반 고흐의 누이들

빌럼 얀 페를린던

The
VAN GOGH
SISTERS

Willem-Jan Verlinden

반
고
흐
의
누
이
들

빌럼 얀 페를린던 지음
김산하 옮김

만복당

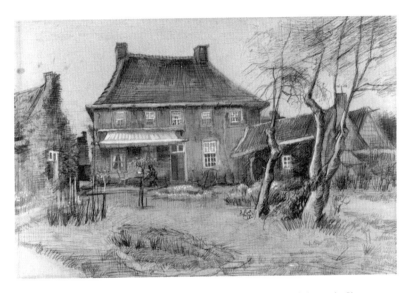

빈센트 반 고흐, 〈뒤편에서 바라본 목사관〉, 1884년. 펜, 검은색 초크, 화이트로 강조함. 24 x 36cm. 이 드로잉은 1928년까지 리스 반 고흐의 소유였다.

목차

들어가며

지금 생각해 보면 말도 안 되는 일이지만, 나에게도 빈센트 반 고흐에게 세 명의 여동생이 있다는 사실을 미처 몰랐던 때가 있었다. 빈센트와 그의 영국 생활에 관한 책을 집필하려고 조사하면서 겨우 안나와 리스와 빌레민 반 고흐에 대해 알게 된 것이다. 그때부터 나는 이 세 여성과 그들의 파란만장한 삶에 곧바로 빠져들었다. 그들에 관해 알아가면서 그들이 부모, 삼촌, 고모, 그리고 그 유명한 빈센트, 테오와 주고받은 수백 통의 편지가 여전히 남아 있다는 엄청난 사실을 알게 되었다. 그리고 학교 성적표, 증명서, 학위증, 의료기록, 사진은 물론 빈센트가 막내 여동생 빌레민과 어머니를 위해 그린 그림과 스케치 작품을 포함한 수십 점의 자료도 발견했다.

나는 곧바로 암스테르담 반 고흐 미술관의 소장품과 각종 기록보관소, 도서관, 가족사진 등 아직 공개되지 않은 방대한 자료를 모아 조사를 시작했다. 이 편지들을 오빠의 그늘에 가려져 있던 세 여동생 이야기를 세상 밖으로 끄집어낼 중요한 발판으로 삼기로 한 것이다.

대부분의 자료는 반 고흐 가족과 친구들 덕분에 남아있었고, 특히 반 고흐 집안 대대로 편지나 날짜별로 정리된 영수증을 묶어 보관해 놓은 덕에 가능했다. 20세기 들어 빈센트의 명성이 세계적으로 높아지면서 반 고흐 가족과 미술관은 그와 관련된 모든 것들을 철저히 관리했고, 본격적으로 수집했다. 여기에는 빈센트의 편지나 드로잉, 그림에서 발견한 가족과 친척에 관한 자료도 포함되어 있다. 그는 막내 여동생 빌레민과 어머니를 그렸을 뿐만 아니라 가족이 살았던 집, 아버지가 목사로 활동했던 교회, 어린 시절 뛰어놀았던 정원과 마당, 그리고 노르트브라반트 지역의 자연 풍경을 그렸다.

반 고흐의 여동생들에 관해 쓴 이 책은 2016년 네덜란드에서 먼저 출간되었다. 이 책과 여동생들의 편지들은 템스앤허드슨 출판사에서 영어로 출간하기 전까지 네덜란드어로만 읽을 수 있었지만 지금 바로 그 책이 여러분의 손에 있다. 이 책에 나오는 빈센트의 여동생들 삶의 대부분은 편지를 바탕으로 구성되었다.

이 책을 출간한 후 나는 빈센트의 누이들과 알고 지냈던 분들과 그들의 후손들을 알게 되었는데, 그분들이 빈센트 여동생들에 관한 개인적인 기록이나 사진을 제공해 주었다. 여기에 실린 기록이나 사진은 이전에 영어나 다른 언어로도 거의 공개되지 않았던 것들이며, 반 고흐 집안의 사진은 가족 말고는 그 누구에게도 공개되지 않았던 것이다.

때로는 빈센트와 갈등을 겪기도 했던 세 명의 여동생들이지만 나와 마찬가지로 그들이 독자 여러분에게 의미 있는 인물들로 기억되길 바란다. 또한, 이 책을 통해 빈센트의 여동생들에 관해, 그리고 그들의 말을 통해 빈센트 반 고흐와 그 가족에 대해 더 많은 것을 알게 되기를 기대한다.

1장. 너무 끔찍했어요
그날 밤을 절대 잊지 못할 거예요

뉘넌, 1885-1886

1885년, 개신교도인 반 고흐 가족은 네덜란드의 노르트브라반트주의 뉘넌이라는 작은 도시에 살고 있었다. 그해 3월 26일 목요일, 황야를 가로지르는 긴 여정을 끝내고 집에 돌아온 여섯 남매의 아버지 테오도뤼스(도뤼스) 반 고흐가 목사관 문 앞에서 갑자기 쓰러졌다. 쓰러지는 그를 하인이 간신히 붙잡았고, 이웃집에 있던 막내딸 빌레민에게 서둘러 이 소식을 전했다. 빌레민(빌)이 집으로 달려와 아버지에게 심폐 소생술을 했을 때는 이미 늦은 상황이었다. 테오도뤼스 반 고흐는 그렇게 예순셋의 나이로 눈을 감았다.[1] 에인트호번행 열차에서 우연히 만난 삼촌 요하너스 반 고흐와 이모 빌헬미나 스트리커 카르벤튀스는 가장 먼저 그 집으로 달려가 반 고흐 가족의 곁을 지켰다.[2]

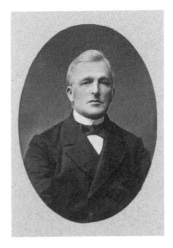

도뤼스 반 고흐,
연도 및 사진작가 미상

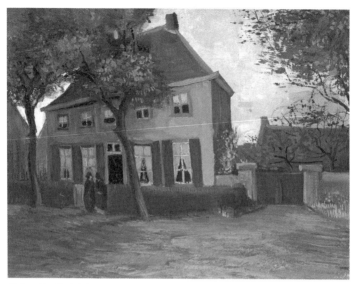

빈센트 반 고흐, 〈뉘넌 목사관〉, 1885년. 캔버스에 오일, 33.2 x 43cm

테오도뤼스 반 고흐는 1885년 3월 30일에 뉘넌의 오래된 탑 아래에 있는 토마케 공동묘지에 묻혔다. 시신이 안치된 장소는 목사관 정원에서도 보이는 거리에 있었다. 1884년 3월 빈센트가 바로 이 각도에서 연필과 펜, 잉크로 그린 소묘가 있다. (참고 III) 빈센트는 친구인 화가 안톤 판 라파르트Anthon van Rappard에게 보낸 편지에서 그림 속에 있는 여자는 인체를 정확하게 묘사했다기보다는 얼룩의 형태로 어두운 분위기를 표현했다고 설명했다.[3] 도뤼스의 장례식이 있었던 3월 30일은 빈센트 가족에게 조금은 남달랐던 날이었다. 이 날은 1853년에 빈센트가 태어난 날이기도 했지만 그해 바로 전인 1852년에 그와 이름이 같았던 반 고흐 집안의 첫째 아들이 사산된 날이었기 때문이다.[4]

아버지의 갑작스러운 죽음으로 수년간 쌓였던 가족들의 갈

등은 더욱 심해졌다. 그 무렵, 서른두 살 생일을 앞두고 있던 빈센트는 여전히 가족들과 한집에 살면서 부모 속을 있는 대로 썩이던 골칫거리였다. 그는 괴팍하고 충동적인 행동을 보였을 뿐 아니라 사람들에게 적대감을 드러냈는데, 그의 집안을 모범으로 삼고 따르는 신도들을 이끌던 목사 아버지에게 빈센트는 근심 그 자체였다. 장례를 치르고 얼마 지나지 않아 첫째 여동생 안나는 빈센트의 거취를 두고 그와 크게 다투었다. 그녀를 포함한 형제들은 고약한 성격의 빈센트와 한집에서 지내는 한 아버지가 그랬던 것처럼 어머니의 건강도 악화될 것이고, 가족 모두가 이 마을에서 온전히 얼굴을 들고 살지 못할 거라며 우려했다.[5] 결국 빈센트는 가족 간의 불화로 집은 물론이거니와 조국 네덜란드를 영영 떠날 수밖에 없었다. 1885년 말 그는 벨기에 안트베르펜으로 거처를 옮긴 뒤 본격적으로 화가가 되기 위해 다시 프랑스로 떠나게 된다.

　　아버지가 세상을 떠났을 당시 겨우 스물셋이었던 막내 빌레민은 배려심이 많고, 어머니(자녀들은 '엄마'라고 불렀다, 네덜란드어 발음으로 '무'라고 한다)와 형제자매들과도 아주 가깝게 지냈다. 오빠와 언니들이 차례로 집을 떠나 있을 때도 그녀는 모친의 곁을 지키며 집안일을 도왔고, 부친이 사망한 후에는 엄마 안나와 함께 아버지 도뤼스가 어릴 적 살았던 브레다로 거처를 옮겼다. 도뤼스의 아버지이자 아이들의 할아버지인 빈센트 역시 브레다의 대교회당과 왕립 네덜란드 공군 사관학교의 목사였다. 빌레민은 어머니와 함께 이곳에서 몇 년간 지내다 첫째 언니 안나가 있는 네덜란드의 대학도시 레이던으로 다시 이사하게 된다.

　　빌레민은 첫째 안나, 둘째 리스와는 달리 평생 결혼을 하지 않고 아이가 없이 독신으로 살았다. 그녀는 레이던에서 늘 해 왔던

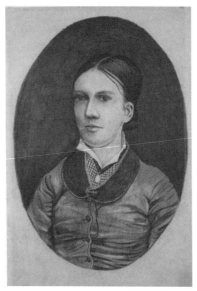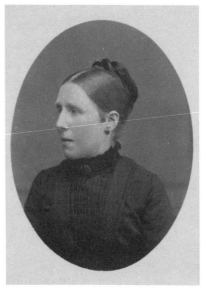

[좌] 빈센트 반 고흐, 〈빌레민 야코바('빌') 반 고흐〉, 1881년, 레이드지에 연필과 목탄, 41.4 × 26.8cm [우] 안나 판 하우턴 반 고흐, 1878년, 사진 J. F. 리언크스

가난하고 병들고 나이 든 사람들을 돌보는 간호사, 그리고 성경을 가르치는 일을 찾았다. 여성이 직업을 갖는 데 많은 제약이 따랐던 당시의 상황이었지만, 그녀는 기회를 충분히 활용했다. 19세기 후반 네덜란드에서 반 고흐 가족과 같은 중산층 집안 출신의 여성들이 유급으로 일을 할 수 있었던 유일한 분야가 사람들을 가르치고 돌보는 사회복지 일이었기 때문이었다. 이후 네덜란드 페미니즘의 제1 물결에 적극적으로 가담하게 된 빌레민은 헤이그와 암스테르담을 수시로 방문하게 된다. 그곳에서 가족을 만나기도 했지만, 비슷한 배경을 공유하는 친구들을 만나 여성의 지위에 관한 자신의 생각을 공유하기도 했다. 이 무렵 영국과 프랑스, 미국 등지에서도 비슷한 움직임이 일어나면서 열기는 더욱더 고조되었고, 점점 조직화되었다.

이들의 활동은 수십 년에 걸쳐 확장되면서 여성해방, 여성참정권, 여성의 고등교육허용, 여성의 사회 진출 확대 등과 같이 여성이 남성과 동등한 권리를 확보하는 것에 노력을 기울였다.

반 고흐 가문 남매 중 빈센트와 빌레민은 둘 다 남다른 데가 있었다. 다른 형제자매인 안나와 리스, 테오와 코르넬리스(코르)와는 다르게 사회의 일반적인 관습과 체제에 대한 반감이 아주 컸다. 이 둘은 어릴 때부터 학교생활에 적응하기 힘들어했고, 이러한 성향은 어른이 되어서도 마찬가지였다. 그러나 사회문제에 누구보다 관심이 많았으며, 창의적이었고, 종교, 미술, 문학에 심취해 서로 공감하는 부분이 많았다. 두 사람은 평생을 독신으로 살았고, 정신 질환으로 힘든 생애를 보냈다. 그들은 이 문제에 관해서 서로 허심탄회하게 이야기 나누기도 했다. 또한, 빌레민은 자신의 성 정체성에 관해서도 점점 알아갔던 것으로 보인다.[6] 무엇보다 두 사람은 주변 사람들의 기대에 부응하는 대신, 시대를 앞서 나간 자신들의 이상을 실현하기 위해 누구보다 맹렬히 투쟁했다. 남매의 부모 역시 예술적 성향과 배움에 대한 열의가 강했던 탓에 아이들에게 다양하고 폭넓은 교육을 받게 했다. 그 결과 빈센트와 빌레민은 자신의 다름을 감추기보다 각각 진보적인 예술가와 사회 운동가로서의 길을 개척할 수 있었다.

살아생전에 이 둘은 아버지의 죽음, 그로 인해 어긋나버린 빈센트와 안나와의 관계에 깊은 영향을 받았다. 빌레민은 아버지가 세상을 떠나던 날의 기억을 완전히 떨쳐내지 못하고 늘 괴로워했다. 빌레민이 친구 리너 크라위서에게 쓴 편지에는 아침에 건강한 모습으로 집을 나섰던 아버지가 그날 저녁 돌아와 집 앞에 맥없이 쓰러졌다고 적혀 있다. "너무 끔찍했어요. 그날 밤을 절대 잊지 못할

거예요…. 이런 일이 당신에게는 일어나지 않았으면 해요." 이 편지에는 오빠 빈센트에 대해서도 적혀 있는데 첫째 언니와 크게 다툼으로써 그가 얼마나 감정이 상했는지, 둘의 갈등이 가족에게 어떤 영향을 미칠지 두렵다는 내용도 담겨 있다.[7]

안나의 분노는 빈센트와 아버지 사이의 오랜 불화로 인한 것이었다. 1881년 반 고흐 가족이 에턴이라는 마을에서 살 때의 일이었다. 빈센트는 성탄절 예배 참석을 거부하여 개혁교회 목사였던 아버지의 얼굴에 먹칠을 했다.[8] 가족과 함께 살 때 그는 동생들 앞에서 종종 아버지의 기대를 묵살하기도 했다. 빈센트 입장에서는 아버지가 자신이 맨 처음 목사나 전도사를 꿈꿨을 때나, 후에 훌륭한 예술가가 되겠다는 결심을 했을 때도 그의 바람과 계획을 진지하게 받아들이지 않는다고 느꼈던 것이다. 반 고흐 부자는 말다툼이 잦았고, 이는 다른 가족들의 편지에서도 자주 발견된다. 그럼에도 여전히 빈센트의 아버지는 누가 뭐래도 가족은 서로 화합하고 연대해야 한다는 두 가지 원칙을 고집했다. 그래서인지 아버지에게 대드는 자신을 비난하고, 엄마에게도 짐이 될 뿐이라며 공격한 안나의 말에 빈센트는 큰 상처를 받았다. 그뿐 아니라 형제자매 중 그 누구도 자신을 이해해 주는 사람이 없었고, 믿었던 테오마저 집을 나가는 게 어떻겠냐고 말했던 것에 상심이 컸다. 빈센트는 빌레민을 항상 자기편이라고 여겨왔는데, 이 사건의 여파로 졸지에 그 믿음에도 금이 갔다. 아버지의 갑작스러운 죽음 이후 다른 형제자매들과 마찬가지로 빌레민에게는 집안의 맏이인 빈센트가 목사관에 가족들과 같이 살지 여부보다는 어머니의 건강이 더 중요했다. 마음의 상처를 받은 빈센트는 빌레민을 한동안 보고 싶어 하지 않았다.[9]

빈센트는 가톨릭 성구 관리인이었던 요하네스 스하프랏에게

잠시 빌린 뉘넌 중심가의 작업실 위에 있는 다락방으로 거처를 옮겼다. 1885년 4월 6일 빈센트가 테오에게 쓴 편지에는 집을 나와 그곳으로 이사한 이유가 자신이 편해서라기보다는 나중에 안나가 뭐라고 비난할까 봐 그걸 피하고 싶어서라고 했다. "그때도 나에 관해서 몹시 어처구니없는 비난과 근거 없는 추측들이 있었고, 앞으로도 그러겠지. 안나는 자기가 내뱉은 말을 주워 담으려고 하지 않는다. 뭐, 알다시피 난 그저 어깨를 으쓱할 뿐이다만. 어쨌든 나는 점점 더 사람들이 생각하고 말하는 그런 사람이 되겠지. 결과적으로 선택의 여지가 없어. 시작하게 되면 앞으로 생길 모든 상황을 다 고려해서 조치를 취해야 하잖아. 그래서 집을 나가기로 마음먹은 거다."[10]

빈센트는 여동생들이 자기가 목사관을 떠났으면 하는 데는 또 다른 현실적인 이유가 있다고 생각했다. 자기 방을 비우면 엄마가 하숙을 칠 수 있어 부수적인 수입을 벌어들일 수 있기 때문이었다. 목사관에서 생활하는 데 드는 비용이 만만치 않아 엄마에게도 부담이 되었다.[11] 집을 나간 지 두 달이 지난 후에도 여전히 빈센트는 가족들에게 불만을 품고 있었다. 그는 아버지가 돌아가신 뒤에 집이 어머니 명의로 완전히 바뀌었다는 사실에 실망스러웠던 마음을 동생 테오에게 전했다. 또 짧게나마 목사관에서 어머니와 함께 지냈던 시간 동안 있었던 일에 대해 자신을 변호하며 입장을 피력하기도 했다. "집에는 아주 가끔 가는 걸로 충분해. 나도 알아, 너도 그렇고 다른 가족들도 내 생각과는 다르다는 걸 말이다."[12] 빈센트가 비난하는 사람은 엄마가 아닌 여동생들이었다. "걔들 셋 모두 성격이 점점 더 고약해져서 시간이 지난다고 나아질 리 없다고 봐."[13] 그는 여동생들이 자신에게 얼마나 못되게 굴었는지, 집에 있는 내내 신경을 거슬리게 했다고 말했다. 무엇보다 빈센트가 불만을 터트린

이유는 여동생들이 자신을 이해하지 않고, 이해하고 싶어 하지도 않는 데에 있었다. 40여 년이 흐른 1923년, 안나는 아버지의 부음을 듣고 뉘넌 목사관에 도착했을 때의 거북한 상황을 회상했다. 당시 그녀는 여동생 둘과 유모, 그리고 엄마 안나와 함께 지내고 있었다. "[빈센트는] 뭐든 자기가 하고 싶은 대로만 했고, 본인 이외의 다른 사람들이나 주변에 대해서는 전혀 신경 쓰지 않았어요. 아빠가 마음고생을 얼마나 많이 하셨을까요. 오빠의 예술세계는 존중하지만, 인간적으로는 정말 좋아할 수가 없어요."[14]

빈센트는 얼마 있지 않아 뉘넌을, 엄마와 빌레민의 곁을 영원히 떠날 결심을 했다. 그가 이 마을에서 더는 살 수 없게 된 이유에는 아버지의 죽음과 안나와의 갈등과 다툼으로 관계가 틀어진 탓도 있지만, 작품에 등장하곤 했던 마을 가톨릭 신자들과 생긴 문제 때문이기도 했다. 이들의 모델료는 종종 테오가 지급해왔는데, 다른 가족은 빈센트가 목사의 아들로서 절대 있을 수 없는 행동을 했다고 여겼다. 빈센트가 그의 모델이었던 딘 더 흐로트와 몇 차례의 부적절한 관계를 맺었고, 결국 그녀가 임신까지 했다는 소문이 온 마을에 퍼지면서 가톨릭 신자들이 그를 피하기 시작했다. 모든 의심은 빈센트를 향해 있었다. 결국, 빈센트가 아이 아버지가 아닌 것으로 드러났지만 말이다.[15] 하지만, 1885년 11월 23일에 그는 뉘넌을 떠나 안트베르펜으로 가는 기차에 몸을 실었다. 안트베르펜은 페테르 파울 루벤스, 야프코 요르단스, 안토니 반 다이크와 같은 유명한 화가들이 이름을 떨친 곳이다. 빈센트는 그토록 사랑했던 브라반트로 다시는 돌아가지 않았다. 안트베르펜 미술 아카데미의 라이프 드로잉 수업에 등록한 그는 풍경화와 초상화를 그리면서 여행객이나 당일치기 행락객을 대상으로 그림을 팔며 돈을 벌고자 했다.[16]

뉘넌 작업실에 있던 빈센트의 짐과 작품들은 박스에 넣은 후 반 고흐 가족의 집 뒤에 있던 닭장에 보관되었다. 테오도뤼스의 사망 후, 엄마 안나는 개혁교회 신자들의 허락을 받아 새로운 목사가 부임할 때까지 일 년 동안 목사관에 살 수 있게 되었다.[17] 파리의 구필화랑Goupil & Co.에서 미술상으로 자리를 잡은 테오가 빈센트에게 몇 차례 보낸 편지에는 엄마가 브레다로 곧 이사를 하니 뉘넌으로 가서 이사 준비를 도와드리라는 부탁이 있었지만 빈센트는 한사코 이를 거절하고 파리에 있는 테오를 만나러 갔다.

엄마 안나와 여동생들은 빈센트를 두 번 다시 만나지 못했다.

2장. 안나의 결혼식

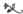

헤이그, 브레다, 쥔더르트, 1851 그 이전

반 고흐 6남매의 엄마 안나 카르벤튀스Anna Carbentus는 1819년 9월 10일 헤이그에서 태어났다. 이곳은 국왕의 거주지와 정부 기관이 있던 곳이다. 네덜란드는 비공식적으로 '네덜란드 연합 왕국'으로 알려졌지만, 네덜란드와 벨기에, 빌럼 3세의 통치하에 있던 룩셈부르크 대공국이 한 국가로 연합하여 독립한 국가였다. 당시 네덜란드의 인구는 550만 명이었고, 헤이그에는 궁정의 귀족들과 왕을 모시던 고위 관료, 관공서에서 행정업무를 보던 공무원을 포함한 7만여 명의 주민들이 거주하고 있었다. 부친은 왕실 소속의 책 제본가였으며, 안나의 남동생 헤릿도 아버지와 같은 직업을 갖게 되었다.

　카르벤튀스 가문에 관한 기록은 1740년 이래로 가문의 여러 구성원에 의해 기록되어 왔으며, 이 전통은 19세기까지 이어져 왔다. 이렇게 기록된 가문의 역사는 세대를 거쳐 잘 전해 내려왔다.[1] 안나 카르벤튀스는 빌헬름 헤릿 카르벤튀스와 안나 코르넬리아 카르벤튀스 판 데르 하흐의 셋째 딸이었다. 빌럼과 안나 코르넬리아에게는 아홉 명의 자녀가 있었는데, 막내딸 헤라르다는 1832년 태

어난 지 4개월이 채 되지 않았을 때 사망했다. 당시에 이런 일은 아주 흔했다. 19세기 전반 네덜란드에서는 태어난 아이의 삼 분의 일 가까이가 태어난 지 얼마 되지 않아 사망했다. 그 당시 안나 코르넬리아의 나이가 마흔 살이었으니 그 이후로는 아이를 더 이상 가지기 어려웠을 것이다. 안나 카르벤튀스의 첫째 언니 빌헬미너는 28년간 암스테르담 중심에 있는 암스텔 교회를 섬긴 신학자이자 성직자인 요하네스 파울뤼스 스트리커르와 결혼했다. 카르벤튀스 가문에서 숨겨두었던 둘째 언니 클라라는 평생 결혼을 하지 않았다. 1850년대의 용어로 말하자면, 클라라는 정신적 장애를 일컫는 '간질'을 앓고 있었고, 당시 사회 분위기에 따라 가족과 격리된 채 살고 있었다. 클라라의 가족은 당시 부유층이 '신경증'을 앓고 있는 가족이나 친지를 다루던 방식으로 그녀를 돌보았다. 정신질환자들이 한데 수용된 정신 병원에 입원한다는 것은 환자는 물론 가족들에게 사회적으로 낙인이 찍히는 일이었다. 클라라는 왕궁과 의회 건물 사이에 있던 노르데인더 60번지에서 그녀를 돌봐주던 안나 파울리나 레토브와 같이 살다 1866년 마흔여덟의 나이로 세상을 떠났다.

둘째 언니 클라라의 죽음과 관련한 내용은 가족 연대기에서 삭제되어 있었지만, 안나 반 고흐 카르벤튀스는 막내 남동생 요하네스가 마흔일곱에 자살했다는 사실을 기록을 통해 나중에야 알게 되었다.[2] 그리고 그녀의 아버지 빌럼도 '정신질환'을 앓았다는 내용과 1845년 8월 20일 사망 당시의 내용이 상세히 기록되어 있다. '갑자기 흥분해 발작한 뒤 거품을 물고는 사망했다.' 병원 원무과 기록에는 사망원인이 파스튜렐라병이라고 기록되어 있지만, 이 병은 소와 같은 가축의 전염병으로 오늘날에는 사람에게 전염되지 않는 것으로 알려져 있어 실제 사인은 불분명하다. 빌럼의 형제 중 한 명은 가

족 연대기에 사랑하는 형이 "11일 만에 신경질환으로 사망했다"고 기록해두었다.[5] 안나 카르벤튀스는 아버지와 형제자매가 앓았던 정신질환 때문에 본인뿐만 아니라 아이들도 그렇게 될까 봐 평생 불안해했다.[4]

안나는 여동생 코르넬리와 무척 가까웠다. 이 둘은 헤이그에서 지낸 여러 해 동안 판 더 산더 박하위전 가족들과 교류하며 소묘와 수채화에 관한 생각을 나눴다. 헨드릭 판 더 산더 박하위전 Hendrik Van de Sande Bakhuyzen은 아주 유명한 풍경 화가로, 본인의 자녀들과 안나, 코르넬리에게 회화를 가르쳤다. 안나와 코르넬리는 소묘 주제로 주로 꽃다발이나 식물을 선택했고, 안나는 성인이 되어서도 그림을 계속 그렸다.[5] 당시 내로라하는 집안의 숙녀들이 집에서 하기에 적절한 취미로써 수채화 그리기가 유행하면서, 수채화는 식물, 꽃과 더불어 실내 장식의 필수적인 요소로 자리매김했고, 이를 위해 특별히 제작된 플랜트 테이블과 장식 선반도 있었다.[6] 안나가 경제적 자립을 할 만큼 정규 교육을 받았는지는 정확히 확인할 방법이 없지만, 그녀가 제대로 교육을 받았을 가능성은 적어 보인다. 19세기 네덜란드의 중상류층 출신 여성들에게는 임금을 받

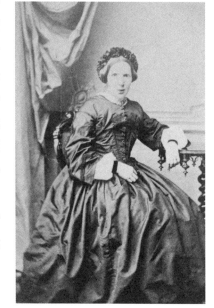

안나 반 고흐 카르벤튀스('엄마 안나'),
연도 및 사진작가 미상

마리아 요한나 반 고흐(미트여 고모),
1911년 이전, 사진 P. W. 루머르

고 일을 할 수 있는 기회가 극히 제한되어 있었기 때문이다. 안나 역시 비슷한 부류의 여성들이 했던 것처럼 어릴 때부터 뜨개질을 배웠고 그것을 다시 딸들에게 전수했고 다른 여성들에게도 바느질과 뜨개질을 가르쳤다. 기록에 의하면 안나의 뜨개질 속도는 매우 빨랐다고 되어 있다. 편지를 쓸 때도 마찬가지로, 회신을 요하는 수많은 편지를 썼다. 안나는 편지를 쓸 때 약어를 많이 사용했는데 어떤 것은 본인이 직접 만든 것도 있었다. 그래서 문법에 맞지 않는 대충 갈겨 쓴 글들로 내용이 뒤죽박죽되는가 하면 이야기가 본론에서 벗어나 옆길로 새는 경우도 종종 있었다.[7]

가족 연대기가 카르벤튀스 가족에게만 있었던 것은 아니다. 반 고흐 가문에도 빈센트의 고모 미트여가 쓴 기록이 있었다. 그녀는 1831년 브레다에서 테오도뤼스(도뤼스)의 막내 여동생으로 태어났다. 미트여는 가족의 역사를 날짜별로 정리해 '미트여 고모가 쓴 반 고흐 가족에 관한 기록Aanteekeningen over de familie Van Gogh door tante Mietje'이라는 제목으로 거의 모든 것을 기록한 푸른색 노트 세 권을 남겼다. 그녀는 부모와 조부모 세대의 삶에 대해서는 간단하게 서술하고 1850년 이후로 좀 더 구체적인 이야기를 쓰기 시작했다. 그때가 미트여가 당시 미혼이었던 오빠 도뤼스 목사를 돕기 위

해 쿤더르트의 목사관에서 함께 살기 시작할 때였다. 이 기록은 미트여가 레이던에서 살았던 1900년까지 계속 이어지며, 국가적으로 중대한 문제들도 기록되어 있다. 전보와 우표의 출현, 1848년 헌법 개정, 1860년 물타툴리(1820-1887, 에뒤아르트 다우어스 데커르의 필명)가 쓴 『막스 하벨라르』 출판을 둘러싼 논란[이 소설은 네덜란드뿐 아니라 유럽 전역에 널리 읽히면서 네덜란드 식민지에서의 노동 착취를 알렸다], 네덜란드 왕실 가족, 콜레라의 대유행, 수없이 발생한 농업 관련 위기 등 당시 네덜란드에 일어났던 사건 사고에 관해서도 기록했다. 이외에도 1850년경 파리 소요, 1870년부터 1871년까지 있었던 보불전쟁, 1873년부터 1914년까지의 아체 전쟁[16세기 초부터 20세기 초까지 수마트라섬 북서쪽에 있던 아체 왕국이 네덜란드의 침략에 맞선 저항 전쟁]과 같은 중대한 국제적 문제에 대해서도 기록을 남겼다. 그리고 교육, 일, 건강, 주변 지인들, 일상생활, 이사 같은 사사롭고 개인적인 일들까지도 중요하게 기록해두었다.

또한, 1853년생인 언니 트라위트여에게 받은 '숙녀 연감'의 기록을 참고하여 출생, 사망, 결혼 등에 관해 체계적으로 작성했다. 미트여는 노트에 기록할 때 이니셜 'M.'을 사용해 자신을 3인칭 화자로 표현했으며, 일흔 가까이 될 때까지도 다양한 방식으로 가족에 대한 기록을 계속 이어갔다. 또한

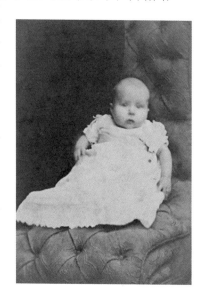

사라 마리아 판 하우턴,
1880년 12월 5일,
사진 J. 후멜예이

빈센트의 여동생인 안나의 큰딸 사라 마리아 판 하우턴만을 위해 별도의 기록을 남기기도 했다. 아빠 테오도뤼스와 엄마 안나 반 고흐, 그리고 그들의 자녀들에 관한 내용을 담은 '사르를 위한 글'과 브레다에서 보냈던 그녀의 유년 시절을 기록한 '브레다의 우리 집'이 그것이다.

카르벤튀스 가문처럼 반 고흐 가문 역시 몇 대에 걸쳐서 헤이그에서 살았다. 이들은 중상류층으로, 미트여 고모의 표현을 빌리자면 '사회에서 두 번째'로 높았던 계급이었다.[8] 그들의 조상은 독일 국경 지대의 고흐라는 마을 출신으로, 17세기에 네덜란드 공화국에 정착한 사람들이었으며, 반 고흐라는 성은 16세기에도 언급된다. 이미 알려진 대로 네덜란드와 벨기에 같은 유럽의 저지대 국가

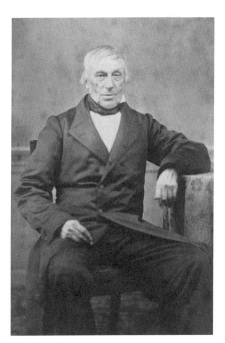

는 오랫동안 안전하게 유지해 온 평화로 인해 인근 독일인과 다른 유럽인들에게 언제나 매력적인 곳이었다. 그래서 1600년에서 1900년 사이에 이들 국가 주변에 있던 수많은 개신교인이 네덜란드로 이주했다. 금실 직조사인 다비트 반 고흐도 18세기 초에 헤이그에 정착한다. 그가 바로 헤이그에 250년 이상 뿌리내린 반 고흐 가문의 시조다.

빈센트 반 고흐 목사, 1874년 이전,
사진 디르크 레 흐란트

　　반 고흐 남매들의 아버지 도뤼스 반 고흐Theodorus (Dorus) van Gogh는 헤이그가 아닌 로피케르바르트의 벤스흡에서 1822년 2월 8일에 태어났다. 이곳은 위트레흐트주의 서쪽에 있는 도시로, 해안 간척지에 있는 작은 마을들로 이루어져 있었다. 테오도뤼스의 부친 빈센트는 레이던에서 신학 공부를 마친 뒤 발강 유역 베튀어의 오흐턴이라는 마을에서 교구 목사 일을 처음 시작했다. 도뤼스가 태어난 곳은 벤스흡이지만, 갓난아이 때 이사해 성장한 곳은 브레다였다. 이곳은 수비대가 주둔하던 노르트브라반트 지역의 요새였으며, 주민 대부분이 가톨릭 신자인 지역이었다. 부친이 건강상의 문제로 고향인 헤이그에서 목사직을 얻지 못하고 있을 때 새롭게 부임한 곳이었다. 라인강, 뫼즈강, 발강 아래에 있던 노르트브라반트주와 림뷔르흐주에는 대부분 가톨릭 신자들이 살고 있었으며 반대로 강 위쪽으로는 개신교도와 신도가 아닌 사람들이 많이 거주하고 있었다. 빈센트 반 고흐 목사는 1822년 11월 3일에 브레다의 대교회당에 집무실을 꾸렸다. 아주 웅장한 탑이 있는 이 인상적인 교회는 1637년 이후부터 개신교 교회가 되었다. 애초에 가톨릭 성당이었던 이곳은 네덜란드 왕가의 조상인 나사우 가문의 백작들이 묻혀있는 곳으로도 알려져 있다. 이렇듯 역사적으로 아주 중요한 교회였음에도 이 교회의 신도는 극소수에 불과했는데, 이는 브레다 인구 만 명 중 90% 이상이 가톨릭 신자였기 때문이다.

　　이런 연유로 반 고흐 집안에서 노르트브라반트에 살았던 사람은 빈센트 반 고흐 목사가 처음이었다. 다섯 명의 딸과 여섯 명의 아들을 먹여 살려야 했던 그는 형편이 넉넉지 않은 처지였다. 더군다나 벨기에 혁명[1830년에 네덜란드 국왕 빌럼 1세의 권위에 도전해 일어난 부르주아 혁명. 이를 계기로 네덜란드 연합 왕국의 남쪽에 벨기에가 세워지게 된다]으로 인한 불안감

이 더해져 가톨릭 문화가 지배적이었던 브레다에 거처를 둔 가족의 안위를 걱정해야 할 정도였다. 개신교도들은 브라반트가 벨기에 왕국과 합쳐질까 봐 우려했는데 그 이유는 가톨릭 신자들이 혁명을 빌미로 개신교도들을 언제라도 위협할 수 있었기 때문이었다. 가톨릭 신자들은 어떤 갈등에도 준비되어 있었고, 충돌이 발생할 시 가장 먼저 공격할 전도사나 유명한 개신교도 인사 명부도 작성해 놨다. 이러한 상황을 막기 위해 빈센트 반 고흐 목사는 개신교도들의 지역이자 벨기에와 멀리 떨어진 라인강, 뫼즈강, 발강 상류에 위치한 로테르담으로 부인과 아이들을 잠시 피신시켜 친지들과 함께 지내도록 했다. 어떤 이들은 이 혼란의 상황에서 좀 더 벗어나기 위해 로테르담보다 더 북쪽에 있는 헤이그의 가족들에게 합류하기도 했다. 하지만, 빈센트 반 고흐 목사는 로테르담에서 서점을 운영하던 장남 헨드릭과 함께 브레다에 남았다. 나머지 가족들은 브라반트가 네덜란드에서 완전히 독립된 후에야 브레다로 돌아왔다.[9]

　　일곱 번째 아이로 태어난 도뤼스 반 고흐는 당시 유럽 전역에 세워진 라틴어 학교에 다녔는데, 이는 남자아이들이 종교 시설이나 대학을 가기 전에 다녔던 중등 교육 기관이었다. 그 당시 라틴어는 과학의 언어였고 모든 수업이 라틴어로 진행되었다. 도뤼스는 매일 아침 5시에 일어나 공부했고, 이러한 근면 성실함으로 졸업하던 해 최우수 학생으로 선발되었다. 1840년에 도뤼스는 대학에서 장학금을 받으며 신학 공부를 하기 위해 위트레흐트로 거처를 옮겼고, 곧 새로운 환경에 적응했다. 공부에 재미를 붙인 그에겐 신입생이라고 못살게 구는 학생회(위트레흐트에서 가장 오래된 이 학생회에는 이 지역의 젊은이 절반 이상이 가입되어 있었다)의 부당한 공격도 견딜 만했다. 대학에 가면서 처음으로 자기 방을 갖게 된 도뤼스는 그 생활을

마음껏 즐겼다. 모든 수업은 라틴어로 진행되었고 법학부와 종교학
부는 필수로 철학과 문학 시험을 통과해야 했다. 이런 식으로 대학
은 학생들이 폭넓은 학문을 접하도록 했다.

　　도뤼스는 위트레흐트 대학 시절 동안 사회적 지위가 높은 친
구들과도 인맥을 쌓았는데, 이것이 나중에 그에게 큰 밑거름이 되었
다. 그는 이때 동료 신학자 테오도뤼스 판 바움호번과 두터운 친분
을 쌓았다. 둘은 늘 같이 공부했고 도뤼스는 판 바움호번 가족을 자
주 방문했다. 도뤼스의 동생 미트여는 오빠의 '올곧은 행실과 품위'
가 사람들에게 호감을 준다고 여겼다.[10] 도뤼스는 유일하게 아버지
의 뒤를 이어 목사가 된 아들이었고, 나머지 형제들은 미술상이나
서점상이 되거나 해군에 들어갔다. 노르트브라반트에 남은 사람은
아무도 없었다. 모두 강 너머의 로테르담, 헤이그, 도르드레흐트, 암
스테르담으로 이주했는데, 그중 몇몇은 은퇴 후 다시 고향으로 돌아
왔다.[11]

　　도뤼스는 신학 대학을 졸업한 후에 종신 목사직을 얻기 위해
백방으로 뛰어다녔다. 그는 잘생긴 이목구비에 품위 있는 '미남 목
사'로 유명했지만, 설교할 때 말을 더듬거리고 신도들을 휘어잡는
카리스마가 부족한 탓에 설교자로서 두각을 드러내진 못했다. 미트
여 고모의 기록에 의하면 당시 능력 있는 신학대 졸업생들이 많아
도뤼스가 종신 목사직을 얻기란 쉽지 않아 보였다.[12] 도뤼스의 상황
은 당시 '복지 협회Maatschappij van Welstand'에서 일어난 갈등의 영향
도 있었다. 1822년에 설립된 이 단체는 주로 가톨릭 신도가 많은 네
덜란드 지역의 개신교 가족들에게 농장과 부지를 시세보다 낮은 가
격에 임대하는 방식으로 생계를 지원하는 단체였다. 복지 협회의
노력으로 그 지역의 개신교도 수가 줄어들지 않을 수 있었고, 때로

는 더 늘어난 곳도 있었다. 하지만 일부 회원들은 위원회에 반발하기도 했는데, 바로 조직 행정이 불투명하다는 것, 농사 외의 분야에 주력하고 싶다는 것, 좀 더 개개인에게 맞춤형으로 도움을 주고 싶다는 이유에서였다.[13] 특히 이러한 갈등은 도뤼스의 아버지가 위원회 멤버로 있던 브레다 지역에서 더욱 고조되었다.[14]

1848년 스물여섯 살 도뤼스는 드디어 곤란한 상황에서 벗어났다. 제일란트주의 주도 미델뷔르흐의 아르나우트 마리뉘스 스나우크 휘르후론여 목사의 예비 교구 목사로 임명된 것이다.[15] 그리고 바로 이듬해인 1849년부터는 노르트브라반트의 브레다에서 14㎞ 떨어진 지방 소도시 쥔더르트에서 종신 목사직을 받아 목회 활동을 이어갈 수 있었다. 이곳은 약 600가구에 3천 명의 주민이 있는 마을로, 주민들은 주로 나무를 재배하며 생계를 꾸렸다. 도뤼스는 이곳의 목사로 임명되면서 노르트브라반트 가톨릭 지역에서 개신교 목사로 지냈던 아버지의 뒤를 잇게 되었다. 쥔더르트는 1615년에 첫 개신교 목사가 나온 이래 개신교 신자들이 거주하던 지역이었다. 도뤼스는 이곳에서 스물다섯 번째로 임명된 개신교 목사였다. 애초 이곳에는 개신교 교회가 없었지만, 헤이그에 있는 네덜란드 공화국 의회가 1648년 베스트팔렌 조약[1648년에 독일 베스트팔렌 지방의 오스나브뤼크 와 뮌스터에서 독일, 프랑스, 네덜란드 등의 여러 국가가 체결한 평화조약. 이 조약으로 신성 로마 제국에서 일어난 30년 전쟁과 네덜란드 독립전쟁이 종결되었다] 이후 개신교도들에게 로마 가톨릭교회를 내어준 역사가 있다.

베스트팔렌 조약 이후 2세기가 흐른 1849년 4월 1일, 도뤼스 반 고흐가 브레다 목사인 아버지에 이어 쥔더르트의 개신교 교회에서 목사직을 맡게 되었다. 취임식은 탑 없는 소박한 벽돌 건물에서 치러졌다. 이 행사는 종교 예식인 동시에 반 고흐 부자에게는

가족 간의 끈끈한 연대를 나누는
자리이기도 했다. 행사에는 61명
의 손님이 참석했는데 이들은 가
족, 동료 목사, 개신교단의 주요 인
사, 도뤼스의 대학 친구 판 바움호
번, 시장 판 벡호번과 마을의 가톨
릭 신도들(이 사람들은 미트여 고모
의 노트에 전부 '로마 가톨릭교'를 뜻하
는 'rc'라고 표기되어 있다)이었다. 예
식이 끝난 후 목사관에는 빵과 커
피를 비롯해 고기, 번트 케이크, 와
인, 차가 준비되었다. '유용함과 즐
거움'이라는 뜻의 뉘트 엔 페르마
크라는 지역 브라스 밴드가 연주하

도뤼스 반 고흐, 1852년경, 사진작가 미상

는 오후의 세레나데가 마치 가톨릭 신자들의 너그러운 성품을 나타
내는 듯했다.[16] 취임식을 치른 후에 도뤼스처럼 미혼이었던 미트여
고모는 오빠와 함께 목사관으로 들어와 도뤼스가 결혼하기 전까지
집안일을 돌봤다. 이처럼 미혼인 남매가 함께 사는 경우가 그 당시
에 드문 일은 아니었다.[17]

　　당시 여성에게 결혼은 신분 상승의 수단이자, 가족에게서 독
립할 수 있는 유일한 방법이었다. 안나 카르벤튀스와 도뤼스 반 고
흐는 안나의 열 살 아래 여동생 코르넬리를 통해 알게 되었다. 1850
년 3월 코르넬리는 미술상 빈센트 반 고흐(가족이나 친구들은 그를 센트
라고 불렀다.)와 약혼을 발표했다. 센트에게는 존경받는 목사면서 얼
굴도 아주 잘생긴 남동생 도뤼스가 �췬더르트에 살고 있었다. 더 중

클로스테르 교회와 랑허 포르하우트, 헤이그 1870년경, 사진작가 미상

요한 건, 그가 신랑감으로도 아주 괜찮은 총각이었다는 사실이다.
코르넬리와 센트가 약혼을 발표한 지 3개월 뒤에 도뤼스와 안나의
만남이 성사되었다. 안나를 만난 도뤼스는 그녀와 결혼하고 싶다
는 마음을 적극적으로 내비쳤다. 그 뒤로 몇 번의 만남을 가진 두 사
람은 결혼을 약속했고, 얼마 지나지 않아 주변에 이 사실을 알렸다.
1850년 7월 5일 헤이그에서 도뤼스와 약혼할 당시 안나의 나이는
도뤼스보다 세 살 연상인 서른두 살이었다.[18] 18-19세기에는 이전
시대보다 결혼을 늦게 했을 뿐 아니라 결혼하지 않은 사람들의 비율
도 상대적으로 높았고, 일반적으로 여성은 평균 스물일곱 살에, 남
성은 스물아홉 살에 결혼했다. 아마도 당시 결혼 적령기를 훨씬 지
난 안나의 입장에서는 결혼을 못 할 수도 있다는 불안감이 결혼을
서두르게 된 이유인지도 모른다.[19]

　　1851년 5월 21일 안나와 도뤼스 반 고흐는 이전에는 아우구스티노회 교회였던 랑어 포르하우트의 클로스테르 교회에서 결혼식을 올렸다. 헤이그는 네덜란드 왕실의 중심이었으며 이 대도시의 빌라는 쾌적하고 고급스러운 분위기를 물씬 풍겼다. 이곳을 방문한 손님, 특히 외국인들이 남긴 기록을 보면 이곳이 얼마나 반짝반짝 윤이 날 만큼 아름다웠는지 알 수 있다. 결혼식은 신랑 아버지의 주도하에 진행되었고, 행사를 위해 마차도 빌렸다. 보리수가 가지런하게 늘어선 거리를 따라 교회로 가는 길은 상쾌한 기분 그 자체였을 것이다. 안나의 기록에 의하면 그날은 최고 온도가 13도밖에 안 되었고,[20] 비는 오지 않았지만 습한 날이었다. 클로스테르 교회로 가는 길목은 나뭇잎과 꽃으로 만든 화환으로 꾸며져 있었고, 두 사람이 지나는 길에는 꽃잎이 뿌려져 있었다. 그 길은 아마도 안나의 친정에서 그녀의 아버지 빌럼 카르벤튀스의 제본소가 있는 흐로터 마르크츠트라트와 스파위스트라트를 거쳐 웅장한 프린세흐라호트 운하까지 이어졌을 것이다. 제본소는 1845년 그녀의 부친이 사망한 후에 오빠 헤릿이 맡아서 운영하고 있었다. 여동생의 남편 센트의 일터도 같은 거리에 있었다. 스파위스트라트에서 시작한 그 길은 두 동으로 된 국회 의사당 건물이 있는 비엔호프로 이어지고 그곳에 있는 헤방엔포르트[중세 시대 감옥]를 따라가다 보면 호프비에버르 그리고 빌럼 2세가 살았던 우아한 자태의 궁전이 있는 크뇌테르데이크, 그리고 랑어 포르하우트에 있는 클로스테르 교회까지 연결되어 있다. 결혼식이 끝난 후 부부는 하흐서 보스 숲을 지나 마차를 타러 갔다.[21]

　　안나가 결혼식에 관해 1852년 3월 20일 기록한 내용이 있다. 이 결혼식을 회상하며 기록이 이뤄진 때는 첫째 아이의 출산을 앞두고 있던 때로, 그때까지의 결혼생활이 더할 나위 없이 행복했음

이 분명하다. "우리가 일 년 반이 넘는 동안 얼마나 많은 기쁨을 함께했는지 생각해 볼 때면, 그저 맑은 하늘을 바라보면서 크게 감사할 따름이다. 그래서 우리가 마음속에 간직한 그 날들은 거의 온전하게 행복하다."[22] 여기에는 그녀의 결혼식과 신혼여행에 관한 일도 적혀 있다. 안나는 결혼식의 꽃장식에 대해서는 특별히 신경 써서 적었지만, 웨딩드레스에 관해서는 아무 얘기도 적지 않았다. 당시 의복 문화를 생각할 때, 안나는 여느 신부들과 마찬가지로 면사포 없이 검은색 드레스를 입었을 것으로 추측된다. 대부분의 여성은 집에서 만든 검은 드레스와 스카프를 결혼식 예복으로 사용했고 나중에 다시 그 옷을 다른 예식이나 행사에서 입었다. 검은 드레스는 본인이 죽은 후 수의로도 사용할 수 있어 여러모로 쓸모 있었다. 결혼식에 한 번밖에 못 입는 흰색 드레스가 너무 비싼 탓도 있었다. 도뤼스는 당시 도시의 신랑들처럼 정장을 입었던 것으로 보인다. 신랑은 검정으로 예복을 빼입는데, 여기에는 어두운 바지, 격식 차린 코트, 모자, 칼라 또는 나비넥타이, 장갑이 포함된다.[23]

축복받아 마땅한 날이었지만 신랑 신부는 마냥 행복할 수만은 없었다. 도뤼스에게는 결혼을 하지 않았던 안티어, 트라위트어, 도르티어 반 고흐라는 세 명의 누이가 브레다에서 살고 있었는데, 몸이 아팠던 도르티어와 그녀를 돌보던 나머지 두 사람이 결혼식에 참석하지 못한 데다가, 설상가상으로 삼촌 판 베멀이 결혼식 바로 전날에 세상을 떠났기 때문이다. 도뤼스는 헤이그에서 숙부와 함께 머물고 있었는데 숙부가 갑자기 쓰러져 위독해지자, 임종까지 자리를 지켰다. 이렇듯 집안의 경조사가 겹쳐버리자, 프린세흐라흐트 운하 인근에 살던 안나의 부모는 화환으로 내부를 꾸민 집의 덧문을 굳게 잠그고 애도를 표했다. 이로 인해 전통에 따라 며칠 동안 가족

들과 친구들의 축하가 이어졌음에도 신부 입장에서는 온전히 즐길 수가 없었다. 교회까지 마차를 타고 가는 것 말고도 부부는 결혼식 전에 피로연을 벌였는데 신붓집으로 많은 가족과 친구들이 왔을 것이다. 결혼식이 끝난 후, 부부는 또다시 마차에 올라타고는 17세기 네덜란드 황금기 이후 부유층 사이에서 휴양지로 인기를 끌었던 하를럼의 하를레메르하우트 숲으로 갔다. 이곳에서 안나와 도뤼스는 '아름다운 풍경 속에서 평생 잊을 수 없는 며칠'[24]을 보냈다. 신혼여행은 슬픈 마음과 결혼식의 피로감을 달래주었으며 앞으로 그들의 앞날에 다가올 '행복한 날들에 대한 기약'[25]을 암시하는 시간이 되었다. 5월 26일 월요일, 부부는 네덜란드 전 지역을 여행하기 시작했다. 암스테르담에서 서적상을 하는 도뤼스의 형 코르 반 고흐를 만났을 뿐만 아니라 친구들과 동료들도 만났다. 그리고 도뤼스가 공부했던 도시 위트레흐트도 여행했다. 그리고 그들은 브레다로 가서 도뤼스의 아버지 빈센트 반 고흐 목사와 누나 안티어를 마차에 태운 후 집으로 가는 길에 그들과 잠시나마 동행했다가 헷 하허('작은 울타리'라는 뜻. 브레다 근처의 작은 마을 프린센하허를 이르는 듯하다.)에서 헤어졌다.[26]

　　안나와 도뤼스가 �췬더르트에 있는 목사관에 도착했을 때 교회 신도들은 그들에게 꽃을 뿌리고 꽃다발을 건네주면서 뜨겁게 환대했다. 목사관 대기실은 온통 푸른 나뭇잎으로 장식되어 있었고 벽난로 선반 위에는 '이곳에 온 당신과 집, 그리고 당신의 모든 신도에게 평화가 깃들기를'이라는 문구가 아름다운 서체로 꾸며져 있었다.[27] 도뤼스와 안나 부부는 쵠더르트에서 신도 수를 늘리며 사역하는 데 열심이었다. 안나 입장에서 보면 의사, 시장, 가톨릭 사제, 공증인과 더불어 목사가 주위에서 대접받는 자리라 하더라도 대도시

헤이그를 떠나 가톨릭의 뿌리가 깊은 브라반트 시골 마을로 생활 터전을 옮긴 것 자체가 엄청난 삶의 변화였다. 그녀는 이 지역의 사투리와 지역 풍습을 이해하지 못해 노르트브라반트가 낯설기만 했다. 네덜란드 남부에서는 사순절 시작 전날인 참회의 화요일에 성대한 기념행사를 했는데, 마을 광장에서 열리는 이 연례행사가 그녀에게는 브뤼헐 풍의 야만적인 행사로 비쳐졌을 것이다.

안나가 남편의 사회적 지위에 누가 되지 않으려고 최선을 다했다 하더라도, 처음 이곳에 왔을 때는 낯선 외국에 온 것 같은 느낌을 떨쳐내기 어려웠을 것이다. 한편, 결혼 후 이 마을로 온 것도 좋은 선택이었다. 몇 년 후에 태어난 둘째 딸 리스(엘리사벗 반 고흐)는 1910년에 출간한 『빈센트 반 고흐: 예술가에 관한 개인적인 기억 Vincent van Gogh: Persoonlijke herinneringen aangaande een kunstenaar』에 부모를 이렇게 묘사했다. "[아빠의] 조각같이 깎아놓은 듯한 이목구비와 은빛 머리카락은 제 나이로 보이지 않게 했고, 엄마는 균형 잡힌 이목구비를 소유하진 않았지만, 큰아들에게 물려준 깊은 눈매가 빈틈없고 기민해 보였다."[28] 리스는 쥔더르트 부근의 쓸쓸한 풍경 속에 담긴 두 사람의 모습을 그렸다. 그림 속 두 사람은 걷다가 서로 하던 얘기를 계속하거나 아름다운 자연의 모습을 감상하기 위해 잠시 멈춰 선 모습이었다. 리스에 의하면 안나와 도뤼스는 둘 다 키가 크진 않았지만 언제나 당당하게 허리를 꼿꼿이 세우고 걸었다. 이 부부는 세월이 흐른 후에도 쥔더르트 사람들의 기억 속에 남았다. "사람들의 존경을 받던 이 부부는 무엇에도 방해받지 않고 행복한 결혼 생활을 했던 작은 마을에서 잊혀지지 않았다."[29]

3장. 열정의 땅

✻

쥔더르트, 1851-1871

안나는 쥔더르트에 도착하고 얼마 되지 않아 임신했다. 1852년 3월 30일 안나와 도뤼스가 빈센트라 이름 붙인 그들의 첫 아이가 태어났을 때 아기는 이미 사망한 상태였다. 그들은 네덜란드 개혁교회 옆에 있는 묘지에 아이를 묻고 묘비에 아이의 이름과 '예수께서 그 어린아이들을 불러 가까이하시고 이르시되 어린아이들이 내게 오는 것을 용납하고 금하지 말라 하나님의 나라가 이런 자의 것이니라(누가복음 18장 16절)'라는 성경 구절을 새겼다.[1] 20세기까지 가톨릭 교리에서는 세례받지 않고 죽은 아이를 신성한 교회 묘지에 매장하는 것이 금지되었기 때문에 아기에게 이름을 지어주고 묘지에 묻은 반 고흐 부부의 행동은 그들의 가톨릭 이웃들의 교리에 반하는 행동이었다. 반 고흐 부부와 같은 개신교도들에게 장례는 가족이 결정할 문제이지 교리를 따를 문제는 아니었다. 또한 개신교의 장례식에서 목사는 고인의 집과 묘지에 들리지만, 이는 주로 고인과 남은 가족을 위로하기 위함이지, 교회를 대변하기 위함이 아니다. 첫 아이를 떠나보내고 안나는 비교적 빨리 회복해 가는 듯이 보였으나,

아내를 돌보다 병이 난[2] 도뤼스는 기력을 회복하기 위해 헤이그의 처가로 갔다.

그로부터 정확하게 1년 후인 1853년 3월 30일에 둘째 빈센트 반 고흐Vincent van Gogh가 태어났다. 친할아버지와 외할아버지의 이름을 모두 따라서 빈센트 빌럼이라 이름 지었다. 도뤼스 반 고흐는 1853년 4월 24일에 용케 살아남은 첫 아이 빈센트를 시작으로 1855년에 안나Anna, 1857년에 테오Theo, 1859년에 리스Lies, 1862년에 빌Wil, 1867년에 코르Cor까지[5] 여섯 아이를 구리로 만든 교회의 세례단에서 세례를 받게 했다. 엄마 안나는 늦은 나이에 한 결혼인 데다 첫 아이까지 사산했기 때문에 아이를 이리도 많이 가질 줄은 예상치 못한 것 같지만, 그녀의 편지를 보면 아이들의 존재가 그녀의 삶에 있어 최고의 축복이었음이 여실히 나타나 있다.

빈센트는 성인이 되고 나서 사산된 첫째 형에 관해 딱 한 번 언급했다. 헤이그에 있는 구필 화랑의 미술상 수습생으로 일했을 때 상사였던 헤르마뉘스 테르스테이흐Hermanus Tersteeg에게 조의를 표하는 편지에서였는데 당시는 테르스테이흐가 딸 마리를 잃은 지 얼마 되지 않았을 때였다. 빈센트는 아버지 도뤼스가 펠릭스 붕게너Félix Bungener의 『애틋했던 그 순간, 아버지의 사흘』을 읽고 어떻게 위안을 얻었는지를 썼다. 빈센트가 형의 무덤을 가끔 찾아갔던 것은 분명하지만, 그의 어떤 편지에서도 생전에 본 적도 없는 형에 대한 감정을 드러내지 않았다.[4]

반 고흐 집안의 아이들이 자랐던 오래된 목사관은 쥔더르트 마을의 중심가에 있는 광장 가까이에 있었고 도뤼스가 몸담고 있던 교회와 몇십 미터밖에 떨어지지 않은 가까운 곳에 있었다. 목사관은 건축가 피에르 하위서르스Pierre Huijsers가 만든 신고전주의 양식

의 마을 회관을 바라보고 있었는데 이곳은 헌병대와 감옥으로 사용
되기도 했다. 인근에는 좀 더 큰 규모의 성 트뤼도 가톨릭교회가 있
었다. 이곳은 지금의 벨기에 림뷔르흐 출신의 한 전도사를 기리기
위해 그의 이름을 따서 지은 곳으로, 그는 이곳에 신트 트라위던이
라는 마을을 세웠다. 헷 바편 판 나사우라는 여관은 로테르담-안트
베르펜-브뤼셀 구간의 운송을 담당했던 판 헨트 & 로스 운송회사의
마차 승객을 대상으로 영업했다. 이 시기엔 역마차로 물건뿐만 아
니라 목사관의 가족과 친구를 찾아온 사람들을 포함한 여행자들을
실어 날랐다. 우아한 정문을 자랑하는 목사관은 17세기 초에 지어
졌는데 당시에는 예배당으로도 사용했다. 1층에 있는 소나무 바닥
과 벽지로 꾸며진 세 개의 방은 긴 복도를 따라 서로 연결되어 있었
다. 거리를 마주하고 있는 맨 앞방은 손님을 맞이하는 응접실 겸 목
사의 집무실로 사용하는 곳이었지만 회의와 교리문답 토론을 할 때

야코프 얀 판 데르 마턴, 〈밀밭에서의 장례 행렬〉, 1863년,
리소그래프, 26.1 × 33.6cm, 빈센트 반 고흐는 성경 내용과 헨리 워즈워스 롱펠로의 시에서
인용한 문구를 이 그림에 새겨 넣었다.

나 주일 예배를 마친 후에 차를 마실 때도 쓰였다. 도뤼스의 집무실
에는 야코프 얀 판 데르 마턴Jacob Jan van der Maaten의 그림 〈밀밭에
서의 장례 행렬Begrafenisstoet in het koren〉 복사본이 걸려 있었다. 유
명한 풍경 화가이자 헤이그파의 선구자 판 데르 마턴은 헨드릭 판
더 산더 박하위전의 제자였다. 헨드릭은 헤이그에서 빈센트의 엄마
안나와 이모들에게 미술을 가르쳤다.[5] 도뤼스는 1877년 8월 16일
오랜 친구였던 야코뷔스 립스의 장례식 설교에서 이 그림에 관해 얘
기하면서 인간의 생명과 영적 성장은 마치 씨를 뿌리고 거두는 과정
(마가복음 4장 26-28절)과 같다고 했다. 후에 빈센트는 성경의 다른 구
절과 H. W. 롱펠로의 시 몇 구절을 석판화 틀에 새겨 넣었다.[6]

　　중간 방은 도뤼스와 안나의 침실이었다. 끝에 있는 방에서는
정원이 보였는데 식당과 거실로 사용했다. 아이들은 주로 이곳에서
책을 읽고 놀았다. 집안의 하녀가 담당하고 있는 부엌은 주택 뒤쪽
에 있는 별채에 있었다. 반 고흐 가족은 집을 관리하는 하녀와 아이
들을 돌봐주는 가정교사를 줄곧 고용했다. 엄마 안나의 편지에 주
로 정원 가꾸기, 집안 대청소, 바느질, 뜨개질과 같은 이야기가 대부
분을 차지하는 것으로 보아 요리나 세탁 같은 일은 그다지 하지 않
았던 것으로 보인다. 쥔더르트에는 개신교 신자가 거의 없었기 때
문에 반 고흐 가족들은 가톨릭 집안 출신의 여자아이들을 고용했는
데, 그들의 생활습관이나 일하는 방식에 그리 만족하지 않은 것 같
았다. 주방 뒤 세탁실 옆에는 마구간으로 쓰던 헛간이 있었는데 연
료를 보관했던 곳이다. 다락에는 아이들이 잠을 자는 공간이 있었
고, 도뤼스의 서재와 하녀의 방이 있었다. 1862년부터는 가정교사
방으로 쓰이기도 했다.[7]

　　목사관의 정원은 자연을 좋아하고 식물에 관심이 컸던 엄마

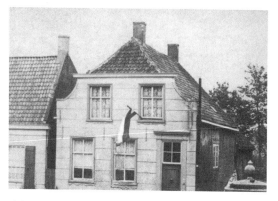

쥔더르트 목사관(상세), 1900년 5월 9일 이후,
출처 빈센트 반 고흐 하우스

안나가 정성스럽게 가꾸었다. 그녀는 정원을 가꾸는 데 1845년 출
간된 장 바티스트 알퐁스 카의 『나의 정원으로 떠나는 여정』(삽화 Ⅱ)
을 참고했는데, 이 책은 1851년에는 여러 예술가의 삽화를 넣어 다
시 발간되기도 했다. 안나는 정원을 스케치하고 수채화로 그렸고,
가족 앨범에는 그녀가 직접 그린 몇 장의 스케치가 들어있다. 아직
남아 있는 엄마 안나의 수채화 중에는 바구니에 담긴 제비꽃, 물망
초, 스위트피, 은방울꽃을 그린 작품이 있다.[8] 정원 뒤편의 일부는
잘 가꾼 꽃밭이었고, 다른 한쪽에는 과실수와 포도나무로 가득한 텃
밭이 있었다. 반 고흐 가족은 세 마리 염소와 테오도뤼스의 형 요하
네스(얀) 반 고흐가 조카들을 위해 네덜란드령 동인도에서 데려온
페도르라는 검은 개를 키웠는데,[9] 동물들로 가득한 집이 마치 작은
농장을 방불케 했다. 19세기 초반의 목사관은 목사가 공식적인 업
무를 하는 곳이자 가족들과 사는 공간이었기에 자급자족하면서 생
활비를 아끼는 것이 드문 일은 아니었다.
　　반 고흐가의 아이들은 어른들의 보호를 받으며 근심 걱정 없

이 자랐다. 정원 울타리는 부모의 감독하에서 아이들이 최대로 놀 수 있는 범위였다. 한편 자유롭게 뛰놀고 탐험할 수 있는 장소로의 전환점이자, 미지의 세계를 상징하기도 했다. 리스가 말년에 쓴 글에서는 울타리 너머의 세계를 '열정의 땅'이라고 표현했다.[10]

반 고흐 가족은 쥔더르트에서 평생의 친구가 될 사람들을 만났는데, 이들은 하밍 가족과 판 데르 뷔르흐 목사의 딸들이었다. 반 고흐가의 아이들은 판 데르 뷔르흐의 딸들을 마치 이모처럼 따랐다. 이들도 편지를 보낼 때면 늘 '너의 오랜 쥔더르트 이모'라고 적었으며 나이가 들어서도 아이들에게 편지를 계속 보냈다. 그중 루이사 이모는 1890년에 테오의 아이가 태어났을 때 아기 양말 한 켤레를 선물로 보내기도 했다. 엘리사벗 이모가 테오에게 쓴 편지에는 반 고흐 부부와의 우정을 회상하는 모습과 어렸을 때부터 봐 왔던 아이들에 대한 애정이 묻어난다.[11] 이들 자매와 반 고흐 가족은 같은 정원사를 고용하기도 했다. 또한, 판 데르 뷔르흐 자매들은 도뤼스가 처음 목사직을 시작했을 때 2년간 집안일을 도맡았던 미트여 고모와도 편지를 주고받았다.[12]

반 고흐 부부의 문화와 생활습관은 19세기 중반 당시 쥔더르트에 사는 여느 주민들과는 조금 달랐다. 반 고흐 가족이 노르트브라반트주의 어느 곳에서 산다 한들, 가톨릭 신자가 대다수인 그곳에서 소수의 개신교도로 살아야 했다. 그 당시 쥔더르트는 약 3천 명의 주민들 가운데 1백 명의 개신교도들이 살고 있던 작은 마을이었다. 도뤼스는 쥔더르트의 시장 하스파르 판 벡호번이 '진정한 개신교의 교황'이라고 일컬을 만큼 엄격한 사람이었다.[13] 쥔더르트 사람들도 이 말에는 동감했을 것이다. 신도들이 믿고 따르면서 그가 해야 할 역할은 점점 더 커졌다. 도뤼스는 자신을 하나님의 말씀을 따

르는 종이자 공동체를 보호하고 존속시키는 수호자로 생각했다. 그
의 사회적 지위는 종교만큼이나 컸다. 그는 기본적으로 개신교 신도
들을 위해 헌신했지만 어려운 가톨릭 이웃도 못 본 체하지 않았다.
도뤼스의 사명은 마을의 가톨릭 신자들을 개종시키는 것이 아니라,
개신교 신자들을 이 마을로 끌어모으는 것이었기 때문이다.

아버지처럼 도뤼스 역시 복지 협회의 일원이었는데, 네덜란
드 타지역의 개신교도를 노르트브라반트주로 불러모으기 위해 쥔
더르트와 그 인근 농경지를 제공하는 데에 문제가 조금 있었다. 도
뤼스는 쥔더르트의 토양이 비옥하지 않은 것을 걱정했다. 쥔더르트
의 일부 지역은 황야지대로, 멀리서 보기에는 아름다워 보일지 몰라
도 농사를 짓는 데는 어려움이 많았다. 그래서 도뤼스는 새로 들어
오는 이주자들이 겪을 문제를 걱정하며 이런 문제를 바로 잡을 만한
일을 고민했다. 복지 협회 규정상 이주민이 농사를 망치면 땅을 도
로 반납해야 했는데, 도뤼스는 이것이 비인간적이고 기독교 정신에
위배된다고 생각했다.

도뤼스는 이 마을에 들어오는 새로운 주민과 가족들이 지역
사회에 도움이 되는 모습을 보여주고 싶었다. 그는 임대료 몇 푼보
다는 이주민들 자체가 지역사회의 소중한 자원이라고 강조하며 가
톨릭과 개신교 할 것 없이 지역 주민 모두에게 존경받았다. 도뤼스
는 새로 이주한 신도들을 직접 지원하면서 신도 수를 늘리기 위해
필요한 복지 협회의 역량을 최대한 활용하기 위해 힘을 쏟았다. 그
는 새로운 신도들에게 무엇이 필요한지 그리고 이들의 삶을 좀 더
윤택하게 하기 위해서 지역에서 무엇을 해야 하는지 잘 알고 있었
고, 자신의 인맥을 최대한 활용해 협회의 재정 지원을 얻어 쥔더르
트 지역과 인근 땅을 구매할 때나 일자리가 생길 때면 할 수 있는 영

향력을 총동원했다.

대(大) 쥔더르트 네덜란드 개혁교회 신도 중에는 벨기에와 새롭게 국경을 접했던 레이스베르헌과 베른하우트에 있는 신도들도 포함되었다. 로테르담과 안트베르펜 간의 주요 무역 통로에 자리 잡고 있는 쥔더르트는 벨기에 혁명이 일어난 이후 국경 마을로 변모하면서 군대와 세관원이 이곳으로 몰려들었다. 말을 교체할 수 있는 중간 기착지였고, 우편이나 운송 업체 사무실이 들어서면서 쥔더르트의 교통은 점점 발달했다. 1854년에는 로테르담에서 쥔더르트를 거쳐 로센달과 안트베르펜까지 가는 철도선이 완공되었다. 네덜란드 최초의 철도는 1839년에 완공된 로테르담에서 하를럼까지 가는 선로였다. 그 이후, 1842년부터 1847년 사이에 레이던과 헤이그, 로테르담까지의 구간이 확충되었다. 1850년대에 들어서 라인 강, 뫼즈강, 발강 위에 철교를 건설하는 것이 가능해지자 네덜란드 남부 지역, 벨기에, 독일을 잇는 철도 노선이 생겼다. 교통과 운송,

중간 기착지, 쥔더르트, 날짜 및 사진작가 미상

출입국 관리가 체계화되면서 퀀더르트, 레이스베르헌, 베른하우트에는 새로운 일자리가 창출되었다. 증기 기관과 열차가 발명되었던 영국과 비교해볼 때, 네덜란드의 철도 체계는 조금 늦게 발전했는데, 영국은 일찍이 1825년에 세계 최초로 스톡턴-달링턴 철도[세계 최초의 상업철도 노선. 스톡턴, 달링턴, 쉴돈을 연결하는 철도 노선이었으며 동시에 해당 노선을 운영했던 회사의 이름]를 개통한 바 있다.

이런 일자리는 흔히 다른 지역에서 온 사람들이 맡았는데, 개중에는 개신교 신도들의 수가 상당했다.[14] 새로운 이주민들은 도뤼스에게 1849년 처음 신도를 모집할 때보다 공동체를 부흥시킬 기회를 주었다. 교구 행정은 물론 지역 교회의 기부금을 모으는 방식도 훨씬 체계화되었을 뿐 아니라, 신도들이 부제에게 재정적 지원을 요청하는 경우도 줄어들었다. 농민들의 농장 운영 수입과 그들의 대가족이 벌어들인 수입은 교구뿐만 아니라 마을의 재정과 지역 사회 전반에 긍정적으로 기여했다.

안나에게도 도뤼스와 마찬가지로 사회적 지위에 대한 책임감과 함께 고통에 처한 신도들을 돕겠다는 순수한 신념이 있었다. 그녀는 목사를 남편으로 둔 아내로서 남편을 돕는 것을 의무라 여겼고, 신도들의 집을 방문할 때면 늘 동행했다. 그들은 생활이 궁핍한 사람들이건, 부유한 개신교이건, 개종할 의사가 없어 보이는 가톨릭 신자이건 구분하지 않고 모든 집을 찾아다녔다. 가난한 이웃들에게 나눠줄 음식을 준비하며 배고픔에 굶주린 이들의 고통을 덜어주는 일이 중요했을 뿐, 그들이 어떤 교파인지는 중요하지 않았다. 이러한 선량하고 사교적인 기독교인답게 반 고흐가의 아이들 또한 다른 사람들을 섬기는 법, 연민, 보살핌, 도움이 필요한 사람들을 생각하는 마음을 어릴 적부터 배워갔다. 도뤼스는 한편 판 호헨도르프 백

작, 하스파르 판 벡호번 시장, 프란시스퀴스 판 멘스 공증인과 같은
마을의 주요 인사들과도 좋은 관계를 유지했다. 반 고흐가의 주치
의였던 코르넬리스 판 히네컨과 그의 가족은 반 고흐 부부와 수년간
좋은 친구로 지내며 서로의 안부를 묻는 사이였다. 판 히네컨은 빈
센트의 출생 신고 증인이기도 했다.[15]

도뤼스와 안나는 목회 활동으로 지역 사회의 가톨릭 신자까
지 돌보았지만, 그들의 집은 개신교도들로 북적였다. 반 고흐가의
아이들은 쥔데르트에 얼마 되지 않는 개신교 아이들과 종종 어울리
곤 했지만, 목사관이 복잡한 번화가에 있는 반면 개신교 가정은 대
부분 외딴 지역의 농가인 경우가 많았기 때문에 반 고흐 형제자매들
끼리 함께 시간을 보내는 경우가 대부분이었다. 결과적으로 가족 간
의 유대가 끈끈해질 수밖에 없었다. 아이들은 집 안이나 정원에서
놀거나 부모 또는 가정교사와 함께 주변을 산책하거나 책을 읽으며
지냈다. 많은 개혁교회 자녀들이 그러했듯이, '해설이 달린 시집'으
로 알려진 시선집을 읽었다. 이것은 목사 시인들이 아이들과 어른들
을 대상으로 집필한 책으로, 주로 그림이 위주로 나오면서 교훈적인
글귀가 적혀 있는 책이다. 그 중 얀 야코프 로데베이크 텐 카터Jan
Jakob Lodewijk ten Kate의 시가 특히 인기를 끌었다. 그가 1866년에 발
표한 『창조』는 거의 모든 네덜란드 개혁교회 신자의 가정에서는 볼
수 있는 책이다. 반 고흐가 아이들은 동시대 예술가와 거장들의 작
품 사본과 사진이 들어가 있는 목사 시인 엘리자 라우릴라르트Eliza
Laurillard의 책을 읽었다. 아이들이 시와 예술을 처음 접했던 책은 아
마도 그의 『커피 테이블을 위한 예술 작품』이었을 가능성이 높다.[16]

도뤼스와 안나는 자녀들이 높은 수준의 도덕성과 폭넓은 교
양을 지닌 사람들로 자라나 사회에서 중요한 역할을 하기를 바랐

다. 그리고 딸들이 결혼하지 않아도 경제적으로 독립할 수 있도록
골고루 좋은 교육을 받게 했다. 도뤼스는 그의 아버지처럼 라틴 학
교에 다녔지만(수 세기에 걸쳐 상류층 출신 남자아이들이 이 같은 교육을 받
는 일은 매우 중요했다) 아들 빈센트, 테오, 코르는 그러지 않았다. 아
이들이 중등학교에 다닐 즈음에 전국의 라틴 학교는 점차 사양길로
접어들었고, HBS라고 하는 고등공민학교와 같은 새로운 형태의 학
교가 생겨나고 있었다. 빈센트는 옛 왕궁을 학교로 만든 틸뷔르흐
의 '빌럼 2세' 고등공민학교의 첫 학생 중 하나였다.[17]

　　아이들을 교육시킬 수 있는 마땅한 학교를 찾는 일은 쉽지
않았다. 1900년 네덜란드 의회가 의무교육법을 통과시키기 전까지
네덜란드에서는 아이들 교육이 의무가 아니었기 때문에 이 당시의
아이들은 대부분 집에서 부모나 이웃에게 교육받았다. 배우는 과목
은 그리 많지 않았다. 그저 약간의 쓰기와 읽기, 가톨릭 신자라면 성
찬식을 준비하는 것 정도였다. 쥔더르트의 공립학교는 광장 모퉁이
에 있던 반 고흐의 집과 마주하고 있었다. 이와 같은 공교육은 1806
년 프랑스 교육법에 대한 대응으로 일어난 소위 '학교 투쟁'에 의해
만들어진 결과물이었다. 이 법안은 프랑스가 유럽의 저지대를 지배
했던 시기에 제정되었는데, 나폴레옹 왕국이 몰락한 후 1813년 네
덜란드 왕국이 세워질 때까지 시행되었다. 학교 투쟁이 안착하는
데는 한 세기 이상이 걸렸다. 이것이 남긴 중요한 유산은 부모가 자
식들의 교육을 위해 학교를 자유롭게 짓게 된 것인데, 이렇게 설립
된 모든 학교는 교과와 상관없이 정부로부터 동등하게 재정 지원을
받을 수 있었다. 이 같은 획기적인 발전은 1848년 의회에서 채택한
토르베커 수상의 헌법 개정의 결과였다. 비록 쥔더르트의 학교가
가톨릭 교단에서 운영하는 것이기는 했지만(노르트브라반트에는 개신

교 신자가 운영하는 학교가 극히 적었으며 쥔더르트에는 이 한 곳뿐이었다) 반 고흐 부부는 당시 각각 여덟 살, 여섯 살이던 빈센트와 안나를 그 학교로 보냈다.[18]

한때 묘지였던 자리에 세워진 학교 건물은 아주 많이 낡았으며, 시의회 사무실 근처에 있었다. 이곳은 1830년에 벨기에 혁명이 일어났을 당시 네덜란드 군대의 경계초소로 사용했는데 건물의 상태가 형편없는 수준이라 철거한 후 1850년에 새롭게 학교를 세웠다. 공휴일과 쉬는 날은 가톨릭 교회력을 따랐으며 학비는 적절한 수준이었다. 가장 나이가 어린 학생의 경우는 한 달에 30센트, 이미 글자를 쓸 줄 알고, 지리, 역사, 자연사 같은 과목들을 배우는 좀 더 나이 많은 학생은 한 달에 40센트를 지불했다.[19] 추가 비용은 매달 신임 교장 얀 니콜라스 디르크스에게 직접 지불해야 했다. 그는 학교 신축 건물과 영어, 프랑스어, 독일어 수업과 같은 커리큘럼을 새롭게 구성하는 총 책임자였다. 이 같은 교과 체계 덕에 부유층 자제

마을 학교, 쥔더르트, 1910년경, 사진작가 미상

들이 이 학교로 몰려들었다. 빈센트와 안나가 학교에 다니는 동안 학급의 규모는 132명에서 243명까지 다양했다. 학교는 한 학급만 운영했는데 교실에는 칠판 세 개와 지도 몇 장, 주판과 활자케이스, 잉크통과 책과 노트를 넣을 수 있는 서랍이 달린 책상 스물한 개와 긴 의자 아홉 개가 있었다. 빈센트와 안나는 학교생활을 힘들어했다. 쉬는 시간 없이 아침 여덟 시 반부터 오후 네 시까지 수업이 이어졌고, 학교가 끝난 뒤에는 목사관에서 종교 수업을 추가로 받아야 했

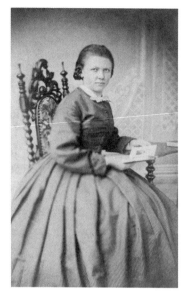

안나 필리피나 카롤리나 비르니,
1870-1880년 사이, 사진 J.C. 레이싱크

다. 대부분의 아이는 여름이나 가을 추수 때가 되면 부모님의 일을 거들기 위해 집에 머물렀고, 또 어린 동생들을 돌보기 위해 오랫동안 학교를 빠지기도 했지만 그 외에는 대부분 학교에 다녔다.[20]

안나와 빈센트는 마을 학교를 그리 오래 다니지 않았다. 1861년 가을에 반 고흐 부부는 두 아이를 학교에 보내지 않기로 했는데 여기에는 그만한 이유가 있었다. 교장 디르크스가 불과 몇 년 사이에 자식 넷을 잃으면서 딴 사람처럼 변해버렸다. 술독에 빠지면서 점점 학교 일에 소홀하게 된 것이다. 또한 부부는 농가 자녀들의 거친 행동이 두 아이에게 나쁜 영향을 미친다고 생각해 홈스쿨링을 하기로 결론 내렸다. 안나와 빈센트뿐 아니라 테오, 리스, 빌까지 아이들은 중등학교나 기숙학교로 들어가기 전 집에서 교육을 받

았다. 홈스쿨링은 여성의 일이었다. 반 고흐 아이들은 수년 동안 여러 명의 가정교사를 만났는데, 그들이 일을 그만두는 이유는 결혼하면서 더 이상 일할 수 없게 된 경우였다. 아이들의 첫 가정교사 안나 필리파나 카롤리나 비르니가 처음 이 집으로 온 것은 1862년 2월로 당시 빈센트가 아홉 살, 안나가 일곱 살, 테오가 다섯 살 때였다. 리스와 빌은 나중에서야 수업에 참여할 수 있었다. 가정교사들은 목사관에 특별히 마련한 방에서 수업을 진행했다.[21] 홈스쿨링을 준비하는 일 말고도 도뤼스와 안나는 아이들에게 미술, 음악, 문학, 무용, 펜싱을 가르치면서 아이들 교육에 엄청난 열의를 보였다. 여자아이들은 뜨개질과 바느질 수업도 받았다. 아이들이 좀 더 커서는 피아노를 배우고, 문학책을 읽기도 했는데 간혹 프랑스어나 영어로 번역된 책들도 있었다.

반 고흐가의 여섯 아이는 조국과 자신이 사는 지역에 대한 애정, 주변을 둘러싼 광활한 자연과 신의 피조물에 대한 깊은 경외심을 배워나갔다. 쥔더르트는 울창한 숲과 들, 토지, 황무지, 개울, 묘목장으로 이루어졌으며 울타리가 많은 지역이었다. 훗날 빈센트와 테오는 가끔 숲이나 거대한 황무지, 밀밭을 며칠 동안 쉬지 않고 돌아다녔던 어린 시절을 회상하기도 했다. 그 시절은 자연과 합일을 이루며 마치 지상 낙원에서 보내는 듯한 행복한 시기였으며, 평생 노르트브라반트를 향한 애정을 간직할 수 있었던 토대가 된 때였다. 빈센트와 테오 두 사람이 주고받은 편지에는 형제자매들과 함께 자랐던 마을과 목사관을 따뜻하게 회상하는 내용이 담겨 있다. "아, 쥔더르트. 난 그곳을 자주 떠올려."[22] 빈센트가 1876년 10월 3일에 테오에게 쓴 편지에는 이런 탄식 섞인 문장이 담겨 있다. 1889년 1월, 빈센트는 아를의 병원에서 퇴원한 후 테오에게 편지를 썼

다. "내가 아팠을 때 쥔더르트의 집에 있는 방과 길, 정원에 있던 식물, 주변 풍경, 들판, 이웃들, 공동묘지, 교회, 정원 뒤편에 있던 우리 부엌, 공동묘지에 있던 키 큰 아카시아에 지은 까치둥지까지 생생히 다시 보았어."[23] 리스는 자신의 회고록에서 쥔더르트에서 보낸 유년 시절의 좋았던 기억을 묘사하면서, 그 시절로부터 사십 년이 지난 지금도 얼마나 '자신의 기억 속에 선명하게 아로새겨져 있는지' 썼다.[24] 리스는 빈센트의 고독한 기질, 자연에 대해 품은 남다른 애정, 그가 딱정벌레와 곤충 채집하는 것을 얼마나 좋아했는지, 연극에 관한 그의 재밌는 아이디어, 그리고 처음으로 그린 그림을 회상했다.

반 고흐가의 어린아이들은 목사관 안에서나 그 주변에서 따뜻한 보호 아래 자랐지만, 이는 아이들을 과보호하는 양육방식이었다. 어린 시절 반 고흐 아이들에겐 여러 가지 제약이 따랐는데, 마을의 다른 아이들과 어울려서 놀 수 없었고, 목사관 정원 밖으로 나가는 일은 어른들과 함께할 때만 가능했다. 같이 놀 상대까지 철저하게 관리했던 반 고흐 부부의 이런 양육 방식 때문에 아이들은 세상에 대한 편협한 시각을 갖게 되었고, 형제자매들끼리만 서로 의지하는 사이가 될 수밖에 없었다. 그래도 반 고흐가 남자아이들보다는 여자아이들에게 험난한 현실과의 대면 시간이 얼마간 더 유예되었다. 이들은 홈스쿨링을 끝낸 후에 젊은 여성들을 전통적인 방식으로 가르치는 기숙학교로 갔다.

4장. 여학생들

❧

헬보이르트, 레이우아르던, 틸, 1871-1875

1870년 도뤼스 반 고흐는 쥔더르트에서 동쪽으로 50㎞ 떨어져 있는 헬보이르트의 담임 목사직을 수락했다. 그는 1871년 1월 29일에 이십 년 넘게 목회 활동을 했던 쥔더르트에서 마지막 설교를 했고, 이틀 후 가족들과 함께 헬보이르트로 갔다.[1] 그보다 일 년 앞서, 열여섯 살의 빈센트는 쥔더르트를 떠나 헤이그에 있는 구필 화랑에서 일을 시작했다. 구필 화랑 헤이그 지점은 네덜란드 의회와 정부 기관들이 즐비한 비넨호프와 코 닿을 거리에 있었다. 파리 토박이인 아돌프 구필의 구필 화랑은 센트 삼촌의 화랑과 1861년에 합병하면서, 국제적인 네트워크를 구축해 나갔다.[2]

센트 삼촌은 1878년까지 이곳

빈센트 반 고흐(센트 삼촌),
날짜 및 사진작가 미상

48

테오 반 고흐, 1869-1871년 사이, 사진 H.J. 베이싱

에서 일했는데 그의 넓은 인맥은 예술적인 재능과 성향을 지닌 조카들에게 큰 도움이 되었다. 당시에는 중상류층 남자아이들이 기숙학교나 중등학교를 졸업한 후 대학에 진학하는 대신 직업을 구하는 것이 흔한 일이었다. 테오도 1873년 형과 마찬가지로 열여섯 살에 집을 떠나 구필 화랑 브뤼셀 지점에 일자리를 얻었다.[3] 테오는 빈센트와 안나처럼 쥔데르트의 공립 학교에 다니는 대신, 1872년부터 헬보이르트에서 남쪽으로 8㎞ 떨어진 오이스테르베이크의 개신교 학교에 매일같이 걸어 다녔다.[4] 학교생활이 그다지 즐겁지 않았던 테

오는 학교를 졸업하는 조건으로 아버지 도뤼스의 승낙을 받아 구필 화랑에서 일할 수 있었다. 안나와 리스는 가족들이 헬보이르트에 있을 당시 기숙학교 생활을 했고 빌레민도 나중에 목사관을 떠나 오랫동안 객지 생활을 한다. 막내 남동생 코르만이 부모와 함께 목사관에 남아 있었다.

헬보이르트로 이사 온 것은 반 고흐 부부에게 여러 가지 면에서 좋은 일이었다. 우선 새로 이사한 목사관이 기존에 살던 곳보다 훨씬 넓고 좋았다. 무엇보다 네덜란드 개혁교회 신자가 66명밖에 되지 않았기 때문에 목사로서 도전 의식을 불태워 볼 만한 좋은 기회였다. 쥔더르트에서 개신교도의 확장을 위해 애썼던 것처럼 이곳에서도 해야 할 일이 있었던 것이다. 1870년대 헬보이르트에는 개신교 신자들이 많지 않았으나, 그들은 오랫동안 대다수의 가톨릭 신자들과 좋은 관계를 유지하며 살았고, 단단한 사회적 기반을 구축했다. 쥔더르트에서 도뤼스는 안나와 함께 교회 신도들의 집을 방

즈베인스베르헌 성, 헬보이르트, 날짜 및 사진작가 미상

트라위트여 요한나 스흐라우언 반 고흐와 딸 파니와 베트여,
1864년경, 사진작가 미상, 테오 반 고흐 가족 앨범 수록

문하기도 했는데, 헬보이르트에서도 마찬가지로 사역을 이어갔다.
반 고흐 부부 주변에는 서로 마음이 통하는 사람들이 살고 있었다.
목사관은 부유한 동네에 있었는데 대지주인 더 용어 판 즈베인스베르
르헌의 야흐틀뤼스트 영지와 인접해 있었다. 반 고흐 가족들은 그
넓은 영지를 자주 거닐곤 했다. 더 용어 판 즈베인스베르헌 가족은
개신교 신자들일 뿐 아니라 교회 위원회의 일원이기도 했다. 즈베
인스베르헌의 형은 마을 북쪽에 있는 즈베인스베르헌 성에 살고 있
었으며, 또 다른 형제는 후에 남쪽 지역의 하위저 마리엔호프에 집
을 샀다.[5] 도뤼스는 헬보이르트에 4년간 있으면서 소수였지만 막강

한 힘을 가진 개신교 신자들을 잘 다루었다. 수 세기에 걸쳐 개신교 신자들은 이 지역에서 어마한 수의 집과 농장, 평야, 숲을 소유했으나, 도뤼스가 부임했을 무렵에는 복지 협회에서 관리하고 있었다.

이들 부부에게 헬보이르트는 마치 고향에 온 듯한 기분을 느끼게 했다. 그 이유는 도뤼스의 여동생 트라위트여 반 고흐가 남편 아브라함 스흐라우언과 함께 1872년부터 이곳에서 살고 있었기 때문이다. 둘 사이에는 아들 브람과 딸 파니, 베트여가 있었는데, 이들은 반 고흐 아이들과 비슷한 또래였다. 파니와 리스는 틸에 있는 기숙학교에 아주 잠깐 같이 다닌 적이 있었고 빌은 베트여와 노르트브라반트의 주도 스헤르토헨보스에 있는 학교에 다녔다. 아이들은 가족 모임을 통해서도 자주 만났다. 1874년 여름에 빌은 스흐라우언 가족이 모두 브레다 근처의 흐린센하허에 있는 센트 삼촌과 코르넬리아 숙모를 만나러 갈 때 동행하기도 했다. 1883년부터 1885년에는 도뤼스의 형이자 해군 중장이었던 요하네스(얀) 반 고흐도 헬보

이르트에서 같이 살았다. 이 기간에 얀 삼촌은 몰렌스트라트에 위치한 빌라 몰렌하위저, 후에 하위저 로전하허라고 불리는 여동생 트라위트여의 집에 머물렀다.[6] 얀 삼촌은 빈센트가 암스테르담에서 신학 공부를 준비 중이던 1877년에 함께 살았던 인물이기도 하다. 그러나 빈센트는 신학을 공부하며 반드시 넘어

목사관, 헬보이르트,
1950년경, 사진작가 미상

야 할 산인 라틴어와 그리스어를 포함한 필수과목을 이수하지 못했고, 결국 고등공민학교인 HBS를 마치지 못했다.

헬보이르트에 있는 목사관은 두 개의 마을 포장도로 중 하나인 케르크스트라트 거리에 있는 하얀색 집이었다. 미늘 판자로 된 여섯 개의 창문이 있는 건물은 18세기의 앙피르 양식[건축, 가구, 기타 장식 예술 및 시각 예술 분야에서 19세기 전반에 일어난 디자인 운동. 종종 제2차 신고전주의 양식으로 간주된다]의 타운 하우스와 비슷했지만, 실제로는 경사진 박공지붕이 있는 오크나무 목재를 사용해 직사각형 형태로 1657년 축조한 건물이었다. 이 목사관에는 특별한 역사가 있었다. 이 건물은 80년 전쟁[1568-1648, 네덜란드 저지대 지방의 네덜란드 17주가 당시 합스부르크 에스파냐에 대항하여 벌인 독립전쟁. 1648년 베스트팔렌 조약을 통해 독립이 법적으로 승인되었을 뿐만 아니라 유럽 각국의 개신교도들이 종교적 자유를 인정받았다]이 끝난 후 개신교 목사관으로 바뀌었고, 이곳에 있던 목사들은 봉급을 받게 되었다. 그 대신 가톨릭 신자들은 전쟁 중에 잃었던 대규모의 토지를 돌려받게 되었다. 텃밭과 과일나무가 있는 정원의 왼편에는 벽이 세워져 있어서 바깥거리가 잘 보이지 않았다. 현관은 넓은 복도를 통해 널찍한 주방까지 연결되어 있었다. 복도 왼쪽에는 거실, 그 뒤에는 정원이 보이는 식당이 있었고, 중앙 복도 다른 쪽에는 도뤼스의 서재 겸 응접실이 있었다. 아치형 천장이 있는 저장고 위에는 서재가 있었고, 가족들의 침실은 모두 위층에 있었다. 부부의 침실은 서재 위에 있었고, 부엌 위층에 정원이 내다보이는 하인들의 방이, 집 현관 쪽에는 아이들의 방이 있었다. 아이들의 방 하나는 외부에서 바로 보이는 지붕창이 달려 있었는데, 거기에서는 한 줄로 늘어선 밤나무들과 도뤼스가 부임한 교회가 한눈에 다 들어왔다. 1874년 7월 10일 엄마 안나가 기록한 글에는 구필 화랑에서 미술상이 되기 위해 헤이그에서 런

빈센트 반 고흐, 〈헬보이르트 교회〉, 1874년,
종이에 검은색 초크, 21 x 32cm

던으로 갔던 빈센트가 여름휴가를 맞아 헬보이르트로 돌아왔고, 집 밖에 앉아 "리스의 앞모습과 침실 창문과 현관의 일부"를 그리고 있다고 적혀 있다.[7] "얀 삼촌의 집 옆에 서 있는 빈센트의 모습이 아주 멋있었다"라고도 적혀 있다. 하지만, 빈센트가 리스와 빌에게 준 스케치는 현재 남아 있지 않다.

　　도뤼스가 사역하던 헬보이르트의 교회는 집에서 길 하나만 건너면 되는 곳에 있었다. 그는 나르텍스[성당 정면 입구와 본당 사이에 꾸며 놓은 좁고 긴 현관]를 통해 구 교회 혹은 구 니콜라스 교회라 불리는 곳으로 들어갔다. 헬보이르트의 구 교회 터는 1192년 성 니콜라스를 기리는 목조예배당(이후 벽돌 건물)이 세워진 때부터 예배 장소로 쓰였다. 떠돌이 상인들의 수호자로 알려진 니콜라스는 몇몇 교역로와 여행자들에게 인기 있는 휴게소 마을에 어울리는 성인이었다. 고딕

양식의 십자가와 네 개의 종이 달린 장엄한 탑을 지닌 이 아름다운 교회의 자태는 마을뿐 아니라 다른 곳에서도 그 위용을 자랑할 만했으며 이전에 적을 두었던 쥔더르트의 검소한 교회와는 극명한 대조를 이루었다.

그에 반해 건물 상태는 심각할 정도로 형편없었다. 지붕이 새고, 외관에는 페인트칠을 새로 해야 했으며, 교회 오르간도 수리가 필요했다. 그러나 이를 위한 예산이 마련되기 전까지는 어떤 것도 할 수 없었다. 교회를 새롭게 단장하는 일은 더 많은 신도를 확보하는 일과 크게 연결되어 있었다.[8] 신도들이 많아져야 교회 복원을 위한 헌금을 더 많이 모을 수 있을 것이고, 신도들이 더 나은 환경에서 예배드릴 수 있을 것이기 때문이었다. 예산 마련을 위해서는 과감한 결단이 필요했다. 반 고흐 목사는 수 세기 동안 성단소와 신도석 사이에 놓였던 참나무로 만든 15세기 고딕 양식의 강단 칸막이를 인근의 더 네멜라르 성 부근에 사는 도나튀스 알베릭 판 덴 보하르더 판 테르브뤼허에게 팔기로 했다. 이 칸막이는 국내에서 규모 면에서나 역사적인 면에서나 유일무이한 것이었지만, 종교개혁 이후 가톨릭교회에서 사용하던 칸막이의 쓸모가 사라졌기 때문에 이것을 팔기로 한 배경도 이해될 법했다. 대지주는 칸막이값으로 400길더를 지불했는데(목사의 1년 수입이 약 800길더였다) 대단히 많은 돈은 아니지만, 교회 건물을 관리하고 복원하는 데는 충분했다.[9] 칸막이를 팔아 마련한 돈은 교회 지붕 방습 공사를 하는 데 쓰였다. 벽에 페인트칠을 하고 칸막이가 있던 성단소와 신도석 사이의 벽을 허물어 성단소가 있던 자리를 교회 관리인 처소로 바꾸었다.

교회 건물 복원공사가 끝났을 때 도뤼스는 1704년에 발간된 네딜란드 성경을 신자들에게 선물했다. 이 성경은 도뤼스가 남동생

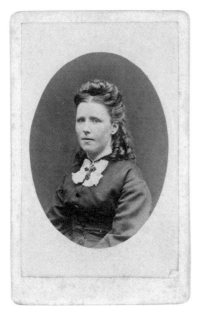

안나 반 고흐, 1872-1873년경, 사진 H.A.K. 링러르

코르넬리스에게 선물 받은 것으로 여기에는 이런 문구가 새겨져 있었다. "이 성경은 암스테르담에서 서적상을 하는 C. M. 반 고흐가 형 테오도뤼스 반 고흐 목사에게 준 선물로, 1872년 11월 17일 새롭게 단장하여 문을 여는 헬보이르트 개혁교회 신자들을 위한 것입니다."[10] 이로써 도뤼스는 헬보이르트에서 목사 임기를 마칠 무렵에는 교회 건물을 개보수하고 신자 수를 늘리겠다는 두 가지를 목표를 모두 달성했다.

1872년 안나 반 고흐가 열일곱 살이 되었을 때 반 고흐 부부는 그녀를 헬보이르트에서 북쪽으로 200㎞ 이상 떨어진 프리슬란트주의 주도 레이우아르던에 있는 프랑스 여자 기숙학교에 보냈

다.[11] 18세기 말부터 유럽 전역에는 프랑스어를 사용하는 인구가 많아졌는데, 이는 1804년부터 1812년 사이 나폴레옹 시절 프랑스가 영토를 확장하며 네덜란드를 비롯한 주변 국가들을 속국으로 삼았기 때문이었다. 이전과 달리 라틴어 대신 프랑스어가 유럽의 공통어가 되면서 산업화 시대를 맞아 급성장하는 국제 무역에 뛰어든 네덜란드로서는 프랑스어로 된 회계나 상업 산수 같은 과목을 정규 교과목으로 삼을 필요가 있었다. 이러한 과정에서 등장한 것이 '프랑스 학교'였다.[12] 대부분의 학교가 남성을 위한 것이었지만, 일부는 현모양처, 교사, 귀부인의 도우미, 가정교사를 양성하기 위한 여학교로 운영되었다. 반 고흐 가족의 가정교사였던 아네미 스하윌도 레이우아르던 프랑스 학교 출신으로, 안나가 이곳으로 진학하게 되는 데 결정적인 영향을 끼쳤다. 이 학교에서는 모든 학생의 사진을 찍어두었다. 옆 사진은 학교 인근 지역 사진작가 H. A. K. 링러르가 찍은 사진이다. 안나는 테오에게 자신의 사진 한 장을 보내면서 테오에게도 사진을 보내 달라고 했다. "가장 마음에 드는 초상화나 작은 사진이 있다면 나한테 꼭 보내주렴. 꽃으로 테를 둘러줄 테니."[13]

학교는 1860년 즈음에 도시 건축가 토마스 로메인이 지은 레이우아르던 중심가 대규모의 신고전주의 양식 건축물 내에 있었다. 이곳에는 너도밤나무와 관목, 꽃이 있는 널찍한 정원이 있어 학생들이 수업 중간에 10분씩 정원을 산책할 수 있었다. 안나의 학생 기록부에는 아버지가 목사이고, 지금껏 사교육만 받았으며, 헬보이르트의 란드만 박사에게 우두 백신을 맞았다는 기록이 있다.[14] 당시 이러한 '전염병 관련 기록'은 중요하게 취급되었다. 백신 접종 기록이 없으면 학교에 입학할 수가 없었기 때문이었다.[15] 학교는 플라트 여사의 엄격한 지도 아래 운영되었는데, 학부모들을 비롯해 많은 사

람이 그녀를 좋아했다. 학비는 분기별로 13길더였고, 플라트 여사에게 직접 지불했다.[16] 그 지역 출신이 아닌 여학생들은 학교 건물 안에서 생활했으며, 기숙 생활, 세탁, 의복, 학용품, 교통비 등은 추가로 내야 했다. 아빠 도뤼스는 기숙학교 비용에 '놀랐지만',[17] 비싼 학비에도 안나는 1874년 여름까지 그 학교에 다녔다.

프랑스 여자 기숙학교는 학생들에게 덕과 품위, 그리고 예의범절을 가르쳤다. 학생들은 옷을 갖춰 입는 방법, 노래, 음악, 수공예를 배웠고, 가장 많은 시간을 들여 외국어를 배웠다. 상급반 학생들은 학교에서 네덜란드어를 전혀 사용할 수 없었다. 프랑스어나 영어로 말하지 못하면 쉬는 날에도 학교 밖으로 나가는 것을 금지당했다.[18] 안나는 그곳이 전혀 편하지 않았다. 학교에 입학한 후 1년이 지났을 때 안나는 브뤼셀에 간 지 얼마 되지 않았던 동생 테오에게 집을 떠난 기분이 어떤 심정인지 이해한다는 글을 편지에 썼다.

프랑스 여자 기숙학교, 흐로터 케르크스트라트 12번가, 레이우아르던,
1905년경, 사진작가 미상

하지만 본인은 물론 테오도 집을 떠나는 것만이 진정으로 독립하는 유일한 방법이라는 것을 알고 있었다. 그녀는 테오에게 어눌한 영어로 편지를 썼는데 학교 안에서 하는 대화는 물론이거니와 편지를 쓸 때도 프랑스어나 영어를 써야 했기 때문이다. 그녀는 학교의 이런 사정을 영어로 적었다. "학교에서 네덜란드어로 편지를 못 쓰게 해."[19] 또한 독립하면서 가족의 사회적 지위를 새삼 떠올렸는지 동생에게 이런 조언을 하기도 했다. "테오야, 기도를 잘 드리고 빈센트 오빠처럼만 해. 늘 신사답게 행동하고 널 나쁜 곳으로 이끄는 사람들도 잘 정리하려무나. 우리 집안이 비록 돈은 없을지언정 명예는 있잖니."[20]

학교에 처음 갔을 때 안나는 가족들에게 편지를 거의 보내지 않았지만, 집안에서 돌아가는 상황이 바뀌고 있다는 걸 알면서 입

프랑스 여자 기숙학교의 1874년 학급, 레이우아르던,
레베카 플라트 여사와 함께 안나 반 고흐(왼쪽에서 여덟 번째), 사진작가 미상

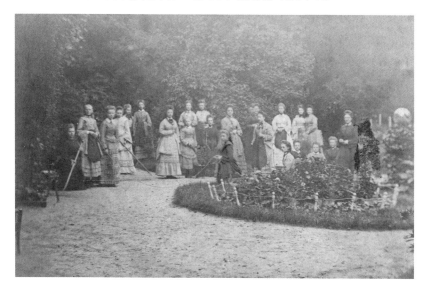

학 첫해가 끝날 무렵부터 편지를 쓰기 시작했다. 테오에게 쓴 편지에는 이렇게 쓰여 있었다. "집에 돌아갔을 때 너는 브뤼셀에, 빈센트 오빠는 런던에 가 있다면 기분이 얼마나 이상할까. 언젠가는 나도 다른 나라에 꼭 한번 가보고 싶어. 집에 갔을 때 내 동생 테오가 없다고 생각하니 기분이 너무 이상해."[21] 안나는 가을에 영어와 수공예 시험을 모두 통과했지만, 그해 연말 집으로 돌아간 크리스마스 연휴에 학교에 다시 돌아가고 싶지 않다는 내용의 편지를 테오에게 보냈다. 플라트 여사가 마음에 들지도 않았고("플라트 여사는 그냥 그래")[22] 영어로 편지를 쓰고 싶지도 않았다("네덜란드 말로 편지 쓰는 게 좋아").[23] 안나는 헬보이르트에서 방학을 보내는 동안 아빠 도뤼스에게 입교를 받았다.[24] 입교는 신도가 예배 시간 중에 신앙에 관한 몇 가지 질문에 답함으로써 공개적으로 자신의 신앙을 고백하는 종교 의식이다. 이때 안나의 나이가 열여덟 살이었다. 안나는 부모의 강요에 떠밀려 다음 학기 프랑스어 시험을 통과하기 위해 레이우아르던으로 돌아갔다.

안타깝게도 시험에는 떨어졌지만, 새해 초기에 안나는 전보다는 학교생활에 적응하는 것처럼 보였다. 그녀의 편지에는 가족이 있다는 것에 감사하며 이곳에서 교육을 받는 것이 얼마나 운이 좋은지 좀 더 자각하고 있어야 한다는 내용이 담겨 있다.[25] 하지만 1월 20일에 쓴 편지를 보면 시험을 치를 마음의 준비는 되어 있지 않다. "시험을 보지 않을 거야. 시험에 붙으려면 아직 멀었어." 그런 다음 리스의 행동에 대해 다시 얘기했다. "리스가 자기는 다 큰 숙녀로 여기면서 널 완전히 어린 애 취급하거나 예의 없이 행동한다는 거 말이야. 내가 보기엔 리스는 자기 나이보다 늘 어려 보이고 싶어 했기 때문에 리스가 그런 행동을 했을 리 없어."[26]

리스는 열두 살 무렵 장티푸스에 걸려 가족과 같이 헬보이르트로 갈 수 없었다. 건강이 좋지 않아 브레다에서 얼마간 요양을 해야 할 정도였다. 그때 리스가 할아버지 또는 고모와 같이 지냈는지, 아니면 요양원에 있었는지는 정확히 알 수 없다. 건강이 회복된 후 리스는 테오에게 편지를 보내주어 고맙고 답장을 못 해서 미안하다고 전했다. "아프지만 않았으면 답장을 진작 썼을 텐데 미안해, 오빠. 지금 난 브레다에 있고 말 그대로 회복 중이야."²⁷ 리스는 그곳에서 많은 친구를 사귀었고, 가족들은 종종 그녀를 찾아갔다. 리스는 테오에게 보낸 편지에 "아빠와 안나 언니가 여기에 왔을 때 센트 삼촌과 함께 차를 타고 쥔더르트에 갔었는데 마을 분들이 진심으로 반겨주셨다"고 썼다.²⁸ 집과 학교를 벗어나 있는 것만으로 리스는 즐거운 듯했다. "오빠도 잘 알 거야, 사람들이 모두 나한테 얼마나 친절하게 대해줬는지. 친구들이랑 노느라 하루도 그냥 집에 있던 적이 없었다니까."²⁹ 얼마 후 반 고흐 부부는 리스가 충분한 휴식을 보냈다고 판단하고 집으로 돌아와 다시 공부를 시작하게 했다. 부부는 브뢰니선 트로스트라는 가정교사를 고용했다. 미트여 고모에 따르면 그녀는 목사관에 같이 살다가 나중에는 몰렌하허에서 리스와 빌을 가르쳤고, 몰렌스트라트에 있는 사촌 파니와 베트여 스흐라우언까지 가르쳤다고 한다. 리스가 테오에게 쓴 편지를 보면 이렇게 쓰여 있다. "학교에 자연사와 문학이라는 새로운 과목이 생겼어… 오빠는 이젠 학생도 아니고 어엿한 신사라서 이런 것에 신경을 안 써도 되겠지."³⁰

1874년 가을 열다섯 살이 된 리스는 헬보이르트의 집을 떠나 레이우아르던에 있는 프랑스 여자 기숙학교로 갔다.³¹ 안나처럼 리스도 학교생활을 힘들어했고 브란반트에서 보낸 어린 시절을 떠

올리며 그리워했는데 특히 근사하게 차린 식탁에 둘러앉아 온 가족이 저녁 식사하던 때를 자주 떠올렸다. 10월에 테오에게 보낸 편지에는 어쩔 수 없는 상황이라는 걸 충분히 알지만, 그래도 가끔은 '서로 허심탄회하게 이야기할 수 있는' 시간이 없는 것이 슬프다고 적었다.[32] 남매 중 네 명이 집을 떠나 다른 곳에서 일하거나 공부하면서 서로의 안부를 전했다. 리스는 서로가 편지를 자주 주고받는 일이 무엇보다 중요하다고 강조했고, 빈센트가 답장하지 않는 일로 때때로 힘들어하기도 했다.

리스는 다른 형제자매들이 편지를 제때 보내지 않는 것에 불만을 가졌지만, 그녀도 왜 답장을 하지 않느냐는 불평을 듣기도 했다. 1873년 2월에 레이우아르던에서 안나가 테오에게 보낸 편지에는 이렇게 적혀 있다. "리스가 널 얼마나 좋아하는지 샘이 날 정도야. 네가 떠나고 나서 그 아이가 얼마나 절절하게 편지를 썼는지."[33] 플라트 여사는 리스에게 집에 편지를 보낼 때 프랑스어를 쓰도록 했다. 1875년 4월에 그녀가 테오에게 프랑스어로 쓴 편지는 집이 너무 그립다는 내용이었다. "아! 가족들이 정말 그리워. 편지가 아니라 직접 얼굴을 보면서 얘기하고 싶어."[34] 리스는 헬보이르트 집에 가족이 다 모일 수 있는 여름 방학까지 12주가 남았다고 적었다. 리스는 브라반트를 그리워했지만, 특히 헬보이르트가 더 그랬다. "학교에서 아이들과 먼 곳까지 산책하러 나가는데 특히 일요일에는 프리슬란트주의 주도인 이곳 레이우아르던에서부터 인근의 마르쉼, 호르쿰, 레이르쉼까지 걷곤 해. 아름다운 곳이긴 해도 아무럼 헬보이르트만큼은 아니야."[35] 리스가 1875년 9월에 쓴 편지에는 테오에게 아직도 산책을 많이 하는지 물으며 자신이 헬보이르트와 브라반트 시골을 얼마나 좋아하는지 다시 얘기를 꺼냈다. "헬보이르트에

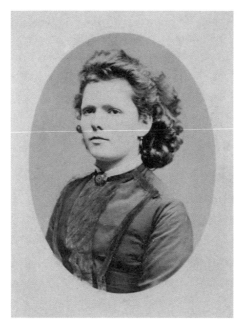

리스 반 고흐, 1874-75년, 사진 H.A.K. 링러르

서 우리가 산책하면서 얼마나 즐거워했는지 기억나?"[36] 리스는 부모
에게도 정성 어린 편지를 보냈으며 부부도 곧장 답장을 보냈다. 이
렇게 가족들과 계속 연락하는 것이 리스에게는 큰 위안이 되었다.
가족 간에 편지나 그림, 선물을 서로 주고받으면 언젠가는 가족들
과 예전처럼 다시 만날 수 있을 거라는 기대가 샘솟았다. 리스가 생
각했을 때 '빈센트 오빠를 제외하면, 나머지 가족들은 전부 같은 마
음'[37]이었기 때문이다. 빈센트가 처음 시작하기는 했지만 수많은 시
와 노래 가사를 필사한 작은 노트를 리스에게 보낸 사람은 다름 아
닌 테오였다. 이전에 리스가 할아버지와 테오를 위해 했던 일이기
도 했고, 추억이 깃든 것을 간직하고 있으면 리스가 학교생활에 적
응하는 데 도움이 되지 않을까 하는 생각에서였다.[38] 안나처럼 리스

도 레이우아르던의 사진사 헨드릭 링러르가 찍어준 사진을 사랑하
는 가족들과 친구들에게 보냈다.

이 시기 리스는 신분이나 계층 문제를 비롯해 네덜란드에서
다양하게 일어나는 사회 문제에 점차 눈을 뜨게 되었다. 레이우아
르던에서 테오에게 보낸 편지에는 "지금은 모두가 신분 상승에 대
한 욕구가 있으니 이럴 때일수록 더 열심히 공부해야 해."라고 했
다.[39] 리스는 배우는 걸 좋아했고 언니 오빠들처럼 언젠가는 독립하
고 싶어 했다. "삶의 목표가 분명하다면 이런 기회가 더 빨리 오지
않을까? 그런데 화가 나는 건 여자들이 할 수 있는 일이라고는 겨우
보조업무나 가정교사 정도라는 거야."[40] 리스의 편지에는 직업을 구
해서 돈을 벌기를 염원하나 여성에게 주어진 제한된 선택지에 절망
을 느끼는 젊은 여성의 모습이 엿보인다. 그녀는 이후에도 여성들
에게 여전히 금지되었던 직업에 대해 생각했을 것이다.

도뤼스는 큰아이들을 기숙학교에 보낼 비용까지는 댈 수 있
었지만, 방학을 맞은 아이 중 한 명은 비싼 기차표값 때문에 집으로
돌아오지 못하는 경우가 생겼다. 반 고흐 부부가 테오에게 쓴 편지
에는 부부가 학기 말에 받은 리스의 수업료 청구서를 언급하며 도뤼
스의 일 년 치 급여 절반이 넘는 500길더를 모으느라 아주 힘들다는
말이 적혀 있다.[41] 아들 셋에게 들어가는 돈도 만만치 않았다. 도
뤼스는 1873년 2월에 이른바 '대리 복무인'을 위해 625길더를 냈는
데[42] 이는 돈을 지불하고 군 복무를 면제받을 수 있던 제도였다.[43]

도뤼스의 아버지, 빈센트 반 고흐 목사는 1874년 브레다에
서 사망했다. 당시 미혼이었던 세 딸 안티어, 도르티어, 미트여는 아
버지를 돌보던 집에서 나오기로 마음먹고 집을 팔았다. 집 소유권
은 형제자매 모두에게 골고루 있었지만, 아버지의 말년을 돌보느

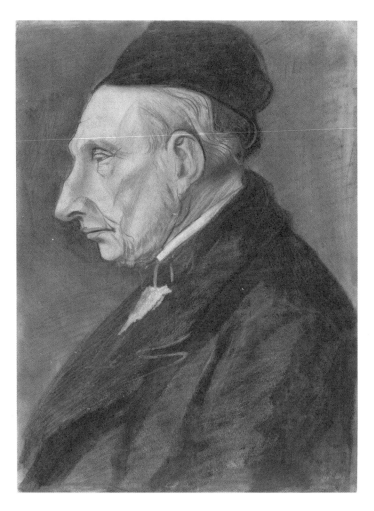

빈센트 반 고흐, 〈빈센트 반 고흐, 화가의 할아버지〉, 1881년,
종이에 연필, 붓과 잉크, 수채화, 34.5 x 26.1cm

라 애쓴 세 자매에게 주는 것으로 서로 잘 합의했다.[44] 세 자매는 집을 판 돈으로 헬보이르트에 새집을 짓기로 했다. 그들은 하위저 마리엔호프 길 바로 건너에 살던 더 용어 판 즈베인스베르헌 가족에게 집 지을 땅을 구입했다.[45] 자매 중 기혼인 트라위트여가 그 마을 빌라 몰렌하위저에서 살고 있었고 도뤼스의 목사관도 가까이에 있었다. 도뤼스는 이 당시 이미 에턴에서 새로이 목회자로 활동하기로 결정했던 터라 누이들과는 아주 짧게 같이 지낼 수밖에 없었지만 대신 집을 지을 때 많은 도움을 주었다. 1875년 4월 29일에 도뤼스가 테오에게 쓴 편지에는 "5시부터 12시까지 네 고모 집에서 페인트칠하고 정원을 좀 손봤는데 꽤 괜찮아졌단다. 그래서인지 좀 피곤하구나."[46]라고 적혀 있다. 이사 때문에 정신없는 상황들을 피해 미트여는 한동안 헤이그에 있는 오빠 요하네스의 집에서 지냈다. 안트여와 도르티어는 시중을 들던 케이와 함께 4월 16일에 브레다에서 헬보이르트로 이사를 왔다. 집은 아직 완공되지 않았던 때여서 그들은 트라위트여의 집에 머물렀고, 미트여는 5월 21일에 헤이그로 와서 집이 다 지어질 때까지 도뤼스의 목사관에서 지냈다. 엄마 안나는 몇 년 전부터 마을 여자아이들에게 바느질과 뜨개질하는 법을 가르치고 있어서 시누이 세 명도 헬보이르트-하런의 개신교 공동체의 아이들을 위한 교회 학교를 열었다. 그들은 교회 학교에 온 아이들에게 이따금 상을 주기도 했는데 그중에는 조카 빈센트가 그린 그림도 들어 있었다.[47] 고모들은 조카딸들과도 마음이 잘 통했다. 안트여 고모는 안나와 리스, 빌레민은 물론 트라위트여의 딸들인 파니와 베트여 스흐라우언에게도 예쁜 옷을 선물하기도 했다.

　　헬보이르트에서 보낸 몇 년의 생활이 반 고흐 아이들에게 소중한 기억이 되기까지는 그리 오랜 시간이 걸리지 않았다. 반 고흐

가문이 살았던 집과 웅장한 모습의 개혁교회, 수시로 교류하는 사람들이 사는 위풍당당한 야흐틀뤼스트 마을, 그리고 케르크스트라트 거리의 다른 모든 집이 다 그러했다. 반 고흐 가족들이 주고받은 수많은 편지에는 헬보이르트 생활에 대한 깊은 애정이 엿보인다. 반 고흐 가족이 무엇보다 아꼈던 곳은 목사관 정원이었다. 다음은 리스가 1873년 5월 테오에게 보낸 편지다. "날씨가 궂으면 정원이 엉망이 될 텐데. 지난주에 서리와 눈이 많이 내렸잖아. 그것만 아니었으면 과일이 잘 자랄 수 있었을 거야. 날씨가 너무 추워서 정원사가 밖에 내놓은 화분을 아빠가 다시 집 안으로 들여다 놓으셔야 했어."[48] 같은 편지에는 목사관에 묵고 있는 장교에 관해서도 몇 자 적혀 있다. "얘기도 재밌게 하시고 아주 친절한 분이야."[49] 1839년 5월 벨기에 혁명이 끝난 이래로 네덜란드 네 군데 지역에 야전포 포대가 배치되었는데 그중에는 헬보이르트가 있는 지역도 포함되어 있었다.

어릴 적에 빌도 정원을 가꾸는 데 관심이 아주 많았다. 1874년 4월경에 테오에게 보낸 편지에는 이렇게 적혀 있다. "오빠, 정원이 정말 훌륭해졌어. 매주 토요일에 산책하지 않으면 정원을 가꾸거든. 밤나무가 얼마나 잘 자랐는지 오빠에게 보여주고 싶어. 지금은 나뭇잎이 완전히 초록색으로 변했어."[50] 빌이 테오에게 편지를 보내고 며칠 뒤 도뤼스가 테오에게 쓴 편지에는 날씨가 너무 추워 밤나무가 제대로 영글지 않았다며 안타까워하는 내용과 정원에 관해 언급한 내용이 있다. "앞 정원이 엉망이라 지금 막 잔디를 깎았단다."[51] 도뤼스는 새벽에 나이팅게일 새가 우는 소리를 들었다고도 적었다.

반 고흐 부부 둘 다 개신교가 지배적이었던 네덜란드 북부 지역 출신인데도 두 사람의 자녀들이 노르트브라반트에 빠르게 적응한 점은 주목할 만하다. �췬더르트에서부터 시작된 이 지역에 대

한 사랑은 헬보이르트에서 더욱더 깊어졌다. 다음은 빈센트가 1876 년 8월 26일 영국에서 테오에게 쓴 편지이다. "브라반트는 브라반트이고, 모국은 모국이고, 낯선 땅은 낯선 땅이다. 그날 저녁 헬보이르트가 얼마나 다정해 보였는지. 눈 덮인 포플러 사이에 있는 마을과 탑의 불빛도, 저 멀리 스헤르토헨보스로 가는 길도 보였잖아. 그리고 뭐니 뭐니 해도 이 모든 것에 아름다움과 생명력을 불어넣는 것은 사랑이다."[52] 리스도 헬보이르트와 그 주변 지역을 산책했던 기억에 관해 편지에 다음과 같이 썼다. "우리가 그곳에서 얼마나 행복했는지."[53]

도뤼스는 1875년 8월 8일 일요일 예배 시간 중 헬보이르트의 신도들에게 에턴으로 가게 되었다고 알렸다. 그 자리에는 파리에 있던 빈센트와 테오를 제외한 나머지 가족들이 모두 모여 있었다. 예배를 마치고 목사관에서 하는 식사 자리에는 센트 삼촌과 코르넬리아 숙모, 트라위트여 고모와 브람 스흐라우언 고모부가 참석했다. "안나가 식탁 테이블을 우아하게 꾸미고 빌레민과 함께 아름다운 꽃다발을 만들었다"고 도뤼스는 테오에게 편지로 전해주었다. "이런 일이 있을 거라는 걸 알고 있잖아. 우린 이곳에서 정말 잘 지냈다."[54] 4년을 보낸 정든 헬보이르트를 떠나게 되면서 반 고흐 부부의 아쉬움은 커져만 갔다.

5장. 담쟁이덩굴이 있는 작은 집

✿

런던, 웰린, 1873-1877

저 그늘진 언덕의 비탈에서

새벽부터 작업에 몰두한 화가에게도

이제 그만 물러나라는 삼종 소리 [들리는가]

그는 천천히 붓과 팔레트를 닦고 캔버스와 짐을 챙기고

스툴을 접는다

만개한 꽃으로 가득한 계곡 길을 지나 마을로 이어지는

구불구불한 길

몽상에서 깨어나지 못한 채

그렇게 천천히 내려간다

 - 얀 판 베이르스, '어느 저녁'[1]

1873년 5월 12일, 빈센트가 영국으로 가는 날 리스는 이 시를 낭송했다. 여기 발췌해 인용한 부분은 플랑드르 출신의 시인 얀 판 베이르스Jan van Beers의 낭만적인 시 '하숙인'의 한 구절로, 헤이그의 구필 화랑에서 영국 런던으로 가는 빈센트를 위해 리스가 필사한 시

였다. 문학을 사랑한 리스는 종종 고조된 감정을 이렇게 표현했다. 1871년 3월 23일에 그녀는 브레다에서 60년 동안 목회 활동을 했던 할아버지 빈센트 반 고흐의 목회 활동 60주년을 기념하며 대중에게 많이 알려지지 않은 판 스하이크 목사의 시를 필사하기도 했다.[2]

테오는 1873년 1월 초부터 브뤼셀에 있었기 때문에 빈센트의 송별식에 오지 못했고, 그런 동생 테오에게 빈센트는 떠나기 전 주 금요일에 편지를 썼다. "사랑하는 동생 테오야, 나는 월요일 아침 헬보이르트를 떠나 파리로 간다. 2시 7분에 브뤼셀을 지나갈 것 같아. 가능하면 그 시간에 네가 역으로 나와주면 좋겠구나. 그렇게 해준다면 정말 좋을 거야."[3] 런던에 도착한 빈센트는 테오에게 보낸 편지에서 리스가 적어준 시를 언급했다. "그 시는 브라반트와 딱 어울리는 시였어. 아주 마음에 들었단다. 떠나기 전날 저녁에 리스가 적어 주더구나."[4]

런던으로 가는 길에 빈센트는 파리에 일주일간 머물면서 구필 화랑 파리 지점과 뤽상부르 미술관에 들렀다. 파리에서는 노르만족의 항구 도시 디에프로 이동해서 여객선을 타고 뉴헤이븐으로 건너갔고, 브라이턴에서 런던까지는 기차로 이동했다. 빈센트는 사우샘프턴 17번가에 있는 구필 화랑에 도착 사실을 알렸다.[5] 당시 파리에 살고 있던 센트 삼촌은 스무 살의 빈센트와 동행했는데 이는 어린 조카를 위한 것도 있었지만 그 역시 구필 화랑의 동업자였기 때문이기도 하다. 날로 번창하던 화랑의 지분을 많이 가지고 있던 그는 자식이 없는 상황이라 같은 이름을 가진 조카를 자신의 뒤를 이을 후계자로 점찍었다.

런던에 있는 동안 빈센트는 1550년에 에드워드 6세가 개신 교단의 사용을 승인한 오스틴 프라이어스 네덜란드 교회를 스케치

했다. 사진이나 판화를 본떠서 그린 것으로 보이는 이 작은 스케치
는 빈센트가 편지와 함께 안나에게 보냈을 수도 있지만, 일 년 뒤에
안나가 런던에 왔을 때 직접 줬을지도 모른다.[6] 안나는 레이우아르
던에서 공부를 마치기 전인 1874년 2월 말 테오에게 보낸 편지에
영국에서 시간을 좀 보냈으면 한다는 얘기를 꺼냈다. "아마도 5월쯤
영국에 가게 될 거야."[7] 당시 런던의 구필 화랑에서 일한 지 일 년 정
도 된 빈센트는 안나가 온다는 얘기에 신이 나 있었다. 그해 3월 빈
센트가 헤이그에 있는 친구 카롤리너와 빌럼 판 스토큄 하네베이크
에게 쓴 편지에는 이렇게 쓰여 있다. "전하고 싶은 소식이 하나 있습
니다. 동생 안나가 런던에 곧 올 것 같아요. 얼마나 기쁜지 상상하
실 수 있을 겁니다. 음, 기다릴 수밖에요… 동생에 관해 더 많은 걸
알고 싶습니다. 거의 몇 년 동안 만나지 못해서 서로에 대해 아는 게

빈센트 반 고흐, 〈오스틴 프라이어스 교회〉, 1873-1874년,
모조 양피지에 펜과 갈색 잉크, 10.4 x 17.2cm
빈센트는 여동생 안나를 위해 이 스케치를 그렸다.

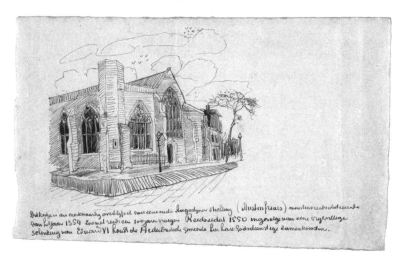

거의 없거든요."[8]

빈센트는 1874년 여름에 보름 동안 헬보이르트 본가에서 휴가를 보냈다. 반 고흐 부부는 고심 끝에 빈센트가 런던으로 돌아갈 때 안나를 함께 보내기로 했다. 당시 프랑스어 시험에 낙제하고 헬보이르트 집에 머물던 안나가 이제는 취직해야 할 때라고 생각했던 것이다. 안나 정도라면 가정교사 자리는 분명 찾을 수 있었지만, 네덜란드보다는 영국에 더 많은 기회가 있어 보였다. 안나는 빈센트가 살던 해크포드 87번가의 로이어 여사와 딸 유제니의 집으로 들어가게 된다.[9]

7월 14일에 안나와 빈센트는 헬보이르트에서 오이스테르베이크라는 마을의 기차역까지 마차를 타고 이동한 다음 런던으로 떠났다. 반 고흐 가족은 헬보이르트에서 어딘가로 갈 때면 마차나 바지선을 자주 이용했는데, 바지선은 그들이 마을을 떠나고 몇 년 후에 기차로 대체되었다. 기차는 브레다와 홀란츠 딥 강변에 있는 작은 마을 무르데이크를 지나는데 승객들은 그곳에서 도르드레흐트에서 로테르담으로 가는 외륜선으로 갈아탔다. 1870년대에 주요 상업 도시로 급성장한 로테르담은 상인들과 노동자들의 활동무대가 되었다. 항만 시설이

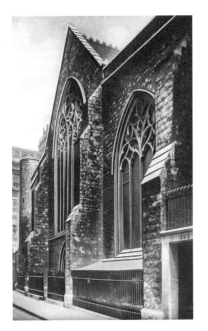

오스틴 프라이어스 교회, 런던,
사진작가 미상

뫼스 강 남쪽 둑에 건설되자마자 해운 회사들은 대륙 간 운행을 시작했다. 범선이 증기선으로 대체되면서 주요한 수상 교통수단이 되었고, 높은 돛대가 달린 배가 사라지면서 도로와 철교를 건설할 수 있었다. 무르데이크 다리는 당시 유럽에서 가장 긴 철교로 1871년에 개통되었으며 이로 인해 노르트브라반트에서 네덜란드 서부의 광역 도시권으로 넘어가는 시간이 상당히 단축되었다.[10] 이것은 아빠 도뤼스와 엄마 안나가 강 상류 네덜란드 다른 지역에 사는 형제자매들을 더 빠르고 쉽게 만나볼 수 있게 되었다는 뜻이다. 로테르담과 하리치 간에 1863년부터 승객, 물품, 가축을 실어 나르는 선박이 있긴 했으나 로테르담과 북해 사이의 수 킬로미터의 사구를 파서 만든 새 수로가 1872년에 개통되면서부터는 날마다 선박이 운영되

〈무르데이크 철교〉, 1871년, 작가 미상

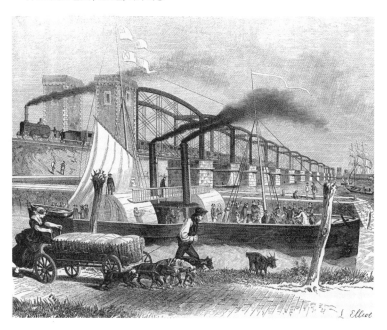

었다. 일등석 편도 가격은 15길더, 이등석은 9길더부터였다.[11]

안나와 빈센트는 로테르담의 증기선 터미널 더 봄피어스에서 배를 탔는데 가는 도중 난기류를 만났다. 배가 출발하기 전 빈센트는 구필 화랑 헤이그 지점의 대표 헤르마뉘스 테르스테이흐의 딸 베치 테르스테이흐에게 줄 선물로 그날 타고 갈 증기선을 그렸다. 그는 편지에 "다음 주 월요일에 동생 안나와 함께 지금 여기서 그리고 있는 작은 증기선을 타고 런던으로 갈 거예요."라고 적었다.[12] 그때 그린 스케치는 현재 어디에서도 찾을 수 없다. 그로부터 2년 후, 영국의 남학교 보조 교사로 부임했을 때 배를 타고 로테르담을 경유해 램스게이트로 가던 빈센트는 안나와 함께 배를 타고 런던으로 향하던 때를 떠올렸다.[13] "배를 타고 가는 동안 모든 것이 안나와 여행하던 때를 떠올리게 했습니다… 지금은 숨이 막힐 것 같은 담배 연기와 시끄러운 노랫소리에 넌덜머리가 날 것 같아요."[14] 1876년 성금요일에 집을 떠난 빈센트는 가족과 함께 부활절을 보내고 싶었을 것이다. 상황이 어떻든 간에 이 시기 빈센트의 마음속에는 고향과 여동생 안나가 자리 잡고 있었다.

안나는 해크포드가에서 뒤뜰이 보이는 빈센트의 바로 옆방에서 지내게 되었다. 안나와 빈센트는 대부분의 시간을 함께 보냈고 산책도 즐겼다. 안나는 오빠를 따라 가끔 구필 화랑에 가기도 했고 빈센트가 언젠가 방명록을 작성하기도 했던 덜위치 미술관 Dulwich Picture Gallery에도 방문했다. 빈센트는 안나가 예술 작품을 감상하는 태도에 깊은 인상을 받았다. 그는 테오에게 쓴 편지에 안나에 관해서 "그림을 정말 좋아하고 작품을 볼 줄 아는 것 같아. 이미 조지 헨리 보튼과 마리스 형제, 귀스타브 장 자케 작품에 빠졌어. 이제부터 시작이지."라고 적었다.[15] 안나와 빈센트는 친구들도 만났

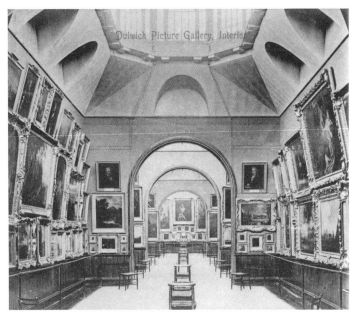

덜위치 미술관, 20세기 초, 사진작가 미상

는데 그중에는 하를레스 오바흐라는 구필 화랑 런던지점 독일인 지점장의 가족이 있었다. 안나는 런던에서의 생활에 대해 아버지에게 편지를 썼고, 도뤼스는 이것을 테오에게 전했다. "안나가 편지에 로이어 여사 모녀에 관해 썼구나. 애들에게 최대한 모든 것을 다 해 주려는 좋은 분들이라고 안나가 그러더구나. 안나 말로는 내가 자기 방을 보러 오면 좋겠다고, 어제저녁에는 빈센트가 많은 그림을 걸어 주었고, 오빠와 같이하는 모든 것이 정말 즐겁고 기쁘다고 하더구나. 또 매일 저녁 둘이 산책을 하면서 새로운 곳을 찾아다닌다고 한다. 뭔가 불쾌할 것으로 상상했던 안개 또한 그 자체의 아름다움을 지녔다더구나. 특히 저녁 무렵에 빈센트와 같이 가는 산책로가 그리 좋단다. 너도 보다시피, 둘이 아주 잘 지내고 있으니 우리도 모든

게 잘 흘러가기를 바라자꾸나."[16]

　　런던에서 행복한 시간을 보내던 안나는 테오에게 다음과 같이 편지를 썼다. "있잖아, 테오야! 런던은 정말 활기가 넘치는 곳 같아. 네덜란드의 어떤 도시와도 비교가 안 돼. 운치 있고 아담한 집 앞에는 작은 정원이 있어. 대부분의 집이 담쟁이 나무와 덩굴 식물로 덮여 있어. 빈센트 오빠 화랑에는 지금까지 세 번 정도 다녀왔는데 이전에 네가 사진으로 갖고 있던 마테이스 마리스Matthijs Maris의 〈데이지꽃〉과 같은 좋은 작품들이 많더구나. 둘이서 산책하는 게 참 좋아. 이맘때 해가 짧아져서 날이 빨리 어둑해지는 게 여름보다 더 아름다운 것 같아."[17] 안나와 빈센트는 해크포드가에서 지내는 것이 만족스러웠지만 그들의 부모는 빈센트가 로이어 여사의 딸 유제니를 사랑한다는 걸 알고 더는 그 집에 머물지 못하게 했다. 브릭스턴에 있는 학교의 교장이었던 유제니에게는 이미 약혼자가 있었다. 부모가 집세를 내주던 탓에 두 사람은 부모의 뜻에 따라 새로운 집을 찾아야만 했다. 그들은 램버스 케닝턴가 395번지에 있는 '아이비 코티지담쟁이덩굴 집'라는 여관에 방 두 개를 얻어 8월에 이사했다. 안나와 빈센트가 해크포드가에서 나온 지 얼마 있지 않아 엄마 안나는 테오에게 편지를 보냈다. "빈센트가 그 집에서 나와서 기쁘다. 비밀도 너무 많고 평범한 가정이 아니라 걱정했는데 잘 됐지 뭐니. 하지만 빈센트는 자기가 원하는 대로 되지 않아 실망이 컸을 게다. 세상 일이 다 내 마음대로 되는 건 아니잖니."[18]

　　안나는 램버스에 그리 오래 머물지 않았다. 본래 직장을 구하러 런던에 왔지만 일할 곳을 구하기가 쉽지 않았다. 영국은 네덜란드보다 가정 교사직에 대한 수요가 많았지만, 경쟁은 더 치열했다. 빈센트가 테오에게 쓴 편지에는 자신과 안나가 신문에 구인광

고를 냈다고 쓰여 있으며 직업소개소에도 등록했다고 했다.[19] 그러나 연락이 오는 곳은 없었고 이에 엄마 안나도 애가 탔다. 드디어 8월 말 안나는 웰린에 있는 작은 규모의 학교 보조 교사와 가정교사 자리를 제안받게 되었다. 우연히도 학교 이름 또한 '아이비 코티지'였다. 마을은 런던에서 북쪽으로 약 50㎞ 떨어져 있는 하트포드셔 주에 있었다. 비록 오빠의 곁을 떠나 혼자 생활해야 했지만, 안나는 봄과 가을이 아름다운 그곳의 시골 생활을 즐겼다. 그녀가 테오에게 보낸 편지에는 "여기는 언덕이 아주 많은 곳이라 풍경이 훨씬 근사해. 나무와 관목은 자연 그대로 강인하게 자란 탓에 네덜란드보다 더욱 아름다워. 언덕 너머로 지는 석양은 매일 보는데도 늘 새롭고 화려해."라고 설명했다.[20] 안나는 학교생활이 너무 바빠 주변을 제대로 즐기지 못했지만, 학교 일에 성취감을 느꼈다. 안나의 담당 과목은 레이우아르던 학교 시험에서 낙제했던 프랑스어였다. 그녀는 로즈 코티지라 불리던 학교와 가까운 붉은 벽돌집에서 교장 애플가스 여사의 여동생 캐서린 스토사드와 그녀의 네 자녀와 함께 살았다.[21] 안나는 이곳에서 2년여를 머물렀다.

한 달에 1파운드밖에 안 되는 변변찮은 수입에도 안나는 웰린에서의 생활을 온전히 즐겼다.[22] 그녀가 가족들에게 보낸 편지를 보면 그런 모습이 역력히 드러난다. 테오에게 보낸 편지에서 안나는 "예술과 함께하는 삶은 정말 멋진 일이야. 나도 좀 더 배울 기회가 있으면 좋으련만. 하지만 충분한 보수도 받고 있고, 경이로운 자연이 내 주변을 오롯이 감싸고 있어."라고 했다.[23] 웰린은 안나에게 고향처럼 친숙한 느낌을 주었다. 애플가스 교장은 런던으로 8일 동안 출장을 떠날 때 안나에게 학교 운영을 맡기기도 했고, 안나는 맡은 바를 잘 해냈다. 안나는 학교를 고향 집처럼 편히 여겼으나, 동시

에 이곳은 무척 바쁘기도 한 곳이었다. 그리고 저녁에는 장사를 시작하기 위해 프랑스어를 배워야 했던 하숙집 첫째 아들이자 교장의 조카였던 어니스트 스토사드에게 개인 교습을 했다. 안나는 모든 것에 감사함을 느꼈다. "이곳에 있는 모두가 정말 잘해줘."[24] 테오에게 쓴 편지에도 그 마음이 묻어나 있다.

1874년 크리스마스 연휴를 맞아 안나는 빈센트를 만나러 런던으로 갔는데, 안나가 웰린으로 간 이후 빈센트의 행동은 점점 더 엉망이 된 듯했다. 테오에게 보낸 편지에서 엄마 안나는 빈센트가 로이어 여사의 집을 떠난 것이 속상해서 그런 것 같다고 짐작했다. 1875년 4월 28일 안나는 빈센트에 대해 불평하는 편지를 테오에게 보냈다. "오빠는 사람에 대해 지나친 환상이 있어서 그 사람을 다 알기도 전에 먼저 판단해 버려. 그리고 사람들의 민낯을 보거나 자신의 기대가 충족되지 않으면 금방 실망하고는 시들해진 꽃다발처럼

로즈 코티지(왼쪽), 웰린, 1910년경, 사진작가 미상

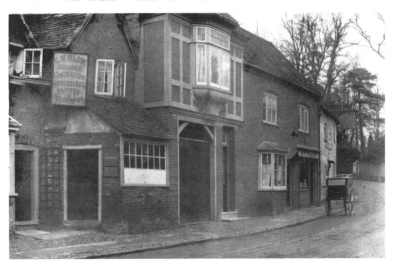

내다 버리지. 시든 꽃다발에서도 조금만 잘 다듬으면 버리지 않아도 될 만큼 괜찮은 것을 찾을 수 있을 텐데 말이야."[25] 안나는 당시 느꼈던 실망감과 안타까움을 장문의 편지에 담았다. "크리스마스 때 괜히 오빠를 찾아가서 방해만 된 게 아닌가 싶어 정말 후회가 돼. 이런 일이 있을 거라고 조금이라도 예상했다면 그러지 않았을 텐데 말이야. 부모님은 우리 둘이 잘 지내고 있다고 생각하며 안심하고 계신 상황이라서 이 얘기는 꺼내지도 못했어."[26]

안나는 개인적으로 프랑스어를 가르쳤던 어니스트가 급성 전염병인 디프테리아(19세기에 유행한 질병으로 유럽 전역에서 주기적으로 크게 퍼졌다)에 걸려 1875년 4월 9일 세상을 떠나자 아주 힘든 시간을 보냈다. 안나는 어니스트가 다정하고 품성이 착한 아이라 모두 그 아이를 그리워할 것이라 했다. "기분이 이상해. 이런 일이 일어났다는 게 믿어지지 않아." 웃음소리가 사랑스러운 어느 학생 덕분에 힘든 학교생활을 버텨 내고 있다는 얘기도 덧붙였다. 두 사람이 함께 보낸 1874년 크리스마스가 그리 좋은 기억을 남기진 못했지만 빈센트는 웰린에 있는 안나를 만나러 갔다. 그로부터 2년 뒤에 빈센트는 이날을 떠올리며 애수에 잠긴 편지를 보냈다. "안나가 좋을 때나 슬플 때나 웰린에서 같이 사는 사람들에게 어찌나 잘하는지, 아이가 병들어 죽었을 때 그 가족 곁에서 어떤 수고도 마다하지 않으며 그들을 도와주고 위로했는지. 그분들이 안나를 아끼는 모습을 보면서 나 자신을 돌아봤어…. 엄마 아빠도 안나를 사랑하고 우리도 물론 다 그렇고. 그래, 우리 서로 가까이 지내자."[27]

1875년 여름에 안나는 가족들과 휴가를 보내기 위해 헬보이르트로 갔다. 파리에 있는 빈센트만 빼고 나머지 형제자매들을 다 만났다.[28] 그때 반 고흐 부부는 다음 부임지인 에턴으로 이사할 예

정이었는데 거기에는 빌레민이 다닐 만한 학교가 없었다. 안나가 목사관에 있는 동안 부부는 빌이 영국으로 가서 몇 달 지내는 것이 현재로서는 가장 좋을 것 같다고 판단했다. 7월 말에 애플가스 교장이 안나에게 보낸 편지에는 안나가 학교를 위해 성심성의껏 애써준 것에 대한 감사의 의미로, 빌이 그 학교에 들어올 수 있는 조건으로 계약서를 수정했다는 내용이 담겨 있다. 1875년 8월 11일에 도뤼스는 테오에게 편지를 보냈다. "예전과 비교하면 안나가 참 많이 좋아 졌어."[29] 가족 간에 오간 편지는 안나가 감사할 줄 아는 너그러운 사람으로 성장했음을 보여준다. "빌이 안나와 같이 있으면 배울 점이 많을 것 같구나."[30] 도뤼스는 첫째 딸이 점점 더 안정을 찾고 성장하는 모습을 지켜보면서 기뻐했다. "빌이 안나를 많이 따르잖니."[31] 도뤼스는 빌이 웰린에 가면 두 자매 모두에게 좋을 것이라 믿었다.

안나와 빌은 8월 13일 금요일에 영국으로 떠났다. 오이스테르베이크 기차역에서 기차를 타고 로테르담에 저녁 7시에 도착한 뒤 그다음 날 아침 8시에 하르비흐로 가는 배를 탔다. 배를 타고 가는 동안 빌은 뱃멀미를 했지만, 육지에 도착하자마자 빠르게 회복되었다. 빌은 웰린에서 영어를 배우기 위해 엄청나게 노력했으나 처음에는 마음먹은 대로 되지 않았다. 하지만 작은 새끼 고양이를 우연히 만나 같이 지내면서 영어 공부에서 받는 스트레스를 다른 곳으로 돌릴 수 있었다. 이제 막 열세 살이 된 빌은 영어를 거의 할 줄 몰랐으나 학교에 다니기 시작하면서 달라진 모습을 보였다. 빌은 영국에서 6개월을 더 머무르다가 1876년 5월에 네덜란드로 돌아왔다. 안나는 계속 영국에 남아 학교에서 근무했다. 엄마 안나가 2월에 테오에게 보낸 편지에는 안나가 어린 여동생을 잘 돌봐준 것에 대해 뿌듯함이 녹아 있다. "빌한테 줄 돈에서 작은 금반지 하나를 사

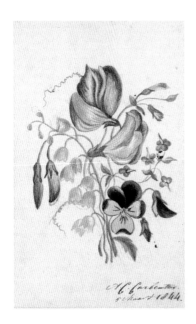

I [위]
안나 반 고흐 카르벤튀스, 〈꽃다발〉, 1844년,
종이에 수채화, 12.3 x 7.8cm

II [오른쪽]
알폰소 카르,
『나의 정원으로 떠나는 여정』,
파리, 1851년

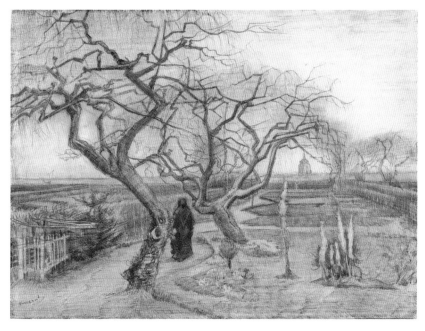

III
빈센트 반 고흐
〈겨울 정원〉, 1884년,
종이에 연필, 펜과 잉크
40.3 x 54.6cm

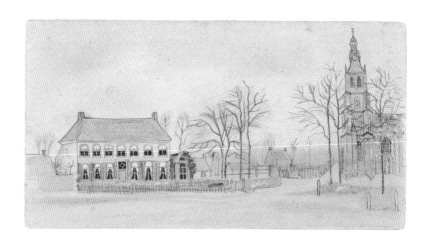

IV [위]
빈센트 반 고흐,
〈에턴의 목사관과 교회〉, 1876년,
종이에 연필과 펜,
9.5 x 17.8cm

V [아래]
빌레민 반 고흐,
〈에턴의 목사관과 교회〉, 1876년,
종이에 연필, 펜과 잉크
9.1 x 17.5cm

VI
빈센트 반 고흐,
〈에턴 정원의 추억〉, 1888년,
캔버스에 오일,
73 x 92cm

VII
빈센트 반 고흐,
빌레민 반 고흐에게 보낸 편지에 있는
〈에턴 정원의 추억〉 스케치,
1888년 11월 12일 경,
종이에 펜과 잉크
21.1 x 26.9cm

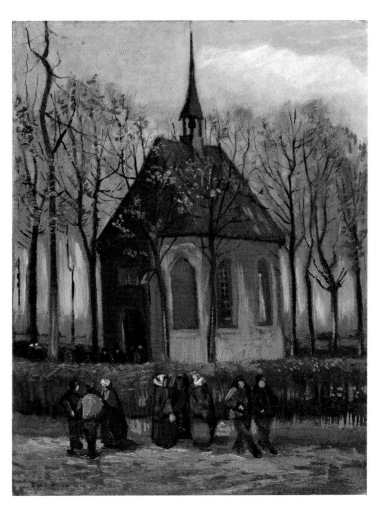

VIII [위]
빈센트 반 고흐,
〈뉘넌 교회를 나서는 신도들〉, 1884-1885년,
캔버스에 오일
41.5 x 32.2cm

IX [맞은편 위]
빈센트 반 고흐,
〈콜런의 물레방아〉, 1884년,
캔버스에 오일
58 x 78cm

X [맞은편 아래]
빈센트 반 고흐,
〈감자 먹는 사람들〉, 1885년,
캔버스에 오일
82 x 114cm

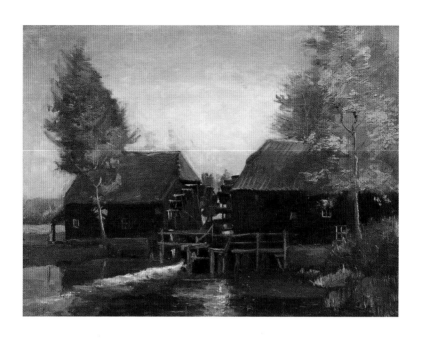

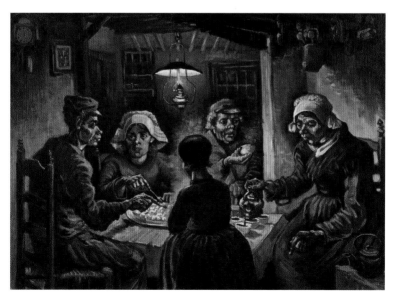

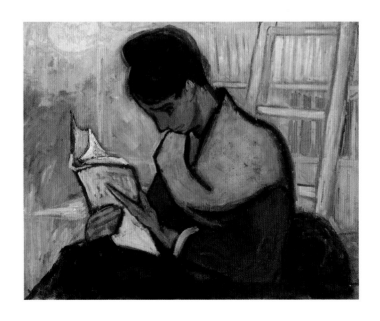

XI [위]
빈센트 반 고흐,
빌레민 반 고흐에게 보낸 편지 중
〈소설 읽는 여인〉 스케치,
1888년 11월 12일경,
종이에 펜과 잉크,
21.1 x 26.9cm

[아래]
빈센트 반 고흐,
〈소설 읽는 여인〉, 1888년,
캔버스에 오일,
73 x 92cm

서 안나한테 전해 주라고 보냈어. 안나가 빌이랑 같이 지내는 걸 기념하는 의미로 말이야."[32]

　빈센트가 램스게이트로 거처를 옮겼을 즈음, 안나와 빌은 웰린에서 지내는 중이었지만, 안나는 이미 네덜란드에서의 미래를 구상하고 있었다. 빈센트와 테오는 안나 대신 네덜란드 신문에 구인 광고를 냈다. 빈센트는 램스게이트에서 테오에게 보내는 첫 편지에 광고 문구의 초안을 적어 보냈다. 테오는『오프레흐터 하를럼스허 쿠란트Opregte Haarlemsche Courant』4월 28일 자 신문에 광고를 실었다. "여기 이 젊은 여성은 목사의 딸이자 영국에서 오랫동안 일한 경험이 있으며, 귀부인의 시중을 들거나 병든 귀부인을 간호하는 일을 찾고 있습니다. 주소는 아래와 같습니다. G. H. M. Post Office Welwyn (Herts) (England)"[33]『오프레흐터 하를럼스허 쿠란트』는 당시 네덜란드 전역에 배포되던 신문으로, 특정 정치 성향이나 종교색을 띠지 않고, 중립을 지키는 보도로 높이 평가되었다. 당시 빈센트는 수입이 없었고 테오는 구필 화랑 파리지점에서 일하고 있었지만 빈센트는 테오에게 광고비로 쓰라고 10실링이라는 적지 않은 액수를 우편으로 보냈다.[34] 일주일 후 빈센트가 테오에게 보낸 편지에 의하면, 빈센트는 안나의 구직 광고를 영국 신문에도 실었다. "이제 뭐가 됐든 좋은 소식이 들리길 바랄 뿐이야."[35] 빈센트는 그다지 확신이 없어 보였다. "안나가 어떤 일이라도 찾으면 좋겠지만 원하는 일을 구하기가 그리 쉽진 않을 거야. 어느 몸이 아픈 부인이 간병인을 구하는 광고를 냈더니 300명의 지원자가 나왔다잖아."[36] 그래도 안나는 곧 일자리를 찾을 것처럼 보였다. 빈센트는 5월 초 테오에게 쓴 편지에 "안나가 낸 구인 광고에 연락이 왔다는 거 알고 있어?"라고 물었다.[37]

안나는 네덜란드 가정 두 곳과 영국 가정 한 곳 이렇게 총 세 곳에서 연락을 받았다. 당시 영국에 대한 애정이 깊었던 안나는 1876년 6월에 테오에게 쓴 편지에 "모두가 떠나 있으면 타격이 클 거야. 아마 나는 크리스마스 때까지만 여기 있을 것 같아."라고 했다.[38] 빈센트도 안나가 영국 생활에 만족해했다고 말했다. 6월에 안나를 만난 후(빈센트는 거주하던 램스게이트에서 안나가 있는 웰린까지 캔터베리, 채텀, 런던을 경유하며 걸어서 방문했다.) 빈센트는 테오에게 편지를 보냈다. "오후 5시에 우리 누이의 집에 도착했어. 얼굴을 보니 반갑더구나. 안나는 잘 지내는 것 같다. 안나의 방에는 액자 대신 담쟁이덩굴이 둘러싸고 있는 성금요일 올리브 동산의 예수와 슬픔에 잠긴 성모 그림이 있는데 너도 나처럼 마음에 들어 할 거야."[39] 안나는 문의가 들어온 곳에 연락했지만 결국 일자리를 얻지 못했다. 10월에도 여전히 일이 없었던 안나는 테오에게 이렇게 편지를 썼다. "아직 일을 못 구했어. 그건 이런 문제야. '최근 우리 집 고양이에게서 그 문제를 보았네 / 쥐가 잡히기만을 기다리며 / 몇 간이고 꼼짝 않네.' 인내가 내 좌우명이 됐어."[40] 안나는 1877년 봄까지 웰린에 머물렀다.

6장. 조용한 집

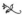

에턴, 틸, 도르드레흐트, 수스테르베르흐,

스헤르토헨보스, 1875-1881

테오 오빠, 아빠와 엄마가 보내는 편지에 안부 인사차 몇 마디
남길게. 부모님이 에턴으로 이사하고, 난 영국으로 가는 일이
우리 가족에게 큰 변화인 것 같아. 집이 얼마나 조용할까. 잘
지내 테오 오빠, 안녕. 언제나 오빠를 사랑하는 동생, 빌."[1]

이 편지는 1875년 8월 11일 헬보이르트에서 빌레민이 테오에게 보
낸 것이다. 같은 해 7월, 도뤼스는 에턴에서 목회자 청빙을 받았다.
이곳은 쥔더르트와 같이 노르트브라반트주의 서쪽에 위치한 지역으
로, 브레다에서 그리 멀지 않은 곳이었다. 도뤼스는 넉 달 전에도
뉘넌에서 부름을 받았지만 이를 거절했다. 그 이유는 공동의회와
복지 협회 간의 심각한 갈등 때문으로, 건강상의 문제로 임차인 한
명이 임대료를 제때 내지 못하자 복지 협회가 임차인을 쫓아내려는
규정을 고수했기 때문이었다. 목사이면서 동시에 복지 협회 이사회
소속이기도 했던 도뤼스에게 이런 상황은 해결하기 힘든 문제였다.
엄마 안나가 1875년 3월 13일에 테오에게 보낸 편지에는 도뤼스의

목사직 거절을 두고 간략하게 설명한 내용이 있는데,[2] 어딘가 불완전하지만 독특하면서도 친근한 어투로 쓰여 있다. "좋은 환경이고 아버지가 그곳에서 일하고 싶어 하신다는 데에는 의심의 여지가 없단다. 아버지가 어떻게 일하시는지 안다면 놀랄 일은 아니다. 급여가 확실히 높기는 하지만 집세랑 세금이 너무 높아서 음악 수업 등도 중단하고 달랑 가정교사밖에 둘 수 없을 거야. 장거리인 데다 도로 사정도 좋지 않아 아빠의 건강과 체력에 안 좋은 영향을 줄 테고, 무엇보다 빌이 가장 걱정이었어."[3]

4개월 후 새로운 기회가 왔다. 1875년 7월 11일 일요일에 에턴 공동의회에서 온 세 사람이 헬보이르트 교회에서 열린 도뤼스의 예배에 참석했다. 도뤼스에게 깊은 인상을 받은 그들은 일주일 뒤에 도뤼스에게 에턴의 목사로 와줄 것을 청했다. 도뤼스는 그곳으로 갔을 때의 장단점을 면밀히 따졌다. 1875년 7월 30일에 테오에게 보낸 편지에는 에턴이 어떤 곳인지 알아보려고 그 전날 아내 안나와 함께 그곳에 다녀왔다는 내용이 적혀 있다. "그동안 너무 고생했지 않니. 그곳 생활은 단순하고, 생활비도 적게 들 것 같아. 너희들 교육을 위해 우리가 돈을 아껴야 하고 봉급도 더 높으니 그곳 에턴으로 가서 목회 활동을 하는 것이 우리가 할 일 같구나."[4] 그 뒤로 아빠 도뤼스는 에턴 공동의회에 보낸 편지에 "진지하게 기도하며 숙고한 끝에 에턴 공동의회의 부름을 받아들이기로 했습니다."라고 적었다.[5] 도뤼스는 이미 에턴의 네덜란드 개혁교회 신자들에게 좋은 인상을 받고 있었다. 예전에 쥔더르트에 살던 시절, 에턴의 레인폭스 목사가 세상을 떠나자 그곳의 대리 목사로 일하며 4개월 동안 지역 신도들의 관심을 높이고 공동의회가 새로운 담임 목사를 청빙하는 과정을 도운 적이 있었기 때문이다. 도뤼스는 부친 레인 폭스

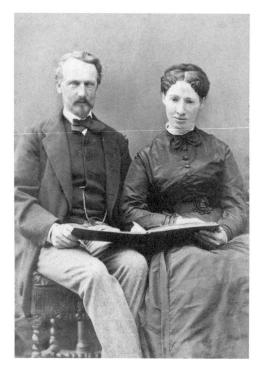

빈센트 반 고흐(센트 숙부)와 코르넬리 반 고흐 카르벤튀스,
1860년경, 사진작가 마리 알렉산드러 아돌퍼

목사의 뒤를 이어 시몬스하번에서 고향 에턴으로 돌아온 피터르 폭
스 목사의 취임식을 진행하기도 했다.[6]

헬보이르트를 떠나 에턴으로 가면서 친지와 친구들과 헤어
져야 했지만, 새로 맡게 된 교회에는 여러 가지 장점이 있었다. 우선
봉급이 좀 더 많았고 목사관과 정원 유지비용과 목사관 직원 품삯을
교구에서 지급했다. 또한 도뤼스는 얀 헤릿 캄 목사와 함께 에턴에
인접한 작은 개신교 마을 더 후번에서도 활동했는데 이것으로 일 년
에 75길더를 더 벌 수 있었다.[7] 반 고흐 가족은 에턴에서 걸어서 갈

수 있는 프린센하허 근처 빌라 메르테스헤임에 사는 센트 삼촌과 코르넬리아 숙모와 더 가깝게 지내게 되었다. 많은 친지와 지인이 사는 헬보이르트를 뒤로하고 떠나왔지만, 이 또한 새로운 사람들과 교류의 장이 열리는 계기가 되었다. 도뤼스와 안나 부부는 에턴에 기차 연결선이 있다는 점도 고려했는데 타지에서 생활하는 자녀들이 집에 오기가 편해져서 얼굴을 자주 볼 수 있을 것으로 기대했다.[8]

　　전임자 피터르 폭스 목사가 이곳을 떠난 이유 중 하나는 자녀가 다닐 중등학교가 없어서였다. 이 지역의 청소년들은 홈스쿨링을 하거나 브레다나 도르드레흐트 같은 인근 마을의 학교나 기숙학교에 가야 했다. 그러나 반 고흐가 네 명의 자녀는 1875년에 모두 집을 떠나 있었고, 빌은 그해에 안나와 같이 일 년간 영국에서 지내려던 참이었다. 그러다 보니 막내 코르만이 부모를 따라 에턴으로 가게 되었다. 미트여 고모가 쓰던 노트에는 코르가 일 년간 에턴에 있는 초등학교에 다녔다는 기록이 있다. 둘째 딸 리스는 빌이 영국에 가기에는 너무 어려 부모님과 에턴으로 같이 갔어야 했다고 생각했다.[9] 가족 간의 편지에 이때 빌이 왜 기숙학교에 가거나 다른 교육을 받지 않았는지에 관한 이유는 정확히 적혀 있지 않지만, 아마도 경제적인 문제나 빌이 기숙학교를 원하지 않을 거라는 생각에서였던 것 같다. 결국은 안나와 웰린으로 같이 가는 방법을 찾은 것이다. 테오에게 보낸 편지에서 리스 또한 빌이 영국으로 가는 것에 한 가지 중요한 이점이 있다는 것을 인정했다. "빌이 네덜란드에 돌아올 때면 영어를 많이 익혀오겠지. 학문으로 영어를 익히는 것은 어려우니 자연스럽게 익힌다면 더없이 좋을 것 같아."[10] 1875년 9월 26일 리스가 테오에게 보낸 편지에는 이사 준비에 관한 얘기가 담겨 있다. "이삿짐을 싸느라 얼마나 정신이 없는지 몰라. 두 분이 에

턴으로 가시게 된 건 정말 잘 됐지만 헬보이르트를 떠나는 마음이 오죽하실까. 빌은 잘 지내고 있는지 궁금하다. 언니랑 빌이 편지를 자주 보내지 않아 서운해. 영국에서의 생활이 빌에게 낯설 텐데. 엄마가 빌을 얼마나 보고 싶어 하실까."[11]

도뤼스는 10월 17일 일요일에 헬보이르트에서 마지막 설교를 했다. 그다음 날 반 고흐 가족은 에턴으로 떠났고, 10월 22일에 반 고흐 부부는 빌(그때 이미 영국에 있었지만)과 코르를 포함해 에턴과 뢰르 시청에 네 가족의 전입신고를 했다. 그곳에는 약 5천7백 명의 주민이 살고 있었다. 주민의 대다수가 가톨릭 신자들로 158명만이 개신교 신자로 등록되어 있었으며, 그중 더 후번이라는 작은 마을에 신교도 8명이 살고 있었다. 도뤼스 반 고흐는 1875년 10월 24일 일요일에 에턴 네덜란드 개혁교회의 19대 목사로 부임했다.[12] 반 고흐 가족이 이사한 목사관은 1652년에 지어졌다. 목사관 옆에는 인상적인 모습의 성 마리아 교회가 있었는데 이전에는 가톨릭 성당이었던 곳으로 1584년에 파괴되었다가 1614년에 개신교 예배를 위한 교회로 다시 지어진 곳이다. 이 교회는 80년 전쟁이 끝난 후에 개신교단의 교회가 되었고 그 이후부터는 개혁교회 신자들이 예배를 보는 곳이 되었다. 엄마 안나는 일주일에 두 번 교회에서 바느질과 뜨개질을 가르쳤고 겨울철에는 도뤼스가 목사와 장로가 만나는 방에서 성경 강의를 했다.[13]

반 고흐 가족이 생활하게 된 목사관은 아주 많이 낡았고 가끔 악취가 나기도 했지만, 건물 외관은 아주 인상적이었다. 열세 개의 창문과 두 개의 굴뚝, 그리고 대형 다이아몬드 모양의 천창이 현관문 위에 달려 있었다. 집의 오른편에는 큰 창문이 달린 별채가 있었는데, 이곳은 후에 빈센트가 브뤼셀에서 에턴으로 돌아와서 사용

할 생애 첫 작업실이 될 터였다. 목사관은 마을의 번화가와 가까웠지만, 공동묘지와 교회 관리인의 집이 그 사이에 있어 반 고흐 가족들이 그토록 좋아하는 자연과 더불어 살았다.[14] 위에 설명한 내용은 빈센트와 동생 코르가 1876년에 함께 그린 지도에서 확인할 수 있다. 이 그림에서는 반 고흐 가족이 살았던 에턴 지역은 물론 빈센트가 자주 그렸던 가지를 다듬은 버드나무 세 그루가 나란히 서 있는 뢰르로 가는 구불구불한 길도 볼 수 있다. 빈센트는 그 지도에 가족들의 이름과 교회 사람들의 이름을 달았다.[15] 그중 뢰르서 란티어에 살던 카우프만 집안의 아들 핏은 반 고흐 목사관의 정원 관리사였으며 훗날 빈센트가 가장 많이 그린 모델 중 한 명이었다.

에턴과 뢰르의 주민 대부분은 농사를 지으며 검소하게 살거나 몹시 가난하게 살았다. 그들 중 소수만이 세금을 냈고 투표권이 있었다. 일 년에 최소 20길더를 세금으로 내야 투표권을 받을 수 있었는데,[16] 인구의 4%만이 이 조건에 부합했다. 도뤼스는 1881년 9길더를 세금으로 냄으로써[17] 인근 지역에서 부유한 사람 중 한 명이 되었지만, 투표권을 얻지는 못했다. 도뤼스를 비롯한 대부분의 사람은 가족이 먹을 텃밭과 감자밭을 가꿔야 했다. 다음은 1876년 봄에 엄마 안나가 테오에게 보낸 편지 내용이다. "우리 집 뒷마당에 시금치, 당근, 양배추, 샬럿, 파슬리 등 이것저것 간단하게 심었어. 라즈베리 같은 베리 종류도 몇 가지 곁들여서. 가족이 먹기엔 충분할 거야."[18] 도뤼스는 에턴 공동의회의 총무도 겸하고 있어서 토지를 배당하는 일을 맡고 있었다. 그가 에턴 개신교단의 이익을 대변하는 사람이긴 했으나 그에겐 다수의 가톨릭 교단과 좋은 관계를 유지하는 것도 중요했다. 1876년에 도뤼스는 장남 빈센트와 막내 코르가 한 것처럼 마을 기록보관소에서 베껴 그린 지도를 통해 개혁교회단이

소유하고 있는 마을 땅을 분명하게 알 수 있는 지도를 만들었다.[19]

고작 열네 살인 빌에게 집을 떠나 언니 안나와 영국에서 보낸 9개월은 퍽 길게 느껴졌을 것이다. 두 자매는 웰린에서 같이 지내면서 부모와 형제들에게 그곳의 날씨, 학교생활, 평소에 산책하는 곳에 관해 편지를 썼다. 이 시기에 빌이 빈센트와 테오에게 보낸 편지는 한 통만이 남아 있고 두 자매가 같이 쓴 편지는 여러 통이 남아 있다. 다음은 얼마 전 다리가 부러진 테오에게 빌과 안나가 보낸 편지이다. "다리는 좀 괜찮아졌어? 지금 우린 『닥터 메이 가족Het huisgezin van Dr May』을 읽고 있는데 정말 재미있어. 책을 좀 더 읽어보는 건 어때. 여긴 너무 춥고 시도 때도 없이 눈이 오는데 스노드롭꽃은 이미 펴버렸어. 바로 답장을 보내주면 좋겠다. 조금씩 정원도 가꾸기 시작했어."[20] 안나는 빌의 편지 아래에 글을 덧붙였다. "우린 여기서 잘 지내고 있어. 너무 조용하긴 하지만, 언제나 아름다운 곳이야. 최근에 산책하다가 새로 발견한 곳이 있는데 자갈 채취장과 백악갱이 있는 아주 장엄하기 그지없는 황야지대야. 그 자체로 너무 아름답다는 생각이 들었어. 우린 다시 아침부터 밤늦게까지 바빠. 요즘은 아침에 날이 더 환해져서 얼마나 아름다운지 몰라. 테오는 일찍 일어나? 우린 아침에 일어나서 거실 창문을 통해 묘지 위로 뜨는 아침 해를 보거든. 다시 만나면 얼마나 좋을까. 그건 그렇고 화요일이 아빠 생신이네."[21] 빌은 3개월 뒤에 테오에게 편지를 썼다. "곧 있으면 집에 갈 수 있으니 기분이 너무 좋아. 2주쯤 후에는 집에 도착해 있을 테지. 네덜란드어를 완전히 까먹었어…. 나무들은 이미 잎이 나서 파릇파릇해지기 시작했고, 오늘 비가 정말 많이 왔어. 언니와 난 꽃이 가득한 숲속으로 자주 산책하러 나가. 최근에 오빠가 보내준 편지도 너무 잘 받았어. 고마워. 언니도 빈센트 오빠에게

편지 두 통을 받았는데 [램스게이트에서] 잘 지내고 있는 것 같더라."[22]

네덜란드로 돌아온 빌은 그녀의 나이를 고려할 때 쉬운 수준이었지만 남동생 코르와 같이 뢰르에 있는 얀 헤릿 캄 목사의 집에서 수업을 들었다. 캄이 자녀들을 직접 가르치는 '가정교사'이기도 했고, 반 고흐 부부도 코르가 에턴에 있는 학교에 다니는 것보다 더 나은 교육을 받으리라 생각했다.[23] 이 무렵에 리스도 학교를 옮겼는데 프랑스 여자 기숙학교가 그다음 해 학기부터 여자 중등학교로 바뀌면서 레이우아르던의 외곽 지역에서 오는 학생을 더 이상 받아 주지 않았기 때문이다. 리스는 레이우아르던에서 일 년을 다닌 후 헬데를란트주와 인접해 있는 오래된 마을 틸의 상류층 여자아이들이 다니는 비싼 기숙학교로 전학을 갔다.[24] 이 학교의 운영 위원회는 학교가 '날로 번창하고 있는 상황'이라고 자랑했다. 학생 수는 점점 늘어나고 훌륭한 자질을 갖춘 교사들이 있으며 학교 발전을 위해 마리아너 안토이네터 브뤼흐스마 교장이 학부모들에게 재정 기부도 요청하고 있었다.[25] 브뤼흐스마 여사 밑에서 일했던 교사 중에는 반 고흐 가족이 �췬더르트에 있던 시절 가정교사였던 앙카 마리아(아네미) 스하월도 있었다.[26] 하지만 아네미는 리스가 전학 오기 전인 1872년에 결혼을 하며 틸을 떠났다.[27] 결혼은 그녀의 커리어가 끝났음을 의미했다. 대체로 중상류층의 여성들은 결혼하면서 일을 그만두었다. 가족의 생계를 꾸리기 위해서 신분이 낮은 여성들만이 결혼 후에도 일을 계속해야 했는데 주로 공장에서 일하거나 세탁부, 가정부, 재봉사로 일했다.

틸에서 리스는 레이우아르던에서 학교를 다닐 때보다는 잘 적응했지만 "엄격한 얼굴을 한 주변 사람들"[28]에 대해서는 괴로워하며 불평했다. 그래도 틸에서 보낸 시간을 기꺼이 이야기할 만큼, 그

곳에서 행복한 시간을 보낸 것으로 보인다. 1877년 성 니콜라스 축일이 지난 뒤 테오에게 보낸 편지에는 작고 예쁜 지갑 선물을 주어 고맙다는 말과 함께 축제가 얼마나 재미있었는지 얘기했다.[29] 3세기 미라라는 도시의 교황 이름을 따온 이 축제는 14세기부터 12월 5일에 유럽의 저지대 국가에서 기념해 왔다. 리스는 그날 밤 선생님 두 명과 다섯 명의 친구들과 함께 축제에 참여했다. 리스가 테오에게 말한 바로는 그날 열여섯 개나 되는 선물을 받았다고 하며 테오에게 보낸 편지에 그들과 주고받은 농담을 적어 보내기도 했다. 리스도 안나와 테오처럼 에턴의 부모님 댁으로 성 니콜라스 선물을 보냈는데 그중에는 어떤 친구와 함께 찍은 사진도 있었다.[30] 사진 속 모습은 "집에 있는 것보다 더 즐거워 보였다."[31]

　　레이우아르던에 있을 때와 마찬가지로 리스는 틸에서도 종종 향수병을 앓았지만, 어쨌거나 보조 교사 자격증 취득을 준비해야만 했다. 9월에 테오에게 쓴 편지에는 곧 있을 시험과 답장을 깜빡한 자신을 책망하는 내용이 들어있다. "이렇게 오랫동안 편지를 쓰지 않은 것은 부끄러운 일이지만, 그래도 잘못을 고백하는 것으로 용서받기 위한 길의 절반은 온 셈이 아닐까?"[32] 1877년 10월 11일 시험이 있는 날 안나는 리스와 같이 아른험으로 갔다.[33] 시험에 통과한 리스는 보조 교사나 기숙학교의 교장을 보조하는 교감 자격을 얻었다. 정작 시험에는 통과했지만, 리스는 본인의 능력으로 공부를 잘 해낼 수 있을지 의문이 들었다. 1878년에 브뤼흐스마 여사는 가장 뛰어난(특히 프랑스어) 제자였던 리스가 영어와 프랑스 시험에 낙제했을 때 몹시 당황스러워했다. 엄마 안나도 마찬가지로 그런 리스를 염려해 딸을 데리러 틸로 갔다.[34]

　　리스가 오랜 시간 머물렀던 틸을 떠나야 하는 상황을 선뜻

받아들이기란 쉽지 않았다. "마지막 학창 시절이 벌써 끝나가다니 믿을 수가 없어. 여기에서 정말 좋은 추억들이 많았거든. 항상 사랑과 환대를 받았던 곳을 떠난다는 건 쉽지 않은 일이야. '우리 자신을 보라. 스스로를 헤아리고, 다른 누군가를 만나, 서로 사랑한다면, 결국 이별하게 되리.'라고 얼마 전에 본 독일 책에서 나온 얘기가 맞는 것 같아. 부모님은 이 말이 무슨 의미인지 아실 거야. 우리가 당신들 곁을 떠나 넓은 세상으로 나아가는 것을 지켜보셨을 테니 말이야."[35] 비록 시험을 통과하지는 못했지만, 브뤼흐스마 여사는 리스의 능력을 믿고 있었기에 도르드레흐트에 있는 초등학교 교장 트로스트의 보조 교사로 그녀를 추천했다. 상급 초등학교는 1857년 교육법이 통과되면서 나온 새로운 형태의 학교로 빠르게 근대화되는 시대에 요구되는 실용적인 기술을 가르치는 데 목표를 두었다. 네덜란드어, 프랑스어, 영어, 독일어, 대수학, 기하학, 지리학, 역사, 생물학, 물리학, 상업 회계, 체조 따위의 실용 학문 위주였다. 리스는 그곳에서 보조 교사를 하면서 영어와 프랑스어와 관련된 MMS 학위를 따기 위해 공부했다. 여자 중등학교Middelbare Meisjes School, 즉 MMS는 소녀들을 위한 5년짜리의 중등 교육 과정이었다. 최초의 MMS 과정은 1867년에 하를럼에서 개설되었다. 이곳은 소년들이 주로 다녔던 HBS라는 고등공민학교에 상응하는 곳이었다. 리스는 도르드레흐트에서 보조 교사로 일하면서 공부를 병행했고, 마침내 1878년 7월 MMS 과정을 수료했다.

새로 얻은 일자리에 꽤 만족했던 리스는 테오에게 쓴 편지에 "멋지지 않아? 도르드레흐트의 상급 초등학교 부교사로 일하는 동생이 있다는 것."이라고 적어 보냈다. 당시 파리에 있던 테오가 이 소식을 들으면 반가워할 것으로 생각했던 것이다. 틸에 있을 때 테

오에게 쓴 편지에는 이렇게 적었다. "저런 저런, 얼마나 멋대로 지내고 있을까. 잘 살고 있지? 얼굴 본 지 너무 오래됐잖아. 여기서 이렇게 따분하게 지내는 우릴 다시 만났을 때 오빠가 알고 지낸 프랑스 여자들과 비교해선 안 돼."[36] 리스는 좋은 일자리를 구한 것 자체가 기쁘기도 했지만, 무엇보다 테오처럼 부모의 경제적 부담을 조금이라도 덜 수 있어 좋았다. "이제 나도 오빠처럼 일하게 되었으니 그나마 부모님의 근심을 덜어드릴 수 있어."[37] 리스는 라틴어 학교 교장 바론 판회벌의 집에서 트로스트 여사의 학교에서 함께 일하는 틸 학교 동기와 같은 방을 썼다. 수업은 저명한 귀족의 집 1층에서 진행했다. 그러나 얼마 지나지 않아 리스는 이곳에서 뿌리내리지 못할 거라고 생각했다. "매일의 삶에 거짓이 없다면 얼마나 만족스럽고 행복할까. 나도 그렇긴 하지만, 내가 얼마나 발전할지는 오직 신만이 알겠지. 난 훌륭한 교사가 될 수 없을 것 같아."[38] 이 말인즉슨 어느 정도 엄격하면서 학식 있는 교사가 되지 못할 것 같다는 의미였다. 교사로서 자질이 부족하다고 생각하면서도 리스는 교사라는 직업에 적당히 만족해하며 생활했다. "이곳에서 참 좋은 사람들을 알게 됐는데 그중에 혼자서 딸 둘을 키우는 분이 계서. 그 집 큰딸이 폐결핵에 걸렸는데 우리 집 바로 위에 살고 있어서 언제든 만나러 갈 수 있어. 틸에서만큼 즐거운 일들이 있을 거라 생각하진 않지만 이런 만남은 아주 큰 의미가 있어."[39] 리스는 전에 테오와 같이 레이던에 있는 안나를 만나러 가기로 했다가 무산되었던 얘기로 돌아갔다. "아빠가 그때 내가 여기 온 지 얼마 되지도 않았는데 무슨 말이냐며 엄청나게 말리셨잖아."[40] 남매가 이 여행을 갔는지는 기록되어 있지 않다.

에턴에 사는 부모와 크리스마스 연휴를 보낸 후 1월에 도르

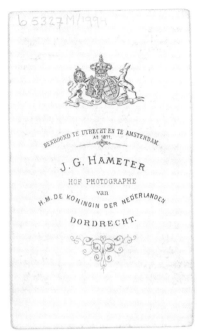

리스 반 고흐, 1879년, 사진 J.G.하메터르

드레흐트에 돌아온 리스는 포르스트라트와 피스브뤼흐 다리 모퉁이에 있는 유명한 사진사였던 요한 헤오르흐 하메터르의 옥상에 있는 밝은 작업실에서 사진을 찍었다. 빌레민 역시 하메터르를 찾아가서 사진을 찍었다. 당시 열아홉 살이던 리스는 나이에 비해 성숙하면서도 기품 있는 모습으로 식탁 의자에 기대어 있다. 반면에 얼굴을 잔뜩 찌푸린 열일곱 살의 빌은 어딘가 아파 보이면서 수심에 찬 표정이다. 19세기 초에 사진기술이 발명되면서 사진을 찍는 일은 당시 중상류층 사람들 사이에서 엄청난 인기를 끌었다. 사람들은 이렇게 찍은 사진을 가족이나 친구에게 선물로 주었다. 반 고흐 가족이 서로 얼굴을 볼 수 없었던 이 시기에는 당연히도 이렇게 찍

빌레민 반 고흐, 1879년, 사진 J.G.하메터르

은 사진을 편지에 동봉했다. 안나와 리스는 레이우아르던의 기숙학교에 생활하는 동안 부모에게 보낼 기념품으로 지역 사진사 링러르에게 사진을 찍어 여러 장을 인화했다. 안나의 사진 한 장의 뒷면에는 우아한 곡선으로 밑줄이 쳐진 '테오에게'라는 글귀가 잉크로 쓰여 있다. 1875년 크리스마스 가족 모임에 갈 수 없었던 안나는 빈센트에게 한 가지 부탁을 했다. 막내 여동생 빌이 최근에 찍은 사진과 영국에 있는 자매들의 편지를 에턴 교회에서 새해 전야 예배를 마치고 집에 돌아온 부모님이 식사할 때 발견할 수 있도록 해달라는 것이었다.[41]

　건강까지 나빠진 리스는 가르치는 일이 점점 힘에 부치게 되

었다. "최근에 우울하고 짜증도 나면서 기침까지 심해졌어." 리스가
1879년 2월 21일에 테오에게 쓴 장문의 편지 내용이다. "어느 날 밤
에 의사를 불러 진찰을 받았어. 폐에는 전혀 이상이 없는데 기관지
가 좀 안 좋다고 하네. 의사 선생님 말씀으로는 당분간 말을 하지 말
라고 해서 4주 정도 에턴 집에 가서 좀 쉬고 와야 할 것 같아. 그래
서 일 년 동안 공부를 할 수 없어. 이 모든 게 지나치게 신경을 써서
생긴 일이라고 하니 말이야…. 나으려면 이 방법밖에 없으니 얼마
나 힘든지 오빠는 이해할 거야." 그녀는 이어서 말했다. "학업과 일
을 중단하고 에턴에 내려가면 모두가 날 안쓰럽게 생각할 거고 신
의 섭리를 운운하는 사람들이 있는 곳에서 양말을 짜거나 수선하며
살겠지."⁴² 리스는 고등교육을 받고 도시에서 일하면서 이미 독립적
인 삶을 맛본 후였다. 집안일을 좋아하지 않는 그녀가 에턴으로 돌
아가서 고된 집안일을 하며 지내는 것은 그녀에게 있어 삶이 퇴보한
다는 의미였다. 편지 끝에 본인이 찍은 사진에 대해 언급하고는 즐
거운 주일과 한 주를 보내라는 인사를 남겼다. 그 사진은 하메터르
가 찍은 사진이었다. 이 사진에 관해 그녀는 이렇게 말했다. "표정
이 어둡고 다소 염세적이면서도 후회하는 듯 보이지만, 이게 현재의
내 모습인걸."⁴³

　　1879년 여름 초 리스가 건강을 회복하자 반 고흐 부부는 리
스를 빌의 가정교사로 고용했다. 빌은 4월에 에턴의 학교를 그만두
었다. "길게 봤을 땐 좋을 게 전혀 없어… 자매끼리 서로 다툴 수도
있고, 빌이 이제 다 컸다고 언니 말도 잘 안 들을 테니 말이야."⁴⁴ 엄
마 입장에서는 여름이 지나면 브레다에 있는 학교로 빌을 보내기 전
에 자매들끼리 서로 가르치고 배우면 좋겠다는 생각을 한 것이다.
리스 입장에서는 동생을 가르친다는 게 쉽지 않은 일이라 단기간만

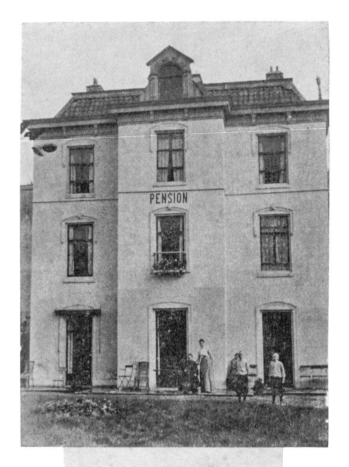

Huize EIKENHORST, Soesterberg.

빌라 에이켄호르스트, 수스테르베르흐, 날짜 및 사진작가 미상

가르치기로 했는데, 이것을 끝으로 그녀는 교사 이력에 종말을 고하게 된다. 리스는 위트레흐트와 아메르스포르트 사이에 있는 작은 마을인 수스테르베르흐에서 구인 광고를 발견했다. 최고의 선택지는 아니었지만, 에턴을 떠날 기회였기에 기꺼이 받아들였다. 리스는 아메르스포르트의 부판사인 예안 필리퍼 뒤 크베스너 판 브뤼험Jean Philippe du Quesne van Bruchem의 부인 캇헤리나 판 빌리스의 시중을 드는 도우미로 들어갔다. 리스 반 고흐는 1880년 2월 21일에 수스테르베르흐로 전입신고를 하고 빌라 에이켄호르스트에서 그 가족들과 살았다.[45] 이는 리스의 삶에 엄청난 변화를 가져올 선택이었다.

7장. 정원의 추억

❧

에턴, 헹엘로(헬데를란트), 레이 데르도르프, 1876–1881

"사랑하는 빈센트 오빠와 테오 오빠에게. 얼마 전에 보내준 편지 잘 받았어. 고마워. 크리스마스를 집에서 보내면 얼마나 좋을까. 여긴 계속 춥다가 오늘에서야 날이 좀 풀렸어. 테오 오빠, 다리는 좀 어때? 얼마나 아팠을까. 우리는 크리스마스트리를 만들 거야. 여긴 목요일부터 크리스마스 휴일이거든. 그러면 잘 지내 오빠들, 즐거운 성탄절이 되길."[1]

이 편지는 열세 살이던 빌이 가족과 떨어져 영국의 웰린 아이비 코티지에서 안나와 크리스마스를 보내게 되었을 때 쓴 것이다. 반 고흐 부부와 테오, 리스까지 병치레를 하거나 건강이 좋지 않았기에 그해 크리스마스 연휴에 가족들은 서로를 더 그리워했다. 다행히 반 고흐 가족은 이후에 에턴 생활에서 좋은 추억을 쌓게 된다. 그다음 크리스마스 때는 온 가족이 모여 반 고흐 부부의 결혼 25주년을 축하하고, 결혼한 안나의 첫째 딸 사라는 그곳에서 세례도 받을 것이다. 또 영국에서 돌아올 빌레민도 입교식을 치를 것이다.

안나와 빌이 웰린에 있는 동안에 빈센트는 1875년 런던을 떠나 구필 화랑 파리지점에서 일했는데, 그다지 흥미를 느끼지는 못했다. 파리에서 일한 지 몇 개월 되지 않은 1876년 4월 1일 빈센트는 에턴의 부모님 집으로 돌아왔다. 고객을 상대하면서 화상이라는 직업에 점차 회의를 느꼈고, 급기야 상사와의 사이도 틀어졌기 때문이었다.[2] 반 고흐 부부는 스물셋의 나이에 백수가 된 아들의 앞날을 걱정하지 않을 수 없었다. 빈센트는 오랫동안 부모와 상의한 끝에 다시 영국으로 돌아가 교사 일자리를 찾아보기로 했다. 그는 몇 번의 도전 끝에 결국 램스게이트 바닷가의 남학교에서 무급 보조 교사 자리를 제안받았다.[3] 그것 말고는 뾰족한 대안이 없었기에 빈센트는 그 일을 수락했다. 비록 급여는 없었지만, 기본적인 숙식이 제공되었고, 교사가 되기 위한 좋은 훈련이 될 터였다. 4월 14일 빈센

빈센트 반 고흐, 〈영국 램스게이트의 지름길〉, 1876년,
종이에 연필, 펜과 잉크, 6.9 x 10.9cm

트는 네덜란드에서 영국으로 떠나는 증기선에 올랐다. 배가 출발할 때 그는 갑판 위에 머무르며 오래도록 사색에 잠겼다. "배를 타고 가면서 안나 생각을 많이 했습니다. 모든 것이 안나와 함께 여행하던 때를 떠올리게 했어요. 날씨가 화창해서 마스강이 특히나 더 아름다웠어요. 햇살에 하얗게 반짝이는 해변의 모래언덕에서 바라본 풍경은 정말이지 이루 말할 수가 없네요. 네덜란드에서 마지막으로 본 것은 작은 회색 탑이었어요."[4] 빈센트는 결국 너무 추워서 갑판 아래로 내려왔다.

빈센트는 영국에 도착한 뒤 테오에게 보낸 편지에 새로 일하게 된 학교에 관해 언급했다. 그가 수업할 교실은 바다가 내다보이는 곳이었고, 저녁을 먹은 후엔 열 살에서 열네 살 사이의 반 아이들 스물네 명을 데리고 매일 해변을 거닌다는 내용이었다. 빈센트는 그곳이 아름답다고 적었다. 걷는 것을 좋아했던 그는 매일 산책을 했고, 더 이상 미술품 거래를 하지 않아도 된다는 사실만으로 기쁨을 느꼈다.[5]

빈센트가 테오에게 보낸 편지와 구필 화랑의 이름이 찍힌 인쇄문구 위에 그린 웨스트민스터 다리 스케치, 파리, 1875년 7월 24일 보냄

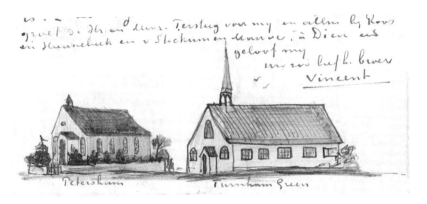

빈센트가 테오에게 보낸 편지에 그린 아일스워스에 있는 작은 교회 스케치, 아이슬워스,
1876년 11월 25일 보냄

램스게이트에 머무는 동안 빈센트는 성경 공부에 점점 더 몰두했다. 그는 그곳에서 방문한 교회 벽면에 적힌 마태복음의 한 구절에 깊은 감명을 받았다.[6] "내가 세상 끝날 날까지 너희와 항상 함께 있으리라(마태복음 28:20)" 빈센트가 아버지와 할아버지의 뒤를 이어 목사가 되기로 마음먹은 것이 바로 이맘때였다. 그는 런던 인근의 아이슬워스에서 토마스 슬레이드 존스 목사의 목사보로 일할 기회를 잡았다. 슬레이드 존스는 빈센트에게 교회 학교에서 가르치게 했고, 이후에는 턴햄 그린뿐 아니라 다른 교회에서도 설교하도록 했다. 이 시기 빈센트는 턴햄 그린과 피터샴 교회를 그리기도 했다.[7] 빈센트는 무척 행복한 나날을 보내고 있었고, 당시 몸이 아파서 에턴 집에 있던 테오에게 이런 편지를 보냈다. "존스 목사님 교구에서 일하게 되어 정말 기쁘다. 이제야 내가 할 일을 제대로 찾은 것 같아."[8] 빈센트의 부모는 아들이 무급으로 일하는 것을 달가워하지 않았지만, 빈센트는 이 기회를 잡아 교사 대신 목사가 되리라고 마음먹었다.

1876년 5월 21일은 도뤼스와 안나가 결혼한 지 25주년이 되는 날이었다.[9] 리스와 코르는 부모와 함께 살고 있었고, 빌은 그 주에 런던에서 바타비르 증기선을 타고 집에 왔다. 마침 부모의 결혼기념일 행사를 위해 집에 온 테오가 로테르담 항구로 빌을 마중 나갔다.[10] 그때 빈센트와 안나는 둘 다 영국에 있었다.

빈센트와 테오는 부모의 결혼 25주년 기념으로 그림 한 점을 선물했는데, 이는 테오의 아이디어였다. 빈센트는 테오에게 보낸 편지에 "부모님께 사데이의 〈배가 떠난 후에Après le départ〉를 선물로 드리자는 네 생각이 참 마음에 든다. 그래, 그렇게 하자꾸나."[11] 라고 적었다. 이 그림은 네덜란드 출신의 화가 필립 사데이Philip Sadée가 1873년에 그린 작품으로 루이 14세의 명으로 1667년 파리 루브르 미술관에서 처음 시작되어 해마다 개최된《살롱전》의 1875년 전시에서 선보인 작품이다. 이 살롱전은 나중에는 1900년에 파리 만국박람회를 기념해 건립된 그랑 팔레 본당에서 열리게 된다. 살롱전에는 수많은 화가, 조각가, 판화가, 사진작가, 건축가들 최고의 작품이 한데 모였다. 사데이의 〈배가 떠난 후에〉는 헤이그 스헤베닝언 해변에 모인 어부의 아내들과 아이들을 밝은 색채로 표현한 작품으로 남자들이 탄 배가 떠나는 모습을 지켜보고 있는 가족들의 장면이 담겨 있다. 이 그림의 복제화는 1875년에 구필 화랑에서 제작한 것으로 엄마 안나와 아빠 도뤼스는 그 선물을 받고 무척 기뻐하며, 에턴 목사관 응접실에 그림을 걸어두었다.

반 고흐 부부는 에턴에서의 삶을 즐겼다. 1876년 가을 무렵 도뤼스는 그가 목회를 처음 시작해 애정을 품고 있던 쥔더르트로 다시 돌아와 달라는 제안을 받았지만, 이를 정중히 거절했다고 설교 중에 언급하기도 했다.[12] 반 고흐 부부가 에턴에 온 지 일 년밖에 안

되기도 했고, 전에 있었던 지역으로 다시 돌아가 목회 활동을 하는 것이 흔한 일은 아니었기 때문이다. 도뤼스는 쿤데르트의 동료 목사를 대신해 종종 설교를 했지만 그게 그가 해줄 수 있는 전부이다. 또한, 반 고흐 부부는 가을 무렵 몸이 아파서 집에 와 있는 테오를 같이 돌봤다. 테오는 계속해서 피곤해하고 열이 났는데, 정확한 병명은 알려지지 않았다. 엄마 안나와 빌은 테오를 극진하게 간호했다. 아일스워스에서 빈센트가 동생을 걱정하며 편지를 보냈다. "가족들한테서 네가 아프다는 소식을 들었다. 내가 옆에 같이 있어 주어야 하는데, 동생아."[13] 삼촌 얀 반 고흐의 아들들인 사촌 빈센트 빌럼과 요하네스 반 고흐가 테오를 자주 문병하러 왔다.

테오가 집에서 요양하고 있던 11월 도뤼스는 매서운 한파에도 불구하고 후번까지 걸어갔다. 엄마 안나가 마차를 불렀지만 얼어붙은 땅이 미끄러워 오지 못하자 도뤼스가 신도들 모임에 참석할 수 없는 상황이 됐기 때문이다. 때마침 에턴에 와 있던 도뤼스의 형 얀은 모임에 가지 말라고 도뤼스를 설득해봤지만 들은 척도 하지 않자 결국 그가 도뤼스와 같이 가기로 했다. 집에 돌아와서 도뤼스는 빈센트에게 편지를 보냈다. "정말 힘든 여정이었단다. 하지만 얀 삼촌이 한 말이 맞았지 뭐냐. '악마는 네가 알아챌 만큼 사악한 얼굴을 하고 있지 않단다.'[14] 일을 끝내고 돌아와 밤에 이렇게 아늑한 공간에 앉아 있는 것이 얼마나 따스하고 행복한지 말로 다 표현할 수가 없구나. 사랑하는 우리 테오도 옆에 있고 말이다."[15] 향수병으로 괴로워했던 빈센트는 아버지의 편지를 읽고 감동해 테오에게 이런 말을 꺼냈다. "아버지가 하신 대로 우리도 교회에 다시 가 보는 건 어떨까? 우리가 슬플지라도 범사에 기뻐하며 우리 마음은 끊임없는 환희로 가득 찰 것이다. 우리는 하나님 나라의 가난한 자들이며, 이 여정

의 끝에서 우리를 하나님 아버지 집의 문 앞으로 데려다줄 형제보다 친밀한 친구를 우리의 삶 속 그리스도 안에서 발견했기 때문이다."[16]

몹시 추운 겨울이었지만 목사관은 아늑했다. 12월에 빌은 건강을 완전히 회복한 후 11월 14일 에턴에서 헤이그로 떠난 테오에게 편지를 썼다. "성 니콜라스 축제 때 많은 것을 받았어. 엄마 아빠가 0.75길더를 주셨고, 펜, 벳, 리스 언니가 가방을 줬고, 삼촌과 숙모가 정말 아름다운 사진들을 많이 주셨어. 코르랑 같이 케이크와 사탕도 많이 받았어." 빌레민은 학교생활이 그다지 즐겁지 않았고, 비누를 보내준 오빠에게 고마워하며 크리스마스가 오기만을 기다렸다. "리스 언니와 빈센트 오빠는 8일 후 토요일에 올 거야."[17] 1876년 크리스마스에 빈센트가 에턴의 집에 갔을 때는 온 가족이 다 모였다. 아빠, 엄마, '어린 동생들'이 집에 있었다. 안나는 웰린에서, 리스는 틸, 그리고 테오는 헤이그에서 집으로 온 것이다.[18]

다 큰 자녀들이 하나둘 집을 떠나게 되면서 가족 전체가 한 자리에 모이는 것은 점점 더 어려워졌다. 가족들은 가족 모임 사이사이에도 편지로 연락을 이어갔고 11월부터 크리스마스 연휴를 기대했다. 그들이 주고받은 편지에는 크리스마스 때 얼마나 좋은 시간을 보냈는지 가족들과 얼마나 같이 있고 싶은지를 계속해서 얘기했다. 안나가 10월에 테오에게 쓴 편지에는 "크리스마스에 우리가 모두 한자리에 모이면 얼마나 좋을까."[19] 라고 쓰여 있다. 크리스마스는 19세기 초 개신교 신자들이 엄격히 지키는 중요한 행사였다. 아기 예수 탄생 장면을 그린 그림은 금기시되었는데, 특히 그림 속에 갓 태어난 예수 그리스도의 모습은 더욱더 그러했으며, 크리스마스 트리와 장식도 개신교 가정에서는 거의 볼 수 없었다. 그런데 시대가 변하면서 반 고흐 가족을 비롯한 많은 개신교도가 크리스마스

축제 분위기를 내기 위해 장식을 하기 시작했다. 그렇지만 반 고흐 아이들이 크리스마스트리 장식 따위를 그리워해 집으로 가고자 했던 건 아니었다. 개신교 신자들과 가톨릭 신자들 모두에게 크리스마스는 가족을 위한 행사였다. 모든 가족이 한데 모여 성탄절 예배에 참석하고, 성탄 분위기에 맞게 장식한 식탁에서 온 가족이 둘러앉아 식사했다. 반 고흐 형제자매들은 크리스마스 연휴를 보낸 후에도 다시 한번 너무나 즐거운 시간이었다고 서로에게 편지를 썼다. 빈센트는 새해 전야에 테오에게 편지를 썼다. "어이, 이보시게, 동생아, 우리가 함께 모였을 때 얼마나 좋은 시간을 보냈었는지. 새해 전날 잘 보내고 형을 믿어다오. 형 빈센트가."[20]

　　크리스마스 연휴가 지난 다음에 빈센트는 자원해서 맡은 목사보 일자리가 무급이었기 때문에 아일스워스로 돌아가지 않겠다고 했다. 반 고흐 부부는 이런 빈센트의 심신 상태를 몹시 걱정했다. 리스는 빈센트의 편지에 성경 구절 인용이 너무 많고 설교식의 어투가 느껴진다면서 보다 직접적으로 얘기했다. "신앙에 깊게 빠져서 생기를 잃어가는 것 같아."[21] 빈센트는 다시 일자리를 구해야 했고, 이번에도 센트 삼촌의 도움으로 도르드레흐트의 포르스트라트에 있는 블뤼세 & 판브람 서점에서 심부름하는 직원으로 취직했다. 빈센트가 새해부터 그곳에서 일을 시작한 지 얼마 지나지 않아 아빠 도뤼스가 아들을 보러왔다. 반 고흐 부자는 1842년에 건립된 네덜란드에서 가장 오래된 미술관 중 하나인 도르드레흐트 미술관에 같이 가서 즐거운 한때를 보냈다. 도뤼스는 편지를 통해 테오에게 형을 만나러 도르드레흐트에 방문해보라고 제안한다. 빈센트는 네덜란드로 돌아오면서 큰 비용을 썼고, 아버지가 지원해주는 돈을 받지 않았기 때문에 빈털터리 신세였다.[22]

　　몇 달 후, 안나가 마침내 1877년 봄에 영국에서 돌아와 네덜
란드에서 일자리를 구했다. 4월 6일에 에턴에서 헬데를란트주의 헹
엘로라는 마을로 간 안나는 헹엘로와 포르던 사이에 위치한 하위
저 메이닝크라는 집에 살던 판 하우턴 부부와 아홉 명의 아이를 위
해 일했다. 그녀는 사라 판 하우턴판 회켈롬 부인을 돌보게 될 터였
다.[23] 헹엘로에 있는 동안 안나는 레이던의 바로 외곽에 있는 레이
데르도르프에서 석회 가마의 책임자였던 스물일곱 살의 요안 판 하
우턴Joan van Houten을 만났다. 1877년 7월 9일, 하위저 메이닝크에
온 지 석 달 만에 안나와 요안은 약혼했다. 부모님과 테오는 안나의
이런 결정에 매우 흡족해한 것으로 보였다. 도뤼스가 테오에게 보
낸 편지에는 미래의 사위인 요안 판 하우턴을 칭찬하는 내용으로 가
득했다. "정말 기분이 좋구나…. 지난 수요일에 사위와 사돈이 여
기 오셔서 즐거운 시간을 보냈어…. 사랑하는 내 딸이 약혼을 하다
니 정말 기쁘고 감사할 뿐이다."[24] 빈센트만이 동생 안나의 약혼에
대해 조심스러워 보였는데, 그가 테오에게 쓴 편지에는 이렇게 적혀
있다. "안나도 언젠가 행복해하겠지. 잘한 선택일 수도 있고 후회하
지 않을 선택을 한 걸지도 모르겠다만. 이 상황을 기뻐하는 것이 최
선이라는 생각이 드는구나."[25] 아빠 도뤼스는 이런 빈센트의 생각을
잘못 이해하고 테오에게 보낸 편지에 "빈센트도 안나의 결혼을 많이
기대하고 있더구나."[26] 라고 말했다. 빈센트와 마찬가지로 엄마 안
나 역시 안나의 빠른 결정에 조금 놀란 눈치였다. 안나와 요안은 5
월 20일 성령강림절 이후 교제하기 시작했다. 요안은 안나가 에턴
집에 올 때마다 같이 오기는 했지만(이 짧은 시간 동안 반 고흐 부부는 요
안에 대해 잘 알게 되었다)그렇게 빨리 약혼을 할 거라고는 예상하지 않
았던 것으로 보인다.

1878년 8월 22일에 안나의 결혼식이 열렸다. 그녀는 결혼식 몇 주 전부터 몸이 좋지 않았는데, 엄마 안나의 표현에 따르면 "가냘 프게 야위어"[27] 있었다. 빈센트 역시 이 상황을 알아채고 안나의 결혼식이 있기 한 달 전에 테오에게 보낸 편지에 "안나가 너무 안쓰러워. 그냥 조용히 있기만 해서 너무 힘이 없어 보여. (가여운 내 동생) 이럴 거면 약혼을 생략하고 결혼식을 하는 편이 더 나을 뻔했어. 건강이 빨리 나아졌으면 좋겠고 지난 3년 동안 잘 지냈던 것처럼 앞으로도 주님께서 모든 악으로부터 안나를 보호해 주시기를 간절히 기도한다."[28] 안나는 무기력증과 복통에 시달렸다. 요안이 의사와 상담했고, 의사는 결혼식 전 몇 주간은 무리하지 않는 게 좋다고 했다. 결국 안나는 잠시 하위저 메이닝크에서 나와 부모님이 있는 에턴으로 돌아왔다.[29]

8월 7일에 에턴과 레이데르도르프에서 각각 결혼 예고[교회에서 식을 올리기 전 연속 세 번 일요일에 예고하여 이의 유무를 묻는 과정]를 막 끝냈다. 이 것은 보통 약혼한 커플이 살았던 곳과 결혼생활을 하게 될 곳에서 하는 치르는 관례였다. 안나의 결혼을 앞두고 엄마 안나와 테오는 편지를 더 많이 주고받았다. 편지에 엄마 안나는 "누군가 쏠 것"[30] 이라고 한 말을 들었다고 적었는데, 이 말은 아마도 '카바이드 슈팅' 이라고 불리는 네덜란드 남부와 동부에서 새해 전날이나 다른 축하할 일이 있을 때 행하는 의식으로, 철제로 만든 큰 우유 통에 탄화칼슘 덩어리와 물을 섞어 폭발음을 내는 것을 말한다.

빈센트는 결혼식 일주일 전에 테오에게 보낸 편지에서 안나가 요안과 에턴에서 결혼 예고를 한 다음부터 건강이 많이 나아진 것 같다고 했다. 나머지 가족들은 결혼 준비로 정신이 없었다. 파리에서 일하는 테오가 결혼식에 참석할 수 없게 되자 반 고흐 부부와

안나는 크게 안타까워했다. 대신 테오는 안나와 요안에게 축하 편지를 보냈다. 반 고흐 부부는 두 아들이 은혼식을 기념해 선물로 준 사데이의 그림을 안나와 요안에게 줬다. 이 그림은 2년 동안 에턴의 응접실에 걸려 있었던 것으로 안나에게는 집을 떠올리게 하는 증표와도 같은 것이었다. 결혼식에 참석하지 못한 테오는 결혼 선물로 판화 몇 점을 보냈다. 아빠 도뤼스가 테오에게 보낸 8월 5일 편지에는 선물이 아직 도착하지 않았다고 알렸고, 결혼식 날 사람들이 테오를 떠올릴 수 있도록 "꽃 따위를 보내 달라"[31]고 엄마 안나가 덧붙인 내용이 있다. 빈센트 말고도 빌레민은 신부가 될 안나와 가장 가까운 자매였다. "빌이 안나 곁을 충실히 지키고 있어. 모든 것이 빠진 것 없이 다 준비됐어."[32]

　　반 고흐 부부는 테오에게 결혼식 준비며 행사 당일 모습을 상세하게 설명해 주었다. 1851년 부부의 결혼식 때처럼 나뭇가지 장식을 목사관의 현관문과 굴뚝 위에 걸어둬 의장대나 월계관을 연상케 했다고 말이다. 도뤼스와 빌은 요안이 부케를 가져오는 동안 화분을 배치했다. 빈센트도 그 일을 도왔다. 그는 꽃을 걸어 둘 망을 걸었고, 나뭇가지로 안나와 요안의 이름을 하나씩 만들 요량으로 결혼식 전부터 작업을 시작했다. 도뤼스가 8월 5일 테오에게 쓴 편지에는 빈센트가 서재에서 쉬지 않고 그걸 만들고 있다고 했다. 정원사 빌럼이 넓은 거실에 장식할 꽃을 가져다주었다.[33] 소파를 치우고 선물을 올려 둘 테이블도 마련했다.[34] 엄마 안나에 따르면 축하 메시지가 든 "카드가 수북하게" 쌓여 있었고,[35] 탁상시계와 디캔터와 잔이 있는 쟁반도 있었다. 이 선물들은 레이데르도르프에 있는 안나와 요안의 신혼집을 위한 것이었다. 신혼부부는 석회 가마 책임자 사택으로 들어갈 예정이었다.

요안은 결혼식을 일주일 정도 남긴 어느 날 안나의 몸이 좋지 않으니 신혼여행은 짧게 다녀올 거라고 발표했다. 파리에 있는 테오를 만나는 계획도 취소해야 했다. 안나와 테오 둘 다 이것이 현명한 결정이라는 것을 알았지만 누나와 아주 가까웠던 테오가 결혼식에도 참석하지 못하는 상황을 생각하면 아쉬움이 더 컸다. 요안은 미래의 처남 테오에게 편지를 썼다. "처남이 일하는 모습도 보고 파리도 같이 구경할 수 있으면 참 좋겠다고 생각했는데 아무래도 안나한테 무리일 것 같습니다. 그래서 브뤼셀 너머로는 가지 않기로 했습니다. 하필 우리가 가려는 날에 모든 곳에서 왕실 커플을 기념하는 행사가 열려 많은 사람이 몰려들 게 확실해서요. 같은 22일에 결혼하신 분들이라 우리에겐 좋은 모범이 될 겁니다."[36] 요안이 얘기한 행사는 벨기에 국왕 레오폴 2세와 오스트리아의 마리 헨리에테 왕비의 결혼 25주년 기념식으로, 그해 8월 벨기에에서 성대한 축하 행사가 있었다.

그때쯤 테오가 보낸 결혼 선물이 에턴에 도착했고 요안은 검은색과 갈색 액자에 들어 있는 아름다운 그림에 감사의 인사를 전했다. 두 사람은 테오의 선물이 정말 마음에 들었고 레이데르도르프의 거실에 '아름다움을 더해줄' 것이라고 답장했다.[37] 깨지기 쉬운 물건은 에턴이 아니라 신혼집으로 바로 보냈다. 요안은 테오가 보낸 물건들로 가득 찬 식탁을 보고 '단출한 살림' 정도는 금방이라도 차릴 수 있을 것 같다고 흡족해하며 감사의 마음을 담아 편지를 썼다. 안나는 조용히 지내고 있었지만, 이미 결혼식의 주인공다운 모습이었다. 요안은 테오에게 쓴 편지에 이 말을 덧붙이고 편지를 마무리했다. "안부와 악수를 전합니다. 당신의 형제 요안으로부터."[38]

요안은 형제자매 네 명을 포함한 스무 명 정도의 가족을 초

청했다. 요안의 어머니 판 하우턴 판 회켈롬 여사는 그해 6월 30일에 일흔두 살의 나이로 세상을 떠난 남편을 애도하며 아들의 결혼식에 불참했다.[39] 그 외 양가 숙부와 숙모들, 그리고 오랜 친구들과 이웃들이 참석할 예정이었다. 요안의 어머니가 결혼식에 참석하지 않아 사람들이 수군댔을 테지만, 사람들은 그보다 신부 측의 코르넬리아 숙모가 참석하지 않은 일에 더 주목했다. 코르넬리아는 갑자기 복통이 생겨 마차나 기차로 도저히 이동할 수 없었고, 하는 수 없이 결혼식에 불참할 수밖에 없었다.[40] 암스테르담에 살던 엄마 안나의 자매 빌레미나 이모 역시 참석하지 않았다. 일부 손님은 8월 21일 수요일에 도착했다. 그날 밤 8시 30분에 목사관 정원에서 브라스 밴드가 신부와 신랑을 위한 세레나데를 한 시간 동안 연주했다.[41]

결혼을 앞둔 두 사람에게는 양가 부모의 동의가 있어야 했고, 반 고흐 부부는 결혼식에 참석함으로써 결혼에 관한 동의를 표했다. 도뤼스에 따르면 요안은 '친절하고 점잖은 사람'으로[42] 안정된 직업은 물론 집도 가지고 있어 배우자로서 아주 이상적이었다. 당시 젊은 여성들은 이보다 더 좋은 것을 바랄 수 없었다. 요안의 어머니는 서신으로 동의를 표했는데, 요안의 군대 기록까지 첨부된 동의서를 제출했다. 이로써 결혼식 2주 전인 8월 8일 안나와 요안의 결혼을 위한 모든 확인 절차가 에턴과 레이더도르프에서 마무리되었다. 안나의 결혼식 증인은 큰오빠인 빈센트와 센트 삼촌이었다. 모든 하객은 교회로 가서 도뤼스가 큰딸 안나를 위해 엄숙한 결혼 예배를 드리는 것을 지켜봤다. 결혼식이 끝난 뒤 12시에 모든 하객은 아침으로 센트 삼촌이 준비한 '훌륭한 요리'를 함께 먹었다.[43] 신혼부부는 오후 3시 30분에 브뤼셀로 출발했다. 도뤼스는 이날 결혼식에 흡족해하며 테오에게 쓴 편지에 참석한 모든 하객이 아주 즐거워하며

"만족"했으며, 딸이 "우아하고 사랑스러워" 보였다고 적었다.[44]

이때쯤 빈센트는 목사가 되겠다는 결심을 군혔다. 그래서 도르드레흐트의 서점 일을 그만두고 그리스어와 라틴어를 배우기 위해 1877년 5월에 암스테르담으로 떠났다. 중등학교를 마치지 못한 빈센트가 김나지움을 통해 신학 대학에 갈 방법이었기 때문이었다.[45] 암스테르담에서 그는 카텐뷔르흐의 해군 부제독이었던 얀 반 고흐 삼촌과 같이 지냈다.[46] 얀 파울 스트리커르 목사는 빈센트를 위해 후에 네덜란드를 대표하는 작가가 된 마우리츠 벤야민 멘더스 다 코스타Maurits Benjamin Mendes da Costa라는 고전 언어 교사를 소개해주었고,[47] 그가 빈센트의 김나지움 시험 준비를 도와주었다. 엄마 안나는 빈센트가 목사가 되기에는 기본적인 자질이 너무 부족하다고 걱정했다. 그녀의 생각은 적중했다. 빈센트에게 이런 식의 공부는 체질적으로 맞지 않았다. 1877년 7월 27일에 테오에게 쓴 편지에 그는 이런 무더운 여름 오후 유대인 주거지 한복판에서 그리스어 수업을 듣는 것이 고역이라며, 브라반트의 해변과 옥수수밭이 너무 그립다고 했다.[48] 결국 빈센트가 학업을 중도 포기하면서 목사가 될 가망성은 없어졌다. 그는 이 상황을 어떻게든 해결하기 위해 전도사가 되는 단기 실습 과정을 찾아 1878년 12월에 프랑스 국경과 가까운 벨기에 남부 에노주의 탄광 지역 보리나주로 갔다. 하지만 실습을 마친 후에도 종신 전도사직을 구할 수 없었고, 점점 더 그림에 집중한다. 이때 화가로 전업하도록 테오가 격려했을 것이다.[49] 얼마 전까지만 해도 빈센트는 아버지 도뤼스의 뒤를 이어 목사가 되겠다고 했었지만, 종종 아버지에게 대들며 적대감을 보이기도 했다. 이러한 불화는 빈센트의 입장에서는 부모가 자신을 존중하지 않았기 때문에 생긴 것이었고, 결국 그가 전업 화가가 되는 데 중요한 계기

가 되었다.

빈센트의 진로에 대한 반 고흐 부부의 근심은 첫 손녀 가 태어나면서 다 사라졌다. 할 머니의 이름을 딴 사라 마리아 판 하우턴Sara Maria van Houten은 1880년 7월 22일에 레이데르도 르프에서 태어났다.[50] 할아버지 가 된 도뤼스는 8월 29일에 에 턴에서 아이에게 세례를 주었 다.[51] 같은 해 12월 28일에 빌 역 시 에턴에서 입교를 받았다.[52]

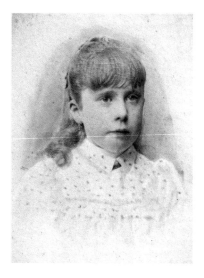

J. 후델예이, 〈사라 마리아 판 하우턴〉, 1888년

이 당시 빈센트는 보리나주에서 브뤼셀로 이동해 테오와 부모가 보 내주는 돈으로 생활하면서 예술에 대한 열정을 쏟기 시작했다. 빈 센트는 1881년 4월 말 에턴의 목사관으로 돌아와 정원이 내다보이 는 담쟁이덩굴로 뒤덮인 별채를 작업실로 사용했다. 현재 이 별채 의 모습을 담은 세 점의 작품이 남아 있다. 그중에 둘은 빈센트가 그 린 것으로, 하나는 1876년(삽화 IV)에 목사관의 전경을 그린 것이고 다른 하나는 1881년에 그린 〈정원 모퉁이〉라는 제목의 작품이다.[53] 세 번째 작품은 빌레민이 그린 것으로 빈센트가 그린 첫 번째 데생 을 보고 따라 그린 후 자신의 해석으로 색을 입히고 나무에 새싹을 추가한 그림으로 상세한 묘사는 생략된 작품이다(삽화 V). 빌은 생 전에 작품 몇 점을 남겼다. 이에 관한 자세한 얘기는 수십 년이 지나 리스가 판 하우턴 조카들에게 보낸 편지에 나와 있다.[54]

1879년 빌은 스헤르토헨보스에 있는 만 여학교에 수공예를

빈센트 반 고흐, 〈안나 반 고흐 카르벤튀스의 초상〉,
1888년, 캔버스에 유채, 40.5 × 32.5cm

안나 반 고흐 카르벤튀스(엄마 안나),
날짜 및 사진작가 미상

배우기 위해 입학하여 이듬해인 1880년 4월에 마쳤다.[55] 에턴 집으로 돌아온 빌은 빈센트가 가장 선호하는 작품의 모델이 되었다. 빌은 몇 달간 종종 빈센트의 모델이 되어 주며 시간을 보내다가 남편을 잃은 스헤퍼르 미힐선 여사의 다섯 딸의 가정교사로 일하기 위해 1881년 7월 2일 베이스프로 갔다.[56] 빌의 새 고용인은 네덜란드 동인도 제도 자바섬 수라바야의 식물원 총 관리인이었던 남편이 사망한 후 바로 본국으로 돌아온 가족이었다. 빌이 떠난 것이 못내 아쉬웠던 빈센트는 테오에게 이런 편지를 쓴다. "빌레민이 떠나서 유감이다. 포즈를 참 잘 서줬는데. 빌이랑 다른 소녀를 그린 그림이 있어."[57] 빌은 베이스프에는 잠깐 있다가 스헤퍼르 가족과 함께 하를럼으로 이사를 했는데, 그곳에서는 고작 1년 반 정도 일했다.[58]

빈센트는 1881년 말까지 부모와 함께 지냈다. 에턴에서는 생활비가 들지 않았기 때문에 스케치와 드로잉에 온전히 몰두할 수 있었고, 마을 사람들은 빈센트의 그림 속 모델이 되었다. 목사관 정원은 빈센트의 그림 소재로 자주 쓰였다. 1888년 프랑스 아를에 있을 때 빈센트가 그린 어머니와 동생 빌의 모습을 담은 〈에턴 정원의 추억〉(삽화 Ⅵ, Ⅶ)도 에턴의 집을 회상하며 그린 작품이다. 몇 년 후에 빈센트는 편지에 1875년부터 1885년까지 가족들이 살았던 뉘넌과 에턴의 목사관을 떠올리며 그림을 그렸다고 적었다. 빈센트는 고향을 그리워하며 그린 이 그림을 자신의 침실에 걸어두었다.[59]

〈에턴 정원의 추억〉은 브라반트에서 보낸 가족들과의 시간을 떠올리게 하지만 실제와는 다른 모습으로 선과 형태, 색감을 마치 꿈속을 거니는 듯이 시적으로 표현한 작품이라고 빈센트는 빌에게 설명했다. "주황색과 초록색의 타탄체크 무늬 어깨 천을 두른 이 인물은 사이프러스 나무의 짙은 녹색과 대비되어 눈에 띌 텐데 이런

색의 대비는 붉은 파라솔 때문에 더욱 그렇게 보일 거야. 디킨스 소설에 등장하는 인물 같은 너를 어렴풋이 떠올리게 하는구나."[60] 그는 정원을 얄팍한 이미지로 표현할 의도가 없었고 마치 꿈에서 보는 듯한 느낌으로 그렸다고 적었다.[61] 그림 속에 나온 나이 든 여인은 빌이 한 달 전에 빈센트에게 보낸 사진 속 엄마 안나와 매우 닮았다. 1888년 10월에 이 초상화를 그린 것이 빈센트에게 강한 인상을 남겼는데, 이는 빈센트와 엄마 안나가 거의 3년 동안 서로 만나지 못했기 때문이다. 아를에서 이 작품을 그리는 동안 테오에게 보낸 편지에는 다음과 같이 적혀 있다. "그림을 그리던 중이라 급히 너에게 편지를 쓴다. 난 지금 초상화를 그리고 있어. 다시 말하자면, 나는 지금 우리 어머니의 초상을 그리는 중이다. 나를 위해서 말이다. 색이 없는 사진은 보기 힘들어서 조화로운 색을 사용해 보려고 해. 내 기억 속의 엄마 모습처럼 말이야."[62]

8장. 거룩하고 영원한 안식

✣

뉘넌, 레이데르도르프, 수스테르베르흐, 1882-1886

도뤼스는 1882년 4월 2일에 또다시 뉘넌에서 목사 청빙을 받았다. 이번에는 주저하지 않고 그 제안을 수락했다. 봉급은 일 년에 1,100 길더로[1] 지금껏 받았던 봉급 중에 가장 높았지만 신자는 서른다섯 명뿐이었다. 뉘넌으로의 부임은 노르트브라반트주의 개신교 공동체를 일궈야 한다는 새로운 과제를 부여받았음을 의미했다. 게다가 아름다운 목사관은 반 고흐 가족이 도착하기 전에 수리될 예정이었다. 18세기에 지어진 이 기념비적인 건물은 마을 중심가에 있었고, 인근 풍경은 다채롭고 아름다웠다. 주변에는 대평원과 숲, 황무지, 경작지와 미개간지, 그리고 빈센트가 1884년(삽화 IX)에 그린 바 있는 물레방아가 있었다. 반 고흐 부부, 빈센트, 코르, 두 명의 하인들이 8월 7일 전입 신고를 했다.[2]

이제 고작 스무 살이 된 빌은 뉘넌에 호감을 느끼지 못했다. 뉘넌에서는 마땅한 일자리를 찾기가 어려울 것이고, 부모에게 의지해서 살아가야 할 터였다. 빌은 가족이 자신을 필요로 할 때 기꺼이 도왔다. 19세기에는 가족을 뒷바라지하는 역할이 주로 막내에게

돌아갔는데 특히나 연로한 부모를 막내딸이 보살피는 경우가 많았다. 그뿐만 아니라 빌은 테오와 리스, 빈센트 등 다른 가족들까지 돌보게 된다.[5] 코르는 뉘넌에서 기차를 타고 통학할 수 있는 헬몬트의 고등공민학교HBS에 등록했다.[4] 코르는 나우트 카르프와 친구가 되어 그 집에 자주 놀러 갔는데, 카르프 가문은 헬몬트 인근에 있는 섬유 마을에서 가장 유명한 가문으로 반 고흐 집안과 마찬가지로 개신교 집안이었다.

1884년 8월에 학교를 졸업한 코르는 일자리를 구하기 시작했다. 코르는 헹엘로에 있는 스토르크 브라더스 사의 기계 공장 수습공 자리에 지원했지만 떨어졌다.[5] 델프트에 있는 기술 대학에서 공부를 계속할까도 생각했지만, 학비가 너무 비쌌다.[6] 한편, 뉘넌은 에턴과는 달리 기차역이 주변의 큰 도시들과 연결되어 있다는 큰 이점이 있는 곳이었다(에턴에 기차역이 있긴 했지만 근처 큰 도시와 연결이 되어 있지 않았다). 특히, 헬몬트와 에인트호번으로 가면 코르가 찾을 수 있는 기회가 아주 많았다. 도뤼스는 절충안으로 코르를 헬몬트에 있는 베헤만 기계 공장으로 보내 기술을 배우도록 했다. 수업료에 대한 부담은 여전했지만, 기술 대학보다는 그나마 저렴한 비용으로 기술을 배울 수 있는 곳이었다. "수습생 300길더, 수강료 150길더, 숙소 및 식사 제공 360길더"[7] 옷과 학용품 등으로 별도의 추가 비용이 발생했지만, 반 고흐 부부는 막내아들에게 투자할 준비가 되어 있었다. 그들은 코르의 장래에 대해 긍정적이었다. "[코르가] 그곳에 들어가고 싶어하는 게 확실하고 헬몬트에서 알고 지낸 아이들을 보며 거기서 열심히 일해야 한다는 것도 잘 알고 있는 것 같더구나. 코르가 잘 해내면 좋으련만! 이번이 그 아이한테는 행복하고 영광스러운 미래로 가기 위한 첫걸음이 될 게다…. 그러니 당연히 아이의 앞날에

축복을 빌어 주어야지."[8] 7월 21일 월요일에 도뤼스는 코르를 받아 주기로 한 베헤만 씨에게 연락해 수업료에 관해 상의했다.

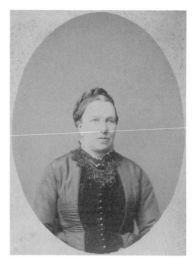

안트여 반 고흐, 1883년 이전,
사진 페르디난트 레이서흐

뉘넌이 아무리 지리적으로 좋은 위치라 하더라도 소도시다 보니 불편한 점들도 물론 있었다. 도뤼스가 신도들을 한번 방문하려면 비포장도로를 지나다녀야 했다. 1880년 뉘넌에서는 복지 협회의 자산 점검에 관한 분쟁이 일어났다. 1882년 6월 8일에 도뤼스는 이곳에 공식적으로 청빙을 받았다. 협회에서 일한 다년간의 경험이 도뤼스가 이 지역의 문제들을 해결할 수 있는 적임자로 여겨지게 했을 것이다. 그는 1882년 8월 11일 뉘넌의 작은 팔각형 구조의 교회에서 11대 담임목사로 부임했다. 사도 바울이 쓴 고린도전서 1장 17절 '그리스도께서 나를 보내심은 침례를 베풀게 하려 하심이 아니요'를 주제로 한 도뤼스의 첫 설교가 시작되었다.[9] 도뤼스의 친척 다수가 예전처럼 예배에 참석했다. 안트여 반 고흐, 트라위트여 스흐라우언과 그녀의 남편 아브라함과 아이들 파니, 베트여, 브람까지 나무 수레를 타고 헬보이르트에서 뉘넌까지 왔다. "그들은 기꺼이" 40㎞가 되는 거리를 달려왔다. 미트여 고모의 노트에는 오는 길이 '정말 재밌고 즐거웠다'라고 적혀 있었다.[10]

반 고흐 가족이 뉘넌으로 이동한 시기는 네덜란드의 격동기였다. 미국에서 막대한 양의 값싼 곡물과 다른 농산물이 대량 수입

되면서 네덜란드에서는 1880년대 내내 심각한 농업공황이 이어졌다. 그뿐 아니라, 농업의 기계화로 인해 수많은 농장 노동자가 일자리와 생계를 잃었고, 도심지로 대거 이주하여 공장이나 군대에서 일자리를 구했다. 이들 중 일부는 소규모 섬유 산업 직종에서 일하게 되었는데 당시 노르트브라반트와 동부 지역인 트벤터에서 활발하게 성장한 분야였다. 뉘넌의 경우, 베 짜는 사람들이 자신의 집에서 옷을 생산해 도시의 제조업자에게 보냈다. 이곳에도 신식 방직공장을 세우려는 시도가 있었으나 실현되지는 않았다. 뉘넌의 근대적 공장 설립 실패는 방직공들의 일감이 줄어든다는 것을 의미했고, 결국 완전히 쇠락하고야 말았다.[11] 이 시기 빈센트의 작품에 베를 짜기 위해 베틀을 돌리는 방직공이나 베틀 앞에서 일하는 남녀의 모습이 담긴 스케치와 그림이 많은 이유는 결코 우연이 아니다. 이들 대부분은 겨울철에 농사지을 수 없을 때 부업으로 방직공장의 반제품을 생산하는 일에 종사했다. 한편, 농업 전반에 변화가 생기면서 또 다른 결과들이 생겨났는데 곡물 농사, 그중에서도 특히 호밀과 메밀 경작이 줄어들었고 키우기 쉬운 감자 농사는 증가했다. 빵 가격이 오르면서 식습관에도 변화가 생겼다. 주식이었던 호밀 빵과 메밀로 만든 팬케이크, 오트밀은 감자로 대체되었다. 사람들은 끼니마다 감자를 식탁에 올리고 베이컨 기름에 찍어 먹었다. 평일에는 하루에 두 번이나 감자로 끼니를 때우기도 했는데 점심에는 바로 만든 감자요리를 먹고, 남은 것은 저녁에 다시 데워먹는 식이었다.[12] 이런 분위기를 담은 작품이 바로 빈센트가 1885년에 뉘넌에서 그린 〈감자 먹는 사람들〉(삽화 X)이다.[13]

빌은 열일곱 살 무렵부터 직계가족 외의 사람들과 정기적으로 연락하기 시작했다. 그녀는 반 고흐 부부와 교류가 있던 암스

테르담 교회 목사의 딸이자 교회 학교 교사인 마르하렛하 메이봄 Margaretha Meijboom과 친구가 되었다. 처음에 리스와 더 가까웠던 마르하렛하는 에턴에서 이미 반 고흐 가족을 만난 적이 있었다. 마르하렛하는 빌의 이모 빌헬미너 스트리커르 카르벤튀스가 빌의 엄마, 즉 자신의 자매를 만나러 올 때 동행하곤 했다.[14] 빌과 마르하렛하는 절친한 친구가 되었고, 이때부터 몇 년간 서로 막역하게 편지를 주고받았다. 마르하렛하가 빌에게 보낸 편지는 적어도 마흔여섯 통으로 알려진 반면, 빌이 보낸 답장은 아쉽게도 현재 전혀 남아 있지 않다. 마르하렛하는 헤이그에 거주했을 무렵 아주 잠깐 동안 반 고흐 가족에게 사촌뻘 되는 파울 스트리커르와 약혼했다 파혼한 적이 있다. 그 이후인 1887년에 마르하렛하가 빌레민에게 쓴 편지가 있다. "그 사람은 고분고분하지 않고 강인한 여성의 행동에 공감하는 저를 잘 이해하지 못하고, 그 옹졸함에 질색하는 제 모습을 받아들이지 못해요. 그 사람은 여자들의 사랑스럽고 아기자기한 모습들을 좋아하지만, 그중 999개는 저에게 없는 특징이지요. 저도 우아하고, 생기 넘치고, 명랑하고, 예리한 사람이 될 수도 있을 거예요. 그러나 전 그렇지 않고 이제는 지금의 저 자신에게 결여된 다른 여성들의 기질을 연구하거나, 더 정확히 말하자면 그들을 흉내 내는 터무니없고 이상한 사람이 되길 원한답니다. 이제는 이해받지 못하고 상처만 주는 사랑을 거의 믿지 않아요."[15] 마르하렛하와 빌은 19세기 여성들이 주로 얘기했던 가족, 건강, 문학, 음악, 그리고 신체나 정신건강에 관한 주제로 편지를 주고받았다. 특히 심리 상태에 관해 편지를 주고받으며 더 친밀해진 것으로 보인다. "당신을 위해 제가 이 세상에 있고 뭔가를 계속할 수 있다는 게 좋아요. 그렇다고 제가 순진하다고 생각지는 말아 줘요. 부담스러우니까요. 저는 이 불안정한 성격

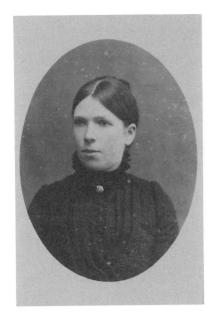

빌레민 반 고흐, 1878년,
사진 J.F. 린크스

과 우울, 종종 저 자신조차 놀라
고 마는 격렬함, 추악하게 저를
억누르는 수만 가지 자기본위의
옹졸한 생각들에 맞서 싸워야만
해요. 제가 생각하는 이상적인
모습은 아주 침착하고 강하면서
도 점잖은 여성이지만 한참 멀
었지요! 그래도 우리가 같은 어
려움을 극복하려 하고 같은 방
향으로 가기를 원하는 건 좋아
요. 그러니 우리 단단하게 서로
를 붙잡고 우리가 나아가는 길
을 공유하기로 해요."[16]

스헤퍼르 집안이 베이
스프에서 하를럼으로 이사한

지 일 년 후에야 빌이 그 집 일을 그만둔 이유는 그 당시 빌이나 다
른 사람들의 편지로는 알 수 없다. 새로운 일자리를 찾지 못한 빌은
1882년 11월 22일 뉘넌으로 돌아와 부모에게 의지하게 되었다. 이
기간에 빌이 다른 사람들과 주고받은 편지에서는 오로지 빌의 안부
나 활동 정도만 파악할 수 있는 정도다. 미트여 고모가 1883년 2월
에 테오에게 보낸 편지에 빌에 대한 얘기가 있다. 미트여가 뉘넌에
서 반 고흐 가족들과 지내고 있는 동안 빌은 언니 안나가 조카를 출
산하는 것을 도와주기 위해 레이데르도르프에 가 있었다. 빌의 둘
째 조카 안나 테오도라는 2월 12일에 태어났다. 미트여는 빌이 레
이데르도르프에 간 것에 몹시 기뻐했다. "빌은 지금 안나 집에서 열

심히 일하고 있어. 그 아이가 뉘 년에 없다는 게 이상해."[17] 미트여 고모는 같은 편지에 리스의 상태도 알렸다. "리스도 잠깐 만났는데 가을에 보았을 때보다는 조금 나아 보이더구나. 그 애가 섬세하고 감상적인 시를 보내주었단다."[18] 이는 미트여 고모의 언니 안트여가 세상을 떠나자 그녀를 위로하기 위해 보낸 시였다.

레이데르도르프에서 돌아온 이후 빌은 예순 중반의 나이였던 부모를 돌보는 데 대부분의 시간을 할애했다. 같은 해 수스테르베르흐에서 온 리스도 빌의 간

안나 테오도라 판 하우턴, 1895년,
사진 J. 후델예이

호를 받았다.[19] 리스는 몸이 계속 좋지 않고 피로감을 느꼈는데 그 원인이 분명치 않았다. 아마도 지나치게 신경을 썼거나 과로를 해서 생긴 일로 추측된다. 리스는 수스테르베르흐의 뒤 크베스너 집안의 열일곱 개 방을 끝없이 치우고 크베스너 여사의 병시중을 들면서 몸과 마음이 지쳐 있었다. 그렇다고 빌이 언제나 집안의 버팀목 역할을 하는 건 아니었다. 그녀 또한 병이 나거나 해서 역할이 뒤바뀌는 경우도 있었다. 일례로 리스는 테오에게 보낸 1883년 12월 9일 자 편지에서 성 니콜라스 축제 선물로 테오가 빌에게 보낸 '가장 아름다운 그림'에 대해 빌을 대신해 고마움을 표현하기도 했다. 당시 빌은 복통이 심해 누워 있었는데, 리스는 '이것이 빌이 직접 고맙

다는 편지를 쓰지 못하는 이유'라고 편지에 썼다.[20]

엄마 안나는 1884년 1월에 헬몬트역의 기차에서 내리다가 넘어져 대퇴골이 부러졌다. 미트여 고모가 뉘넌으로 와 엄마 안나의 곁을 지키며 집안일을 돌봐주었다. 그녀가 쓴 노트에는 엄마 안나가 낙상 사고가 나자 헬몬트에서 일하던 코르가 그곳의 라케벨트 목사에게 가서 도움을 청한 얘기가 적혀 있다. 코르와 목사가 부른 의사가 엄마 안나의 다리에 임시 부목을 댄 후 목사가 마차로 그녀를 데리고 뉘넌으로 갔다. 뉘넌에 있는 가족 주치의가 이 상황을 전달받고 도뤼스의 집무실에서 환자를 치료할 준비를 끝냈다.[21] 빈센트는 엄마 안나가 회복할 때까지 빌이 얼마나 엄마를 극진히 간호했는지 칭찬을 아끼지 않았다. 그가 테오에게 3월 초에 쓴 편지에는 "처음에 의사 선생님 말씀으로는 다리가 완전히 나을 때까지는 적어도 6개월은 걸린다고 하셨는데, 지금은 3개월이면 완치될 거라 하시더구나. 그리고는 어머니께 말씀하셨지. '그건 다 따님 덕분입니다. 제가 본 중에서도 정말 보기 드물 정도로 정성껏 보살피더군요.'라고 하시면서 말이야. 빌이 얼마나 간호를 잘하는지, 정말 그래, 오래도록 기억에 남을 것 같다."[22] 라고 적었다. 거의 모든 가족 구성원을 돌보는 빌을 두고 빈센트는 "빌이 어머니의 크나큰 고통을 덜어주고 있어…. 그리고 단언컨대 빌이 언제나 그런 일들을 기쁨으로 감당하는 것만은 아닐 것이다."[23] 라고 표현했다. 미트여 고모는 리스와 빌의 건강에 관한 새로운 사실을 노트에 기록해두었다. "아이들의 통증은 말하자면 [엄마의 낙상 사고]로 인한 충격으로 사라졌다. 빌과 빈센트의 도움이 아주 컸다."[24] 리스는 곧 회복되어 다시 수스테르베르흐로 돌아갔다.[25] 엄마 안나의 건강이 차츰 나아지고, 리스와 빌의 몸 상태도 조금 회복되어, 미트여 고모는 4월에 이

같은 상황을 기록할 수 있었다. "뉘넌의 상황이 모두 좋아졌다. 낙상 사고가 있은 지 10주가 지난 새언니는 지금은 부축을 받으며 걷는 연습을 시작했고 보행 보조차가 있어 정원 주변을 산책하거나 앉을 수도 있다."[26]

엄마 안나가 회복하는 데는 비록 오랜 시간이 걸렸지만 예순일곱 살의 나이임에도 재활에 성공했다. 그녀는 지팡이를 짚고 걷는 법을 익혔는데, "앞으로 몇 년 동안은 빨리 움직일 수 있을 정도"[27]였다. 도뤼스는 힘든 상황을 잘 견디며 빠르게 회복하는 아내의 모습을 지켜보며 흐뭇해했다. 도뤼스가 테오에게 보낸 12월 30일 자 편지에는 엄마 안나의 사고가 자신에게는 그해 가장 큰 사건이었다면서 "엄마가 회복된 것만으로 얼마나 큰 축복이냐. 온종일 누워 있는 게 더 고역이었을 거다. 한 번도 그런 적이 없었으니까."[28]라고 했다. 도뤼스는 엄마 안나와 어떤 때는 한 시간 이상씩 산책하곤 한다면서, 엄마가 잘 이겨내고 있다고 적었다. 이때쯤 빌은 심각한 치통을 앓고 있어서 휴식이 필요한 때였기 때문에 엄마가 조금씩 걸을 수 있게 된 것은 다행한 일이었다. 당시 빌은 네덜란드어와 프랑스어 수업을 진행하고 있었다. 빌은 일주일에 세 번, 한 번에 두 시간씩 수업을 진행했는데 어디서 누구를 가르쳤는지는 분명하지 않다. 1885년 1월 21일에 엄마 안나가 테오에게 보낸 편지에 "빌은 몹시 만족해하며 지내고 있어. 아주 잘하고 있단다."[29]라고 적혀 있다.

1884년 여름 휴가에 빌은 안나와 요안 부부, 조카 사라, 안나 테오도라와 함께 레이던과는 그다지 멀지 않은 자위트홀란트주의 해변 휴양지의 노르드베이크 안 제이라는 게스트하우스에 묵었다.[30] 다른 형제자매들을 위해 늘 돈을 아끼지 않던 테오가 이번에도

막냇동생 빌의 휴가 비용을 내주었다. 노르드베이크는 예전에는 평범한 어촌이었으나, 1866년쯤부터 바닷가의 공기를 마시며 몸과 마음에 좋은 효과를 보려는 관광객들이 대거 몰려들었다. 그 시기에는 해수욕이 건강에 도움이 된다는 인식이 새롭게 퍼졌고, 심지어 바닷물을 마시는 게 유행하기도 했다. 수영을 즐기러 온 사람들은 처음에는 주민들의 집에서 하숙했으나, 나중에는 게스트하우스에 머물렀다. 그곳에 최초로 지어진 호텔은 하위스 테르 다윈 호텔로, 1883년에 착공하여 1885년에 문을 열었다. 1884년에 빌과 안나의 가족은 노르드베이크 안 제이 52번지에 사는 마르턴 페를로프와 함께 지냈다. 해수욕을 하러 온 사람들에게 숙소를 제공하는 페를로프는 목수였는데 이 지역에서 가장 먼저 게스트하우스를 운영한 사람 중 하나다. 날씨는 기가 막히게 좋았고 그들은 3주 가까이 되는 휴가 동안 많이 걸으면서 즐거운 시간을 보냈다. 바닷가에서 보낸 시간은 빌의 건강에 좋은 영향을 준 것처럼 보였지만, 집으로 돌아갈 때쯤엔 다시 건강이 악화되었다. 다음은 7월 19일에 아빠 도뤼스가 테오에게 쓴 편지이다. "빌이 이번 주 목요일에 집으로 돌아올 것 같구나. 휴가 동안 좋은 시간을 보낸 것으로 안다만, 안나 말로는 빌이 다시 피로를 호소하고 몸 상태가 별로 좋지 않다고 속상해하더구나. 그래도 왕세자의 장례식 입회인으로 초대받은 헤이그에는 갈 수 있을 거야."[31] 도뤼스가 말하는 왕세자는 얼마 전 세상을 떠난 알렉산더르 왕세자로, 1884년 7월 17일에 그의 운구를 오라녜 나사우 왕가의 납골묘가 있는 곳에 묻기 위해 헤이그에서 델프트의 신교회로 옮겼다. 알렉산더르가 서른둘의 나이로 티푸스에 걸려 요절하는 바람에 당시 세 살이었던 이복 여동생 빌헬미나가 차기 군주가 되었다.

빈센트는 1883년 12월 초에 뉘넌으로 왔다. 그전에 빈센트

는 드렌티주 북부 지역에 석 달 동안 머물면서 그림을 그렸지만, 외딴 시골 생활의 외로움과 경제적인 문제로 오래 머물지는 못했다. 빈센트는 1885년 5월까지 뉘넌의 목사관에서 살았다. 처음에는 집에 있는 세탁실을 작업실로 사용하다가 나중에는 작업에 온전히 집중하기 위해 성 클레멘트 가톨릭교회 관리인이었던 스하프랏의 집 방 두 개를 빌렸고, 점점 작업실 위에 있는 다락에서 잠을 잘 때가 많아졌다.

빈센트는 뉘넌에 있으면서 목사관과 정원, 이웃과 마을 사람들의 모습을 담은 그림들을 그렸다. 그는 뉘넌에 살기 전부터 아버지, 테오, 빌에게서 이곳의 자연이 얼마나 아름다운지를 들어왔었다. 테오에게 보낸 답장에서 이곳에 있는 옛날 탑과 주변을 둘러싼 우거진 숲과 묘지를 얼마나 그리고 싶은지 이야기한 바 있다. 빈센트가 그린 1842년에 세워진 팔각형의 네덜란드 개혁교회는 가족들이 매주 예배를 드렸던 곳이자 아버지 도뤼스가 설교를 했던 곳이었다. 빈센트는 테오에게 보낸 편지에 교회 스케치를 같이 보냈는데,[32] 나중에 완성된 그림은 엄마 안나에게 선물했다. 엄마 안나는 이 그림을 평생 간직하며 소중히 여겼다.

빈센트는 가족들이 살았던 목사관을 여러 번 그렸다. 1884년 눈 덮인 정원을 연필로 그린 두 점을 포함해 작업실 뒤편 정원을 그린 드로잉은 적어도 열 점 정도가 있다. 뉘넌의 겨울은 춥고 새하얗게 눈 덮여 있었고, 빈센트는 그 풍경을 아름답게 화폭에 담아냈다. 코르는 크리스마스 연휴에 친구들을 데리고 스케이트를 타러 집에 왔다. 도뤼스는 목사관에 머무는 코르 일행을 반겼고, 코르와 그의 친구들이 사이좋게 어울리는 모습을 바라보는 것을 흐뭇해했다. 그는 여러 사람이 식탁에 한데 둘러앉아 식사하는 것을 좋아

했다. 테오에게 쓴 편지에는 '젊은이들'과 복싱 데이[크리스마스 뒤에 오는 첫 평일을 공휴일로 지정한 것]에 저녁을 먹었다고 했는데, 이들은 다름 아닌 코르와 그의 베헤만 학교 친구들, 그리고 '치통이 사라진 후 다시 살아난' 빌이었다.[33] 남학생들은 새해 전날에 베헤만 학교 창고에서 공연할 희극을 연습했다.

1884년은 안나와 요안 부부에게 힘든 해였다. 그해 11월 27일 요안의 어머니가 아른헴에서 세상을 떠났고, 어린 두 아이를 돌보는 일도 고됐다. 하지만 도뤼스와 엄마 안나는 판 하우턴 여사의 죽음에 별다른 충격을 받지는 않은 것으로 보인다. 도뤼스가 테오에게 보낸 편지에서 그는 테오에게 내년에 뉘넌에 꼭 한 번 오라는 말을 전하면서 그 전에 간단히 사돈의 죽음에 관해 언급한다. "사돈이 돌아가신 뒤로도 경제적인 상황이 크게 달라지지 않을 거라고 들었는데 말이다."[34]

같은 해 빈센트는 목사관의 뒤뜰을 처음 그렸는데, 나중에 이 그림은 리스가 소장하게 되었다. 1910년에 출간한 그녀의 회고록에도 이 작품에 관한 언급이 적혀 있는데 '거장'다우면서도 '불안하고 모호한' 느낌이 든다고 표현하면서 당시 빈센트는 불안했고 행복하지 않았다고 적었다. "서서히 침전해가는 오래된 건물과 잘 관리된 친숙한 정원을 보며 빈센트는 야생의 목초로 뒤덮인 흉가를 탄생시켰다."[35] 세차게 휘몰아치는 바람에 나무들이 한쪽으로 쏠려 있는 이 그림 속 인물이 누구를 모델로 한 것인지는 알 수 없다.

1885년 2월 사순절 시작 전날인 참회의 화요일에는 빈센트와 테오를 제외한 나머지 가족들이 목사관에 모였다. 반 고흐 가족은 가톨릭 행사를 따르지는 않았지만 대부분의 공장, 상점, 공공기관이 문을 닫는 공휴일이었으므로 코르는 헬몬트에 가지 않아도 되

었고 도뤼스 또한 딱히 할 일이 없었다. 수스테르베르흐에서 리스도 왔고 빌도 엄마 안나를 돕기 위해 집에 있었다. 도뤼스는 파리에 있던 테오에게 보낸 편지에서 빈센트를 크게 비난했다. "빈센트가 가족들과 어울리지 않고 점점 더 겉도는 것 같구나… 뭐라고 말만하면 버럭 화를 내니 말을 걸 수가 있어야지. 그 애는 지금 정상이 아니야."[36] 도뤼스는 애통한 심정을 담아 편지를 마무리했다. "주님께서 지혜와 명철을 주셔서 그 애가 다시 조금이나마 자기 삶에 만족해하며 살기를 기도했단다. 아, 그렇게 될 수만 있다면!"

빈센트는 뉘넌에서 그림 그리는 데에 완전히 몰두해 있었다. 목사관과 조금 떨어진 곳에 자신만의 작업실을 갖게 된 것이 중대한 변화를 이끌어 냈다. 빈센트는 이 시기의 가장 유명한 작품 〈베 짜는 사람〉과 〈감자 먹는 사람들〉을 완성했다.[37] 뉘넌의 마을 사람들은 이 작품에도 나왔듯이 그가 그리는 작품의 모델이 되었다. 가족뿐만 아니라 마을의 유력 인사들은 빈센트가 마을 사람들을 모델로 삼는 것을 의아하게 여겼다. 목사의 아들이 농부들과 어울리는 건 바람직하지 못하다고 생각했기 때문이었다. 또, 엄마 안나는 빈센트가 모델이 되어준 사람들에게 모델료를 지급하는 것을 못마땅해했는데, 대부분 테오의 돈으로 지불했기 때문이었고, 여전히 그림은 팔리지 않았기 때문이었다.

빈센트와 가족 간의 갈등은 1885년 9월 무렵 극에 달했다. 가톨릭 신부인 안드레아스 파우얼스가 개입하여 빈센트에게 하층 계급의 사람들과 어울리지 말 것을 권고했지만 그는 신부의 조언을 받아들이지 않았다. 결국 파우얼스 신부는 뉘넌에 있는 가톨릭 신자들에게 빈센트의 모델이 되지 말라고 지시했으며, 빈센트의 모델 일을 그만두는 사람에게는 기꺼이 돈을 지불하기까지 했다. 엄

마 안나와 테오는 신부가 왜 이 일에 관여하는지 의아해하며, 상황을 염려했다. 엄마 안나는 "빈센트가 조만간 자신에게 걸맞은 다른 어떤 것을 발견하게 되기를" 바랐다.[38] 테오를 통해 빈센트의 작품을 본 사람들은 모두 그에게 분명 잠재력이 있다고 말했다. 빈센트는 그저 그리기만 하면 되는 것이었다! 엄마 안나도 빈센트가 그림을 완전히 그만두길 바라지는 않았던 것으로 보인다. 비록 가족들은 빈센트의 처신이 사회적으로 용납되지 않는다고 생각했으나, 엄마 안나는 아들의 작품세계를 이해하기 어려워하면서도 죽을 때까지 그의 작품을 간직했다. 물론 1885년 가을에 수면 위로 떠오른 갈등의 원인이 비단 빈센트의 작업 때문만은 아니었다.

　　테오는 1885년 3월 25일에 뉘넌에서 온 편지를 받았다. 엄마 안나는 도뤼스가 코르와 친구들의 입교 준비로 '정신없이 바쁘다'고 전했다.[39] 안나와 바닷가에서 2주 동안 휴가를 보내고 집에 막 도착한 빌이 엄마의 편지에 발랄한 이야기를 덧붙였다. "테오 오빠, 생일 때 보내준 사진 정말 고맙다고 말하고 싶어서 몇 자 적어. 선물이 정말 예쁘고 마음에 들어. 정말 많이도 보냈더라. 다정한 편지도 고맙고 잘 받았어. 우린 오빠의 여름 계획을 알고 싶어. 전에도 얘기했지만 리스 언니와 오빠가 비슷한 시기에 여기 올 수 있으면 정말 좋을 것 같아. 안나 언니도 여름에 잠시 다녀갈 것 같아. 레이던에 있을 때 아주 좋았는데 조카들이 정말 귀엽고 첫째 안나는 아주 잘 걸어 다녀. 아이들이 요즘엔 아프지 않아서 얼마나 다행인지 몰라. 늘 걱정했거든. 우린 지금 희극을 연습하는 중인데, 잘 해내고 싶어. 볼거리가 많은 작품이야. 그럼 사랑하는 오빠, 이제 그만 줄여야겠어. 따뜻한 키스를 보내며, 사랑하는 동생 빌이."[40]

　　생각하지도 못한 참담한 일이 일어나면서 반 고흐의 아이들

은 그다음 날 뉘넌으로 달려가게 된다. 1885년 3월 26일에 아버지 도뤼스의 갑작스러운 죽음은 반 고흐 가족들에게 큰 파장을 일으켰다. 빈센트는 안나와 크게 다툰 후 네덜란드를 떠나게 되었고 엄마 안나와 빌레민은 브레다로 삶의 터전을 옮기면서 결국 모두가 정들었던 노르트브라반트를 떠나게 된다.

　리스는 회고록에서 아버지의 죽음에 대해 이렇게 썼다. "아버지의 갑작스러운 죽음(아버지 당신도 미처 몰랐던 심장병으로 그 자리에서 바로 돌아가셨다)은 빈센트 오빠가 집을 떠나는 시기를 앞당겼다. 빈센트 오빠는 거룩하고 영원한 안식을 얻게 된 아버지가 누워 있는 침상 주변을 장례식 전까지 내내 지켰다. 고인의 모습을 한 번 더 보기 위해 조용히 걸어 들어 온 그가 '사는 것보다 죽는 게 더 나아.'라고 말했다."[41] 리스는 빈센트가 식탁에서 '사람들과 어울리지 않고' 따로 식사하는 '별난' 행동에 관해서도 썼고 마을 사람들(특히 에턴의 마을 사람들)에 대해서도 분개했다. "반 고흐 부부는 편견을 가진 지인들이나 친척들에게 빈센트 일로 시달리기도 했다. 그들은 빈센트가 젊은 나이에 돈벌이하지 않는 것을 지적하는 정도가 아니라 반 고흐 부부가 빈센트를 달리 대해야 한다고, 빈센트가 스스로를 고립시키지 않아야 한다고, 옷을 더 잘 차려입어야 한다고, 다른 사람들처럼 살아야 한다고, 빈센트를 보호시설에 보내야 한다고(얼마나 잔인한 말인지) 하는 등의 무례한 말들을 내뱉었다. 마치 다른 사람들과 같아지는 것이 특권이기라도 한 것처럼."[42] 리스뿐만 아니라 빌과 안나 역시 빈센트와의 갈등으로 큰 영향을 받았다. 빌이 엄마와 브레다로 이사를 하고 나서 리너 크라위서에게 보낸 편지에도 그 여파에 관해 썼다. "그 일이 있고 난 뒤에 우리가 자기 말을 듣지 않았다고 오빠가 너무 서운하게 받아들여서 오빠와 소식이 끊겼어요. 그런 마

음을 조금씩 떨쳐 버렸으면 좋겠어요. 안 그러면 가족 간에 사이가 멀어질 텐데 이렇게 지내는 건 서로에게 너무 슬픈 일이잖아요."[43]

반 고흐 가족은 도뤼스가 세상을 떠난 후에 현실적인 문제들을 해결해야 했다. 일단 공증인 아브라함 스휘트여스에게 제출할 목사관의 물품 목록을 작성해야 했다.[44] 1851년 도뤼스가 결혼한 해에 작성한 유언장에는 재산의 절반을 부인에게 주고 나머지는 (앞으로 생길) 자녀들이 나눠 갖는 것으로 적혀 있었다. 그 유언장은 공증인의 입회하에 작성했음에도 효력이 인정되지는 않았지만, 도뤼스의 유지대로 집행되었고[45] 그 자리에는 빈센트, 빌, 엄마 안나, 외삼촌 파울 스트리커르만이 참석했다.[46] 물품은 개별가가 아니라 전체를 합산하여 매겨졌다. 재산 목록을 보면 중산층의 느낌이 나는 물건들이 많이 있었다. 값어치가 높지 않아서 목록에 포함하지 않은 복제화들을 제외하면 목사관의 각 방에는 거울 또는 그림이 있었고 모든 벽난로 선반 위에는 시계도 있었다. 거실, 식당, 서재와 같이 주로 낮에 사용하는 곳에 두는 물건들과 밤에만 쓰는 침실에 있던 물건들에 거의 비슷한 값이 매겨진 부분도 주목할 만하다. 누구라도 거실이나 서재에 있는 물건이 더 값이 나갈 것이라고 예상했을 것이다. 또한 특이하게도 목록에서 손님방에 들어놓은 가구가 최고급 가구였던 것으로 밝혀졌다. 물건을 팔아서 받은 돈만으로도 가계에 도움이 됐겠지만 목록에는 집안의 재산 목록뿐만 아니라, 도뤼스가 보유한 유가 증권 자산도 포함되었다. 도뤼스는 오스트리아-헝가리 제국의 금-은 증권과 러시아와 미국의 철도 채권을 다량 보유했었다.[47] 다양한 곳에서 투자금을 환수함으로써 가족들은 부채를 청산하고도 어느 정도 여윳돈을 마련했다.

빈센트는 아버지의 죽음 이후 몇 달간 몸이 좋지 않았다. 위

뉘넌에 있는 네덜란드 개신교 교회, 1880-1910년 사이, 사진작가 미상

장병을 앓았으며, 급히 치료받아야 할 치아가 적어도 열 개 이상이
었다. 안트베르펜에서 치료를 받은 후부터 치아에 문제가 생겼는데
이는 수은욕[욕조에 수은을 가득 채운 후 입욕하는 치료법] 때문이었다. 빈센트는
뉘넌까지 갈 경제적 여유가 없다고 핑계를 댔다. "가더라도 내가 가
족들에게 무슨 도움이 될지, 거기까지 갔다가 돌아오는 데 그만한
가치가 있을지 생각해 보자."[48] 현실적인 문제를 떠나서라도 빈센트
의 입장에서는 자신이 뉘넌의 목사관에 가는 것을 가족들이 달가워
하지 않을뿐더러 오히려 부담이 될 거라고 믿었다. "내가 떠나기 직
전과 같은 적대적인 상황에 놓인다면, 뉘넌에 가는 건 시간 낭비일
뿐이야."[49] 결국 빈센트는 뉘넌에 가는 대신 1878년부터 파리에서
화상으로 일하고 있던 동생 테오를 만나러 갔다.

9장. 내 가장 간절한 꿈은 나만의 글을 쓰는 거예요

❧

수스테르베르흐, 미델하르니스,
암스테르담, 파리, 1885-1888

아버지 도뤼스가 세상을 떠난 지 반년 후인 1885년 8월, 반 고흐 가족의 삶에는 새로운 인물이 등장한다. 일명 '요'라고 불리는 요한나 헤시나 봉어르Johanna Gesina Bonger였다. 그녀는 암스테르담의 가풍이 다소 자유로운 집에서 아홉 명의 형제자매와 함께 자랐다. 요한나의 본가는 웨테링산스 137번지로 이곳은 1885년 여름에 새로이 개관한 레이크스 미술관Rijksmuseum 대각선 방향에 있었다. 요한나의 오빠 안드리스 봉어르Andries Bonger는 테오와 파리에서 알고 지낸 친구였다. 요한나는 테오의 아내로서, 반 고흐 자매들의 친구로서, 그리고 엄마 안나의 네 번째 딸로서, 반 고흐 가족에게 중요한 역할을 하는 존재가 될 터였다. 또한, 궁극적으로는 반 고흐 가문의 이름을 존속시키고, 빈센트의 유산을 관리한 인물이다.

요는 오빠 안드리스를 만나러 파리에 체류 중이던 1885년 8월 7일, 테오를 처음 만났다. 그리고 테오의 제안으로 그해 10월부터 요와 리스는 서신을 주고받기 시작한다. 테오는 두 사람이 공통의 관심사를 나누다 보면 가까운 사이가 될 것으로 생각했고, 실제

로 그들은 금세 끈끈한 우정을 나누는 사이가 되었다. "어린 시절 종종 간신히 손에 넣었던 집 안 구석구석에 숨겨져 있던 수많은 책을 떠올릴 때만큼 양심에 찔리는 게 없네요. 침대에서 책을 손에 꼭 쥐고 두려움과 자책감에 떨면서도 빨려 들어가듯 몰입하던 그 시간이요."[1] 이것은 1885년 11월 7일에 리스가 뒤 크베스너 판 빌리스 여사를 병간호하며 6년을 지냈던 에이켄호르스트 저택에서 요에게 보낸 편지의 내용이다.[2]

리스는 문학을 사랑했다. 어릴 적에는 단 하루도 빼먹지 않고 한 시간씩 시를 쓸 만큼 문학에 빠져 있던 아이였다. 열네 살에 자연에 관한 시를 썼고, 다른 자매들과 마찬가지로 가족이나 학교 동기들과 친구들, 뒤 크베스너 가족, 몇몇 지인들한테 받은 시들을 모아 엮은 시집이 있었다. 이들 모두는 스물여섯 살의 리스 주변을 에워싼 인물들이었다.

요와 리스는 문학을 향한 사랑을 공유했다. 요는 영어 교사가 되기 위해 공부했고 테오를 만나고 리스와 편지를 주고받던 무렵에는 번역가로 일하고 있었다. 미래의 시누이와 올케 사이가 될 두 사람의 관계는 그해 겨우내 편지를 주고받을 만큼 가까워졌다. 둘은 몇 개월이 지나 암스테르담에서 실제로 만나게 된다. 서로 얼굴을 보기 전에 주고받았던 편지를 보면 처음에는 상대의 생각을 살피는 것처럼 보인다. 요는 "이것이 제가 문학, 그림, 음악에 품고 있는 생각을 고백하는 이유예요. 애석하게도 저는 그 분야들을 조금밖에 모르지만 아주 열렬히 즐기고 있어요. 삶을 풍요롭고 즐겁게 만들어 주거든요."[3] 라고 했다.

요와 리스가 비단 예술에 관한 학구적인 편지만 주고받은 것은 아니었다. 외모에 관한 이야기나 연애 경험, 직업을 구하고 돈을

버는 일, 여성의 의무로 여겨지는 집안일(특히 봄맞이 대청소)을 얼마나 혐오하는지도 얘기를 나눴다. 다음은 리스가 요에게 쓴 편지이다. "처음에는 매일 반복되는 집안일보다는 근사한 다른 일을 하고 싶었죠. 이곳에 오기 전까지는! 그렇긴 하지만 요처럼 저도 우리 집을 좋아해요. 저처럼 당신도 청소하는 게 지겨운지 궁금하네요. 그렇다고 '블루 스타킹'[18세기 중반 영국 사교계에서 문학을 좋아하는 여성이나 여성 문인을 비하하여 이르던 말. 몬터규 부인의 응접실에 모인 이들이 푸른 스타킹을 신은 데서 유래했다]인 척하지는 않을게요. 제가 그럴 그릇이 안 되는 걸 잘 알고, 밖에서 옷을 주문해 입을 형편이 안 될 때뿐이긴 하지만, 가끔은 직접 내 드레스를 만들어 입기도 하니까요. 어쨌든 집안일을 하지 않는 걸 더 좋아해요."[4] 같은 편지에서 리스는 다른 형제자매들보다 테오에 대한 애정이 각별하다고 말하며 자신이 테오를 생각하는 마음을 요가 오빠 안드리스에게 갖는 애정에 비유했다. "요도 그러한 애정이 그리운가요? 사랑으로 인해 스스로를 기만하기도 하고 같은 실수를 너무 쉽게 되풀이하는 것 같아요. 다른 형제나 자매 그 누구보다도 테오 오빠는 언제나 제게 가장 소중한 사람이었고 앞으로도 그럴 거예요. 요가 오빠에게 느끼는 것처럼."[5] 그리고는 이어서 말했다. "요가 편지에 조지 엘리엇에 관해 얘기했잖아요. 혹시 『플로스 강의 물방앗간』을 읽어 보셨나요? 당신도 그 책을 읽어 보았길 바라요. 서로를 위하는 남매의 모습이 정말 아름답게 묘사되어 있지요?"[6]

요의 끈질긴 요청으로 리스는 자신의 모습을 이렇게 묘사했다. "제가 어떻게 생겼냐고요? 어떤 점에선 요의 짐작이 맞아요. 즉, 아담한 체격이에요. 테오 오빠만큼 키가 크지도 않고 체구도 자그마하죠! 금발도 아니에요. 기숙학교에 다닐 때 사감 선생님이 저에게 못되게 굴면서 빨간 머리라고 부르곤 했어요. 그렇지만 저는 이

머리를 매력적인 갈색이라고 생각해요. 보통 밤나무 색이라고 하는 그 색 말이에요. 그 선생님은 말로 다른 사람의 아픈 곳을 찌르길 좋아하던 고약한 사람이었어요. 제 머리가 사실 고데기를 사용하지 않아도 머리 모양이 살아 있다는 걸 자부하고 있었거든요."[7] 요도 성심껏 답변했다. "이제 제 차례네요. 체격: 제법 키가 큼. 리스의 오빠보다 커요. 눈: 짙은 갈색. 머리카락: 눈동자 색보다 짙음. 검정에 가까움. 또 지난주에 어리석게도 머리를 짧게 잘라버려 지금은 완전히 남자애 같다고 상상하면 될 거예요. 아, 하나 더 고백할 게 있어요. 저는 정말로 아름다워지고 싶어요. 바보같이 아양이나 부리려는 그런 이유가 아니라 순수하게 미학적인 관점에서의 진정한 아름다움을 말하는 거예요. 그렇지만 제가 아름답지 못한 건 분명 잘된 일이에요. 아름다운 외모로 태어났다면 분명 허영에 들떴을 테니까요. 몇몇 참견쟁이들은 제가 이미 허영심에 차 있는 사람이라며, 거울을 너무 자주 보는 것 아니냐며 놀려대요. 리스도 알다시피 저는 당신에게 모든 것을 말해요. 또 정직하게 말하자면 저는 가능한 한 매력적으로 보이고 싶답니다. 형편만 되었다면 항상 아름답게 갖춰 입고 다녔을 거예요. 잘 차려입은 사람들을 구경하는 것도 좋아해요. 색의 조화가 가장 중요하죠. 그런데 돈을 쏟아붓고도 멋없는 사람들을 보면 화가 나요! 이따금씩은 청교도적인 청빈한 마음과 공상을 품을 때가 있어요. 이 세상과 세속적인 허영을 등지고 훌륭한 수녀가 되는 상상 말이지요."[8] 이에 대한 리스의 답변은 아주 솔직했다. "혼자 있을 때는 가장 먼저 거울을 통해 내 모습을 보거나 다른 이들이 나를 어떻게 보고 있을지를 생각하곤 해요."[9]

　　몇 년간 지냈던 기숙학교 시절을 상기하면서 리스는 약간 씁쓸한 기색을 드러냈다. 리스는 기숙학교 선생들을 한스 크리스티안

안데르센의 동화에 나오는 '눈의 여왕'에 비유했다. "따스한 가정환경 속에 티 없이 자라서 친절하지 못한 말에 쉬이 상처받는 아이들은 학교 소개자료에 엄마처럼 사랑으로 보살펴줄 듯이 소개된 야비한 선생들이 낯설게 느껴질 수밖에 없지요. 애정과 따스한 손길을 원하는 그 어린아이들을 왜 그렇게 차갑게 대하는지 할 말은 많지만 하지 않을게요. 안데르센의 동화 알죠? 지금도 여전히 잊지 않고 기억할 만큼 아름답고 시적인 이야기랍니다. 그중에서 『눈의 여왕』이라는 이야기 알아요? 왜 거기에 나오는 사악한 여왕이 어린아이의 마음속에 있는 사랑과 아름다운 것들을 모두 차갑게 만드는 장면이 나오잖아요. 학교에 있는 선생님들은 전부 동화에 나오는 눈의 여왕 같다니까요. 적어도 제가 만난 선생님들은 거의 다 그랬어요."[10]

리스는 나중에 쓴 편지에서 기숙학교 시절의 달갑지 않았던 열렬한 구혼자에 관해 얘기했다. "그때 브라반트 남쪽 지역에 살고 있긴 했지만, 레이우아르던에 있는 여자 기숙학교에 들어가게 됐고, 그때가 고작 열세 살이었어요. 당시에 향수병이 너무 심했지만 아빠는 계속 일 년만 다니면 된다고 하셨으면서 그다음에는 저를 틸로 보내셨어요. 거기서 교사임용시험을 치를 때까지 견뎌냈죠. 그곳에서 한 숙녀분이 저를 친구로 삼고 어딜 가든 절 데려고 다녀 주셨어요. 저는 그분을 마치 엄마처럼 따랐고, 그분도 저를 많이 아껴주셨지요. 불행히도, 그분의 집에 젊은 하숙인이 살고 있었어요. 음, 딱히 젊다고 할 수도 없겠네요. 아무튼, 어린 소년이었을 때 이사를 왔나 봐요. 사람이 너무 고지식하고 쌀쌀맞았던 데다가 나란 존재는 안중에도 없어 보였죠. 그런데 저한테 이것저것 참견하며 청하지도 않은 조언을 했고, 그런 점이 정말 거슬렸어요. 그 상황이 너무 불편해서 제가 분명히 그랬죠. 안 그랬으면 좋겠다고. 근데 난데없이 열정

적으로 고백을 해 오는 바람에 너무 당황스럽고 겁이 나기까지 해서 친구한테 상의한 적이 있어요."[1]

후에, 리스는 또 다른 사랑의 불장난(이번에는 한쪽의 일방적인 감정이 아니었다)에 관해서 고백한다. 이 만남은 리스가 1879년에 도르드레흐트를 떠나는 걸 힘겹게 만들었다. 상대 남성의 이름은 밝히지 않았다. 그녀의 친구가 둘의 관계를 알고 아빠 도뤼스에게 편지로 알리기 전까지 '둘 사이는 아무도 몰랐다'고 했다. 이 소식을 듣고 도뤼스는 바로 에턴에서 도르드레흐트까지 갔다. "당시 저는 열여덟 살이었어요. 비참했던 학창 시절에 종지부를 찍고서, 고향에 가 있는 것처럼 마음이 편안하고 행복했어요. 지금이 내게 꼭 맞는 환경이란 걸 느꼈죠… 그때 한 남자를 만났어요. 저와 동갑이고 곧 학업을 시작할 사람이었죠. 특출나게 똑똑한 건 아니었지만 아주 잘 생겼어요. 정말로 제 마음을 끌어당긴 부분은 그이의 솔직하고 점잖은 모습이었지요. 그분은 이미 세상 물정에 밝았고, 그를 둘러싼 환경 때문인지 제 나이보다는 조금 늙어 보였어요. 아아, 요! 우리가 서로를 얼마나 사랑했던지요! 제 친구가 이 사실을 눈치채고 집에 알리기 전까지 아무도 우리 관계를 몰랐거든요. 한번은 아버지가 찾아와서 저는 물론, 그와도 이야기를 나누셨어요. 그 사람이 비록 경제적인 여유가 있고 원하는 게 무엇인지 잘 알겠지만 한 여자를 평생 책임지기에는 아직 너무 어리다고요. 편지를 주고받는 걸 금지하셨고, 우리의 관계는 전부 끝이 났어요. 아버지도 그이가 마음에 들었고, 이 상황을 잘 납득해준 괜찮은 젊은이라고 생각하셨기에 썩 곤란해하셨죠. 어쨌든, 지난 얘기네요. 그 이후로 그 사람 소식을 들은 적은 없어요. 딱 한 번, 더 이상 견디기 힘들어 제가 편지를 보낸 적이 있었는데 우리 아버지와 남자 대 남자로 약속했으

니 그 약속을 깨고 싶지 않다는 몇 마디 짧은 답장이 돌아왔죠. 그때 그 사람은 절 진심으로 사랑했지만 지금은 어떨까요? 앞날이 창창한 젊은이가 언제까지 지나간 사랑에 연연해하며 살겠어요? 그 후 이곳에 와서 마음을 추슬렀고 한 번도 이성을 만난 적이 없어요."[12] 수스테르베르흐의 빌라 에이켄호르스트에서 있었던 일을 생각하면 이 얘기는 조금 놀랍다. 하지만 그 일은 일부 가족들은 수십 년이 지나서야 알게 될 사실이다.

미래 시누이와 올케 사이가 될 두 사람은 자신들의 용모나 연애담 외에는 대부분 책에 관해 이야기를 나누었다. "내 가장 간절한 꿈은 나만의 글을 쓰는 거예요. 그렇지만 너무나 큰 꿈이어서 이루지 못할지도 몰라요. 스스로 위안 삼자면 조지 엘리엇은 만년에 접어들어서야 글을 쓰기 시작했대요. 그렇더라도 저도 벌써 스물셋인데 뭐라도 완성하려면 지금이 적기라는 생각이 들어요. 리스가 쓴 글에 관해 테오가 조금 이야기해주었어요. (그러니 우리 서로에게 완전히 낯선 사람은 아니라 할 수 있겠죠?) 그래도 좀 더 자세히 듣고 싶어요."[13] 이후에 요는 문학은 다른 무엇보다도 욕망을 발산시키는 좋은 수단이 되어준다고 적었다. "다른 누군가에게 내면의 불확실성과 불안과 고민을 털어놓는 것…. 제가 가진 책들은 다른 무엇보다도 그러한 바람을 더할 나위 없이 충족시켜준답니다. 아주 많은 작품이 있지만 그중에서도 특히 조지 엘리엇의 작품을 읽으면서 항상 용기와 위안을 얻어요! 리스는 롱펠로를 가장 좋아한다고 했죠! 아직 분명하게 말할 단계는 아니지만 나는 셸리의 시가 가장 좋아요. 하지만 베이츠와 더 헤네스텃부터 괴테와 셰익스피어에 이르기까지 모두 사랑해요. 괴테는 정말이지! 그레첸만큼 애처로운 인물이 또 있을까요!"[14] 요는 외국 대문호의 작품뿐만 아니라 힐데브란트라는

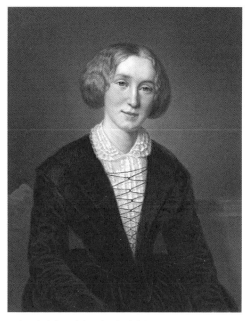

프랑수아 달베르 뒤라드, 〈조지 엘리엇〉, 1850-1866년,
1850년 작품을 기초로 함. 캔버스에 오일. 34.3 x 26.7 cm

필명으로 활동한 니콜라스 베이츠Nicolaas Beets나 페트뤼스 아우휘
스튀스 더헤네스텃Petrus Augustus de Génestet 같은 네덜란드의 신학자
이자 시인인 작가들의 작품 또한 즐겨 읽었다. 그러나 프랑스 작가
들은 별로 좋아하지 않았다. "리스가 이상하게 생각할 수도 있겠지
만 또 하나 제가 싫어하는 것을 털어놓을게요. 저는 프랑스 문학을
눈곱만큼도 좋아하지 않는답니다. 안드리스 오빠가 제 독서 편식을
퍽 놀려대지만, 어쩌겠어요. 제가 말하는 건 시가 아니에요. 프랑스
시는 참 감미롭고 매혹적인 데다가 때로는 황홀하기까지 하거든요.
문제는 산문이에요! 프랑스 소설을 읽다 보면 사람이 비관적으로
변해 버려요. 인류와 말로 다 표현하기 어려운 세상 모든 것들에 대

해 실망하게 되죠. 프랑스 사회는 표면적으로는 우아하고 세련되고 교양 넘쳐 보이지만, 그 속은 얄팍하고 퇴폐적이고 공허하답니다. 웩!"[15] 리스 역시 프랑스 소설을 별로 좋아하지 않는다고 했다.[16]

　　두 사람의 모든 편지에는 가족이나 도시 생활에 관한 언급뿐만 아니라 문학을 향한 열정, 좋아하는 작품과 작가에 관한 이야기가 언제나 넘쳐났다. "저는 디킨스가 정말 좋아요. 어떻게 생각하는지 답장해줄래요? 요가 작가에 관해 쓴 걸 읽는 일이 참 즐거워요. 저는 요와 거의 같은 생각을 하고 있지만, 절대 요처럼 함축적이고 명확하게 표현하지 못하거든요."[17] 리스의 편지에 요는 이렇게 대답했다. "확실히 이 점은 우리 견해가 일치하네요. 저도 디킨스를 좋아하거든요. 『데이비드 코퍼필드』, 『돔비와 아들』, 『니콜라스 니클비』를 특히 좋아해요. 『데이비드 코퍼필드』를 처음 읽을 때는 주인

리스 반 고흐, 1889년경, 사진작가 J.W. 벤트철. 테오 반 고흐 가족 앨범 수록,
'테오 오빠에게 늘 행운이 있기를' 이라는 문구가 적혀 있음

공이 불쌍해서 어쩌나 애가 타던지 아직도 기억이 생생하네요."[18] 책에 관한 요의 열정에 리스는 동질감을 느끼며 열정적으로 반응했다. "실현 가능할지 모르겠지만, 그냥 한번 상상해 봐요. 우리 둘이서 함께 책을 쓰는 모습을요… 사용하는 어휘나 생각이 완전히 비슷해서 독자들은 분명 한 사람이 쓴 책이라고 생각할 거예요! 아, 요를 알게 되지 않았다면 어쩔 뻔했을까요! 이런 말은 자매들은 물론이고 그 누구에게도 해본 적이 없는데 말이에요. 다른 사람들이 알면 분명 비웃고 말 거예요."[19]

　　리스가 글을 쓰는 것은 그저 취미생활에 그치지 않았다. "부끄럽지만 솔직히 털어놓을게요. 사실 돈에 무심한 저 자신과는 상충되는 얘기이지만, 제가 글을 쓰는 가장 큰 이유는…? 돈을 벌기 위해서예요! 당신은 아마 전업 작가가 되어 생계를 꾸리겠다는 터무니없는 생각을 지닌 여성에게 콧방귀를 뀌시겠지요. 저라도 그럴 거예요. 열정과 재능으로 만들어진 예술 작품이 팔리는 거 말고 다른 어떤 목적이 있을까요? 저도 요의 말에 전적으로 동의해요. 그렇더라도 다른 이들의 삶을 풍요롭게 하려는 저의 꿈이 이루어졌을 때, 경제적으로도 독립할 수 있다면 제 인생은 더욱더 값질 거예요. 인맥도 후원자도 없이 평판도 쌓지 못한 채 시를 써서 돈을 벌기란 불가능한 이 나라에서 제가 왜 돈을 벌고 싶어 하는지 요도 아시겠지요? 최소한 소설은 출판하면 돈을 받을 수 있다 하더라도 저는 소설보다는 시를 쓰는 게 훨씬 더 좋아요. 그래도 불만은 없고, 제 작품에 대한 평에 진심으로 만족해요. 할 수만 있다면 번역도 해 볼까 해요."[20] 리스는 편지와 함께 '해변에서 써 내려간 시 몇 구절'을 같이 보냈다.

바다의 노래

기쁨의 노래, 슬픔의 노래,

아름다운 바다를 노래하라,

파란 하늘을 노래하라.

그것은 인생의 노래

그것은 사랑의 노래

묘한 음색으로

그지없이 아름답고 선율적인

그 누구도 알아듣지 못하는

그것은 마음의 노래,

너무 일찍 시들어버린 꽃들의 노래

풀잎의 노래

그것은 파도의 노래

용감한 사내를

일찍 무덤으로 보내버린

생의 물줄기는 모든 것을 앗아가노니!

그러니 바다를 노래하라.[21]

 이 시는 리스가 테오에게도 몇 주 전에 보낸 시로 보인다. 하지만, 테오가 리스에게 보낸 답장을 보면 시 내용에서 '풀잎grasses'을 '무덤graves'으로 잘못 읽었던 것 같다. "이런 말을 해도 될는지 모르겠지만, 네가 쓴 짧은 시는 그저 관념의 나열로 이루어져 있어서 다른 이들이 제대로 이해하려면 설명이 조금 필요할 것 같구나. '꽃들의 노래, 무덤의 노래'라는 말이 잘 이해가 되지 않아. 그런데 반대로 네가 바다를 보고 이런 영감을 떠올렸다는 건 다른 사람들보다

훨씬 더 감수성이 풍부한 사람이라는 거야. 네가 다른 시선으로 세상을 보고 싶다면서 남자가 되어 보고 싶다고 한 적이 있었지. 서로 공감할 수 있는 사람을 쉽게 찾을 수 있다고 생각한다면 큰 오산이야. 그건 결코 쉬운 일이 아니거든."[22]

요는 리스의 시에 칭찬을 아끼지 않았다. "어떻게 이런 시를 쓸 수 있는지 정말 부러워요. 아름다운 것을 볼 때면 제 가슴이 벅차오르곤 하지만 그때조차도 저는 그걸 표현하지 못해요. 얼마나 여러 번 바닷가에서 서서 파도가 쏴아 밀려오는 소리를 이해하고자 노력했는데요. 그렇지만 저는 리스처럼 언어로 표현하지도, 생각을 구체화하지도 못해요. 오, 이런 훌륭한 재능을 지닌 건 정말 행운이에요. 남들보다 세 배쯤은 운이 좋아요. 이 시는 정말 멋져요. 들을수록 더 듣고 싶어지는 시예요!"[23]

두 사람은 마침내 1886년 1월 암스테르담에서 상봉했다. 그곳에서 비록 리스는 자신이 촌뜨기라고 느껴졌지만, 요와의 만남에 굉장히 들떴다. 빌라 에이켄호르스트로 돌아간 후에 리스는 편지를 썼다. "우리가 함께 거닐며 보낸 시간이 정말 즐거웠어요. 그날을 자주 떠올린답니다. 회포를 다 풀기엔 너무 짧은 시간이었어요. 그렇죠? 시간이 순식간에 흘러버렸다니까요! 그래도 그날의 좋은 기억은 절대 잊히지 않고 오래도록 제 마음에 남아 있을 테니까…. 암스테르담에서 길을 잃을까 봐 얼마나 전전긍긍했는지 당신은 상상도 못 할 거예요. 어쨌거나 누군가가 어디서 편안함을 느끼는지는 그 사람의 일상과 습관에 달려 있잖아요. 저는 작은 마을에서 계속 살아왔고 고작 틸에서 2년을 보낸 게 전부이다 보니 부산스러운 도시를 건디기 힘들더군요."[24] 1810년에서 1900년 사이에 암스테르담 인구는 18만 명에서 52만 명으로 세 배 가까이 증가했다. 이러한 인

구 증가는 무역과 새로운 산업이 발달함에 따라 가난한 농촌 사람들이 돈벌이를 위해 도시로 몰려들면서 수십 년 동안 자연스럽게 야기된 현상이었다.

9일 뒤 요가 리스에게 보낸 답장에는 자신은 오히려 도시 생활에 마음이 진정된다고 적혀 있다. "암스테르담에 있는 동안 리스가 얼마나 정신이 없었을지 상상이 가요. 저도 처음에 정확히 그런 인상을 받았고, 마음을 진정시키기까지 시간이 걸렸어요. (우리 형제들이 이 얘기를 들으면 얼마나 놀려댈까요.) 도시는 사람을 작고 하찮은 미물이 된 것처럼 느껴지게 하죠. 지금보다 더 저 자신의 미미함을 깨달은 적은 없었답니다! …아뇨, 리스, 저는 트램을 타지 않고, 나른하게 산책하며 집에 갔어요. 해가 서서히 저물면 거리에 가로등 불빛이 밝혀지는 그 시간을 정말 좋아해요. 그때 온갖 생각들이 마음속을 스쳐 가지요. 우리 남매가 다닌 중등학교와 안드리스가 나온 경영대학이 있던 케이제르스흐라흐트에 내가 얼마나 많은 족적을 남겼을까 하고요. 우리 남매는 그곳에서 늘 함께 걸었어요. 즐거운 한때였죠."[25]

이틀 뒤에 리스가 수스테르베르흐에서 편지를 보냈다. "어머니와 자매들이 암스테르담에 있다고 하네요. 눈 때문에 레이던에 발이 묶여 있는 줄 알았는데 저도 오늘 아침에서야 알았어요. 엄마가 집에 빨리 가고 싶어 하셔서 그리 오래 있지는 않을 듯해요. 거기서 잠깐 쉬시다 오면 곧바로 이사 준비를 해야 해서 정신이 없을 거예요."[26] 한 달 뒤인 1886년 2월 21일에 요는 답장이 늦어 미안해하며 이렇게 썼다. "밖에 나갈 일이 너무 많아서 밀렸던 일들을 처리하느라 바빴어요. 학생 무도회와 겨울 축제에 다녀왔거든요. 지난밤에는 새벽 세 시까지 춤을 췄어요. 3월에는 가면무도회(발 마스케)가

열리는데 이 기간에 오페라, 연극, 공연이 아주 많이 올라오거든요. 엄청 힘들지만 그래도 밖에 나가는 건 재밌어요! 아, 그리고 혹시 들었는지 모르겠네요. 리스의 편지를 받은 후에 얼마 있지 않아 엄마와 함께 리스 어머니를 찾아뵈었어요. 다행히도 어머니께서 댁에 계셔서 만나 뵐 수 있었어요. 리스 어머님을 뵙고 얼마나 좋았는지는 굳이 말할 필요 없겠죠. 리스가 어머니를 꼭 빼닮았더라고요. 어머님 목소리를 듣고 리스가 떠올랐어요. 가끔 리스가 말하는 모습을 떠올리곤 해요!"[27]

　　빌도 리스와 요처럼 직접 글을 쓸 만큼 문학에 관심이 많았다. 빈센트는 1887년 10월 말 파리에서 빌에게 보낸 편지에 에밀 졸라, 기 드 모파상, 오노레 드 발자크, 볼테르, 셰익스피어, 해리엇 비처 스토, 레프 톨스토이와 같은 그녀가 좋아할 만한 작가들을 추천했다. 그리고 같은 편지에 빌이 사람들을 밀알에 비유해서 쓴 '식물과 비'라는 글과 네덜란드어를 공부하고 책을 쓰겠다는 빌의 계획에 대해 생각을 밝혔다. "네가 이전에 쓴 짧은 글 말이다. 내가 지향하는 바와도 맞지 않고 우리 위에 존재하는 신이 우리를 도와주고 위로해줄 거라는 믿음을 가진 사람들에게 이 작품을 선뜻 추천하기가 어렵겠구나. 신의 섭리는 알 수 없는 것이야. 나도 정확히 뭔지 잘 모르지만 말이야. 내 작품과 형식은 확실히 감상적인 데가 있어. 특히 아까 얘기했던 신의 섭리에 관한 이야기들을 떠올리게 하는데, 대부분 믿을 수가 없을뿐더러 쉽사리 논파될 것이다…. 무엇보다도 글을 쓰기 위해 공부를 해야 한다고 생각하는 점이 우려스럽다. 아니, 사랑하는 동생아. 차라리 춤을 배우거나 공중인이든, 장교든 손이 닿는 곳에 있는 누군가와 사랑에 빠져 보아라. 네덜란드어를 공부하느니 차라리 조금쯤 무모한 짓을 저질러보렴. 그건 사람을 따

분하게 만드는 것 외에는 아무 쓸모가 없을 것 같구나. 그러니 그 얘기 그만해다오…. 오로지 사랑에만 매달리는 사람들이 지식을 추구하느라 자신의 마음과 사랑을 단념하는 사람들보다 훨씬 더 진지하고 거룩할 거야. 그렇긴 하지만 책을 쓰거나, 뭔가 의미 있는 일을 하거나, 생명력이 있는 그림을 그리든가 하려면 자신만의 인생을 사는 사람이 되어야 한다. 출세를 원하는 게 아니라면 공부는 중요하지 않단다…. 내가 네 옆에 있었으면 글을 쓰는 것보다 나랑 같이 그림을 그리는 게 더 유용할 거라고 설득할 거야. 그게 곧 네 감정을 표현할 수 있는 방법이니까. 좌우간 그림에 대해서는 뭐라도 얘기할 수 있겠다만 글쓰기는 내 분야가 아니라서. 어쨌든, 예술가가 되겠다는 건 나쁘지 않은 생각이야. 내면에 활활 타오르는 불을 간직한 사람, 그리고 그 영혼은 스스로를 억누르느니 차라리 타버리는 쪽을 택하겠지. 내면에 있는 것이 무엇이든 분출해야 한다. 내 경우를 보자꾸나. 그림을 그림으로써 나는 숨 쉴 수 있어. 그러지 못했다면 나는 지금보다 훨씬 불행했겠지."[28]

반 고흐 가족들은 독서광이었으며 어떨 때는 하루에도 몇 통이고 서로에게 편지를 쓸 만큼 열성적으로 편지를 주고받았다. 편지를 쓸 때 빈센트와 테오는 공을 들이는 편이었고 정도의 차이는 있지만 자매들도 마찬가지였다. 가족들은 모든 일을 상의했고 읽었던 책들이나 문학 작품, 아니면 인상 깊었던 글에 관해 이야기를 나누곤 했다. 그리고 습관처럼 서로의 책을 빌려보거나 선물했다. 이런 일이 자연스러운 이유는 반 고흐 집안의 아이들이 늘 책이 가득한 서재에서 함께 책을 보며 자랐을 뿐만 아니라 제본사와 서점상을 했던 삼촌들이 있어서였다. 게다가 그 당시는 책을 읽기에 좋은 환경이었다. 그들에게 익숙했던 교훈적인 문학 작품 외에도 탐정

소설과 역사, 심리, 사회 풍자를 주제로 한 대중 소설 등 다양한 장르의 작품이 등장하던 시기였다. 또한 『마담 보바리』, 『안나 카레니나』, 『엘리네 페레』, 『폭풍의 언덕』, 『제인 에어』, 『이성과 감성』 같은 여성 작가가 쓴 작품이나 여성이 주인공인 작품들이 두각을 나타내기 시작했다. 빈센트, 안나, 빌은 영국에 있는 동안 제인 오스틴, 브론테 자매, 그리고 조지 엘리엇이라는 필명으로 활동한 메리 앤 에번스(요한나와 리스는 조지 엘리엇을 남성으로 알고 있었던 듯하다)의 작품들을 발견했다.[29]

빈센트는 자신의 흥미를 끈 미술과 문학 작품에 관해 늘 이야기 나누고 싶어 했고, 자신이 재밌게 읽은 책은 형제자매(특히 빌레민과 테오)에게 읽어보라고 권하곤 했다. 다음은 1881년 8월 5일에 빈센트가 테오에게 보낸 편지이다. "네가 영어로 쓰인 책을 읽는지는 모르겠다만, 가능하다면 『제인 에어』의 작가 커러 벨[샬럿 브론테의 초기 필명]이 쓴 『셜리』를 꼭 한번 읽어보렴. 이 책은 밀레, 보턴, 후버트 폰 헤르코머만큼 훌륭해. 프린센하허에서 이 책을 발견하고는 꽤 두꺼운 책인데도 사흘 만에 다 읽었어. 독서도 그림 감상과 마찬가지로 확실하게, 어떤 의심도 주저함도 없이 좋다는 인상을 받아야 훌륭한 작품 같아."[30]

빈센트는 이전에 읽은 『니콜라스 니클비』나 『마담 보바리』에 등장하는 인물들과 유사한 자신의 경험을 그림으로 표현하기도 했다. 그가 네덜란드 작가들에 대해서는 거의 언급하지 않았지만 그림의 소재를 보면 물타툴리라는 필명으로 알려진 에뒤아르트 다우어스 데커르Eduard Douwes Dekker, 헨드릭 폿히터르Hendrik Potgieter, 프레데릭 판 에이던Frederik van Eeden의 작품을 읽었으리라 추측할 수 있다. 가령 그는 폿히터르가 쓴 작품의 주인공 얀 샬리에 관해 편

지를 쓰기도 했으며, 물타튈리의 "오 신이시여, 이곳에 신은 없나이
다"[31] 라는 역설적인 구절을 인용한 적도 있다. 영국에 있을 때나 그
곳을 떠난 뒤에도 빈센트가 줄곧 가족들에게 추천한 작가는 찰스 디
킨스, 셰익스피어, 브론테 자매였다. 요와 리스처럼 빈센트도 조지
엘리엇의 작품을 즐겨 읽었다. "난 지금 조지 엘리엇의『미들 마치』
를 읽고 있다. 엘리엇의 작품은 영국을 배경으로 그 정서를 담은 채
발자크나 졸라의 작품처럼 아주 사실적이더구나."[32] 그가 좋아하는
또 다른 작가는 찰스 디킨스였는데 1870년에 돌연 디킨스가 사망하
자 크게 상심하기도 했다.[33]

　　1852년 미국 문학계에 큰 충격을 안긴 해리엇 비처 스토의
『톰 아저씨의 오두막』이 출간되었다. 이 작품에 크게 감명을 받은
빈센트는 아를에 있을 때도 이 책을 다시 읽었다. 스토는 이 작품에
서 노예로 팔려 가는 사람들과 미래에 마찬가지로 노예가 될 아이
들을 낳도록 강요받는 어린 여성들의 곤경을 그려낸다. 작품 속에
등장하는 주인공 노예 여성 엘리자는 자식을 속박에서 벗어나게 하
기 위해 자신이 할 수 있는 모든 것을 동원하며 고군분투한다. 1889
년 5월에, 빈센트는 빌에게 쓴 편지에 이 책은 "아이들을 위해 수프
를 만들면서 틈틈이 쓴 여성의 책"이기 때문에[34] 세심한 주의를 기
울여 한 번 더 읽었다고 했다. 빌이 관심을 가졌으면 하는 마음에 그
는 1875년에 출간된 스토의 다른 책『우리 그리고 이웃들We and Our
Neighbours』에 수록된 시를 적어 보냈다.[35]

　　또한 그는 미국 시인 월트 휘트먼의 시를 몇 번이고 다시 읽
었다. 1888년 8월에 빌에게 보낸 편지에서는 "사람들이 다 이 작품
얘기만 하고 있어."[36] 라고 했다. 빈센트는 '콜럼버스의 기도'라는 시
를 좋아했는데 이 시는 세간의 화제가 되었던 휘트먼의 1881년 발

해리엇 비처 스토, 1862년, 사진 윌리엄 노트먼

표작 『풀잎』에 실린 작품이었다. 빈센트는 휘트먼에 관해 "진솔한 문체로 신과 영원에 관해 생각할 여지를 남긴다"고 적었다.[37] 이 편지를 받은 두 달 후에 빌은 휘트먼의 시에 나오는 미델하르니스라는 마을에서 테오에게 편지를 썼다. "휘트먼의 시가 어찌나 숭고한지 당분간은 가벼운 마음으로 시를 쓰면 안 되겠다는 생각이 들어…. 그분의 시는 어떤 작품과도 견줄 수 없을 만큼 정말 견고하고 웅장해. 아주 참신하면서도 유익하고, 강렬한 삶의 기쁨이 작품에 가득차 있어. 나도 그렇고 나와 함께 있는 리너도 마음에 들어 했어."[38]

프랑스에 사는 동안 빈센트는 프랑스 문학에 심취했다. 그가

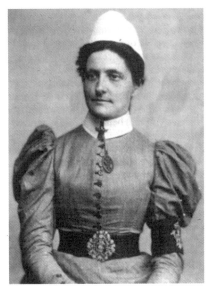

리너 크라위서, 1889년에서 1894년 사이,
사진작가 미상

파리에서 1887년 10월 말에 빌에게 쓴 편지에는 이렇게 쓰여 있다.
"뭐가 문제인지 모르지만 예컨대 인생에서 오랫동안 웃음을 잃어온
나 같은 사람에겐 말이다. 무엇보다도 그저 재미있는 게 필요해. 기
드 모파상에게서 그것을 발견했어. 또 옛날 작가 중에서는 라블레,
요즘 작가 중에서는 앙리 로슈포르가 있다. 볼테르의『캉디드』….
한편, 삶의 진실을 마주보길 바란다면 공쿠르 형제의 작품『제르미
니 라세르퇴』나 에드몽의『매춘부 엘리자』, 에밀 졸라의『삶의 기쁨』
과『목로주점』그 외 인생을 그려내는 대작들을 읽으면 돼. 우리가
현실에서 겪는, 그래서 원하는 것이 어떤 것인지를 이런 작품들을
보면 알 수 있을 거야…. 프랑스 자연주의 작가인 에밀 졸라, 귀스타
브 플로베르, 기 드 모파상, 공쿠르 형제, 장 리슈팽, 알퐁스 도데, 위

스망스는 모두 대단한 거장들이다. 이들을 모른다면 어떻게 이 시대를 사는 사람이라고 할 수 있겠어. 모파상의 걸작은 『벨 아미』란다. 이 책을 네게 주고 싶구나."[39] 빈센트는 후기 작품에서 에밀 졸라와 모파상 그리고 몇몇 작가들의 작품을 묘사한 바 있다.

1888년 11월 빈센트는 〈소설 읽는 여인〉(참고 XII)을 그렸다. 이 작품은 〈에턴 정원의 추억〉처럼 기억에 의존해서 그린 작품으로 작품 속 책을 열심히 읽고 있는 여성이 누구인지는 정확히 알려진 바 없다. 빈센트와 문학에 관한 편지를 자주 주고받았고, 작가가 되고자 했던 빌은 아닐까? 또한 빈센트는 편지에 스케치를 첨부하며 자신의 그림에 관해서 빌과 상세히 논의하기도 했다.(참고 XI) 빈센트는 〈소설 읽는 여인〉에서 여자가 읽고 있는 노란색 책 표지는 당시 에밀 졸라를 비롯해 모파상과 플로베르의 책을 출판했던 조르주 샤르팡티에가 발간한 자연주의 소설집을 표현한 것이라고 했다. "소설을 읽고 있는 여자를 그렸어. 인물은 풍성한 검은 머리에 초록색 보디스, 와인 침전물과 비슷한 색상의 소매, 그리고 검은색 치마를 입고 있고, 배경 전체는 노란색이며, 서가에는 책들이 꽂혀 있다."[40] 이 그림은 렘브란트가 1640년에 발표한 〈성 가족〉을 보고 영감받은 것이다. 렘브란트의 복제화는 빈센트의 파리 집 침실에 걸려 있었다. 그는 나중에 테오 부부에게 이 그림을 줬는데 비록 현대 미술과 같이 '개인적인 특성'은 없지만 화목한 가족의 모습을 상징한다고 생각했기 때문이다. 그리고 안나에게도 같은 작품의 복제화를 선물했다. 리스가 테오에게 이 사실을 편지로 보낸 걸로 보아 그녀도 이 내용을 알고 있었던 것으로 보인다.[41] 빈센트가 소설을 읽는 여성을 그린 이 작품은 그가 당시 그의 인생에서 경험할 수 없었던 가정의 행복을 암시하는 듯하다.

10장. 어느 집에나 비밀은 있다

❧

브레다, 생 소뵈르 르 비콩트, 수스테르베르흐, 1886–1889

아버지 도뤼스의 죽음으로 반 고흐 가족들의 삶에는 경제적으로도 큰 변화가 찾아왔다. 반 고흐 가족은 더는 목사관에 머무를 수 없게 되었다. 도뤼스의 후임자인 카스퍼르 에베르하르트 크뢸 목사가 1886년 여름에 목사관으로 이사할 예정이었으므로 남은 가족들은 적당한 집을 찾아 떠나야만 했다.[1] 가족들은 새로운 보금자리로 안나 가족과 좀 더 가까운 레이던을 생각했다. 그곳에서 엄마 안나가 30년 동안 살았던 곳이자 여전히 많은 친척과 친구들이 사는 헤이그까지는 기차로 조금만 가면 되었다. 하지만 상황이 완전히 달라졌다. 엄마 안나가 암스테르담 헬데르서 카더에 있는 여동생 빌헬미너 스트리커르 카르벤튀스의 집에 가 있는 동안 형편에 맞는 적당한 아파트가 브레다에 있다는 얘기를 들었던 것이다. 그 집에 관심을 보인 사람이 있었기 때문에 지체할 시간 없이 그녀는 남편 도뤼스가 죽은 후 상황을 수습하는 데 많은 도움을 줬던 동생 빌헬미너, 제부 파울과 같이 지내려고 했던 원래의 일정을 조율해 바로 브레다로 떠났다. 그곳은 반 고흐 가족에게는 아주 익숙한 곳이었다.[2]

1874년에 도시의 성채를 관리하던 국가법이 폐지되면서 브레다는 중세 시대의 속박에서 벗어났고, 오랜 역사를 지닌 도시 성벽의 경계를 넘어 확장했다. 콩코르디아 극장과 일련의 연립주택은 브레다 방어선의 일부로 구축되었던 수문 뒤에 지어졌다. 바펜플레인과 니우어 히네켄스트라트의 모퉁이에 있는 도시 주택 중 하나가 바로 그 전년도에 완공되었다. 엄마 안나가 보러간 집은 바펜플레인과 니우어 히네켄스트라트의 모퉁이에 있는 그 건물의 가장 높은 층에 위치한 2A호였는데, 광장과 인접 도로가 내려다보이는 곳이었다. 정원이 딸려 있진 않았지만 집이 마음에 든 엄마 안나는 1886년 3월 30일에 빌과 함께 이곳으로 이사했다.[3]

이틀도 채 되지 않아 막냇동생 코르가 이 집으로 들어왔다. 헬몬트에 있는 에흐베르튀스 베헤만 공장에서 일 년 넘게 일했던 코르는 브레다에 있는 바커르 & 뤼프 공장에서 무급 수습공으로 일하기 위해 집으로 돌아왔다. 하지만 코르는 1887년 6월에 다른 공장에 일자리를 구하기 위해 암스테르담 바헤나르스트라트 24번지로 이사를 하게 된다.[4]

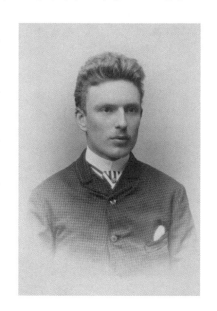

엄마 안나가 브레다로 이사한 것을 모든 가족이 환영한 것은 아니었다. 테오는 처음부터 어머니의 결정을 꺼림칙하게 여겼다. 테오가 생각하기

코르 반 고흐, 1887년,
사진 페르디난트 레이서흐

에 브레다는 음울한 곳이었다. 그는 1885년 12월 28일에 리스에게 이렇게 물었다. "엄마가 정말 브레다로 이사 가신다는 거야? 엄마는 쾌적한 곳을 찾으시는데, 내가 보기에 브레다는 그다지 좋은 곳이 아니라서 엄마가 그곳에 갇혀 지낸다면 더 안 좋아지실 것 같아 걱정이야."[5] 그러나 엄마 안나에게 브레다는 아주 매력적인 곳이었다. 센트 삼촌과 코르넬리아 숙모가 브레다 중심가에서 가까운 곳에 살고 있어 언제라도 걸어서 그들을 쉽게 만날 수 있었기 때문이었다. 아이가 없던 이 노부부는 상당한 부자인 데다 세계 미술 시장에 막강한 영향력을 행사했다. 센트의 웅장한 저택에는 야외 조각 정원과 바르비종 학파와 헤이그 학파 화가들의 작품을 모아놓은 갤러리가 있었다. 바르비종 학파의 화가들은 프랑스 퐁텐블로 외곽의 바

르비종에서 1830년에서 1870년까지 활동했던 사람들이다. 그들은 낭만주의에 대한 반작용으로 사실적이면서도 꾸밈없는 풍경을 그려냈고, 분위기를 전달하기 위해 색감을 사용했다. 헤이그 학파는 1860년에서 1900년 사이에 비슷한 사조를 지니고 헤이그에서 활동한 네덜란드 화가들을 일컫는다. 이들 역시 현실을 이상화하는 낭만주의 전통에 반기를 들었

빈센트 반 고흐(센트 삼촌), 연도 미상,
사진 스타니슬라스 율린 이흐나서
오스트로로흐('발레리')

고, 19세기 중반 네덜란드 미술계의 전성기를 이끌었다. 바르비종 학파와 헤이그 학파의 화가들은 야외에서 그림을 그렸고, 그들의 작품에는 화가의 감정이 담겨 있다. 병이 들어 은퇴한 후 점점 집에만 있게 된 센트 삼촌은 자신의 갤러리에 구축해놓은 예술 작품들을 감상하며 시간을 보낼 수 있었다.[6]

브레다에서 지낸 몇 년 동안 센트와 코르넬리아 부부의 집은 엄마 안나에게 피난처가 되어 주었다. 엄마 안나는 센트 부부의 호화로운 집에서 여동생이자 동서이기도 한 코르넬리아와 지난날을 회상하며 시간을 보냈다. 이따금 부부가 집을 비우게 될 때는 엄마 안나가 그 집에 머물렀다. 한편, 시간이 지날수록 센트 삼촌의 건강은 악화되었다. 그는 폐 질환과 여러 지병으로 힘든 시간을 보냈다.

리스는 어머니와 동생들이 브레다로 이사했을 때 개인적으로 더 긴급한 일이 있었다. 리스는 빌라 에이켄호르스트에서 6년 동안 심각한 병을 앓던 뒤 크베스너 여사를 돌보는 일을 하고 있었는데, 요와 주고받은 편지의 내용과는 달리 그녀는 지금 한 남자로 인해 절박한 상황에 부닥쳐 있었다. 자신이 돌보던 뒤 크베스너 여사의 남편 예안 필리퍼 뒤 크베스너와 부적절한 관계를 맺은 데다가, 임신까지 한 상황이었던 것이다. 뒤 크베스너 여사는 이 상황을 모르는 눈치였다. 오랜 고민 끝에 (처음에는 엄마 안나만이 이 사실을 알고 있었다) 임신과 출산은 모두에게 비밀에 부치기로 했다. 1886년 7월 초, 리스는 안나와 빌처럼 자신도 영국에 다녀온다는 구실을 대고 빌라 에이켄호르스트를 떠났다.[7]

리스는 친구와 친척들에게 보낸 편지에 채널 제도와 프랑스 북부를 지나 영국으로 가는 여정을 설명했다. 판 에펀 양과 반려동물인 카나리아 피트여를 우븐 바구니에 꼭 맞게 짠 새장 속에 넣어

예안 필리퍼 뒤 크베스너 판 브뤼험과 리스 반 고흐,
1895년경, 사진 J.W.벤트철

같이 여행한다고 편지에 적었다. 1886년 7월 8일에 리스는 가족에
게 첫 편지를 보냈다. 편지를 보낼 때쯤 리스 일행은 와이트섬에 상
륙했는데, 물가가 너무 비싸다는 생각이 들어 다시 저지섬으로 갔
다. 리스는 여행을 온전히 즐겼다. 두 사람은 노르망디 해안에 있는
쿠탕스로 갔다. 그곳에서 리스는 엄마와 빌에게 아주 밝은 분위기
의 편지를 보냈다. "이곳은 아주 원시적인 미지의 나라로, 우리가 상
상할 수 있는 가장 놀라운 옛 건축물이 있어요. 폐허가 된 성의 오래
된 탑을 저택으로 개조했고… 이곳 어디에나 언덕과 나무가 많고,

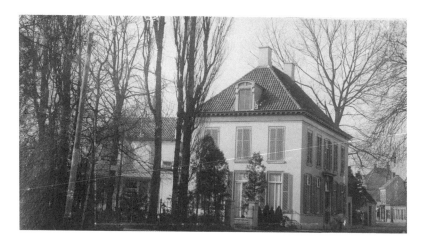

브레다 인근 프린센하허 메르테스헤임 저택의 옆모습[위]과 뒷모습[아래], 정원과 온실,
갤러리의 모습을 볼 수 있음. 연도 및 사진작가 미상

목초지에서 풀을 뜯고 있는 귀여운 소도 볼 수 있어요."[8]

카나리아의 안부를 묻는 빌에게 리스는 셰르부르 근처 카르테레에서 편지를 썼다. "네가 궁금해하는 피트여가 잠시도 날 가만두지 않는구나, 빌… 난 내가 가는 곳 어디든지 피트여를 데리고 다녀. 비록 바구니를 완전히 닫은 채로지만 말이야. 가끔씩 피트여가 높은 목소리로 노래하면 배에 같이 탄 승객들이 깜짝 놀라거든. 또한번은 피트여가 그 작은 머리를 쑥 내밀어 위험할 뻔해서 내가 머리를 밀어 넘어뜨린 적이 있었는데 다행히 괜찮아졌어."[9]

물론, 이 여행은 평범한 휴가가 아니었고 카나리아 피트여 이야기도 지어낸 것이었다. 그때쯤엔 리스의 출산이 거의 임박했었고, 빌도 그 비밀을 알고 있었다. 리스가 출산에 관해 간접적으로 언급한 중의적인 표현에서도 알 수 있듯이 리스는 막 출산을 앞둔 아이에 대해 양가감정을 품고 있었다. 또한 리스와 동행한 사람은 판 에펀 양이 아니었다. 반 고흐 전문가 베노 스토크비스Benno Stokvis가 1969년에 추론한 바에 따르면, 여행을 같이 간 사람은 다름 아닌 바로 뒤 크베스너였다.[10] 리스는 비밀에 부쳤던 이 이야기를 1929년 출간한 『산문proza』에서 처음으로 언급한다. '어느 가정에나 비밀이 있다'라는 제목 아래 열거한 키워드들은 조금 아리송하긴 하지만 그녀의 삶과 경험에 관한 것들이었다. "이것은 가족의 비밀이었다. 상속, 대대로 이어져 내려온 유전적인 특징, 궁핍, 방탕, 시기, 말 못할 비행, 무절제, 중상모략, 달콤한 밀회, 충실한 결혼생활과 부모의 사랑, 겸손, 가을바람에 흔들거리는 날개 씨앗 같은 신앙, 상념, 가족의 비밀이 유발한 생각."[11]

두 사람이 영국에 도착하기 전인 1886년 8월 3일 오전 11시, 생 소베르 르 비콩트의 빅투아 호텔에서 휘베르티나 마리 노르만서

위베르탱 반 고흐와 양어머니 발레 부인, 1890년대, 사진작가 미상

Hubertina Marie Normance가 태어났다. 호텔 주인인 장 부인이 출산을 맡은 의사 피에르 벨레와 함께 아이의 출생 신고를 도와주었다. 벨레의 추천으로 휘베르티나는 남편을 여의고 마을에서 야채 가게를 운영하면서 혼자 아이 둘을 키우던 스물두 살의 발레라는 여인에게 맡겨졌다. 뒤 크베스너는 성인이 될 때까지 아이의 양육비와 교육비를 지원하겠다고 했고, 그렇게 한 것으로 보인다.[12] 휘베르티나는 프랑스식 이름으로 위베르탱이 되었다.

　　위베르탱이 태어난 지 나흘이 지난 1886년 8월 7일 리스가 엄마에게 쓴 편지에는 9월 중순에 영국을 경유해 네덜란드로 돌아갈 수밖에 없다고 적었다. 리스는 아브랑슈 마을과 바위섬 꼭대기

에 있는 몽생미셸 중세 수도원에 가고 싶어 했다.[13] 훗날 밝혀진 것처럼 리스와 뒤 크베스너는 영국에 가지 않았다. 프랑스에서 5주를 더 머무른 그들은 아이를 프랑스에 두고 수스테르베르흐로 다시 돌아왔다. 풍족하지 않은 형편에도 엄마 안나가 리스의 여행과 출산 경비를 댔던 것은 무슨 일이 있더라도 이 상황을 빨리 수습해서 주변 사람들에게 황당한 소문이 퍼지지 않게 하는 게 우선이었기 때문이다. 엄마 안나는 손녀 위베르탱을 단 한 번도 만나지 않았다.

브레다에서 함께 사는 세 가족은 각자의 시간을 보냈고, 엄마는 센트 삼촌과 코르넬리 숙모 집에서 많은 시간을 보냈다. 빌은 시간을 보낼 방법을 모색 중이었는데, 그 당시 헤이그에 살았던 절친한 친구 마르하렛하 메이봄과 주고받은 서신이 이 시기에 큰 도움이 되었다. 그녀는 빌에게 여성들의 사회활동을 장려하기 위해 세워진 테셀스하더 아르베이트 아덜트Tesselschade-Arbeid Adelt(이하 TAA)라는 협회에 플로리스트 교육을 신청해 보는 것이 어떠냐고 제안했다. 몇 년 후인 1898년에 TAA는 전국 여성 노동 박람회 Nationale Tentoonstelling voor Vrouwenarbeid를 주최했는데 빌은 이곳에서 열성적으로 활동한다. 마르하렛하의 제안이 완벽히 맞아떨어진 것이다. 빌은 꽃꽂이하는 것을 좋아했다. 반 고흐 부부는 다른 가족들에게 보내는 편지에서 헬보이르트에서 있었던 빈센트와 도뤼스의 환송회 저녁 식사 때, 그리고 에턴에서 열렸던 안나와 요안의 결혼식 때 빌이 꽃을 아름답게 장식한 것을 보고 다른 가족들에게 그녀의 재능을 칭찬한 적이 있었다.[14] 마르하렛하가 편지에 적은 것처럼 빌은 이 제안에 들뜬 듯했다. "빌이 플로리스트 제안에 관심을 보여서 기분이 좋네요. 오늘 아침에 탁 여사와 이야기했는데 반드시 시험을 볼 필요는 없다고 하네요. 현재 최고의 플로리스트라고 알

려진 분도 이곳에서 교육받은 적이 있어요. 그 플로리스트의 어머니가 암스테르담에 살고 있어서 어머니에게 용돈을 받으며 바른에 서였는지 뷔쉼에서였는지 기억은 잘 안 나지만 아무튼 어떤 플로리스트 집에서 하숙을 했다고 해요. 거기서 원예를 배우며 실무를 익히고 협회에서 나온 강사들에게 프랑스어로 수업을 받기도 했다고 해요. 2년 후에 식물에 관한 모든 것에 통달하게 되었고, 이후 헤이그의 판 레이세베이크로 가서 꽃다발 만드는 법을 배웠다고 하네요. 거기서 1년 정도 있다가 지금은 암스테르담의 꽃가게 더 시터르에 자리를 잡았고 일 년에 800길더를 번다고 해요."[15] 마르하렛하는 이와 유사한 계획을 잡는 것이 빌에게 잘 맞으리라 생각했고, 엄마 안나의 생각은 어떤지도 물어왔다. 마르하렛하는 빌이 집에서 나와 혼자만의 시간을 가질 기회가 될 것으로 생각했다. '취업을 확실히 보장'하는 상황은 아니었지만, 플로리스트의 수요가 분명 있었고 TAA의 영향력 있는 회원들이 일자리를 구해줄 것이 분명했다.

　　지원서를 보낸 빌에게 마르하렛타가 답장을 보냈다. "탁 여사에게 지원서를 보냈어요. 아직 연락을 못 받았나요? 이상한 일이네요!"[16] 지원 결과가 어떻게 됐는지는 알려지지 않았으나 꽃에 대한 빌의 열정은 여전했다. 1887년 9월에 빌은『더 홀란츠허 렐리De Hollandsche Lelie』라는 젊은 여성을 위한 주간지에 글을 기고했다. 이 '꽃다발 만들기'라는 제목의 글은 기존의 관습에 얽매이지 않고 창의적으로 꽃꽂이를 하는 법을 안내했다. "이 글에서 저는 자신의 직업을 사랑하고 실력을 겸비한 플로리스트들이 만든 꽃다발이 싫다는 얘기를 하려는 것이 아닙니다. 저는 그저 꽃을 한데 묶을 때 각종 꽃을 느슨하게 배치하면서 꽃들 제각각의 개성이 드러나게끔 하는 방식을 좀 더 선호합니다…. 또한, 꽃다발은 반드시 인공적으로 재

『더 홀란츠허 렐리』1호,
암스테르담, 1887년 7월 6일

배한 꽃만으로 만들 필요는 없습니다."[17] 빌은 친구 마르하렛하에게 감사한 마음을 담아 말린 꽃다발을 꾸준히 보냈다. 빌은 꽃을 보면 항상 기운이 난다고 했다.

그즈음 가족 대부분이 집을 떠나 있어서 빌은 브레다에서 외롭고 우울한 나날을 보냈다. 빌은 이런 상황에 대해 마르하렛하와 허심탄회하게 대화를 나누었다. 빌이 자신의 상태를 구체적으로 표현하자 한 차례 우울증을 앓은 적 있던 마르하렛하가 재치 있고 통찰력 있는 답을 주었다. 다음은 1887년 4월 22일에 그녀가 빌에게 보낸 편지이다. "빌이 보낸 편지가 제겐 큰 도움이 되었어요. 서재에서 혼자 조용히 편지를 읽고는 잠시 꾸벅꾸벅 졸았답니다. 바쁜 삶을 꾸려나가면서 좀처럼 없던 일이었지요. 저한테는 이런 여유가 너무나 필요했는데 말이에요. 오늘 아침 문득 빌에게 제가 도움을 줄 수 있었던 것에 감사함을 느꼈고, 어떻게 그렇게 할 수 있었는지를 깨달았어요. 그건 어떤 속셈 하나 없이, 제가 빌을 몹시 사랑하기 때문에 계속 편지를 써왔던 거예요. 빌에게 영향을 끼칠 의도가 전혀 없었기에 나 자신이 그리고 있는 줄도 깨닫지 못했죠. 그러고는 생각했어요. 1879년 이후에도 내가 이 세계에서 사라지지 않고 살아있다는 것이 참 다행스러운 일이라고요.

몇 번이고 이 세상에서 사라지기를 바랐던 저인데 말이죠. 빌이 제 인생이 훨씬 좋아 보인다고 생각했다니 그저 웃음이 날밖에요."[18]

빌은 브레다의 숨 막힐 듯한 분위기에서 벗어나기 위해 여행을 자주 다녔다. 헤이그, 파리, 브뤼셀(코르와 함께), 그리고 코르테베흐 가족이 있는 자위트홀란트주의 미델하르니스와 언니 안나 가족이 있는 레이던에 다녀왔다.[19] 엄마 안나가 숙모 코르넬리와 센트 삼촌과 같이 시골에 가 있던 1887년 8월에는 안나 가족과 함께 레이던에서 지냈다. 당시 모녀가 각자 다른 곳에 머물 때 집주인이 부동산을 다 정리할 것이라며 엄마 안나와 빌이 세 들어 사는 바펜플레인 집을 이듬해 4월까지 비워 달라고 했다. 다행히 브레다 서쪽 외곽의 새로운 근교에 있는 니우어 하흐데이크에 있는 아파트를 곧바로 찾을 수 있었다. 그곳은 코르넬리 숙모와 센트 삼촌이 살던 빌라

메르테스헤임까지 걸어서 갈 수 있는 거리였다. 이전 집보다는 훨씬 작았지만, 정원이 있는 1층이어서[20] 빈센트도 크게 만족해했다. "엄마와 네가 가파른 계단을 오르내리며 씨름하는 대신에 고양이, 참새, 날벌레가 있는 정원 딸린 집에서 지내게 된다니 더없이 잘된 일이야."[21] 빌은 절친한 친구이자 미래의 올케가 될 요 봉어르에게 보낸 편지에 새로 이사

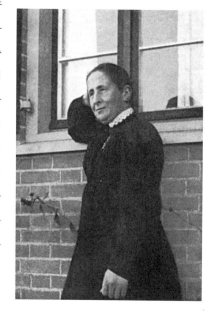

마르하렛하 메이봄, 1900년경,
사진작가 미상

한 집 뒤편에서 카푸친 수도원이 내려다보인다고 적어 보냈다.

　마르하렛하 메이봄은 새로 이사한 곳에 대해 아주 구체적으로 물어봤다. 엄마 안나와 빌레민이 새집으로 이사한 직후 그녀가 보낸 편지이다. "말해 봐요, 빌. 하흐데이크가 정확히 어디예요? 예전에 우리가 같이 걸었던 곳인가요? 프린세하허로 통하는 곳 맞죠? 바로 알려줘야 해요. 그럴 거죠? 마침내 빌이 잘 지내고 좋아져서 얼마나 기쁜지 몰라요."[22]

　엄마 안나는 그 지역의 야뉘스 스라우언이라는 사람을 고용해 이삿짐 나르는 일을 부탁했다. 후에 야뉘스가 반 고흐 가족과 갈등을 빚을 거라고는 당시로써는 예측할 수 없었을 것이다. 빈센트의 초기 작품이 들어 있던 나무 상자 몇 개는 스라우언의 창고로 옮겼다. 이 상자들은 빈센트가 스하프랏에게 대여해서 사용하던 작업실을 정리한 뒤에는 뉘넌 목사관의 닭장에 보관되어 있던 것들이었다. 거기에는 빈센트의 작품은 물론 그가 공부하기 위해 봤던 각종 책과 잡지, 작품, 스케치, 사진이 들어 있었는데, 특히 그가 따라 그렸던 『그래픽The Graphic』이라는 삽화가 들어간 잡지에 소개된 복제화들은 영국에 있을 때 모아 둔 것들이었다.[23] 스라우언에게 그 상자들을 맡긴 것은 순전히 현실적인 이유였을 것이다. 최근에 지어진 새 아파트에는 지난번 집과 마찬가지로 물건을 보관할 창고가 없기도 했고 빌이 상자에 벌레가 득시글거리는 것을 발견한 것도 있었다. 하지만 더 결정적인 요인이 있었을 것으로 보인다. 그건 바로 엄마 안나가 빈센트의 작품에 관해 여전히 의구심을 품었다는 사실이다. 엄마 안나가 빈센트의 작품을 싫어한 건 아니었다. 어떻게 다뤄야 할지 몰랐을 뿐. 빈센트가 집에 같이 살고 있을 때 아들의 스케치와 그림 몇 개를 버린 적이 있지만 그녀가 작품 몇 점을 간직하고

있었다는 것이 나중에서야 밝혀졌다.

빈센트는 아를에 있을 당시 이따금 뉘넌에 두고 온 작품들이 어떻게 되었는지 궁금해했다. 그래서 때때로 테오와 빌에게 초기에 그린 작품과 작품 활동에 영감을 준 책과 그림들에 관해 물었다. 작품 모델을 고용할 형편이 되지 않아서 이전에 수집해놓은 것들을 참고해서 그림을 그리려고 했던 것이다. 물건이 든 상자들이 스라우언의 집 창고에 있다는 것을 몰랐던 빈센트는 이사한 지 2년이 지나서야 빌에게 편지로 물었다. "내 물건들이 어디 있는지 말해 다오. 테오 말로는 브레다의 다락방 어딘가에 있을 거라고 하던데 잡동사니 속에서 뭔가 쓸 만한 걸 건지면 좋을 것 같다. 물어보기가 좀 그랬어. 어쩌면 잃어버렸을 수도 있으니 말이지. 그러니 걱정은 하지 말렴… 그냥 물어보는 거란다. 너도 알다시피 작년에 테오가 한꺼번에 산 판화 말이다. 제일 좋은 작품 두서너 점이 빠져 있었지. 더는 완전하지 않으니 나머지도 다 소용이 없게 된 거잖니. 물론 잡지에 실린 목판화는 오래되면 오래될수록 귀해지지만 말이야. 그 잡동사니가 나에겐 하찮은 물건이 아니었어. 예를 들어서 그중에 가바니의 『가면무도회』 도록이나 화가들을 위한 해부학책 같은 건 잃어버리기에는 너무 좋은 책이거든. 일단은 잃어버렸다고 생각하고 있으마. 무엇이든 발견한다면 뜻밖의 횡재인 게지. 내가 그곳을 떠날 땐 이렇게 영영 떠나게 될 줄은 몰랐다. 뉘넌에서 했던 작업은 그리 나쁘지 않아서 난 그저 무엇에도 굴하지 않고 꾸준히 그리기만 하면 되었으니까. 그때 작업했던 모델들에겐 여전히 그리움과 애정을 품고 있다. 지금 여기에 그 사람들이 있다면 작품 50점은 거뜬히 그릴 수 있을 것 같은데. 이해해다오. 그 사람들이 나에 대해 이러쿵저러쿵했다고 화가 난 건 아니야. 지금은 다 이해해. 단지 내가

슬픈 건 내가 원하는 모델들을 원하는 곳에서 원하는 시간 만큼 고용할 충분한 돈이 없다는 것이다."[24]

엄마 안나, 빌, 테오와 빈센트 이외에 나무 상자에 대해 아는 사람은 없었다. 테오가 엄마 안나의 집에 갔을 때 스라우언의 집에 잠시 들러 상자가 그대로 잘 보관되어 있는지 확인한 적이 있었으나, 테오도 그 상자를 그대로 두고 왔다. 그리고 3년 후 엄마 안나와 빌이 다른 곳으로 이사를 할 때도 스라우언의 집에 보관했던 다른 가구들은 다 가져왔지만, 그 나무 상자들은 챙기지 못했다. 그 뒤로 그 상자는 영영 가족의 품으로 돌아오지 못했다. 수십 년 뒤에 빈센트의 명성이 높아지면서 반 고흐 가족들은 그것들을 다시 돌려받고자 했으나 그땐 이미 너무 늦어버렸다. 훗날 남편 테오가 죽은 후, 요 봉어르가 이를 두고 법정 대응까지 했지만 뜻대로 되지 않았다. 스라우언은 빈센트의 작품을 팔아 치우고 수많은 인쇄물과 신문 스크랩이나 그림들은 파쇄업체로 보낸 것으로 보인다. 브레다에 있던 상자에 대한 의문이 조금씩 풀려가긴 했지만 그 상자에 무엇이 들어 있었는지, 어떻게 처리되었는지 정확히 아는 사람은 없었다.

오랫동안 지병에 시달리던 센트 삼촌이 1888년 7월 28일 눈을 감았다. 엄마 안나가 코르넬리 숙모 곁을 지켰다. 삼촌의 유언장은 그로부터 2주 뒤에 공개되었다. 떠나는 마지막까지도 센트 삼촌은 먼 친척에서부터 집에서 일하던 사람들까지 일일이 챙겼다. 그러나 큰 조카이자 대자였던 빈센트에게는 단 한 푼도 남기지 않았다. 그의 유언장에는 이렇게 쓰여 있었다. "나는 내 유언장에서 분명히 밝힙니다. 나의 형제 테오도뤼스 반 고흐의 장남 빈센트 빌럼 반 고흐에게 내 재산을 단 한 푼도 나눠주지 않겠노라고 말입니다."[25] 다른 조항에도 빈센트는 물론 그의 자손에게도 재산을 물려주지 말

라고 적혀 있었다. 이 유언장을 작성할 무렵 센트는 헤이그 출신의 신 호르닉이라는 여성이 빈센트의 아이를 가졌다고 착각한 것으로 보인다. 그러나 무엇보다 그는 지금까지 자신이 수차례 마련해준 기회를 발로 차버린 빈센트의 모습에 실망했던 것으로 보인다.[26]

엄마 안나와 테오에게는 별도의 유산을 남겼다. 유언장에 따르면 그는 재산의 4분의 1을 빈센트의 다섯 형제에게 나눠주었다. 테오는 형이 재산 상속에서 제외된 사실에 깜짝 놀랐다. 반 고흐 가족들은 일 년 넘게 재산 분할로 실랑이를 벌였다. 빌레민은 1885년 아빠 도뤼스의 죽음 이후 벌어진 안나와 빈센트의 다툼에서 빈센트의 편을 들지 못했던 실수를 되풀이하지 않기를 바랐다. 빌은 마르하렛하에게 센트 삼촌의 유언에 관해 편지를 보냈고 다음과 같은 답장을 받았다. "빌, 이번 상속에 대해선 당신 생각에 전적으로 동감해요…. 제가 보기엔 빈센트를 신뢰하지 못해서 생긴 일이지만, 그렇다 하더라도 너무 안타깝네요."[27] 상속 문제로 인한 갈등으로 기분이 좋지 않은 빌에게 마르하렛하는 헤이그로 오라고 권유했다. "이제 좀 괜찮아졌나요? 아닌 것 같은데. 상속 문제의 뒷맛이 쓸 것만 같아서 걱정이네요. 골치 아프다면 얼른 여기로 와요. 함께 숲을 거닐다 보면 대자연이 우리에게 위안을 줄 거예요."[28]

빌레민은 '차갑고 음울한' 니우어 하흐데이크의 집에서 빠져나올 수만 있다면 어떻게든 구실을 만들어 외부로 나갔다. 빌은 8월 15일경 테오를 만나기 위해 처음 파리에 갔고, 10월에는 1884년에 2주간 즐거운 시간을 보냈던 미델하르니스의 코르테베흐 가족을 만나러 다시 찾아갔다. 그곳에서 빌은 테오에게 편지를 썼다. "보다시피 그곳에서 또 도망쳐 나왔어. 엄마는 숙모가 이사 가기 전까지 프린센하허에서 지내고 있어. 단 한 순간도 그 집에 있고 싶었던 적이

없어. 그랬다간 멍텅구리가 되고 말걸. 혼자 있을 땐 정말 따분하고 우울해. 여기 있으니까 정말 집에 온 것 같이 아늑하고 좋아. 특별히 어떤 문제가 있는 건 아닌데 요즘 상황이 안 좋았거든. 파리에 다녀온 후부터 엄마는 줄곧 집에 안 계셨어. 코르테베흐 가족들은 모두 쾌활해…. 여기 있으면 기분이 좋아. 손님이 아니라 가족의 일원이 된 것만 같은 기분이 들거든. 내일까지 내가 이 집의 책임자야. 코르와 코르테베흐가 헤인블릿에서 열리는 파티에 갔거든. 난 오늘부터 내일까지 남자아이들 셋이랑 집에 꼼짝없이 붙어 있어야 해. 애들이 다 건강하고 씩씩하고 성격들도 좋아. 처음 봤을 땐 악동들이었지만 그래도 얼마나 사랑스러운지."[29] 편지에 등장하는 코르는 1879년에서 1880년 덴 보스에서 빌과 같이 기숙학교를 다녔던 고아 출신의 친구 코르 판 데르 슬리스트를 이른다. 학교를 졸업하고도 둘은 계속해서 휴가를 함께 휴가를 보냈다.[30] 미델하르니스에서 그 둘은 가난한 노인들을 돕고 빈곤을 해결하기 위해 개신교 여성들이 설립한 '도르카스'라는 단체 모임에도 참석했다. 빌은 그 후 12월에는 작년과 마찬가지로 언니 안나가 있는 레이던으로 가서 안나의 가족들과 함께 지냈다.

　　엄마 안나도 빌과 마찬가지로 브레다에서의 생활에 이내 싫증이 났다. 센트의 죽음 이후 코르넬리는 프랑스 리비에라의 망통으로 이사를 하였기에 엄마 안나가 그곳에 계속 남아 있을 만한 이유는 거의 남아 있지 않았다.[31] 안나의 남편 요안 판 하우턴은 레이던에 엄마 안나와 빌이 살 만한 집을 찾기 위해 애썼다. 1889년 초에 괜찮은 집을 발견했지만, 집주인이 관심을 보이는 사람들끼리 경쟁을 붙여 그 거래는 성사되지 못했다. 엄마 안나는 실망했고 빌은 더 크게 낙담했다. 테오를 자주 만나고 빌과 정기적으로 연락을 취

하던 요가 이 상황을 잘 알고 있었다. 그해 말까지 이사를 할 기회는 생기지 않았는데, 브레다에서는 너무 외로워서 더는 살 수가 없다고 느꼈던 빌은 뭔가 빨리 변화를 꾀해야만 했다. 요에게 보낸 편지에서 빌은 현 상황에 너무 골몰하다 보니 지독할 정도로 머리가 어지러웠다고 했다. 빌은 요처럼 바쁘게 지내는 사람이라면 지난주에 비슷한 일이 있었을 때 그랬던 것처럼 머릿속을 깨끗이 비우고 싶다는 말을 이해해줄 것으로 생각했다. 요가 브레다에 빌과 엄마 안나를 만나러 방문하겠다고 하자 빌은 기운을 차렸다. "모든 게 다시 괜찮아졌어요… 앞으로도 쭉 지금처럼만 같기를 바랄 뿐이에요. 어제는 엄마가 무사히 집에 돌아오셔서 기뻤어요. 지금은 기분이 아주 좋아요."[32] 상황을 두 눈으로 직접 확인한 요는 안심했다. 브레다에 방문한 요와 함께 지낸 2주간은 빌에게 완전히 다른 세상 같은 시간이었다. 요도 미래의 시누이와 우정을 쌓을 수 있었던 그 시간이 좋았다.

　테오와 요는 엄마 안나가 어떤 일이든 차분히 헤쳐나가는 모습을 존경했다. 그녀는 어린 시절은 물론 결혼 생활 때보다 몰락한 현재의 환경과 사회적 지위에 대해 불평하지 않았다.[33] 브레다에서는 엄마 안나가 원하던 바를 채울 수 없었지만, 사위 요안이 새 아파트를 찾도록 백방으로 노력해준 덕에 엄마 안나는 친구들과 가족의 곁에서 새 출발을 결심한다. 레이던이 그들을 향해 손짓하고 있었다.

11장. 당신이 파리에 있다는 게 상상이 되질 않아요

✕

수스테르베르흐, 레이던, 파리, 1889-1890

1889년 봄, 빌은 뒤 크베스너 부인을 돌보고 있던 리스를 도우러 여러 번 수스테르베르흐로 갔다. 다음은 1889년 1월 24일에 테오가 쓴 '나의 동생들에게'로 시작하는 편지이다. "좋은 시간도 힘든 시간도 함께 나누며 지내고 있는 너희들에게 이렇게 편지를 쓴다. 듣자하니 너희들이 슬픈 시기를 겪게 될 것 같더구나. 부인의 상태가 아주 위독하다고 들었어. 그래도 둘이 같이 있으니까 틀림없이 괜찮을 거라고 난 믿는다…. 엄마가 레이던에서 살기로 하셨다고 들었다. 브레다는 할 게 아무것도 없었는데 더할 나위 없이 잘 된 것 같아. 게다가, 이사 갈 집이 아주 괜찮아 보이더구나. 집은 마음에 들어, 빌? 다행히도 빈센트 형에게서 들려오는 소식도 괜찮더구나. 편지 내용을 보면 이전보다 의식이 훨씬 또렷해져 있는 느낌이야."[1] 뒤 크베스너 부인은 그해 5월 17일에 51세의 나이로 세상을 떠났다. 그리고 같은 해 6월에는 안나의 남편 요안 판 하우턴이 엄마 안나와 빌이 레이던에서 살 집을 구했다.

헤렝라흐트 100번지의 1층 아파트에서는 배가 지나가는 모

습이 보였고 뒤에는 조그마한 정원이 딸려 있었다. 집주인 바런트 덴 하우터르는 같은 거리 78번지에 살고 있었고 집 근처 102번지는 그의 창고였다. 빌은 요에게 이 집의 연간 임대료 250길더가 그리 터무니없는 액수는 아닌 듯하다고 말했다. 빌과 엄마 안나는 이렇게 좋은 집이 있는 줄 알았으면 11월 초까지 기다리지 말고 진작에 이사했어야 했다며 후회했다.[2] 브레다에서의 생활이 행복하지 않았던 빌은 그저 언젠가 이렇게 좋은 날이 올 거라는 생각으로 버티고 있었던 것이다. 그녀는 자신의 생일 3월 16일 저녁에 테오에게 생일 선물을 보내줘서 고맙다는 인사와 함께 곧 있을 요와의 결혼식에 관해 물어봤다.[3]

테오가 친구 안드리스 봉어르의 여동생 요를 소개받은 건 1885년 파리에서의 일이었다. 테오는 요에게 관심이 있었지만 요는 그때 당시 만나는 사람이 있었기에 둘은 얼마간 별다른 연락을 취하지 않았다. 대신 테오는 요에게 리스를 소개해주었고 여동생들끼리 서신을 주고받게 되었다. 안드리스도 요에게 리스와 친구로 지내라고 권유했다. 리스는 요에게 오빠에게 바라는 것을 고백했다. "오빠에게 정말 좋은 여자를 찾아주고 싶지만 그러려면 오빠의 미래가 안정되는 게 우선이잖아요. 그렇지 않으면 모두에게 고통

안드리스 봉어르, 1885년,
사진 에르너스트 라드레이

이 따를 테니까."[4] 테오와 요는 1886년에 다시 만났고, 그 후 테오는 1887년 7월 25일에 암스테르담 베테링스한스에 있는 요의 부모님 집에 예고도 없이 방문했다.[5] 테오와 미술 작품과 문학에 대해 한두 시간 정도 대화만 하려고 했던 요는 느닷없이 테오가 청혼을 하는 바람에 자신의 귀를 의심했다. 요는 다른 남성을 사랑하고 있었고, 테오에게 상처를 줘서 미안하다는 말과 함께 거절의 뜻을 표했다. 그날, 요는 이 사건을 일기장에 기록해 두었다. "오늘 테오를 기쁜 마음으로 맞이했는데, 그가 느닷없이 청혼했다. 소설에나 나올 법한 얘기지만 사실이다. 서로 얼굴을 본 게 고작 세 번밖에 안 된[테오는 1885년과 1886년에 요를 만난 적이 있다] 남자가 나와 평생을 함께하고 싶다고 했다. 그는 내 손에⋯ 자신의 행복을 맡기려 했다. 그에게 상처를 준 것 같아 정말 미안하다. 일 년 내내 이곳에 오기를 고대하며 혼자 얼마나 이 상황을 그려 보았을까. 그런데 이렇게 끝나버렸다. 파리로 돌아갈 때 얼마나 낙심했을까."[6] 하지만 요와 다른 남성과의 관계는 잘 풀리지 않았고, 1888년 12월 21일에 테오와 요는 또다시 만나게 된다. 그 후 테오는 어머니에게 편지로 요와 결혼할 것임을 알렸다.[7] 1889년 1월 2일 빈센트는 아를 병원에서 테오에게 편지를 보냈다. 담당의 펠릭스 레의 진료실에서 쓴 편지였다. 아직 회복 중이던 빈센트는 결혼을 지지하는 짧은 글을 남겼다. 1888년 12월 23일에 자신의 귀를 절단한 빈센트는 결국 병원에 입원했다.[8] 빈센트가 쓴 편지에 의사 펠릭스 레가 빈센트는 회복 중이라고 간단하게 몇 마디를 덧붙였다. 빈센트는 테오가 봉어르 가족과의 만남에 관해 적은 이야기를 여러 번 읽어보고서 완벽하다고 했다. 그는 편지로 테오의 결혼에 찬성 의사를 밝히고는 이어서 "난 지금 이대로가 좋구나."[9] 라고 했다. 약혼식은 빈센트가 편지를 보낸 일주일 후

인 1월 9일 암스테르담에서 열렸고, 4월 18일 목요일에 열린 결혼식도 마찬가지로 요의 고향인 암스테르담에서 열렸다.[10]

빌이 자신의 생일에 테오에게 보낸 편지에는 결혼식 준비에 관해 당부하는 내용이 담겨 있다. "오빠가 교회에서 결혼식을 하지 않겠다고 하니 엄마가 온종일 안절부절못하셔."[11] 교회가 아닌 곳에서 결혼식을 치르려 고집하는 테오와 요의 계획이 독실한 기독교 신자인 어머니로서는 이해할 수 없을 만큼 혼란스러웠다. 연세가 많은 엄마를 위해서 양보해달라고 빌이 중간에서 오빠를 설득해 봤지만 테오는 아랑곳하지 않았다. "봉어르가에서 결혼식을 해선 안 돼. 그냥 [교회에] 가면 될 것을, 안 그러면 후폭풍이 만만치 않을 텐데…. 무릎을 꿇고 싶지 않으면 안 해도 돼. 목사님께 말씀드리면 되니까. 그냥 의례적인 거잖아. 어쨌든 이 세상은 그저 오빠 좋을 대로만 해선 안 된다고. 그냥 교회에서 결혼해."[12] 빌 자신에 대해서는 이렇게 적었다. "아니, 난 그냥 누구도 곁에 두지 않고 당분간 혼자 살려고 해. 처음으로 내가 스스로 결정한 일이라 괜찮아. 비록 오빠는 훌륭한 모범이 되어주었지만 말이야."[13] 그리고 미트여 고모의 노트 '파리의 테오' 편에 기록된 대로 1889년 4월 18일 암스테르담에서 요와 결혼한 테오는 실제로 좋은 본보기가 되었다.[14] 하지만, 둘은 끝내 교회 예식이 아닌 일반 결혼식을 고집했다.

결혼식이 끝난 후 요와 테오 부부는 파리 피갈 8번지의 새 아파트에 보금자리를 마련했다. 요는 새집에서 시누이가 된 리스와 빌에게 장문의 편지를 썼다. "사랑하는 자매들, 지금 테오와 같이 거실에 앉아 차를 마시면서 편지를 쓰고 있는데 얼마나 아늑하고 좋은지 두 사람이 지금 이 모습을 본다면 얼마나 좋을까요. 테오와 제가 마주 앉은 테이블 위에는 램프가 놓여 있어서, 새 찻주전자에서 아

른거리는 김을 바라보며 기쁨을 만끽하고 있어요. 해 질 녘이 지난 지금, 우린 정말 편안하고 행복해요…. 얼른 다시 만났으면 좋겠어요. 생각보다 손님방도 훨씬 근사해요. 진짜 '코딱지'만한 방이 아니니까. 언제든 놀러 와서 지내다 가세요."[15]

테오 부부는 집을 편안하고 매력적인 공간으로 꾸몄다. 요는 빈센트가 그린 〈꽃 핀 복숭아나무〉를 침실에 걸어두었고, 안톤 마우베[Anton Mauve] 네덜란드의 사실주의 화가이자 헤이그 학파의 일원. 1881년 12월부터 그다음 해 1월까지 고흐에게 그림을 가르쳤대의 그림을 그 옆에 걸어두었다고 편지에 적었다. 거실은 좀 더 색채가 풍부한 공간이었다. "따스한 노란색 커튼에 붉은 솔을 깐 벽난로 선반 위에 금테 액자에 넣은 작품 몇 점을 올려놓았어요. 거울 대신 빈센트가 그린 아름다운 노란 장미와 온갖 예쁜 문양들이 그려져 있는 태피스트리를 올려두었고요."[16] 요가 편지 끝에 쓴 글을 보면 시누이들과 얼마나 가까웠는지 알 수 있다. "사랑하는 자매들, 언제나 아낌없는 사랑을 줘서 정말 고마워요. 리스와 빌에게 사랑의 입맞춤을 보내요."[17]

결혼 후 새집으로 들어가기 전에 테오는 파리의 여러 집을 전전하며 살았다. 그중에 라발 25번지와 르픽 54번지 두 곳은 안드리스 봉어르도 같이 살았던 곳이다. 19세기 파리는 뛰어난 작품이 마구 쏟아져 나오던 예술의 산실 그 자체였다. 현대 미술의 시초라 할 수 있는 다양한 사상과 대표적인 학파가 탄생하기도 했다. 예술적 풍요의 정점에 다다른 19세기 파리의 수많은 살롱에서 낭만주의, 사실주의, 인상주의, 후기 인상주의자의 작품들이 전시되었다. 이들 화가는 처음에는 주로 실내에서 작업했지만 나중에는 외부의 공공장소가 그들에게 중요한 작업 공간이 되었다. 테오가 파리에 있을 당시 그곳에서 활동한 유명한 화가 중에는 들라크루아, 르누

테오 반 고흐, 연도 및 사진작가 미상

아르, 모네, 마네, 드가, 쿠르베, 툴루즈 로트레크, 고갱, 르동, 팡탱 라투르, 피사로 등이 있었고 다른 나라의 화가들도 파리로 건너와서 공부하거나 전시를 열었다. 뤼시앵 피사로는 1887년에 빈센트와 테오를 함께 그렸고 앙리 드 툴루즈 로트레크도 같은 해에 빈센트를 그린 바 있다. 수 세기 동안 수백 명의 네덜란드 화가들이 프랑스의 수도 파리로 이끌려왔다. 그중에는 빈센트 반 고흐는 물론, 헤라르트 판 스판동크Gérard van Spaendonck, 아리 스헤퍼르Ary Scheffer, 야코프 마리스Jacob Maris, 헤오르허 헨드릭 브레이트너르George Hendrik Breitner, 요한 바르톨트 용킨트Johan Barthold Jongkind 등이 있다. 이들은 네덜란드 미술계와 화가들에게 영감을 주는 중요한 역할을 했을

뿐 아니라 프랑스에 있는 화가들에게도 네덜란드 특유의 감성이 묻어나는 색감과 기법, 새로운 소재를 발견하는 데 영향을 주었다.

안드리스 봉어르는 스물일곱 살에 보험중개인 일자리를 구하기 위해 파리로 왔다. 예술을 향한 열정을 지닌 안드리스는 1882년에 테오와 친구가 되었다. 안드리스는 테오와 함께 1885년에 도뤼스와 엄마 안나를 방문해 뉘넌의 목사관에 머물면서 빈센트를 만났고, 그 후로 자주 연락을 주고받았다. 빈센트와는 르픽 거리 54번지(삽화 XIII)에서 잠시 같이 살았던 적도 있었다. 1892년 그가 파리를 떠날 무렵에는 빈센트의 작품을 적어도 일곱 점은 소장했을 만큼, 빈센트의 작품을 최초로 수집한 사람 중의 하나였다.[18]

요와 테오가 결혼하기 바로 전해인 1888년 8월 15일, 빌은 테오를 만나기 위해 파리에 처음 방문했고, 이때의 경험이 빌에게는 아주 행복한 추억으로 남았다.[19] 빈센트는 파리에 있는 빌에게 편지를 썼다. 그는 빌이 테오의 집에 도착했다는 말에 매우 기뻐했고, 빌이 많은 것을 경험하기를 바랐다. 빈센트는 빌에게 뤽상부르 박물관에 자주 방문하라고 당부했고, 밀레, 브루통, 도비니, 코로를 더 깊이 이해하고 싶다면 루브르 박물관에 가서 현대 작품들을 보라고 했다.[20] 덧붙여 여름에는 노르트브라반트보다 파리의 햇볕이 더 강하니 주의하라고 했다. 빌이 첫 파리 여행에서 무엇을 했는지는 거의 알려지지 않았지만, 빈센트는 그녀의 파리 방문이 대단히 성공적이었다고 결론 내렸다. 테오에게 쓴 편지에서 그는 빌이 화가와 결혼하면 어떨까 하는 생각을 언뜻 드러내기도 했다. "괜찮을 것 같지. 음, 예술적인 능력보다 개성을 펼치기를 권해야 할 것 같아."[21] 빈센트는 빌레민에게 일 년 뒤 아를에서 만나자면서 지금은 만나지 않겠다는 의사를 내비쳤다. 1888년 4월 3일 그가 테오에게 보낸 편

뤼시앵 피사로, 〈동생 테오(오른쪽 정장용 모자를 쓴 이)와 얘기를 나누고 있는 빈센트 반 고흐〉, 1887년, 종이에 검은색 초크, 18 x 23cm

지에는 네덜란드에 있는 가족과 친구들에 대해 언급한 내용이 있는데, 가족들과 어느 정도 거리를 두고 싶어 하는 것처럼 보인다. "그곳에서 그림을 그리겠다는 생각만 해도 마음이 좀 편안해지는 것 같아. 그리고 나선 또 완전히 잊어버려. 지금 난 아무래도 프띠 불바르에 대해서만 생각하고 있는 것 같아."[22] 그러나 빌레민은 프랑스 남부에 단 한 번도 가지 않았고 다시는 빈센트를 만나지 못했다.

　　같은 해 3월 30일 빈센트는 자신의 서른다섯 번째 생일에 마찬가지로 3월생인 빌의 생일 선물로 자신의 작품을 주겠다고 하며 하나를 고르라고 했다. 그리고 9월 14일에 다시 빌에게 작은 사이

즈의 습작을 챙겨 놓았고, 테오에게 받으면 된다고 했다. 그가 말한 작품은 그해 초에 그렸던 〈유리잔 안의 꽃 피는 아몬드 나뭇가지와 책〉으로 보인다.(삽화 XIV)[23] 이 작품 이외에도 빌레민은 다른 세 작품을 가지고 있었는데 파리에 갔을 때 고른 작품으로 추정된다. 〈사이프러스 나무에 둘러싸인 꽃 핀 과수원〉(삽화 XV), 〈양귀비가 있는 밀밭 가장자리〉와 〈사람들이 산책하는 비 내리는 공원〉이 그것이다.[24] 빌은 테오를 통해 빈센트에게 엄마 안나의 사진을 전해주었고 그는 사진을 받고 매우 기뻐하며 같은 해 9월 21일 테오에게 편지를 썼다. 그는 엄마가 건강해 보이고 여전히 활기가 넘쳐 보인다고 하면서 흑백 사진 위에 알맞게 채색하기가 쉽지 않았다고 덧붙였다.[25]

빌은 파리에서 재미있게 지낸 얘기를 마르하렛하 메이봄에게 전했고, 마르하렛하가 보낸 답장에는 이렇게 쓰여 있었다. "빌이 파리 여기저기를 배회하는 모습을 매일 즐거이 상상했다고 전해야겠군요. 테오와 당신이 사이좋게 지내는 것만으로도 정말 멋진 일이 아닌가요. 물론 이렇게 생각할 이유는 전혀 없지만… 솔직히 파리에 둘이 같이 있다는 게 도저히 상상이 안 가요. 테오랑 다니면서 파리 거리와 미술관을 거닐었을 텐데, 그곳의 주민처럼은 아니었겠죠. 파리를 집처럼 느끼긴 어렵죠? 모든 아름다운 것들을 그리워하게 될 거예요…. 우리 둘 다 즐겁게 지내며 서로를 진심으로 생각하는 것을 행복하게 여기도록 해요. 날 믿어요, 언제까지나."[26] 그렇지만 마르하렛하의 예상과 달리 빌은 파리에서 지내면서 집에서처럼 편히 생활했다. 미델하르니스에서 빌이 테오에게 보낸 편지를 보면 파리라는 도시가 그녀에게 불러일으킨 감정을 엿볼 수 있다. "그게 바로 파리의 놀라운 점이라고 생각해. 활기로 가득 차 있어. 그 점이 좋아. 이따금 고약한 일을 당한다 하더라도 말이야. 너무 단조로

운 생활보다는 그 편이 낫지."[27]

파리에 3주간 머무르는 동안 빌은 오빠 테오에 대해 더 많이 알게 되었다. 하지만 빈센트는 빌이 도착하기 몇 달 전에 파리를 떠났다. 빈센트에게 파리는 너무 정신없이 바쁘게 돌아가는 곳이었고, 그는 자신이 아는 모든 사람과 반목했다. 이러한 이유와 아마도 일조량이 풍부한 지역인 것에 이끌려 빈센트는 1888년 2월에 아를로 갔다. 파리에서 네덜란드로 돌아온 지 석 달이 지난 12월 말에 빌은(아마 테오로부터) 빈센트가 자신의 귀를 잘라 정신 병원에 입원했다는 소식을 듣게 된다. 이 소식에 충격을 받은 빌은 마찬가지로 정신질환을 앓던 형제가 있었던 마르하렛하에게 편지를 썼다. 마르하렛타도 충격을 받았다. "불쌍한 친구, 얼마나 무서울까요. 오 그래요, 빌의 심정이 어떨지 너무나도 잘 알고 있어요. 빌과 빈센트를 생각하면 항상 나와 내 동생을 보는 것 같아요…. 요양원에 보내라는 말이 모질게 들리겠지만 그거 알아요? 어떤 전문가도 오래 미루어서는 안 된다고 권한답니다. 제대로 된 치료만 받아도 환자들의 고통을 덜 수 있어요. 첫편의 요양원에서 일하는 사람들을 잘 알고 있는데, 그 사람들 말로는 간호사의 전문성과 순간적인 판단만이 환자를 바로 진정시킬 수 있다고 하더군요. 이런 상황에 대처하기는 쉽지 않아서, 대부분의 가족은 좋은 의도를 지녔다고 하더라도 잘못된 판단을 하죠. 그것 알아요? 빈센트가 혼자가 아니었고 주변의 도움을 받을 수 있었던 것이 축복이라는 것을요. 메이나르트는 이 상황을 동정하면서 '그냥 지나가는 뇌 질환이진 않을까?'라고 물었어요. 그렇지 않을까요?"[28] 빌은 빈센트에게서 벗어나고 싶은 마음과 동시에 아무것도 할 수 없는 데서 답답함을 느끼며 힘든 시간을 보냈다.

엄마 안나와 빌이 브레다를 떠나기 직전이었던 다음 해 9월에 빌은 미델하르니스의 코르테베흐스 가족들과 얼마간 시간을 보내기로 했다. 바다와 신선한 공기가 기운을 차리게 했다. "지금, 이 휴가 기간에 이런저런 복잡한 감정과 생각들을 정리하면 때로는 작은 빛줄기가 나타나곤 해. 여름 내내 생각을 정리할 시간이 없었고, 머릿속이 뒤죽박죽 엉켜서 무슨 생각을 하는지조차 모를 정도로 정신을 놓고 있었거든. 여기서 좀 쉬고 나서 목요일에 집으로 갈 거야. 기분이 더할 나위 없이 좋아."[29]

빌은 레이던으로 이사 가는 것에 망설임이 없었다. 이사하기 한 달 전 요 봉어르에게 쓴 편지를 보면 빌은 브레다에 친구를 남겨두고 떠나는 사람처럼 보이지 않는다. 빌은 유일하게 집에서 엄마 곁을 지키는 자식이었고 주변에 또래 친구도 없었다. 빌은 전나무 숲과 잡초와 야생화가 가득했던 황무지와 친할아버지 빈센트가 설교를 했던 구 교회, 그리고 노르트브라반트의 마음씨 좋은 사람들을 많이 그리워할 테지만, 이런 헛헛함을 채워줄 만한 좋은 것들이 기다리고 있었다. 활기찬 대도시의 생활, 가까이 사는 가족과 친구들(특히 리너 크라위서와 마르하렛하 메이봄), 무엇보다 더는 견딜 수 없을 것 같았던 외로움에 종지부를 찍게 된 것이 바로 그것이다.[30] 이사 차량이 1889년 11월 2일에 떠났다. 빌과 엄마 안나는 반 고흐 가족 중에서 가장 마지막으로 노르트브라반트주를 떠나게 되었다.[31]

빌은 앞으로 레이던에서 펼쳐질 새로운 기회에 아주 큰 기대를 품었다. 이곳에서는 학문을 익힐 수도 있을 것이고, 일자리를 찾기도 수월할 터였다. 헤렝라흐트 운하와 인접한 아파트는 1층에 방 두 개가 나란히 붙어 있는 아주 널찍한 곳이었다. 뒤편에 있는 방에서는 정원이 내다보이고 밖에서는 엄마가 좋아하는 꽃을 실컷 가꿀

수도 있었다. 엄마 안나는 테오가 준 약용식물인 레몬그라스를 비롯한 여러 식물과 관목을 정원에 한가득 심었다. 빌은 레몬그라스를 잘라서 테오에게 가져다줄까도 생각했다.

안나와 요안은 엄마 안나와 빌이 레이던에 이사 온 것을 두 팔 벌려 환영했다. 집에는 바로 가구가 들어왔고 인테리어도 끝냈다. 엄마 안나는 대단히 만족해했다. "아름다운 공간에서 살면서 우리 정원도 생겼단다."[52] 요안의 사업은 날로 번창했다. 1880년 1월에 그와 사업 파트너 페터르 질레선은 판 하우턴 & 질레선이라는 회사를 세워 석회화 과정에 필요한 조개 회를 생산했다. 당시 급격한 산업화와 도시화로 인해 건축 분야가 활기를 띠면서 벽돌과 모르타르의 수요는 급증했다. 그중 석회 모르타르는 접착력이 뛰어나 건물용 접착제로 찾는 이들이 많았다. 공공 주택 분야도 노동자 계급 가정에 저렴한 비용의 임대 주택을 제공하는 법인 회사를 설립한 민간 투자자들에 의해 덩달아 성장했다.[53] 이런 종류의 사업에서 자재를 조달하며 이익을 보는 회사 중 하나가 요안의 조개 석회 생산 공장이었다. 유복한 가정에서 자란 요안은 그 자신과 마찬가지로 수월하게 자녀를 양육하고 가정을 꾸릴 수 있게 되었다.

엄마 안나와 빌이 레이던으로 이사를 한 지 몇 주 후, 테오는 다시 파리로 빌을 초대했다. 요가 첫 아이의 출산을 앞두고 있었기에 빌이 몇 주 동안 출산과 산후조리를 도와줬으면 한 것이다. 빌 역시 머리도 식힐 겸 아기에게 입힐 작은 카디건을 챙겨 1890년 1월 2일에 파리로 가는 기차에 몸을 실었다.[54] 1889년 여름에 요는 빈센트에게 첫 아이의 대부가 되어달라고 부탁했다. 요는 배 속의 아이가 사내아이일 거라고 확신했고 아이의 이름을 시아주버니인 빈센트 반 고흐의 이름을 그대로 붙이고 싶어 했다. 한편 요는 임신에 관

해 의구심을 떨치지 못했는데 그것은 가정을 꾸리는 것에 대한 두려움이 아니라 본인과 남편의 건강이 별로 좋지 않아 아이의 행복에 영향을 끼칠까 하는 염려였다.[35] 임신 말기와 출산 후 산후조리 기간에 빌의 능숙한 보살핌은 요의 가정에 신의 선물과도 같은 일이 될 터였다.

빌이 다시 찾았던 파리는 '세기말' 분위기가 한창일 때였다. 이 시기 예술 분야에는 여러 스타일과 형식들이 등장하며 특색을 드러냈는데, 회화와 건축에서는 인상주의와 아르누보 양식이 발전했고, 영화 촬영술이 발달했으며, 캉캉 춤이 주목받았다. 또한, 과학의 발전과 새롭게 등장한 다양한 사회 이론은 보수적인 관습들과 어김없이 충돌했다. 다윈의 진화론은 성경의 교리와 배치되었고, 사회주의의 성장은 기성 부르주아 계급을 위협하였다. 그리고 인간에게는 꽤나 부정하고 싶은 욕망이 내재해 있다고 주장하는 프로이트의 심리학까지 등장했다. 이러한 긴장 상태 속에서 중산층들은 기대와 두려움이라는 양가적인 마음을 품고 새로운 세기를 맞이했다. 이 양면성은 예술에서는 마치 현실로부터 도피하려는 듯한 화려함으로 나타났다. 이 시기 과도하게 치장된 형태의 작품 경향은 제1차 세계대전이 발발하기 전까지 계속되었는데, 이때가 이른바 '아름다운 시대'라는 의미의 벨 에포크La Belle Epoque이다. 전쟁이 끝나고 폐허가 된 세상은 너무나 고통스러웠고, 대조적으로 이전 시대의 아름다움은 더욱 두드러졌다.

파리는 빛의 도시로 잘 알려져 있었다. 이는 볼테르나 몽테스키외와 같은 '선각자'를 배출한 데서 나온 말은 아니고, 앞선 세기 절대군주의 선견지명으로 인해 붙여진 이름이다. 루이 14세는 치안과 감시를 위해 파리의 모든 거리에 가로등을 설치했다. 또한 1853

년에서 1870년 사이 조르주 외젠 오스만 남작에 의해 대대적으로 정비된 파리는, 지방에서 상경한 이주민들로 인해 급속도로 팽창했다. 파리 중심가의 부동산 가격이 치솟으면서 수많은 사람은 좀 더 저렴한 주택을 구하려면 도시 변두리로 내몰리다시피 했다. 1860년에는 파리가 몽마르트르까지 확장되었다.

메트로폴리스로서의 면모를 갖춘 도시는 1889년 만국박람회에서 처음으로 모습을 드러냈다. 1888년에 빈센트는 빌레민에게 만국박람회에 관해 두 번이나 편지를 썼다. 당시 빈센트는 아를에, 빌은 파리 테오의 집에 머무르고 있었다. 첫 번째 편지는 빈센트의 생일인 3월 30일에 쓰였고, 다음 편지는 6월 20일에 쓰였다.[36] 빈센트는 만족스러운 작품을 선보이기 위해 열심히 그림을 그리고 있다고 소식을 전했다. 만국박람회는 이때로부터 내년 여름에 열릴 것이며, 에펠탑은 이 행사를 위해 지어졌다.[37] 빌은 틀림없이 에펠탑이 지어지는 광경을 두 눈으로 보았을 것이다. "내 동생, 네가 파리에 온 것에 내가 얼마나 기쁜지 서둘러 전하기 위해 펜을 든다. 머지않아 엄청난 것을 보게 될 거야. 내년에 고갱과 같이 살게 되면 지중해 쪽으로도 네가 올 수 있지 않을까 싶다. 분명히 좋아할 거야." 그리고 그는 이 말을 남기고 편지를 끝을 맺는다. "지금 해바라기 그림을 그리느라 바빠서 할 말이 떠오르지 않는구나. 테오와 함께 파리에서 멋진 시간을 만끽하길 바라며 날씨가 좋기를 기원하마."[38] 연철로 지어진 에펠탑은 1889년 초에 완공되었고, 거의 1㎞나 되는 전시장 위로 위용을 드러냈다. 증기기관차를 타고 온 관람객들이 만국박람회 전시장 주위로 몰려들었다. 새로운 미래가 눈앞에 펼쳐져 있었고, 더는 과거로 되돌아갈 수 없었다. 그야말로 재앙이었던 제1차 세계대전의 파괴, 약탈, 대학살은 아직 오지 않은 상황임에도

위베르탱 반 고흐가 보낸 에펠탑 엽서, 날짜 및 사진작가 미상.

불구하고, 세기 전환기 파리는 20여 년 전 일어난 보불전쟁의 여파로 여전히 씨름 중이었다. 이 두 전쟁 사이에는 낙관주의와 삶의 환희가 가득했으며 호황이 이어졌다. 이때가 빌이 방문했던 당시 파리의 모습이었다.

빌이 파리에 머무는 동안 빈센트는 생 레미 드 프로방스에 있는 정신 병원에서 빌에게 편지를 썼다. 1890년 1월 4일에 보낸 편지에서 빈센트는 빌의 두 번째 파리 방문을 몹시 반겼다.[39] 그리고 1월 20일 편지에서는 다음과 같이 적었다. "파리에서 재밌는 시간 보내고 있니? 뒤죽박죽 어지러운 대도시에서 정신없는 네 모습이 눈에 선하구나. 파리라는 도시는 우리처럼 단순한 환경에 익숙한 사람들의 마음을 항상 어지럽히곤 하지. 괜찮다면 파리에 머무는 동안 답장을 해주렴. 네 상태가 나아졌다는 소식을 듣고 싶구나. 파리로 돌아가게 되면 그곳 생활이 내게 미칠 영향이 조금 두렵게 느껴진다. 어쩌면 봄이 되면 발작을 할지 모르니 말이야. 일 년 내내 소란스럽고 들떠 있는 파리에서의 생활은 되도록 잊으려고 애쓰고 있다."[40] 같은 편지에서 빈센트는 빌에게 화가 에밀 베르나르를 만난 적이 있는지 물어보면서, 그가 자신의 소중한 친구이며 알퐁스 도데의 모험 소설에서나 나올 법한 주인공처럼 아주 개성이 강하다고 말했다.[41]

생 레미 병원에서 정신 착란 증세로부터 조금씩 회복하는 동안 빈센트는 테오 부부와 빌을 자주 생각했다. 그는 요의 '중대한 일'이 순조롭게 잘 진행되기를 바랐다.[42] 빈센트는 다시 작업할 수 있어 행복해했고, 데이지, 제비꽃, 민들레와 같은 꽃과 나무를 그리려 했다. 빈센트는 올리브를 따는 여성의 모습을 그린 그림을 빌과 어머니를 위해 파리로 보냈다.(삽화 XVI) 그가 이 그림을 고른 데는 '조

금이라도 눈여겨볼 만한 게 있을 것 같아서'였다.[43] 그는 테오에게 그림을 보내 어머니와 빌에게 전달하도록 했고, 어떤 액자를 쓰면 좋을지 조언했다. "흰색 액자를 사용하면 분홍색과 녹색이 대비를 이뤄서 은은하게 빛을 낼 거다."[44] 그는 '산을 더 그려 넣은' 작품과 '키 큰 소나무가 있는 정원'을 그린 그림을 보낼 거라고 얘기했다.[45]

테오는 빌이 파리에 있는 동안 자주 데리고 나갔다. 1890년 1월 17일에 두 사람은 함께 에드가르 드가의 작업실에 갔는데 이곳은 퐁텐 19번지에 있는 화가의 집과 가까운 곳에 있었다.[46] 드가는 까탈스럽고 내성적인 사람이라고 알려졌지만, 당시 부소 & 발라동에서 일하던 테오가 그에게 작품을 의뢰하는 데 그 정도 평판쯤은 문제도 아니었다. 드가는 인기 많은 작가였고, 그의 작품은 고가에 팔렸다. 1890년 무렵, 드가는 큰 성공을 거둔 푸른색 발레복을 입은 발레리나 연작의 첫 작품을 그렸다. (삽화 XVII) 1880년대 초부터 그는 발레리나 그림을 그릴 때 주로 오일, 구아슈 물감, 초크를 사용했고, 입체적인 조각상을 만들면서 특히 더 인기가 많아졌다.[47] 청동이나 밀랍으로 제작된 조각은 테오와 빌에게 깊은 인상을 남겼음이 분명하다. 드가의 작업실에도 실제 사춘기 소녀의 실제 크기와 거의 비슷한 조각 작품 몇 점이 있었을 것이다. 드가는 여러 가지 다른 재료들을 색다르게 조합하는 실험을 했고, 놀랍도록 실감 나는 효과를 내는 데 성공했다. 청동으로 만든 드가의 무용수 조각상에는 실제 직물로 만든 뿌엥뜨 슈즈와 튀튀가 신겨져 있었다. 조각상의 몸에 꼭 맞는 상의와 짧은 스커트는 당시 발레복의 유행을 반영했다. 당대 훨씬 자유로워진 분위기에 따라 전통적으로 종아리까지 오던 흰 스커트는 무용수의 다리를 드러내도록 무릎까지 오는 기장으로 짧아졌고, 더러는 엉덩이가 드러날 정도로 짧은 것도 있었다.

1890년 2월 19일, 빌이 파리를 떠나기 전에 보낸 편지에 빈센트가 답장을 보냈다. "드가의 집에서 그를 만났다니 정말 운이 좋았구나."[48] 테오는 빌이 네덜란드로 떠나기 전에 드가의 집에 방문한 1890년 2월 9일의 이야기를 적어 보냈다.[49] 당시 빌을 만난 드가는 그녀의 이목구비를 보면서 옛 네덜란드 거장들의 작품에서 본 여인의 모습을 떠올렸고, 그로 하여금 네덜란드의 여러 미술관에 방문하고 싶다는 동경을 품게 했다. 드가는 이제 막 만난 젊은 여성에게 자신의 작품을 보여주기 위해 하나둘씩 꺼내오는 수고를 마다하지 않았다. 빌은 드가의 작품을 마음에 들어 했고, 테오는 자랑스러운 어조로 빌이 뉘넌에서 온 목사의 딸이지만 여성 누드화를 보는 안목이 상당하다고 말했다.[50] 빌에게 드가의 작업실을 방문한 일은 아주 특별한 경험이었을 것이다.

드가와 테오가 알고 지낸 지는 꽤 되었다. 1886년 7월에 테오가 일하는 부소 & 발라동 화랑은 드가의 〈화병 옆에 앉아 있는 여인〉을 구입한 바 있으며, 1888년 1월에는 화랑의 갤러리에서 드가의 전시회를 연 적이 있었다. 테오는 그 뒤로 수년간 드가와 연락을 이어 가며 많은 작품을 구매했다. 두 사람이 가끔씩 만남을 가졌고, 작품 공급일과 작품료 지급 등 업무상 편지를 주고받았음은 분명하다. 그러나 둘의 친분을 확인할 만한 증거는 현재로서는 드가가 보낸 청구서와 동일한 내용이 적혀 있는 드가의 명함만이 남아있을 뿐이다. (삽화 XVIII)[51]

1890년 1월 31일 금요일에 반 고흐의 집안에 새로운 생명이 태어났다.[52] 요와 테오의 아들이 태어난 시각은 자정이 가까운 때였다. 아이의 이름은 대부 빈센트의 이름을 따라 빈센트 빌럼Vincent Willem이라 지었는데, 빈센트 역시 친할아버지의 이름을 따른 것이

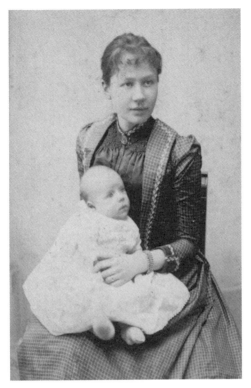

요 반 고흐 봉어르와 빈센트 빌럼 반 고흐, 1890년,
사진 라아울 사이섯

었다. 임신과 출산으로 많이 지쳐 있던 요는 몸을 회복할 시간이 필
요했고 아기를 돌보는 데 어려움을 겪었다. 4월에 테오는 어머니와
빌에게 아기가 건강히 잘 자라고 있다고 편지를 보냈다. "작은 보닛
들이 전부 맞지 않을 정도로 자랐어요…. 요가 모유 수유하는 것만
으로는 감당할 수가 없어 매일 밤에 두 번씩 우유를 주고 있어요. 가
끔은 낮에도 우유를 먹여도 괜찮을 것 같은데 요가 모유를 먹이고
싶어 하네요."[53] 안나는 요에게 우유를 먹여 키운 아이를 알고 있는

데 아주 건강하게 잘 자랐다고 안심시켰다.[54] 그러니까 아기 빈센트에 대해 전혀 걱정할 필요가 없다고 말이다. 또한 분유라는 또 다른 선택지도 있었는데, 당시 네덜란드와 파리에서는 분유를 손쉽게 구할 수 있었다.

요의 출산 전후 5주간 빌은 그녀의 곁을 지키며 보살펴 주었고, 두 사람은 서로를 잘 이해하게 되었다. 요는 막내 시누이에게 큰 도움을 받았다는 내용의 편지를 보냈고, 무엇보다 그들이 아주 잘 지냈다는 점을 언급했다. 주치의 역시 빌의 도움이 아주 컸다고 했다. 의사는 요를 정기적으로 진찰하기 위해 찾아갔고, 빌에 대해서 '결혼하기에는 너무 아까운 사람'이라고 평했다. 주치의는 농으로 한 말이었겠지만, 그 말을 곱씹어 생각한 테오는 빌이 떠나던 날 빈센트에게 보낸 편지에서 빌이 결혼한다면 자신이 얼마나 기쁠 것인지를 강조했다.[55]

12장. 사랑하는 동생에게, 사랑하는 빈센트 오빠에게

𝄢

파리, 레이던, 1888–1890

"사랑하는 동생아, 네 편지를 많이 기다렸는데 보내줘서 정말 고맙구나. 너한테 계속 편지를 쓰고 싶거나 너한테 편지를 써달라고 하고 싶은 마음을 이겨내기 어려웠거든. 편지에서 네가 겪었다고 언급한, 지금 내가 다시 경험하고 있는 이 우울한 상태일 때는 편지를 주고받는 것이 우리처럼 기질적으로 불안한 사람을 지탱하는 데에 항상 효과적인 것은 아니야."[1]

빌레민에게 보낸 이 편지는 1888년 6월 아를에서 빈센트가 나흘에 걸쳐 쓴 것이다. 산발적이긴 했지만 빈센트는 여동생들과 열심히 편지를 주고받았다고 알려져 있다. 그러나 대부분이 유실되었고, 그중에서도 안나와 리스와 주고받은 서신은 거의 남아 있지 않다. 그해 시월에 빈센트는 테오에게 "빌레민과는 꾸준히 편지를 주고받고 있다"고 했다. 1887년 가을에도 빈센트와 빌이 열성적으로 편지를 주고받은 적이 있었지만, 당시 두 사람이 주고받은 편지는 빈센트가 빌에게 보낸 편지 몇 통만이 남아 있다. 남아 있는 편지 중에는

1887년에서 1890년 사이에 빈센트가 빌에게 쓰고 부치지 않은 한 통의 편지를 비롯한 총 스물두 통의 편지가 포함되어 있다. 빌과 어머니에게 같이 보낸 편지 세 통은 이 당시에 쓴 편지였다. 빌이 빈센트(와 테오)에게 보낸 편지 중에 유일하게 남아 있는 것은 열세 살 때 언니 안나와 함께 영국에 있던 1875년에 보낸 것이다. 안나와 빈센트 사이에 남아 있는 것은 안나가 웰린에서 보낸 짧은 편지 한 통과 빈센트가 그 당시 보낸 것으로 보이는 드로잉 두 점이 있다.[2] 빈센트가 리스에게 보낸 편지는 남아 있지 않다. 우리가 읽을 수 있는 건 1877년 9월 4일에 빈센트가 테오에게 보낸 편지에 동봉한 안나와 리스에게 쓴 쪽지뿐이다. 그는 동생 테오에게 '몇 마디 써서 엄마 생신에 맞춰 보내'[3] 라고 부탁했다. 아버지가 세상을 떠나고 뉘넌을 벗어난 후로 빈센트가 어머니에게 직접 편지를 쓴 적은 없었지만 동생 빌에게 쓴 편지 일부는 어머니가 함께 읽을 거라 여기며 이런 식으로나마 소식을 전했다. 빈센트의 쪽지에 대한 반응으로 짐작되는 리스가 테오에게 쓴 편지에는 이렇게 적혀 있다. "근데 말이야, 난 가끔 빈센트 오빠가 남처럼 느껴질 때가 있어. 별로 편지를 쓰고 싶은 마음도 들지 않고, 대체로 빈센트 오빠가 쓴 편지에 공감하기도 어려워."[4]

빌은 주로 네덜란드에서 어

빌레민 반 고흐(오른쪽)과 미상의 인물,
날짜 및 사진작가 미상

머니와 친척들과 지냈고, 빈센트는 네덜란드를 떠나 영국과 벨기에를 거쳐 종국에는 프랑스에 머물렀다. 두 사람 사이의 이러한 물리적 거리에도 불구하고 그들은 가까웠다. 둘은 서로 허심탄회하게 속마음을 털어놓았는데, 예술과 문학뿐만 아니라 사랑과 배우자를 찾는 일에 관한 이야기까지도 편지에 적었다. 빈센트는 종종 지나간 어린 시절을 곱씹었고, 이때 그의 어조는 침울했다. "이렇게 빨리 주름과 뻣뻣한 수염, 가짜 치아를 가진 늙은이가 될 거라고 내 운명이 정해져 있었나 보다. 내 비록 젊음과 건강을 잃었어도 그림을 그리는 동안 만큼은 젊음과 활기가 느껴져 즐거운 마음으로 작업하고 있다. 테오가 없었다면 작업에 대한 의미를 찾지 못했을 거야. 믿을 수 있는 벗인 테오가 곁에 있기에 나는 더 발전할 테고 상황이 잘 흘러가리라 믿는다."[5] 다른 부분에서 빈센트는 작업의 원동력에 관해 적었다. "난 지금까지 이루어질 수 없는 부적절한 관계를 맺어왔고 이것은 대개 나를 흠씬 두들겨 맞은 상처투성이로 만들었지… [하지만] 그림에 대한 열정으로 진정한 사랑이 사그라졌어."[6]

　　빈센트와 빌의 강한 유대감은 뉘넌의 목사관에서 함께 살던 시절 형성된 것이다. 그러나 1885년, 아버지의 죽음 이후 안나와 크게 다툰 후로부터 빈센트는 빌에게 어떤 것도 기대하지 않게 되었다. 그 무렵 테오에게 쓴 편지에는 이런 내용이 적혀 있다. "집에서 동생들을 봤을 때(그래 알아, 너와도 생각이 다르고 그 아이들도 그렇다는 걸) 진정성도 없고 너무 멀리 느껴졌어. 내 생각이 맞았다고 생각하는 다른 이유도 있어서 아버지가 돌아가시고 집을 정리할 때 이제는 정말 뒤로 물러나 있어야겠다고 생각하게 됐어…. 엄마가 다치셨을 때 내가 빌을 얼마나 안쓰럽게 생각했는지 기억할 거다. 거참, 그것도 한순간에 끝나버렸구나. 우리 관계가 다시 냉랭해졌으니 말이

다…. 네가 중간에서 화해시키려고 노력하는 것도 알지만 동생아, 나는 무엇보다 빌이 불편해하지 않았으면 한다. 그리고 형제들에게 정말 어떤 피해도 끼치지 않을 거야. 그 아이들을 설득하거나 다시 노력해보려는 마음도 전혀 없고 말이다. 첫째로 그들은 나를 이해하지 못하고, 둘째로 나를 이해하려는 마음조차 없기 때문이다."[7]

하지만 1886년 2월 말에 파리로 떠난 후에 빈센트는 자신이 어머니와 동생 빌을 많이 그리워하고 있다는 것을 깨달았고, 빌과는 다시 편지를 주고받았다. 그는 빌과 리스가 수스테르베르흐에서 뒤크베스너 부인을 같이 돌보는 것을 대견하게 생각했다.[8] 프랑스에서 빈센트가 빌에게 적어 보낸 장문의 편지를 통해 우리는 빌이 수스테르베르흐에서 있던 일을 적어 보냈음을 짐작할 수 있으며, 그들의 관심사 또한 알 수 있다.[9] 빈센트는 큰오빠로서 동생을 보살펴주고 싶은 마음에 조언하기도 했지만, 그의 편지는 유머러스하고 유쾌했다. 빈센트와 빌은 문학, 사랑, 색채, 빛, 남유럽 그리고 말할 것도 없이 예술에 관해 서로의 생각을 나눴다. 이 시기의 둘의 편지는 정이 넘치고 서로의 속마음을 드러낸 내용이 많았다. 빌은 그림에 관한 빈센트의 생각뿐만 아니라 개인적인 견해에도 관심을 가졌는데, 그것은 빌이 그림을 그릴 때 명백히 빈센트의 그림 스타일과 주제의 선택 등으로부터 영감을 얻었기 때문이리라. 빌이 보낸 스케치 두 점을 받아보고 마르하렛하가 빌에게 쓴 편지에는 이렇게 적혀 있었다. "해바라기를 빌에게 돌려드립니다. 이전에 그린 그림이 더 나은 것 같아요. 엄마와 아이를 그린 데생에는 자신감이 부족해 보여요. 인물들이 평범해 보이진 않지만 그렇다고 특별히 환상적으로 표현되지도 않았어요. 노란 종이꽃을 들고 있는 엄마는 정말 아닌 것 같아요. 스타일도 조화롭지 않아요. 두려울 것 없이 아주 덤덤하게 공

중에 떠 있다가 주저앉은 느낌이라고 할까요. 대체로 너무 많은 변화를 줘서 저에겐 너무 어지러운 느낌이 들어요. 저는 빌이 자신에게 어울리게 포장해서 더 나은 아이디어를 보여줄 수 있다고 생각해요. 그 작품은 오빠한테 보내지 않는 게 좋을 것 같아요. '아이들'은 제가 갖고 있을까요? '해바라기'에 관해 솔직하게 직언했으니 자격이 있다고 생각해요."[10] 드로잉에 대한 마르하렛하의 솔직한 평가를 보면 빌이 자신의 작품을 친구들에게 보여주고 비평받기를 마다하지 않았던 것으로 보인다. 그리고 마르하렛하의 평가에 대해 빌은 그림의 주제와 작업 방식을 설명한 것으로 보인다. "그림 속 어머니의 모습이 조화롭지 않아 보이는 것이 빌이 의도였단 걸 이제는 이해했어요. 해바라기 드로잉도요. 그렇지만 빌이 의도한 바가 명확하게 전달되지 않아서 잘못된 것처럼 보였어요. 적어도 저한테는 그래요. 물론 제가 전문가라고 생각해서 한 말은 아니에요."[11]

마르하렛하는 빈센트에게 호감을 품고 있었고, 그에게서 자신의 모습을 본 듯하다. 1888년에 마르하렛타는 이렇게 적었다. "빈센트가 잘 지내고 있다니 정말 다행이네요. 그가 여기 다시 온다면 정말 기쁠 것 같아요. 전 항상 빈센트가 세상과 고군분투하는 모습에 동질감을 느껴 왔거든요."[12] 빌이 빈센트가 보내온 편지 몇 통을 마르하렛하에게 보여주었을 때는 이렇게 말했다. "빈센트의 글은 정말 남달라요. 그가 이렇게 고상한 분인 줄 미처 몰랐어요, 빌! 참으로 깊이 있고 박식한걸요! 그리고 테오를 생각하는 마음이 이렇게 클 줄이야! 그의 영혼을 들여다보는 일이 얼마나 기쁠지 짐작이 가네요. 그러나 저는 사랑에 관한 그분의 견해에는 완전히 뜻을 달리해요. 그가 사랑이라고 일컫는 것은 우리 인생에서 어찌할 수 없는 불가항력적인 거지요. 기꺼이 감수할 수는 있겠지만 빈센트가

생각하는 것과는 다른 종류의 더 순수하고 고결하며 숭고한 것들이 있답니다. 자욱한 안개를 뚫고 누군가의 인생을 밝고 환하게 만들어주는 것들 말이에요. 폭풍우만큼 강력하고 그 누구도 꺾을 수 없으나 제멋대로는 아닌, 예술가로서도 성장시킬 수 있는 그런 것들이지요. 하지만 빈센트가 정의하는 사랑은 많은 것을 줄 수 없다고 생각해요. 그것을 제외하면, 예술가는 학문보다 삶에서 더 많은 것을 배운다는 빈센트의 말에 동의해요···. 마음의 평정에 관한 대목과 억눌리느니 차라리 타버리겠다는 대목도 좋았어요. 조금 다른 종류지만 바닷가에 앉아 있을 때 저도 같은 생각을 했거든요. 이런저런 풍파를 겪으며 지쳤던 시절에 그럼에도 '바위 위에서 메말라 죽느니 차라리 파도에 부서지겠노라'고 생각했던 적이 있거든요."[13]

　　마르하렛하가 언급한 빈센트의 편지는 그가 1887년 10월 브레다에서 빌에게 보낸 것이었다. 그 편지에서 빈센트는 젊은 여성은 비교적 전통적인 삶의 방식을 따라야 한다고 주장했다. 빈센트는 빌이 작가나 화가가 되기 위해 공부하겠다는 의견에 반대했다. 그리고는 빌에게 행복을 찾는 법에 관해 조언하는데, 염세적인 생각을 불러일으키는 것을 피하고, 스스로 즐기면서 전력으로 힘껏 살아가라고 했다. 하지만 그의 말은 오락가락하는 구석이 있다. 한편으로 빈센트는 마르하렛하가 빌의 사기를 북돋아 주려고 한 것과는 달리 빌의 열정을 꺾으려고 했다. 그러나 동시에, 마르하렛하도 읽었듯이, "내면에 있는 것은 그게 무엇이든 반드시 표출해야 한다"고 한 것이다.[14]

　　빈센트와 빌은 각자가 겪고 있는 정신적인 문제에 대해 서로 알고 있었고 이에 대해 솔직하게 서로를 걱정하며 얘기를 나눴다. 다음은 1888년 7월 31일에 빈센트가 쓴 편지 내용이다. "건강은

좀 나아졌니? 그랬길 바라. 바깥에서 많은 시간을 보내는 것이 중요하다. 나 또한 네가 그랬던 것과 비슷하게 식사를 할 때 자주 어려움을 겪고는 한다. 그래도 이 난관을 헤쳐나가려고 하고 있어. 강인하지 않다면 영리해져야 해. 너나 나 같은 기질의 사람들은 이걸 명심해야 해."[15] 빈센트가 얘기하는 것은 1884년 빌이 심한 복통으로 요양하던 때를 말하는 것이다.[16] 그리고 1889년 4월 말 또는 5월 초에 빌에게 다시 보낸 편지(그 당시에는 네덜란드어보다는 프랑스어로 쓰는 걸 더 선호했다)에는 세 번의 발작을 겪어서 결국 생 레미에 있는 병원에 입원했고 '3개월 혹은 그 이내로' 입원할 거라고 했다. 그는 '그럴 만한 이유 없이' 의식을 잃었고 그 당시 무슨 행동을 했는지 무슨 말을 했는지 전혀 기억하지 못했다.[17] 후에, 빈센트는 자신이 무엇 때문에 고통스러운 것인지 정확히 설명할 수 없을 것이라 느꼈다고 적었다. 증상은 공황장애, 공허감, 원인불명의 피로와 우울 증상을 포함하고 있었다.[18] 그는 자살에 대한 생각을 지우기 위해 그가 존경에 마지않는 찰스 디킨스의 처방전을 따랐다. 하루 한 번 빵과 치즈를 곁들인 와인 한 잔과 파이프 담배가 그것이었다.[19] 1889년 10월에 빈센트가 빌에게 말한 바에 의하면, 테오가 보낸 의사의 검사를 받은 결과 자신은 정신이상이 아니며 알코올로 인해 우울한 것도 아니었다. 그의 발작은 간질 때문이었다.[20] 엄마 안나의 언니 클라라 카르벤튀스 역시 수십 년 전에 이미 같은 증상을 앓았던 적이 있었다.[21]

1890년 1월 20일에 빈센트가 빌에게 보낸 편지는 빌이 요의 출산을 돕기 위해 파리에 두 번째로 방문했던 시기에 쓰인 것으로 편지에서 그는 여동생의 건강을 염려했다. 빈센트에게 파리는 "너무 크고 혼란스러운" 곳이었기 때문에 빌도 비슷한 영향을 받지 않을까 걱정했던 것이었다.[22] 빈센트와 빌이 주고받은 서신에 더해 다

른 이들이 그들에 관해 쓴 내용을 살펴보면서 그들의 고통의 원인
이 무엇인지 가늠해보는 일은 흥미로운 일일 것이다. 그러나 19세
기 당시 정신의학은 여전히 생소한 분야였다. 독일 의사 요한 크리
스티안 라일Johann Christian Reil은 1808년에 정신질환에 대한 연구와
치료 방법에 초점을 둔 새로운 의학 분야를 '정신 의학'이라 명명했
다. 그러나 정신질환의 원인과 치료에 대한 지식은 아직 걸음마 수
준이었다. 이제 더는 정신질환이 있다고 해서 모두 '정신 이상자'로
간주하지는 않았으나, 정신 건강 장애 또는 '뇌 질환'을 지닌 사람들
을 가리킬 때 지금과는 매우 다른 용어를 사용했다. 빌헬름 그리징
거Wilhelm Griesinger와 에밀 크레펠린Emil Kraepelin의 연구는 정신 의
학적인 증후군을 분류하는 일을 선도했다. 조발성 치매(조현병)와 조
울증은 특별히 특정 증후군으로 분류되었다. 그 외 이 시기에 흔했
던 질병으로는 히스테리와 신경쇠약이 있었다.

　　빈센트와 빌은 그들의 건강 상태 외에도 많은 주제로 이야기
를 나누었다. 그들은 미술, 문학, 빈센트가 작업했던 그림들 그리고
두 사람 다 교분이 있는 지인에 관한 이야기를 편지에 썼다. 빈센트
의 편지는 전반적으로 아주 진지했고, 특히 본인의 작품에 관해 얘
기할 때는 더욱더 그랬다. 평생 화가로 살아가겠다는 결심을 한 뒤
파리를 거쳐 아를에서 작업할 때였고 그 당시 쓴 몇몇 편지에는 작
업 얘기 말고는 그 어떤 얘기도 하지 않았다. 빌과 테오는 빈센트의
마음속에 있는 것이 무엇인지를, 해바라기, 우체부, 카페테라스 등
빈센트가 분주히 그리고 있는 것들이 무엇인지를 맨 먼저 알게 되었
다. 1888년 6월 16일부터 18일 사흘에 걸쳐 빌에게 보낸 장문의 편
지에서 빈센트는 아를 지역을 설명하면서 그곳의 풍광과 빛에 찬사
를 쏟아내었다. "이곳의 색채는 아주 정제되어 있다. 평온함 그 자

체. 이곳은 잎이 시들거나 하늘이 칙칙해도 보기에 싫지 않아. 다채로운 황금빛이 사방에 널려 있거든. 초록 금빛, 노란 금빛, 붉은 금빛, 붉은 황동빛, 구릿빛. 요컨대, 레몬이 빚어낸 레몬 금빛부터 탈곡한 옥수수 더미의 흐린 노란빛까지 색채가 가득하다. 그 다채로운 황금빛이 푸른색과 어우러져 있어. 물가의 짙은 감청색에서 물망초의 푸른빛. 무엇보다 아주 밝은 빛의 코발트블루, 초록빛이 도는 청색과 자줏빛 청색."[23] 같은 편지에서 빈센트는 이런 말도 했다. "지중해에서 일주일을 보냈어. 너도 좋아할 것 같더구나. 이곳에서 그림을 그리며 인상적이었던 점은 공기가 투명하다는 거야. 고향에서는 전혀 느낄 수 없는 거라 무슨 말인지 전혀 상상이 안 되겠지. 하지만 여기서 한 시간 정도 멀리 나가보면, 너도 사물의 색을 구분할 수 있을 것이다. 예를 들면 올리브 나무가 품은 회녹색, 목초지가 자아내는 연둣빛, 쟁기질한 들판의 연분홍 라일락색 같은 것들 말이다. 고향에서는 지평선에 희미한 회색빛의 선이 보였었지. 여기는 선이 아주 선명해서 아주 먼 곳에서도 형태가 또렷하게 보인다. 이런 데서 공간감과 대기를 느낄 수가 있어."[24]

　　빈센트는 모두가 자신의 화려한 스타일과 색채를 좋아하지는 않을 거라고 인정했다. "내 작품을 여러 번 본 코르 삼촌은 작품이 형편없다고 생각하신다."[25] 하지만 그는 흔들림 없이 본인이 끌리는 그림을 그렸다. "지금 노랑이 섞인 어두운 파란색 제복을 입은 우체부의 초상화를 그리는 중이다. 얼굴은 소크라테스와 비슷하고, 코는 거의 보이지 않고 대머리에 넓은 이마, 회색의 작은 눈, 선명하게 물든 통통한 두 뺨과 덥수룩한 수염, 희끗희끗한 머리카락, 큰 귀. 그 남자는 열성적인 공화주의자이자 사회주의자야. 아주 이성적이고 박식한 사람이지. 때마침 오늘 그의 아내가 아이를 낳았

다고 뛸 듯이 기뻐하더군."[26]

　　빈센트는 특별히 빌을 위해 그림을 그리기도 했다. 빌이 테오를 만나러 파리에 가 있는 동안, 빈센트는 빌에게 여러 차례 자신의 신작 중에서 갖고 싶은 그림을 고르게 했고, 빌은 네덜란드로 돌아갈 때 그 작품을 가져갔다. 빈센트는 테오를 통해 네덜란드에 자주 그림을 보냈는데 빈센트와의 편지로 빌레민이 이미 알고 있었을 법한 작품들이었다. 1888년 3월, 빌의 스물여섯 번째 생일이 지난 지 2주가 되던 빈센트의 서른다섯 번째 생일에 그는 아를에서 편지를 썼다. "생일을 정말 축하한다. 내 작품 중에 네가 좋아할 만한 것을 보내주고 싶으니 책과 꽃을 그린 습작을 따로 챙겨두마. 내 그림 중에 훨씬 더 큰 판형으로 작업한 〈파리인들의 소설책〉과 같은 소재인데 분홍색, 노란색, 녹색, 불타는 듯이 붉은색의 표지의 책더미가 가득 차 있는 그림이란다. 테오가 네게 전해 줄 게다."[27] 빈센트가 말한 작품은 〈유리잔 속에 꽃이 핀 아몬드 나무〉와 쌍을 이루는 〈파리인들의 소설책〉으로 알려진 〈프랑스 소설과 장미가 있는 정물〉을 이른다. 6월에 보낸 다른 편지에는 빌에게 스케치 한 장을 보냈다는 내용을 전한다. "꽤 큰 그림을 위한 첫 번째 밑그림이야."[28] 이는 〈추수 풍경〉을 그리기 위한 연습이었다. 언젠가 한 번, 빈센트는 다른 작가의 작품을 모사해서 빌을 그린 적이 있었다. 생 레미 드 프로방스에서 보낸 편지에서 빈센트는 "들라크루아 작품이 어떤지 알려주려고 네게 직접 스케치를 보내주려고 생각했어. 작은 모사품이 물론 어떤 식으로든 가치는 없지만 말이야."[29] 라고 말했다. 알려진 것처럼 들라크루아의 〈피에타〉를 모사한 작품은 빌이 소장하게 된다.[30]

　　1888년 9월, 생트 마리 드 라 메르에서 빈센트는 빌에게 자기가 만든 작품 중 하나를 고르면 네덜란드로 보내준다고 했다. 그

로부터 일 년이 조금 지난 1889년 10월에 어머니와 빌이 레이던으로 이사한다는 소식을 전했고, 생 레미 드 프로방스에서 빈센트는 파리에 있는 테오를 통해 작품 일곱 점을 보내겠다고 빌에게 보낸 편지에 적었다. "이른 시일 내로 내가 약속한 작품들을 테오에게 보내마. 그러면 테오가 레이던으로 가져다줄 거다. 내가 보낼 건 〈올리브밭〉, 〈수확하는 사람〉, 〈삼나무가 있는 밀밭〉, 〈아를의 카렐 식당 내부〉, 〈쟁기로 간 들판〉, 〈아침 풍경〉, 〈꽃핀 과수원〉, 〈자화상〉이야. 내년 중으로도 내가 너에게 여러 작품을 보낸다면 올해 네가 소장할 두 점의 그림과 함께 작은 컬렉션이 만들어지겠구나. 가능하다면 작품들을 한 공간에 놔두면 좋을 것 같아. 레이던에 가면 아무래도 네가 작가들을 가끔 만나지 않을까 싶으니 말이야. 그리고 다른 습작들도 내 다른 작품과 함께 네 컬렉션에 포함될 거라 믿는다."[31] 빈센트로서는 빌이 그림들을 복도나 주방이나 계단 옆에 제각기 걸어둘 수도 있는 점을 염려했기에 한 공간에 같이 진열해야 한다고 알려준 것이다. 빈센트는 주방에서든 거실에서든 자신의 작품이 제대로 보이도록 하기 위해 애썼다. 어떤 공간에 걸어둘 것인지는 아무래도 상관없었다.[32] 빈센트는 파리의 테오가 아직 보관 중인 〈아를의 붉은 포도밭〉도 빌이 가져갔으면 했다.

　　이따금 빈센트는 빌에게 주려고 그림을 그릴 때 그녀가 좋아하는 것을 그려주었다. 다음은 1889년 12월에 빈센트가 쓴 편지다. "난 지금 커다란 캔버스 열두 점에 분주히 그림을 그리고 있어. 개중 올리브 나무밭을 그린 것들이 있는데 이 중 하나는 하늘을 온통 분홍빛으로 물들였고, 또 다른 그림엔 초록빛과 오렌지빛이 섞인 하늘을, 세 번째 그림엔 거대한 노란빛 태양을 그려 넣었어."[33] 전체가 분홍으로 물든 하늘 배경의 올리브 나무밭 그림은 바로 〈올리브 따는

빈센트 반 고흐, 〈아를의 붉은 포도밭〉, 1888년, 캔버스에 유채, 75 × 93 cm

여인들〉의 세 작품 중 첫 번째로 그린 것이다. 빈센트는 테오에게
세 번째 작품은 빌과 어머니를 위해 그린 것이라고 말했다. 마지막
으로 반복해서 그린 이 작품은 전작들보다 다소 추상적이면서 단순
화된 그림으로 9월 말에 테오에게 보내려던 작품이었다.[34] 작품에
같이 들어있던 편지에는 "배에 실어 보낼 열여섯 점의 작품은 그들
에게 새 출발을 가져다줄 거야. 우리의 누이들이 내 작품으로 작은
컬렉션을 갖게 되는 건 우리 둘에게 꽤나 기쁜 일이 될 것 같구나."[35]
그로부터 얼마 후 빈센트는 빌레민에게 올리브 과수원 그림에 관한
편지를 썼다. "지금 어머니와 널 위해 만들고 있는 작품이 마음에 들
면 좋겠구나. 이 그림은 테오한테 준 〈올리브 따는 여인들〉을 다시

그린 그림이야. 지난 2주 동안 이 작품에 계속 매달려 있다."[36]

이윽고 1890년 1월 4일, 빈센트는 생 레미 드 프로방스에서 다시 편지를 보냈다. "어제 파리로 작품 몇 점을 보냈다. 그중에 하나는 어머니와 너한테 주려고 열심히 그린 작품이야. 나중에 보게 되겠지만 액자가 하얀색이어서 분홍색과 녹색이 대비되어 아주 차분한 배색 효과를 자아낼 거야. 현재 말리고 있는 그림 몇 점도 더 보내주마. 산이 있는 풍경과 높다란 소나무들이 있는 이곳 정원의 풍경을 담은 그림들이다."[37] 여기서 빈센트가 말한 작품들은 〈올리브 따는 여인들〉, 〈골짜기〉, 〈해 질 무렵 붉은 하늘의 소나무〉였다. 빈센트가 대략 한 달 후 빌에게 보낸 편지를 보면 특히나 〈올리브 따는 여인들〉을 스스로 높이 평가하는 듯 보였다. "올리브를 따는 여인들을 그린 작품이 네 취향에 맞았으면 좋겠구나. 바로 얼마 전에 고갱에게 그 그림 스케치를 보여줬더니 괜찮다고 하더군. 내 작품을 잘 알기도 하고 별로라고 생각하면 바로 말하는 친구거든. 물론 네가 원한다면 다른 작품을 골라도 되지만, 결국에는 이 작품이 선택될 거로 생각한다."[38]

빌이 빈센트에게 보낸 답장은 현재 남아 있지 않아서 빈센트가 보낸 작품들과 그림을 어떤 식으로 걸어두면 좋겠다고 적은 그의 편지에 빌이 보인 반응을 알 수는 없다. 〈올리브 따는 여인들〉은 1890년 브뤼셀에서 열린 《20인전》[Les X X, 벨기에의 《앙데팡당전》으로 1883년 브뤼셀 《살롱전》에서 거부당한 진보 화가들의 모임]에 출품한 작품 중 하나였다. 이 작품은 빈센트가 살아생전 팔았던 얼마 되지 않은 작품 중의 하나기도 했다. 이 그림을 구입한 사람은 빈센트의 막역한 친구이자 화가 유진 보흐의 누나인 벨기에 화가 안나 보흐Anna Boch였다.[39]

빈센트가 안나와 리스에게 줄 작품에 관해 언급한 일은 딱

한 번 있었다. 1890년 2월, 빌에게 소장할 작품을 고르라고 그림을 보내면서다. "다른 누이들도 작품을 가지고 싶어 하면 테오한테 더 달라고 하고 너도 네 취향에 맞는 것으로 골라보려무나."[40] 이 일을 제외하면 빈센트는 안나와 리스에게는 별다른 관심을 보이지 않았다. 그가 언제가 보고 싶어 했던 사람은 어머니와 빌이었다. 생 레미 드 프로방스에서 '햇볕에 유화를 말리는 동안' 그는 어머니와 빌을 많이 생각했다고 했다. "너와 어머니 둘 다 잘 지내길 바라. 두 사람 생각을 자주 한다. 뉘넌에서 안트베르펜으로 갈 때만 해도 이렇게 오랫동안 멀리 떨어져 있을 거라고는 생각지도 못했어."[41] 빈센트가 사망하기 한 달 전 1890년 6월 13일에 그는 오베르 쉬르 우아즈에서 빌에게 보낸 편지에 이렇게 썼다. "언젠가 정말이지 네 초상화를 그려보고 싶구나."[42] 그렇지만 빈센트는 빌이 파리에 왔을 때 만나는 것을 의식적으로 피했고, 그가 그토록 그리고자 했던 빌의 초상화는 결국 못다 한 꿈으로 남았다.

13장. 진정한 나의 형제

✑

파리, 레이던, 1890-1893

1889년 봄, 빈센트가 생 레미 정신 병원에 입원했다. 마르하렛하 메이봄이 빌에게 보낸 편지를 보면 빌이 이 상황을 걱정하고 있음을 알 수 있다. "괜찮은 요양 시설을 알아보세요, 빌! 제가 아는 분이 시설에서 일하는데 대부분의 환자가 입소하자마자 안정을 찾는다고 해요. 적절한 간호가 그들 모두에게 도움이 되는 게지요."[1] 1890년 1월, 빈센트가 차츰 회복세를 보이자 테오는 정신 병원을 대체할 만한 시설을 찾아다녔다. 그는 빈센트가 자유롭게 그림을 그리면서 치료받을 수 있는 다양한 선택지를 고려했고, 화가 카미유 피사로와 상의한 끝에 결국 파리 북서쪽에 위치한 오베르 쉬르 우아즈에서 동종요법 치료를 하는 의사 폴 가셰에게 보내는 것이 최선이라고 판단했다.[2] 빈센트도 테오의 이런 제안을 받아들여 5월 16일에 야간열차를 타고 파리로 가서 테오를 만났다. 그는 사흘간 테오 부부와 갓 태어난 조카 빈센트 빌럼과 함께 시간을 보냈다. 빈센트는 조카에게 푹 빠졌지만, 그에게 파리는 정신없을 만큼 부산했기에 평화로운 오베르 쉬르 우아즈로 떠나는 것에 안도했다.[3] 빈센트는 생 레미 병

원에 있을 때 일본 판화에 영감을 받아 그린 것으로 보이는 〈꽃 피는 아몬드 나무〉를 조카이자 대자인 빌럼의 탄생을 기념해 테오와 요에게 주었다. 아몬드꽃은 조카 빈센트 빌럼의 생일로부터 머지않은 시기인 2월에 꽃을 피운다. 그의 그림은 봄과 더 좋은 나날이 다가올 것을 의미한다.[4]

오베르에 도착한 빈센트는 가셰 박사를 만났고, 박사는 빈센트가 머물 곳을 찾아주었다. 마침 아르튀르 귀스타브 라부가 운영하는 여인숙에 방이 하나 남아 있었다. 빈센트는 그곳에 머물며 오베르와 인근 지역을 화폭에 담기 시작했다. 그곳의 풍경을 그린 화가는 빈센트만이 아니었다. 세잔, 코로, 도비니, 피사로 같은 화가들 또한 이 지역의 풍요로운 자연에서 영감을 얻었다. 6월 8일 테오 부부가 아이를 데리고 빈센트와 가셰 박사를 만나러 오베르에 왔고 그들은 함께 즐거운 하루를 보냈다.[5] 그 여름 빈센트는 좋은 시절을 보냈다. 이 시기 빈센트는 어마어마한 창작력을 발현하며 〈가셰 박사의 초상〉[6], 〈오베르의 교회〉[7] 등의 작품을 완성한다. 그에게 신경 쓰이는 소식이라면 조카 빈센트가 아팠다는 것이다. 테오는 파리에서 구입한 열악한 품질의 우유를 먹고 앓게 된 아이가 자주 울었지만, 당나귀 우유를 먹이자마자 금세 나아서 다시 건강해졌으며, 자신이 편지를 쓰는 동안 요와 아기는 곤히 잠들어 있노라고 소식을 전했다.[8]

당시는 테오에게도 힘든 나날이었다. 아이의 건강이 늘 걱정되었고 본인의 건강도 좋지 않은 상태였다. 더군다나 상사와 잦은 갈등을 일으키면서 위험을 감수하더라도 본인의 화랑을 내볼까 하는 고민을 안고 있었기 때문에 부소 & 발라동 화랑에서의 미래가 불투명한 상황이었다.[9] 조카가 아프다는 말에 몹시 놀란 빈센트는 테오 부부를 만나기 위해 7월 6일 파리로 가는 기차를 탔다. 이 방문

에 관해 알려진 바는 거의 없지만, 몇 년 후에 요가 기억한 이 날은 '불안과 긴장으로 가득했던' 날이었다.[10] 그날 빈센트와 테오 사이에는 격렬한 말다툼이 오갔고, 결국 빈센트는 집을 뛰쳐나간 후 고요한 오베르로 다시 돌아갔다. 요는 빈센트에게 상황이 잘 해결되길 바란다는 편지를 보냈다. 요는 빈센트가 모든 것을 지나치게 신경쓴다고, 그렇게 돌연히 떠나버려서는 안 됐다고 말했다.[11]

그해 여름, 두 번째 파리 방문을 마치고 돌아온 빌은 개신교 단체가 설립한 레이던의 발론 병원에서 수습 간호사로 근무했다. 그녀는 이곳에서 1890년 5월 4일부터 6월 16일까지 일했다.[12] 6월 5일 빈센트가 빌에게 쓴 편지에는 병원에서 일한다는 소식을 들어 기쁘다고 말하며 간호사들에게 요구되는 가치 있는 일에 관해 언급했다. "내가 그 분야에 대해서는 아무것도 모르니 참 유감스럽다."[13] 빈센트가 7월 10일과 14일 사이에 어머니와 막내 여동생 빌에게 쓴 또 다른 편지에서는 빌이 이미 일을 관둔 것을 알지 못한 채 또다시 간호사 일에 관해 언급한다. "빌이 병원에서 일을 시작하고, 수술도 예상했던 것보다 버겁지 않다고 하니 참 잘된 일입니다. 환자들의 고통을 덜어주는 것과 그 모든 것을 조용히 능숙하게 친절함으로 해내려는 의사들의 노력에 감사하는 마음을 갖게 되었기 때문이에요."[14]

발론 병원은 16세기 말 프랑스에서 자행된 가톨릭 박해를 피해 벨기에 남부의 발로니아 지역에서 도망 온 신교도의 후손들이 설립한 병원이다. 이때로부터 1세기가 지나 두 번째로 들어온 이민자들은 위그노 세력으로, 그들은 프랑스 부르봉 왕조의 첫 번째 국왕 앙리 4세가 1598년에 선포했던 낭트 칙령을 1685년에 루이 14세가 폐지함으로써 프랑스 내에서 시민으로서의 모든 권리와 종교

적 권리를 박탈당한 신교도들이었다. 새롭게 정착한 그들은 한데 뭉쳐 공동체를 형성하고 교회, 학교, 도서관, 보육원 등을 만들었으며 1886년에는 레이던의 역사 지구인 라펜뷔르흐 12번지에 레이던의 첫 번째 개신교 병원인 발론 병원을 설립했다.[15] 빌의 집은 병원에서 레이던의 구도심을 곧장 통과하면 걸어갈 수 있는 거리에 있었다. 병원에서 근무한 기간은 6주밖에 되지 않았으나 그동안 빌은 본인의 일터와 직업에 전반적으로 열의를 보였다. 그녀는 선천적으로 비위가 약하지 않아 수술을 안정적으로 보조했으며, 흥미를 느꼈다. 1890년 6월에 빌은 테오에게 편지를 썼다. "여기서는 사람들에 대해 많은 것을 배워. 그들을 있는 그대로 보게 되기 때문이지. 실은 그 사람들 대부분은 이테르손 교수와 트뢰프 교수에게 수술받으러 온 외래 환자들이어서 치료가 끝나면 병원을 떠나. 수술실에 들어가는 것이 이곳에선 가장 특별한 일이야. 난 언제나 수술실에서 자리를 지켰어. 수술이 너무 흥미로운 나머지 메스꺼운 상황이란 것도 잊어버리게 돼."[16]

그래 봤자 금세 흥미를 잃었지만 말이다. 발론 병원에서는 빌이 계속 일하기를 바랐다. 그녀의 기록에는 "그러나 소용없는 일이었다"고 적혀 있었다.[17] 그 여름, 빌은 정신적으로 어려움을 겪고 있었고, 삶의 방향을 새롭게 정비하고자 했다. 할아버지와 아버지와 오빠 빈센트가 선택한 것과 비슷한 길을 걸어가고자 한 것이다. 빌은 성경 교사가 되고자 했다. 1890년 6월 26일에 요에게 보낸 장문의 편지에는 발론 병원을 그만두는 대신 젊은 친구들을 '올바른 길로 인도'하기 위해 자신의 에너지를 쏟아붓기로 했다고 설명했다. "내 배움의 토대와 선한 일을 베풀기 전에 갖춰야 할 덕목에 관한 이해를 견고히 할 필요가 있어요. 이러한 공부는 기본적인 지식을 얻

을 수 있는 길을 열어줄 것이고, 저는 이 기회를 좋은 계기로 삼으려 해요." 힘들었던 시기에, 그녀는 자신을 지탱하게 해줄 일이 필요했고, 그게 없었더라면 버텨내지 못했을 것이다.[18]

빌은 밝은 미래를 그리며 새로운 일에 대한 기대로 들떠 있었으나 감당하기 힘든 비극이 가족을 기다리고 있었다. 당시 목격담에 몇 가지 사소한 내용이 일치하지 않은 데가 있었으나, 1890년 7월 27일 일요일 밤에 오베르에서 있었던 일에 대해서는 이론의 여지가 없다. 그날 저녁, 빈센트는 이젤과 그림 재료를 들고 그림을 그리러 자주 가던 밀밭으로 갔고, 그곳에서 권총으로 자기 가슴에 총을 쐈다. 그리고는 여인숙의 자기 방으로 비틀거리며 돌아온 후 침대에 쓰러졌다. 몇 시간 뒤에야 집주인 라부가 발견하고 지역 의사 마제리 박사를 불렀고 가셰 박사에게도 이 상황을 알렸다. 두 의사는 빈센트의 가슴에 박힌 총알을 제거하지 않기로 했고 가셰 박사는 테오에게 그날 밤 속달로 편지를 부쳤다. 테오의 집 주소를 몰랐던 그는 테오가 근무하던 화랑으로 소식을 전했다.[19] 편지가 전달되는 시간이 지체되면서 테오는 그다음 날 오후에서야 오베르에 도착해 빈센트의 임종을 지켰다.[20]

테오는 빈센트의 마지막 가는 길을 몇 시간 동안 꼼짝하지 않고 지켰다. 그토록 아끼던 동생이자 진정한 벗인 테오의 품에 안겨 빈센트는 마지막 말을 남겼다. "이렇게 떠나길 바라 왔다."[21] 자신의 운명과 화해하며 빈센트는 그렇게 1890년 7월 29일 새벽 1시 30분에 눈을 감았다.

빈센트의 사망 소식은 다음 날 우편으로 레이던에 전해졌다. 처음에 테오는 암스테르담의 친정 식구들과 같이 있는 요에게는 아무 얘기를 하지 않았다. 대신에 그는 매형 요안 판 하우턴이 빌과 어

머니에게 이 소식을 먼저 전해주길 바랐다. 안나는 그때 브레다 근처의 히네컨에 있는 데네노르트 호텔에서 딸들과 함께 머물고 있었다. 편지를 받아본 당일, 요안은 가족들에게 빈센트의 상태가 좋지 않다고만 설명했고, 다음날이 되어서야 혜렝라흐트 집 거실에서 빌에게 빈센트의 부고를 알렸다. 빌이 눈물을 보이며 어머니의 방으로 들어가자 엄마 안나는 즉각 절규했다. "아, 요안이 여기 온 거니? 빈센트가 죽은 게냐?"[22] 7월 31일, 엄마 안나는 소식을 들은 그날 요에게 편지를 썼다. "빈센트가 그리 아끼던 우리 테오가 마지막 가는 길을 지켜봤다니 얼마나 다행한 일인지 모르겠다. 테오가 편지로 상황을 알려 주었단다. 빈센트가 얼마나 평온하게 눈 감았는지를. 끊임없이 애쓰고 고군분투하던 날들에서 벗어나 마침내 안식을 얻었다고 하더구나."[23]

　　가족들은 이 영원한 이별을 쉬이 받아들이지 못했다. 테오가 오베르에서 장례식 준비를 하며 가족들과 서신을 주고받았기에 당시 고흐 가족의 심정이 어떠했는지 확인할 수 있다. 다음은 요안 판 하우턴이 7월 31일 테오에게 보낸 편지이다. "테오, 어제 오후 빈센트가 세상을 떠났다는 비보가 담긴 자네의 편지를 받아 보았어. 자네가 얼마나 큰 충격을 받았을지 짐작이 가네. 항상 형과 가까운 사이였고 헌신적으로 그를 챙겼지. 그렇기에 그 누구보다도 빈센트를 잘 알고 있던 건 자네였어. 그래도 빈센트의 마지막 가는 길이 고통스럽지 않았고, 늦지 않게 그의 곁을 지킨 것이 자네에게 큰 위안이 될 거라고 믿네. 진심으로 다행이야…. 자네에게 있어 빈센트는 형제 그 이상이었기에 남들의 곱절로 그를 그리워할 테지. 삼가 조의를 표하네. 참으로 고되었던 생의 끝에서 빈센트가 마음의 평온을 얻었음을 위로 삼길 바라네. 어젯밤에는 어머님과 민[빌레민]에게 자

네가 오베르에서 이번에도 안 좋은 소식을 들었다고만 말했고, 오늘 아침에야 모든 일을 전했어. 말할 것도 없이 그들은 슬픔에 잠겨 있어. 빈센트의 강한 기질로 인해서 몇 번이나 유사한 일을 겪고 회복하지 못하긴 했지만, 그래도 그의 죽음은 충격으로 다가와서 쉽게 받아들이지 못하고 있어. 나는 어머님을 진정시키고 사실을 받아들이시게끔 했네. 빈센트가 마침내 안식을 누리게 되었노라고 위로해 드렸어. 틀림없이 자네의 삶에 빈센트의 빈자리는 커다랗게 다가오겠지. 그나마 다행이라면 자네 아내와 아이들이 그 공백을 채워주려 할 거라는 점일세. 암스테르담에 있는 아이도 잘 크고 있고 요도 기력을 회복 중이라는 소식을 듣고 다행이라고 생각했네.”[24]

엄마 안나는 그날 늦게 아들에게 편지를 썼다. “사랑하는 테오, 비통한 소식에 우리 모두 가슴이 미어지는구나! 요안이 와서 마음의 준비를 시켰어. 빌이 눈물을 쏟는 모습을 보고 내가 물었단다. '빈센트가 죽은 거니?' 빈센트를 위해 네가 애써 준 모든 것에 고맙구나. 네가 준 사랑과 배려가 그 아이의 삶을 가치 있게 만들었단다. 선하신 주님께서 빈센트가 눈을 감고 안식에 들 때까지 곁을 지킨 너를 보시고 합당한 보상을 예비하셨을 게다. 전혀 예상치 못했던 이 불행한 사건의 와중에 빈센트가 평온한 환경에 있었음에, 너와 대화를 나눌 수 있었음에, 그리고 네가 편지에 쓴 것처럼 큰 괴로움 없이 더는 고통 받지 않아도 될 곳으로 떠난 것에 감사할 따름이다. 빈센트가 어떤 감정이었는지 2주 전에 그 애가 보낸 편지 읽어주마. 편지에는 우리를 다시 만나보기를 간절히 바란다고도 적혀 있단다. 변함없이 형을 아끼는 네 마음이 마지막까지 그 아이에게 전해졌으니 참 다행이야. 테오야, 우리 모두 너를 위해 기도하마. 전능하신 주님께서 너와 요와 아기 빈센트에게 축복을 내리시기를.

네 아들이 네 삶의 큰 기쁨이 될 거야. 감사의 키스를 보내며 사랑하는 엄마가."[25]

빌레민도 테오에게 편지를 보냈다. "빈센트 오빠가 더는 이 세상에 존재하지 않는다는 사실을 도저히 믿을 수가 없어. 아직은 상상조차 안 돼. 빈센트 오빠가 안식을 찾은 걸 마땅히 받아들여야 하겠지만, 그게 테오 오빠에게 얼마나 힘든 일일지 알아. 그래도 오빠가 빈센트 오빠 곁을 지켜주어 다행이다. 오빠는 충직한 형제이니 그만한 자격이 있어. 큰오빠가 편안하게 눈을 감은 건 최고의 축복이라는 생각이 들어. 빈센트 오빠가 새언니를 만나봐서 얼마나 다행인지. 그 만남이 마지막이 될 줄 누가 알았겠어. 그래도 아기 빈센트도 만나봤고. 옆에 부인도 없고 가엾은 테오 오빠. 어서 네덜란드로 와. 정말 보고 싶어. 다음 주엔 올 수 있을 것 같아?" 추신에 빌은 테오에게 "가족을 대신해서 가셰 박사에게 감사 인사를 전해 달라"고 적었다.[26]

다음 날, 반 고흐 가족들은 또 편지를 썼다. 히네컨에 쭉 머무르고 있던 안나는 올케 요에게 편지를 썼다. "요, 빈센트 오빠의 갑작스러운 죽음으로 인해 마음이 너무 아파요. 최근에 오빠를 만났던 요와 테오의 충격은 얼마나 클지. 그래도 두 형제가 마지막까지 함께 있었다는 게 다행이에요. 어머니 입장에서는 그것이 무엇보다 안심되셨을 겁니다. 테오 옆에서 빈센트 오빠가 편안히 눈감을 수 있었으니 말이에요. 순탄치만은 않은 삶을 살았던 오빠이기에 분명 영원한 안식을 기쁘게 받아들였을 거예요. 최근에는 자기 작업에 만족해했고, 자기 이름을 물려받은 조카의 얼굴도 보고 떠났으니 그나마 다행이에요. 요는 그 어느 때보다 테오가 보고 싶을 것 같아요. 테오는 이 슬픈 상황을 혼자 감당하고 있을 텐데 얼마나

외로울까요. 내일 온다고 했죠? 오늘 아침에 아기가 분유도 잘 먹고 건강하게 잘 지낸다고 어머니께 전해 들었어요. 최근에 분유를 먹고 자란 한 아이를 봤는데 잘 자라는 걸 보니 문제없을 거예요. 이제 야외활동도 좋아하겠네요. 특히 이렇게 날씨가 좋은 날에는요. 몸은 좀 회복되었나요? 파리로 돌아가기 전까지 어서 기력을 되찾으면 좋겠네요. 본가에 머무는 것도 좋지만, 부부가 너무 오랫동안 서로 떨어져 있는 건 좀 그렇잖아요. 테오가 정말 보고 싶을 것 같아요. 저도 지금 요안이 보고 싶거든요. 지금 바깥 날씨가 생각만큼 좋지 않았지만, 다행히 열은 좀 진정되었어요. 아이들이 좀 더 건강했으면 하는데 늘 걱정이에요. 안이 유달리 몸이 안 좋아서 결정한 거예요. 요의 가족들에게도 저와 우리 아이들의 키스를 전해주세요. 언제나 당신의 편인 안나가."[27]

1890년 8월 1일에 빈센트가 세상을 떠났다는 편지를 엄마와 빌레민에게 받은 리스는 가족들과 함께하기 위해 수스테르베르흐에서 레이던으로 갔다. 리스는 그다음 날 테오와 요에게 장문의 편지를 썼다. "금요일에 청천벽력 같은 소식을 들었어요! 이렇게 갑자기 빈센트 오빠가 떠날 거라고 생각도 못 했는데 어떻게 이런 일이 일어날 수가 있는지. 이제 막 오빠의 형편이 피려던 참이었는데 말이에요. 그렇지만 엄마와 빌이 빈센트 오빠의 죽음에 관해 알고 있는 모든 걸 적어 보낸 편지를 다시금 읽고서 오빠의 삶 전반을 생각해보니 주님께서 빈센트 오빠의 고통을 덜어주시고 그를 영원한 안식 속에 고요히 잠들게 한 것처럼 느껴지더군요. 병원에서 지내다 생기 넘치는 아름다운 자연 한가운데에서 생활하면서 그가 자라온 익숙한 환경과는 다른 새로운 것들을 누렸으니까요. 무엇보다도 파리 근교에서 지내다 보니 두 사람이 가까이 있었고, 예술가의 기

질을 물려받았을지 모를, 그렇게 보고 싶어 하던 어린 조카도 만나
볼 수 있었잖아요. 빈센트 오빠는 한 줄기 햇살 같은 그 모든 기쁨을
다 경험했어요. 여태껏 오빠의 상태가 작업에 영향을 미치지도 않
았지요. 그렇지만 장기적으로 봤을 때도 그럴 수 있었을까요? 에턴
에서 빈센트 오빠가 쥔더르트까지 걸어서 아르선[고흐 가족의 오랜 지
인]을 만나러 갔을 때가 생각이 나요.[28] 빈센트는 아르선의 임종 직
전에 도착했고, 다시 집으로 돌아와서는 이렇게 말했죠. "내가 죽는
다면 그렇게 세상을 떠나고 싶어." 아르선의 죽음은 빈센트 오빠에
게 강한 인상을 남겼습니다. 아빠가 돌아가셨을 때, 포츠 여사가 빈
센트 오빠를 만나고 싶어 했고, 오빠는 포츠 여사 옆에 서서 말했어
요. '그렇습니다, 포츠 부인. 죽는 건 힘든 일이지요. 하지만 사는 건
그보다 더 어렵답니다.' 지금 할 말은 아니지만, 테오 오빠, 우린 오
빠에 관한 얘기를 자주 나누고, 오빠 소식을 궁금해하고 있어. 또 크
게 상심했을 오빠를 걱정하고 있어. 복받치는 슬픔을 몸과 마음이
감당해내긴 힘들겠지. 지금 오빠를 당장 보러 갈 수 없으니 너무 안
타까워. 난 즉시 레이던으로 올 수밖에 없었고, 그렇다고 오빠가 여
기에 올 때까지 기다릴 수도 없는 상황이잖아. 알다시피 당장 만나
러 가는 건 무리야. 엄마와 빌은 잘 이겨내는 중이야. 모든 것을 함
께 얘기하고, 셋이 같이 있으니 참 좋아. 나중에 요와 오빠도 다 같
이 볼 수 있으면 좋겠어. 올케와 아직 어린 조카만이 지금 오빠를 위
로할 수 있겠지. 비록 어린 빈센트는 말로 표현하진 못하겠지만 말
이야. 여기서 빈센트 오빠가 그린 작은 그림들을 봤어. 이제는 전보
다 더 소중히 대할 작품들을 말이야. 특히 풍경을 그린 작품에 애착
이 가. 어서 내 방에 걸어두고 바라보고 싶어. 눈이 오는 뉘넌의 탑
을 그린 작품도 있는데 정말 아름다워! 자 그럼 이제 안녕, 사랑하는

테오 오빠와 요, 잘 지내요. 집에서 조용히 지내면서 안정을 찾길 바라요. 테오 오빠와 요, 그리고 이제는 더더욱 그가 남긴 유산과도 같은 아기 빈센트에게 사랑을 담은 키스를 보내요."[29] 편지 맨 마지막에 리스는 테오에게 고모의 말을 조카 빈센트에게 전해달라고 부탁했고, 아름답고 값비싼 책을 선물해 줘서 고맙다고 했다.[30]

　　테오는 파리에서 리스에게 답장을 보냈다. "형이 평안히 잠들었음에 감사해야겠지만 아직은 받아들이기가 너무 힘들구나. 형의 죽음은 이 땅에서 일어난 일 중에 가장 잔인하고 슬픈 일이야. 어쩌면 형을 얼굴에 미소를 머금고 죽은 순교자들의 목록에 포함시켜야 할지도 모르겠다. 형은 살아생전에 늘 신념을 지키고자 싸웠고, 먼저 세상을 떠난 고귀하고 위대한 이들과 자신을 비교했기 때문에 더는 살고 싶어 하지 않아 했으며, 스스로 평화를 얻었다. 형의 아버지에 대한 존경과 복음에 대한 가치, 주변의 가난하고 불쌍한 사람들에 대한 연민과 사랑, 문학과 미술의 위대한 거장들에 대한 존경이 이를 증명해주고 있어. 형이 떠나기 나흘 전에 보낸 마지막 편지에서 '내가 정말 좋아하고 존경하는 화가들의 작품을 한번 따라 그려본다'고 말했어. 빈센트 형이 얼마나 위대한 예술가였는지를 사람들이 알아야 할 텐데. 이 말은 위대한 인간이라는 말과 일맥상통해. 언젠가 사람들은 이를 깨닫게 될 거고 너무 일찍 세상을 떠난 형의 죽음을 애석하게 생각하겠지. 그 자신은 죽음을 바랐지만 말이다. 누워 있는 형의 곁에서 나아지도록 노력해 보자고, 이 절망을 다시 이겨내 보자고 했을 때 형은 말했어. "고통은 영원할 거야." 난 그게 무슨 의미인지 알아차렸어…. 형은 그 말을 한 뒤 거칠게 숨을 몰아쉬더니 잠시 후 눈을 감았어. 숭고한 안식이 빈센트 형에게 찾아왔고, 그렇게 다시는 의식을 되찾지 못했다. 그 마을 사람들은 형을

참 좋아했어. 모두가 빈센트를 사랑했다고 말했고, 그들 대다수는 형의 이름이 새겨진 묘비가 있는 곳으로 가는 운구 행렬에 동참해주었어. 조만간 몇 개월 내로 파리에서 형의 작품 전시회를 열려고 한다. 언젠가 네게 전시회에서 선보인 모든 작품을 다 보여주고 싶구나. 그림을 한데 모아서 보면, 형의 작품 세계를 이해하기가 더 쉬울 거야. 사람들이 빈센트 형에 관해 글도 쓰겠지. 전시장을 구할 수 있다면 전시회는 10월이나 11월 초에 열릴 것 같아. 그땐 사람들이 파리 시내에 다 있을 때니까. 사람들은 형을 똑똑히 기억하게 될 거야."[31] 8월 5일에 테오가 리스에게 보낸 편지의 마지막 문장은 일종의 약속이었다.

빈센트는 오베르의 가톨릭 성당 묘지에 묻히지 못했는데 사망 원인이 가톨릭 교리에 위배되는 죄악인 자살이기도 했지만, 무엇보다 개신교 집안 출신이었기 때문이었다.[32] 그래서 테오는 마을 위쪽 고원의 밀밭 한가운데 거의 비어 있는 새 공동묘지에 땅을 구했다. 장례식은 1890년 7월 30일에 치러졌다. 장례식에 참석하지 못한 어머니와 여동생들, 그리고 그들의 가족은 테오를 통해 장례식에 관해 전해 들었다. 빈센트의 친한 친구였던 화가 에밀 베르나르가 빈센트의 장례식에 참석하여 그에 관해 글을 남겼으나 가족들에게 전달되지는 않았다. 그 내용은 미술 비평가, 시인, 화가였던 구스타브 알베르 오리에Gustave-Albert Aurier의 청탁에 의해 쓰인 글로, 오베르는 그해 1월에 당시 영향력 있던 잡지『메르퀴르 드 프랑스Mercure de France』에 빈센트의 작품에 관해 호의적인 비평을 게재하기도 한 인물이다. 오리에는 베르나르의 글을 초안 삼아 빈센트에 관한 두 번째 기사를 작성했고 이는 빈센트의 명성을 알리는 데 도움이 되었다. 베르나르는 장례식 당일의 모습을 아주 상세히 묘사했다.

관은 이미 덮여 있었고, 뒤늦게 도착한 나는 그의 얼굴을 다시는 볼 수 없었다. 3년 전 마지막으로 그를 보았을 때 그는 온갖 기대에 부풀어 있었는데…. 시신이 안치된 방에는 그가 마지막으로 작업한 그림들이 벽에 걸려 있었다. 벽에 걸린 그림들이 빈센트를 둘러싼 모습이 마치 성화 속 후광처럼 보였고, 작품에서 드러나는 그의 천재성과 탁월함으로 인해 그곳에 있던 예술가들은 그의 죽음을 더 안타깝게 여겼다. 수수한 흰색 천으로 덮인 관 위에는 그가 유난히도 좋아했던 해바라기, 노란 달리아, 각종 노란색 꽃들이 수북이 쌓여 있었다…. 그리고 그가 사용했던 이젤과 야외 작업에서 사용한 스툴과 화필이 관 옆 바닥, 그와 가까운 곳에 놓여 있었다.[33]

많은 사람이 참석했다. 주로 예술가들이었는데… 빈센트를 제법 잘 알던 사람들부터 빈센트를 한두 번 만났지만 그가 무척 친절하고 너무나 인간적이었기에 좋아했던 사람들까지 있었다…. 세 시에 운구가 시작되었고, 그의 친구들이 관을 묫자리로 날랐다. 사람들은 슬픔의 눈물을 흘렸다. 빈센트가 그림으로 생계를 꾸려나가도록 언제나 용기를 주며 헌신적으로 그의 곁을 지켰던 동생, 테오도르 반 고흐는 쉴 새 없이 흐느껴 울었다…. 우리는 묘지에 도착했다. 새 묘비들이 듬성듬성 흩어져 있는 작은 공동묘지였다. 그곳은 빈센트가 좋아했을 만한 드넓은 푸른 하늘 아래 펼쳐져 있는 밀밭이 내려다보이는 언덕 위에 있었다.

곧이어 관을 무덤 속으로 내렸고…. 모든 사람이 눈물지었다. 그날은 누군가는 빈센트가 여전히 우리 곁에 유쾌하게 살아 있는 상상을 했을 만큼 너무나도 완벽한 날이었다.

가셰 박사(현대 인상파 화가들의 가장 뛰어난 컬렉션을 갖추고 있는 훌륭한 미술 애호가)는… 빈센트와 그의 삶에 관해 몇 마디를 건네려 했지만 슬픔에 목이 메어 간신히 경황없는 작별 인사를 더듬더듬 고했을 뿐이다…. 박사는 빈센트가 진솔한 사람이었으며 인생의 목표가 인류애와 예술, 단 두 가지뿐이었던 위대한 예술가였노라고 말했다. 그토록 열망했던 예술을 통해 계속 살아 있을 것이라고도.

그 후에 우리는 길을 되돌아왔다. 장내에 있던 모든 사람이 테오도르 반 고흐가 비탄에 잠긴 모습을 지켜보며 가슴 아파했다. 장례식에 왔던 사람들 일부는 다시 마을로 돌아갔고 나머지는 기차역으로 갔다. 라발과 나는 라부 여인숙으로 돌아와서 빈센트에 관한 얘기를 나눴다.[34]

1890년 7월 29일의 비극 이후 빈센트의 어머니는 그 어떤 부모도 선뜻 받아들이지 못할 생각, 즉 그녀의 아들이 삶보다 죽음을 기꺼이 여겼을 거라는 생각으로 힘겨운 나날을 보냈다. 그녀는 일 년 반 전에 테오에게 이런 생각을 편지로 얘기한 적이 있었다. "있잖니, 테오야. 다시 증상이 나타나면 어떻게 하지. 빈센트는 어떻게 되는 걸까. 또다시 병에 걸리면 그 애는 끝장이야. 그 아이는 이미 안 좋은 상태에 놓여 있다. 너도 그렇게 생각할 거야. 내게 위안이 되는 것이 있다면 하늘에 계신 우리 아버지께서는 그의 어린 양을 결코 포기하거나 저버리지 않으실 거란 사실일 게다. 내가 결정지을 일이었다면 난 그 아이를 주님 곁으로 데려가 달라고 부탁드렸을 거야. 하지만 우린 주님께서 예비하신 일을 따라야만 할 뿐이다."[35] 빈센트의 장례식을 치르고 파리로 돌아온 테오는 엄마 안나

에게 무너져 내린 자신의 절절한 심정을 편지로 썼다. "아, 어머니. 빈센트는 진정한 나의 형제였습니다."[36]

　　빈센트의 죽음으로 리스와 안나는 어머니가 있는 레이던으로 왔다. 함께 모인 그들은 곧 들리겠다고 말한 테오와 남아프리카로 이주한 막냇동생 코르를 그리워했다. 상황이 좋을 때도 편지 교환이 쉽지 않았던 코르는 다른 형제들과 마찬가지로 슬픔에 잠겨 있었음에도, 그 '절망적인 사건'[37]이 일어난 지 두 달 만에야 답장을 보냈다. 그의 편지에는 빈센트를 추억하는 내용이 담겨 있긴 했지만 주로 자신의 요하네스버그에서의 근황이 적혀 있었다.[38]

　　1890년에 일어난 큰 사건들(테오의 아들 빈센트 빌럼의 탄생, 전염병으로 가족들이 고초를 겪은 일, 빈센트의 사망)은 필연적으로 가족들에

코르 반 고흐, 1888년, 사진 케일럽 C. 스미스

게 지속적인 영향을 끼쳤다. 자매들은 얼마간 서로가 결속했던 이 시기에 관한 편지를 주고받았다. 안나가 회상한 대로, 빈센트의 죽음과 고통은 가족들에게 아물기까지 긴 시간이 걸릴 상처를 남겼다.

19세기의 마지막 십 년은 낭만주의의 영향으로 추모 편지의 내용이 더욱더 개인적이고 솔직한 경향을 띠었다. 빈센트의 죽음 이후 가족들이 받은 수많은 편지도 이런 경우였다. 짧은 쪽지든 장문의 서신이든 간에 글에는 대개 개인적인 회고담과 의견이 적혀 있었고, 개중 일부에는 보화처럼 값진 내용이 적혀 있었다. 빈센트와 불화를 겪은 폴 고갱이 쓴 간결한 편지는 이렇게 끝맺는다. "저는 빈센트의 작품을 눈으로 보고 마음으로 느끼며 계속해서 그를 기억할 겁니다."[39] 클로드 모네, 아르망 기요맹, 앙리 드 툴루즈 로트레크도 테오에게 추모의 편지를 보냈다. 카미유 피사로는 장례식에 직접 참석하지는 못했지만 대신 아들 루시앙을 보냈다.

빈센트의 죽음으로 네덜란드 화가들 사이에서도 추모의 물결이 일었다. 1880년 10월부터 브뤼셀에서 처음 만난 이후부터 빈센트와 변함없는 우정을 나눈 화가 안톤 판 라파르트는 빈센트의 어머니에게 편지를 보냈다. 안톤은 편지에 본인에게 누구보다 엄격했던 빈센트와 친구가 되기란 쉽지 않았다는 말과 에턴의 고흐 가에 놀러 갔던 얘기를 꺼내면서 좋은 추억을 수없이 나누었노라고 적었다.[40] 네덜란드의 인상주의 화가 이사크 이스라엘스Isaac Israëls는 테오에게 빈센트의 너무 이른 죽음에 애도를 표하며 빈센트를 단 한 번도 만나지 못한 것에 대해서도 작업을 같이해보지 못한 것에 대해서도 유감을 표했다.[41] 이사크 이스라엘스의 친구이자 암스테르담 출신의 인상주의 화가 헤오르허 헨드릭 브레이트너르George Hendrik Breitner도 테오에게 애도의 뜻을 표했다. 그는 화가 이사크 메이여

르 더 한Isaac Meijer de Haan처럼 파리에서 테오와 같은 아파트에 산 적이 있었지만, 빈센트를 만난 적은 없었다.[42]

빈센트의 죽음을 두고 테오와 드가 사이에 오고 간 얘기는 알려진 바가 없다. 그러나 그해 어느 날 드가는 빈센트를 기리는 의미로 미술상 앙브루아즈 볼라르에게 발레리나 스케치 두 점을 빈센트의 〈해바라기 두 송이(1887)〉와 교환했다.[43]

아들 빈센트 빌럼의 출생과 형 빈센트의 죽음으로 점점 나빠지던 테오의 건강 문제는 한동안은 드러나지 않았다. 테오가 일부러 헛기침을 가장하여 훨씬 더 심각한 병을 숨긴 탓도 있었다. 그러나 빈센트의 죽음 이후 테오의 증상은 더는 숨길 수 없을 정도가 되었다. 그는 환각 증세를 보이기 시작하면서 직장에서 다른 이에게 모욕을 주었고, 과대망상에 빠져 공격적인 태도를 보였다. 의사에 따르면 당시 테오의 상태는 빈센트보다 훨씬 더 심각한 경우였다. 테오는 매독에 걸린 적이 있었는데 제때 치료를 받지 않았고, 결국 이번에 톡톡한 대가를 지불하게 된 것이다. 이미 병이 상당히 진행되었기에 요는 파리에 있는 병원에 테오를 입원시켰고 나중에는 가까운 친구이자 가족 주치의였던 작가 프레데릭 판 에이던의 조언에 따라 남편을 위트레흐트에 있는 아른츠 병원으로 옮겼다. 하지만 이미 때를 놓친 후였다. 형을 떠나보낸 지 여섯 달이 채 되지 않은 1891년 1월 25일, 테오는 위흐레흐트에서 33세를 일기로 생을 마감했다. 그는 1월 29일 위흐레흐트의 수스테르베르흐 공동묘지에 안장되었다.[44] 1905년에 오베르에 묻힌 빈센트의 묏자리 사용 기한이 끝날 무렵 요는 두 형제를 나란히 묻어 주기 위해 필요한 절차를 진행했다. 요의 오랜 노력 끝에 마침내 1914년 테오의 유골은 오베르에 있는 빈센트 옆에 묻히게 되었다. 두 사람의 무덤은 요가 가세 박

사의 정원에서 잘라온 담쟁이덩굴로 뒤덮여 있다.[45]

1891년은 빈센트와 테오를 연이어 떠나보낸 가족들에게 말로 표현할 수 없을 만큼 힘든 시기였다. 그나마 그해 말에는 축하할 일이 생겼다. 1889년에 뒤 크베스너 판 빌리스 여사가 병환으로 세상을 떠난 후부터 은밀한 관계를 유지해온 리스와 예안 필리퍼 뒤 크베스너가 정식으로 부부가 된 것이다. 리스는 어머니 집에서 결혼 준비를 한 뒤 1891년 12월 2일에 결혼식을 올렸다.[46] 요안 판 하우턴이 이 두 사람의 결혼에 증인이 되어 주었다. 결혼식을 한 리스와 예안 필리퍼는 리스가 뒤 크베스너 부인을 마지막까지 돌보던 수스테르베르흐에 있는 빌라 에이켄호르스트로 돌아왔다. 그 두 사람 사이에 태어난 혼외자식이 프랑스 노르망디 가톨릭 가정에서 자라 어느덧 다섯 살이 되었다는 사실을 아는 사람은 거의 없었다.[47]

반 고흐 가족들도 빈센트의 작품이 네덜란드와 해외에서 큰 관심을 받고 있다는 것을 알았다. 빈센트는 말년에서야 재능이 넘치는 화가로서 인정받기 시작했다. 잡지 『메르퀴르 드 프랑스』에 오리에가 작품에 대해 호평을 하자 작품 몇 점을 팔 수 있었다.[48] 당시 엄마와 빌, 안나의 가족이 살고 있던 레이던과 그 주변의 미술시장은 점점 커졌고, 빌럼 비천Willem Witsen, 얀 펫Jan Veth, 그리고 안톤 데르킨데런Antoon Derkinderen 등의 '80년대 세대'라고 알려진 암스테르담의 화가들이 이끌던 혁신적이면서 전위적인 미술 형태가 태동하였다. 1880년대의 작가와 시인들(그중에는 안드레 클로스André Kloos, 프레데릭 판 에이던, 알버르트 페르베이Albert Verwey, 로데베이크 판 데이설 Lodewijk van Deyssel 그리고 그 시기에 아주 잠깐 활동했던 자크 페르크Jacques Perk가 있다)과 함께 그들은 '예술을 위한 예술'이라는 신조 아래 새로운 예술 운동을 일으켰다. 당대 가장 훌륭한 화가로 꼽히던 레이던

의 화가 플로리스 페르스터르Floris Verster와 멘소 카메를링 오너스 Menso Kamerlingh Onnes 또한 주목을 받았다. 페르스터르의 형제 케이스 베르스터르Cees Verster는 1874년에 개관한 레이던에 위치한 라켄할 미술관Lakenhal Museum의 명예 큐레이터였다.[49]

　　1890년은 레이던에 기반을 둔 예술가와 지식인들에게 중요한 해였다. 라켄할 미술관 측이 새 전시장 개관 기념으로《네덜란드 동시대 회화전》을 연 것이다. 전시에는 헤이그 학파와 암스테르담 인상파 화가들 이외에도 멘소 카메를링 오너스와 플로리스 페르스터르의 작품이 전시되었다. 작품 중에는 멘소 카메를링의 여동생 제니 카메를링 오너스(제니는 또한 플로리스 페르스터르의 아내이기도 하다)이 흰 드레스를 입은 초상화가 포함되었다. 페르스터르와 카메

생 소베르 르 비콩트에서 첫 성찬식을 하는 위베르탱, 1897년 7월 18일, 사진작가 미상

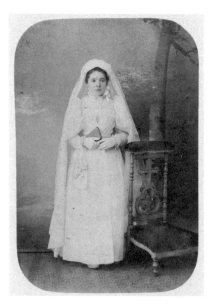

를링의 작품은 암스테르담 인상파 화가들과 80년대 세대들의 그림과 나란히 전시되었다. 시인 알버트 페르베이는 그 사이에 노르드베이크의 인근 휴양지로 거처를 옮기면서 페르스터르와 친구가되었다. 또한 유명한 화가인 얀 토롭Jan Toorop도 노르드베이크 인근의 카트베이크로 가면서 여러 나라의 재능 있는 화가들도 그의 뒤를 따랐다. 토롭은 20세기 전환기에 가장 뛰어난 화가 중 하나였는데 그의 화풍은 처음에는 인상주의였다가 점묘주의를 거쳐 상징주의에 도달했다. 레이던에서는 얀 페일브리프Jan Vijlbrief, 얀 아르츠Jan Aarts, 샤를 헤이코프Charles Heykoop와 같은 작가들이 주가 되어독자적인 점묘주의 운동이 전개되기도 했다. 이 혁신적이고 새로운기법의 주창자들은 다양한 색의 또렷한 점들을 찍어내는 방식으로작품을 완성했다. 그러나 계속해서 풍경화나 정물화 같은 전통적인주제를 그림에 담았다.

테오가 세상을 떠난 후, 요는 뷔심으로 거처를 옮겨 빈센트의 작품을 알리는 데 전념했다. 요의 노력은 1892년 5월 헤이그에서 빈센트의 첫 전시가 열리면서 결실을 거두었다. 이 전시는 요의 친구이자 화가인 얀 토롭의 주도하에 요가 원했던 더 권위 있는 풀크리 스튜디오Pulchri Studio 대신에 하흐서 퀸스트크링Haagse Kunstkring에서 열렸다. 또 다른 전시는 같은 해 말에 암스테르담의퀸스찰 파노라마Kunstzaal Panorama에서 열렸다. 화가, 데생 화가, 석판 인쇄공, 책 표지 디자이너, 동판화가, 목판화가, 스테인글라스 작가이자 작가였던 리카르트 롤란트 홀스트Richard Roland Holst가 이 전시를 추진했다. 롤란트 홀스트 가문은 한때 �췬더르트의 땅을 소유했던 가문으로 반 고흐 가족이 �췬더르트 목사관에 살 때부터 서로알고 지내던 사이였다.[50]

 요는 레이던에 살던 엄마 안나와 시누이들을 종종 방문했다.
레이던에 위치한 라켄할 미술관의 하르테벨트 전시장에서도 빈센
트의 작품이 전시됐다. 전시실 중앙 네 개의 패널에 빈센트의 스케
치 작품이 전시되었고, 바로 맞은편에는 뤼카스 판 레이던의 〈최후
의 심판〉을 비롯한 17세기 회화 작품이 전시되어 있었다. 케이스 페
르스터르는 라켄할 미술관 이사회에 속한 동료들을 설득해서 전시
일정을 잡았다. 이 전시회는 2주간 진행되었으나, 국내 언론의 관심
을 불러일으키지는 못했다. 하지만 페르스터르는 『레이츠 다흐블라

리차르트 롤란트 홀스트,
1892년 암스테르담 퀸스찰 파노라마에서 열린 전시회 도록 첫 페이지

트Leidsch Dagblad』라는 지역 일간지에 반 고흐의 작품을 절대적으로 지지하는 두 명의 저명한 작가 프레데릭 판 에이던과 리카르트 롤란트 홀스트의 말을 인용해 기사를 썼다. 이들의 전폭적인 지지에 힘입어 1893년에 빈센트의 세 번째 전시가 열리게 되었다.[51] 대략 60여 점의 드로잉이 전시된 이 전시는 《빈센트 반 고흐의 드로잉》이라는 이름으로 4월 25일 라켄할 미술관에서 문을 열었다. 이 전시는 네덜란드의 미술관에서 열린 빈센트의 드로잉 전시회 중에서는 최초의 대규모 회고전이었다.[52] 사실을 확인할 증거는 남아 있지 않지만, 이 전시의 개막일에 요, 빈센트의 어머니, 여동생들이 참석했을 것으로 보인다. 빌과 절친했던 에밀리 크나퍼르트Emilie Knappert는 레이던에 있는 폴크스하위스 문화센터Volkshuis cultural centre에서 1904년, 1909년, 1910년, 1913년에 빈센트의 스케치 작품 전시를 최소 다섯 차례 기획했다. 에밀리는 모든 형태의 예술을 통해 사람들의 의식을 고양시킬 수 있다고 주장했고, 평범한 사람들이 예술에 쉽게 접근할 수 있도록 힘썼다. 그녀는 1904년에 요에게 도움을 청했고, 전시에 출품할 빈센트의 작품 몇 점을 빌릴 수 있는지 문의했다.[53] 이 전시들은 최대 일주일간 진행되었으며 낮부터 밤까지 개방했다.[54]

이 기획전시를 통해 빈센트의 이름이 크게 알려지게 되었다. 1905년에 스테델레이크 미술관Stedelijk Museum에서 열린 전시는 빈센트의 위상을 훨씬 더 드높였다. 전시에 출품된 대다수의 작품은 요 반 고흐 봉어르의 컬렉션에서 가져온 것들이었다. 엄마 안나는 이 전시의 개막식에 참석했지만, 전시를 보지 못하고 행사장을 떠났다. 1884년에 다리를 다친 이후로는 계단을 오르내릴 수 없게 된 그녀가 1층에 있는 화물 엘리베이터를 타고 전시 공간으로 올라

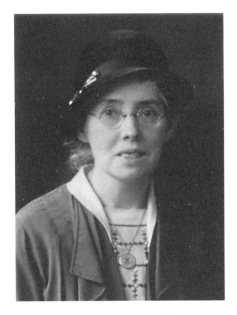

에밀리 크나퍼르트, 1878년. 사진작가 미상

가는 것을 거절했기 때문이었다.[55] 안나와 요안 판 하우턴도 나중에 이 전시를 보기 위해 스테델레이크 미술관을 찾아갔지만, 전시는 이미 끝난 뒤였다. 이런 일이 있었기는 하나, 빈센트의 어머니와 여동생들은 빈센트의 재능을 발견하고 지지한 테오의 생각이 옳았음을 알게 되었고, 빈센트가 다른 이들의 도움을 통해 예술가로서 명성을 쌓는 것을 지켜보며 기뻐했다. 그러나 남은 가족들에게 빈센트와 테오의 부재는 여전히 고통으로 남아있었고, 두 사람이 없는 반 고흐가 사람들의 미래는 쓸쓸했다.

14장. 유독하고 부정한 생각

❦

네이메헌, 헤이그, 1893-1898

빌은 1890년 9월 17일에 위트레흐트에 있는 직업 전문대학의 신학 교육학과 입학시험에 붙었다. 유달리 따랐던 두 오빠의 죽음을 받아들이기가 힘든 상황이었지만 그녀는 포기하지 않았고 마침내 1893년에 성경 교사 자격을 얻는다. 성공적으로 학위를 마친 서른 살의 빌은 1893년 2월 8일에 네덜란드 동부에 위치한 도시 네이메헌으로 떠났다. 빌은 그곳에서 임시 성경 교사로 일하면서 8개월 넘게 머물다가 그해 10월 25일 헤이그로 갔다. 프린스 헨드릭스트랏 25번지에 집을 구한 빌은 엄마와 함께 지냈다. 두 사람이 다시 같이 살게 된 연유에 관해서는 편지나 다른 기록에도 나와 있지 않다.[1] 같은 건물에는 마르하렛하 할레Margaretha Gallé라는 여성이 살았는데, 그녀는 빌과 함께 네덜란드 페미니즘 제1 물결의 선구자가 된다.[2]

빌은 헤이그에서 여성 도서관Dameslees Museum의 회원이 되었는데 이곳은 부유층 여성들을 위한 도서관이자 만남의 장소였다. 1894년에 빌은 오랜 친구이자 도서관의 이사였던 마르하렛하 메이봄과 함께 처음 이곳을 방문했다. 마르하렛하는 그해 초 도서관 설

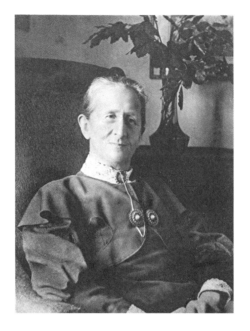

마르하렛하 메이봄, 1900년경, 사진작가 미상

립에 참여한 열두 명의 여성 중 하나였다. 노르데인더 15번지에 위
치한 이곳은 1877년부터 암스테르담에서 운영되던 유사한 공간에
영감을 받아 설립된 곳이다. 146명의 회원과 494권의 책으로 시작
한 이 도서관은 여성들이 방해받지 않으며 편안하게 독서하고, 책에
관해 토론하는 시설로 자리매김했다. 마르하렛하는 문학 작품 외에
도 여러 신문과 구독 잡지를 들이고, 사회 경제 문제를 다루는 책들
을 장서 목록에 포함하도록 상당한 영향력을 행사했다. 여성을 위
해 설립된 이 도서관은 일종의 여성용 '신사 클럽'으로 기능했는데,
회원이 되면 동료 회원이나 친구들과 함께 이곳에서 점심을 먹거나
밤새 머무르기도 하면서 인적 네트워크를 형성하고 시사 문제를 논

할 수 있었다. 마르하렛하는 연회비를 낼 수 없는 형편의 숙녀들도 회원으로 받아주었다. 빌은 도서관에서 어떤 직책을 맡지는 않았지만, 그 누구보다도 열성적으로 회원으로 활동했다.[5]

반세기 전부터 여성들을 위한 변화의 움직임이 나타나기 시작했다. 남녀평등에 관한 사회적 담론이 형성되었고, 미국을 필두로 하여 다른 나라들에서도 여성 인권 단체가 정치적 영향력을 발휘하게 되었다. 여성도 투표할 권리, 교육받을 권리, 노동할 권리, 성별 임금 격차 줄이기 혹은 동일 임금에 관한 문제가 긴급한 현안으로 떠올랐다. 또한 이 운동은 노동 환경 개선을 요구했는데, 산업혁명의 여파로 도시 안팎의 공장에 여성 노동자들이 증가했으나 노동 환경이 형편없이 끔찍했기 때문이다.

하지만 여성 문제에 대한 사람들의 관심은 그리 오래가지 않았다. 1848년 이후 유럽의 여러 도시에서 격렬한 혁명이 일어나면서 각 정부의 최우선 당면 과제가 치안 유지와 시민 통제가 되었기 때문이었다. 이에 따라 철저하게 가정에서 집안일을 하며 집안에만 묶여 있는 존재로서 규정된 성 역할이 여성에게 한층 더 강력하게 요구되었다. 거우 1860년대에 들어서야 여성 인권운동이 다시 한 번 대중에게 인식되었다. 1870년 네덜란드에서는 『우리의 열망Ons Streven』과 『우리의 소명Onze Roeping』이라는 잡지가 유통되면서 여성 해방운동이 눈에 띄게 두드러졌으며, 이 같은 잡지의 등장은 네덜란드 여성 운동의 시초로 흔히 언급되곤 한다.[4] 남성들이 여성들의 집필활동이나 교육권에 대해 거리낌 없이 따지거나 불만을 제기하는 일도 점점 줄어들었다. A.L.G. 타우사인트A.L.G. Toussaint나 엘리사벗 하세브룩Elisabeth Hasebroek 같은 여성 작가의 작품이 출판되기 시작한 것도 이때쯤이었다. 이 말인즉슨, 사람들이 그들의 작품을 읽

는다는 의미이다. 하세브룩의 소설에는 '여성이 겪는 수난'이 핵심 주제로 쓰였다. 반면, 타우사인트는 주로 한 개인으로서 존재하기를 꿈꾸는 독립적인 직업여성을 작품에 그려냈다. 1874년에 발표한 타우사인트의『마요르 프란스Majoor Frans』는 그녀의 전형적인 작품 스타일이 녹아 있는 작품이다. 소설 제목과 동명의 주인공은 당대 여성들이 겪었던 수많은 억압적인 관습에 저항하며, 말투부터 옷차림까지 자신만의 스타일을 만들어 다른 이들과 자신을 구분 짓는다. 이 책은 또한 결혼생활에서 발생하는 경제적 의존 문제를 중요하게 다룬다. 마요르 프란스는 사랑 때문이 아니라 돈 때문에 청혼 받았다는 것을 알게 되자 청혼을 거절했다. 그러나 흥미롭게도, 타우사인트는 단 한 번도 여성 인권운동을 자신의 작품 속에 명시적으로 다루지는 않았는데, 이는 여성 인권운동을 위해 자신의 작품을 매개로 삼았던 여타 작가들과는 대조적인 모습이었다.[5]

비슷한 시기 일반적으로 '여성스러운 것'이라고 여겨지던 주제에 관한 관심 또한 높아졌는데, 특히 1880년대 나타나기 시작한 자연주의 소설(주로 남성 작가에 의해 쓰였다)을 들 수 있다. 자연주의 소설에 등장하는 여성은 대부분 우울한 인물로 묘사되었고, 마요르 프란스처럼 강하고 독립적인 여성은 기피되었다. 대신에 프레데릭 판 에이던의『헤드버흐의 여정』에 나오는 헤드버흐 마르하 더 폰타이너, 로데베이크 판 데이설의『사랑』의 마틸더 더 스튀어, 루이 쿠페뤼스Louis Couperus의 동명 소설의 주인공인 엘리너 페러와 같이 공허한 삶을 사는 주인공이 이야기의 중심 소재였다. 작가들은 주인공을 통해 어떤 이상향을 제시하거나 독자들을 교화하려는 동기는 전혀 없었지만, 남녀 작가를 불문하고 여성과 남성을 분명하게 다른 존재로서 간주했다. 여성은 감정적인 존재로 남성은 이성적인

존재로 표현했으며, 이것을 남녀 간의 선천적인 차이라고 여겼다.

　　1870년 당시 다른 유럽 국가들과 비교했을 때 네덜란드 여성은 상대적으로 직업을 갖거나 고등교육을 받는 비율이 낮았다. 1871년 말 알레타 야콥스Aletta Jacobs라는 여성이 고향 사페메이르에서 학교를 졸업한 뒤 흐로닝언 대학에 입학하여 비로소 네덜란드 최초의 여성 의대생이 되었다. 당시 중산층 출신의 여성들은 대부분 소설이나 시, 편지를 쓰거나 뜨개질을 하거나 실내 장식품을 만들고 아니면 자선 활동 같은 창조적인 일을 하면서 바쁜 나날을 보냈다.[6] 1870년에 설립된 네덜란드 최초의 전국여성단체 테셀스하더 아르베이트 아덜트 즉 TAA는 중산층 여성의 경제적 자립을 돕기 위해 설립된 단체로 '여성의 기술'로 경제활동을 할 수 있게끔 여성들을 훈련시키던 곳이다. 이 단체의 여성들은 여성 스스로의 힘으로 적당한 수입을 얻는 경험이 독립의 첫걸음이라고 생각했다. 그렇지만 당시에는 법적으로 여성의 지위가 제한되어 있었고, 그것은 여성이 자신의 사업을 꾸리는 길에 수많은 장애물이 놓여 있다는 것을 의미했다.[7]

　　1898년에 있었던 빌헬미나 여왕의 즉위식은 TAA가 공적인 지위를 확고히 다질 좋은 기회가 되었다. 이복 오빠 세 명이 일찍 사망한 후 빌럼 3세의 뒤를 이어 보위에 오를 오라녜 가문의 유일한 후계자는 빌헬미나뿐이었다. 9월 6일, 열여덟 살의 공주는 네덜란드의 최초의 여왕이 되었다.[여왕의 자리에 오른 건 1890년이나 어머니의 섭정 후 1898년에 즉위식이 거행되었다] 이러한 정치적인 국면을 맞으며 네덜란드 여성 운동은 박차를 가하게 되었다. 빌헬미나와 같은 젊은 여성이 군주가 되었다는 것은 다른 요직에도 여성이 오를 기회가 있다는 것을 의미했다. 빌헬미나의 즉위는 고위관리로부터 세탁부나 직공에 이

이사크 이스라엘스, 〈알레타 야콥스〉, 1919년, 캔버스에 오일, 101 x 71cm

르기까지 점차 확산되었던 남녀평등에의 요구를 정당화하는 것이었다.[8]

반 고흐 가족들의 편지에서 당시 여성의 사회적 진출에 관해 직접 의견을 나눈 내용은 찾아볼 수 없다. 그나마 반 고흐 집안 자매 중에서는 유일하게 리스가 여성이 돈을 벌고 직업을 갖는 것에 관해 솔직하게 발언했다.[9] 어찌 됐든 당시 젊은 여성들은 반드시 독립을 쟁취하는 것이 중요하다고 체감했음이 틀림없다. 젊은 여성들은 빌이 성경 교사가 되기 위한 교육을 받았던 것과 마찬가지로 부모님의 지원을 받아 자신의 능력을 개발하고 장래를 다질 수 있었다. 이런 뒷받침이 있었기에 빌도 자연스럽게 자선 사업에 참여할 수 있었다. 그녀의 지도 교수 중 한 명인 헨리쿠스 오르트Henricus Oort는 레이던 대학과 암스테르담 대학에서 신학을 가르쳤으며, 사회에서도 목사로서 사역에 헌신했다. 그는 젊은이들이 교회의 사명을 다하기 위해서는 교회 밖에서도 사명을 감당할 준비가 되어야 한다고 굳게 믿었고, 레이던에 있는 여성 참정권을 위한 단체의 회원으로 활동하기도 했다.[10] 오르트의 또 다른 제자였던 에밀리 크나퍼트는 빌과 알게 되었을 무렵 이미 여러 가지 사회사업에 참여하고 있었다. 에밀리는 주로 노동자 계급 가정의 빈곤 문제를 타개하는 활동에 관심을 가졌는데, 그 가운데서도 여성과 아이들의 요구에 귀를 기울여 그들이 할 수 있는 일들을 고민했다. 그녀는 네덜란드 개신교 협회의 후원을 받아 1894년에는 노동자 계급 밀집 주거 구역에 커뮤니티 센터를 설립했고, 1901년에는 시내에 남성 노동자를 위한 클럽을 만들었다. 비록 이러한 사업이 종교 단체에서 시작한 일이기는 했지만, 그들의 사명은 종교를 전파하는 일에만 국한되지 않았다.[11] 에밀리와 빌은 그들의 가족과 친구에게 보내는 편지에 서로

E. 퓌흐스, 〈노년의 에밀리 크나퍼르트〉, 연도 미상,
종이에 연필, 56 x 42.8cm

에 대해 얘기했다. 두 사람은 비슷한 환경에서 성장했으며, 공통의
목표를 향해 마음을 모았다. 에밀리는 빌에게 끝까지 학업을 완수
하고 성경 교사 자격을 취득하라고 격려를 아끼지 않았고 1893년
빌은 결국 해냈다. 졸업을 앞둔 해에 에밀리의 우정은 빌에게 큰 의
미를 지녔다. 빌은 에밀리를 회상하며 이렇게 말했다. "그녀는 나를
너무 관대하게 대하지 않음으로써 도움을 준 유일한 사람이었어요.
오해하지는 마세요. 우리가 서로의 진심 어린 애정을 굳게 믿지 않
았다면 친구가 되지 못했을 테니까요. 에밀리는 그때 제가 그녀에
게 엄격함을 원했단 걸 잘 알고 있었거든요. 만약 섣부른 친절을 베

풀었다면 저한테 독이 되었을 거예요."[12]

빌레민은 헤이그에서 공익을 위한 투쟁에 참여하게 되었다. 빌은 친구 마르하렛하 메이봄과 같은 건물에 살던 마르하렛하 갈레와 함께 TAA의 주도하에 기획된 전국 여성 노동 박람회의 조직위원회에 들어갔다. 이 새로운 행사는 진보적인 여성들이 지닌 이상(교육 기회 확대, 사회사업, 종교의 역할 쇄신)을 실행에 옮길 수 있는 발판이 되었다. 이 박람회의 목적은 여성들도 노동 시장에 기여할 수 있다는 인식을 심어주고, 여성이 남성보다 나은 노동자가 될 수 있다는 점을 확실하게 보여주는 데 있었다. 이 행사는 여성이 뭇 남성보다 정확하고, 신속하고, 유연하며, 술을 적게 마시는 경향(과소평가하면 안 될 문제다)이 있음을 각인시켰다. 여성이 만든 제품을 진열하고 여성이 작동시키는 기계들을 선보이는 것에 더하여 연속으로 기획된 특별 강좌는 박람회의 메인 프로그램이었다. 여성 노동자들의 열악한 노동 환경과 형편없는 임금 체계에 관해서도 관심이 쏟아졌다. 여전히 싸워야 할 것들이 많았다.[13]

네덜란드 최초의 여성 의사 알레타 야콥스는 몇몇 강의를 맡으며 이 박람회에 힘을 실어 주었다. 에밀리 크나퍼르트도 역할을 맡았다. 1898년 7월 9일부터 9월 21일까지 개최된 박람회 동안 그녀는 여성의 직업 훈련과 사회사업에 관한 여러 콘퍼런스의 의장을 맡았다.[14] 그렇지만 크나퍼르트는 자신을 페미니스트라고 정의하기를 거부했다. 여성과 남성은 다 같이 권력, 노동, 가사의 재분배를 위해 협력해야 한다고 생각했기 때문이다. 그녀에게 여성을 위한 투쟁은 모두를 위한 투쟁과 같은 의미였다.[15] 크나퍼르트의 목표는 다른 페미니스트들보다 더 전체론적인 것이었다. 신학 학위를 받은 후에 그녀는 레이던의 가장 빈곤한 지역의 학교에서 학생들을 가르

치기로 했다. 그곳에서 에밀리는 지독한 가난에 시달리며 살고 있던 제자들과 여성, 노인들을 보고 충격을 받았다. 크나퍼르트는 소외된 사람들이 가난에서 벗어날 수 있도록 기술 교육과 일자리를 필수적으로 제공해야 한다고 생각했다.[16]

빌이 네덜란드 초창기 여성 단체에 들어간 일은 이제껏 전통적인 네덜란드 개혁교회 집안에서 성장한 그녀의 인생행로에서 필연적으로 도달할 만한 것은 아니었다. 그러나 빌은 열정과 헌신을 다해 여성운동에 임했다. 마리 융이위스와 마리 멘싱이라는 다른 두 명의 친구들도 같이 활동했다. 그들은 다른 여성들과 함께 TAA의 일일 실무를 관리하는 전시 조직 위원회를 구성했다. 빌은 전시 우편 업무, 다양한 부스 장식, 스태프 관리 등의 실무를 맡았다. 빌

전국 여성 노동 박람회 조직 위원회, 우측에 빌레민이 서 있다.
1898년, 사진 샤를로터 폴케인

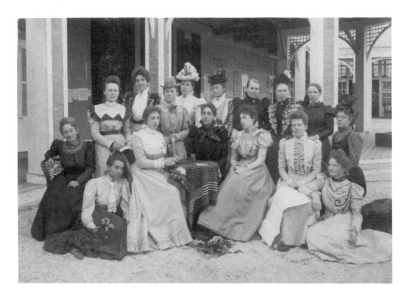

은 조직에 잘 적응했으며 실용적이고 합리적인 의사 결정으로 자신의 능력을 증명해 보였다.[17]

박람회는 헤이그의 스헤베닝세베흐에 있는 행사를 위해 특별히 지어진 건물에서 열렸다. 유명한 지역 사업가로 마을 건축업에 종사하는 아드리안 후코프가 자금을 지원했다. 여기에는 현재 아르누보 건축 양식으로 아주 유명한 마을 스타텡크바르티르도 있었다. 그는 이 행사의 전시조직위원장이자 1897년『힐다 판 사울렌뷔르흐 Hilda van Suylenburg』출간 후 유명 인사가 된 소설가 세실러 더 용 판 베이크 엔 동크Cécile de Jong van Beek en Donk의 남편이었다. 요의 친구인 작가 얀 토롭은 1,000길더 상당의 보석을 주는 경품행사 포스터를 제작했는데, 이 행사는 대중 투표를 통해 박람회의 제일가는 포스터를 선정하는 경연 대회였다. 경연 대회의 우승자는 쉬저 포커르Suze Fokker로, 그녀는 유겐트슈틸 즉 아르누보 양식으로 벌집을 표현했다. 벌집은 근면 성실한 여성 노동을 상징했다.(삽화 XXI)[18] 두 달 반 동안 열린 전시장에는 9만 명의 관람객이 다녀갔으며 상당한 수익이 발생했다. 이로 인해 1901년에는 여성 노동 시장을 이해하고 노동시장의 개선과 저변 확대를 목표로 한 전국여성노동단체가 세워졌다.[19]

전국 여성 노동 박람회는 네덜란드 여성 운동조직 간의 긴밀한 협업의 시작이자 더 나아가 여성 해방을 향한 결정적인 진일보였다. 박람회 등의 대중 행사를 통해 여성 운동은 탄력을 받았는데, 보수 기독교 세력을 주축으로 한 일부 사회 계층의 반발을 불러일으켰다. 이 전시를 보고 경악한 개신교 여성 잡지『베데스다Bethesda』는 다음과 같은 내용을 실었다. "수많은 젊은 남녀의 마음속에 어떠한 재앙을 초래할지 모를 유독하고 부정한 생각이 주입되고 있다.

자신을 참된 기독교인이라 여기는 사람들이라면 이런 '모임' 따위에 참석해서는 안 될 것이다." 이 당시에 주고받았던 편지가 남아 있지 않아 빌이 이 소란스러운 시기를 어떻게 보냈는지는 알려진 바가 없지만, 별문제는 없었던 것으로 보인다. 빌은 그저 직업윤리를 가지고 자신이 맡은 업무를 성실하게 처리했다. 빌은 수월하게 전시 조직위원회를 관리 감독했다. 박람회 폐막행사 자리에서 빌은 청소부, 남성 경호원, 경찰, 경비를 포함한 모든 관계자 앞에서 그들의 노고를 치하하는 연설을 했고, 박수로 화답 받았다.[20]

그러나 빌이 박람회 기간 여성 운동을 함께한 동료들에게 남긴 강렬한 인상은 오래가지 못했는데, 얼마 지나지 않아 빌의 정신 건강이 악화된 탓이었다. 친구들과 자매들은 그런 빌을 걱정했지만, 이는 겨우 다가올 난관의 시작일 뿐이었다.

15장. 어떻게 그런 일이!

❧

레이던, 디런, 바른, 에르멜로-펠드베이크, 1900-1920

1890년대는 테오와 빈센트의 죽음으로 남은 가족들에게 그림자가 드리워졌던 시기였다. 그러나 20세기에 들어서도 그 가족의 불운은 끝나지 않았다. 1900년에 집안의 막내인 코르가 제2차 보어 전쟁 [남아프리카에 거주하는 네덜란드계 백인인 보어인이 세운 트란스발 공화국과 영국이 벌인 전쟁 (1899-1902)]에서 세상을 떠난 것이다.

코르는 1889년 8월에 금광 관련 일을 하기 위해 사우샘프턴에서 요하네스버그로 가는 배를 탔고, 결국 프리토리아의 네덜란드-남아프리카 철도 회사NZASM에서 기술 도면 설계를 맡게 되었다. 그곳에서 코르는 독일에서 태어난 가톨릭 집안 출신의 안나 에바 카테리나 푹스와 1898년 2월 16일에 결혼식을 올렸다. 하지만 이 결혼은 일 년도 채 가지 못했다. 둘은 결혼한 지 8개월 만에 헤어졌고, 안나가 대부분의 재산을 가지고 코르의 곁을 떠났다.[1]

실연의 아픔을 겪고 심경의 변화가 생겼던 것인지 아니면 그저 단순히 네덜란드인으로서 보어인에게 지닌 동질감 때문이었는지 모를 일이지만 코르는 영국군에 대항하여 싸우는 외국인 특수부

코르 반 고흐, 1889년, 사진 샤를 H. 스하우턴

대에 들어갔다. 전쟁이 일어난 첫 몇 달 동안 코르는 일반 부대가 아닌 구급차, 총, 기관포, 총탄을 제조하는 NZASM 작업장의 감독관으로 복무했다. 진짜 위험한 상황은 동포 2천 명과 함께 전장에 투입되면서부터 찾아왔다. 네덜란드인의 참전은 보어 인들로서는 환영할 만한 일이었으나, 그들은 말을 타는 데 서툴렀고 총을 잘 다룰 줄도 모를뿐더러 트란스발 공화국의 극단적인 기후와 황량한 지형에 전혀 적응하지 못했다. 1900년 4월 초, 코르는 오라녜 자유국의 작은 마을 브란드포르트의 적십자 병원에 입원하면서 전쟁터를 벗어났다. 영국군은 5월 3일에서야 브란드포르트에 상륙했기 때문에, 코르를 병원으로 옮긴 건 필시 보어인 동료였을 것이다.[2]

코르의 상황은 아주 나빠 보였다. 대부분의 네덜란드 의사와 간호사는 그곳을 빠져나간 상황이었다. 환자들을 위한 물자는 급속히 고갈되었고 낡은 학교 건물에 세운 임시 병동은 이미 최대 수용 범위를 넘어선 상태였다. 심한 열병을 앓고 있던 코르는 완전히 기력이 떨어져 있었다.[3]

이상한 점은 코르가 병실에 누워 있는 동안에도 총을 소지하고 있었다는 사실이다. 어느 날, 어쩌면 우발적으로, 코르는 총구를 자신에게 겨누었고 방아쇠를 당겼다. 1900년 4월 12일 서른두 살의 코르는 그렇게 병원 침대에서 눈을 감았다.[4] 이 사건은 필연적으로 빈센트의 죽음을 떠올리게 한다.

다음은 일 년 뒤인 1901년 4월 22일에 빌이 요에게 쓴 편지이다. "요즘 우리 가족들의 마음은 같은 장소를 떠돌고 있겠지요. 코르에 관한 괴로운 기억을 지닌 그곳 말이에요. 한편으로는 동생이 더 이상 고통을 겪지 않는 것을 감사히 여깁니다."[5] 이즈음 엄마 안나도 요에게 편지를 썼다. "너도 아마 코르를 떠올리고 있을 테지. 작년에 우린 그 아이가 세상을 떠난 지 2주가 지나서야 소식을 받아보았어. 어떻게 그런 일이! 요, 우리 집 벽에 걸린 빈센트의 그림이 어찌나 근사한지 믿을 수 없을 정도야. 화사한 벽에 빛을 받으며 걸린 그림들이 더없이 근사해 보이더구나. 이 작품들을 암스테르담으로 다시 가져갈 거란 말이지?"[6] 엄마 안나는 코르가 전쟁터에서 싸우던 중 숨졌다고 믿고 있었다. 다음은 엄마 안나가 그해 말에 요에게 쓴 편지다. "요, 너도 사랑하는 우리 코르를 틀림없이 자주 떠올리곤 하겠지… 코르를 잊는 건 불가능한 일이야. 지금도 여전히 수많은 젊은이가 전쟁터에서 목숨을 잃고 있으니 말이다. 수많은 다정한 얼굴들, 난 늘 그 애를 생각하고 그와 닮은 점을 찾으려 한다."[7]

전국 여성 노동 박람회가 끝나고 나서 빌은 헤이그의 성경 교사 자리로 돌아왔다. 코르가 세상을 떠난 지 2년 뒤에 빌은 여성 단체 여러 곳에서 일하는 것 말고도 스칸디나비아 문학을 옮기는 번역가로 활동하던 마르하렛하 메이봄과 함께 덴마크 코펜하겐을 가보기로 계획했다. 그들이 머물고자 했던 하숙집은 집처럼 아늑하고 친숙한 곳이었다. 빌은 덴마크어를 배워 시험에 통과했고, 실제로 7월에 덴마크를 방문했다. 이 여정에 마르하렛하가 동행했는지는 알려진 바가 없다.[8] 그러나 빌의 몸과 마음 상태는 급격하게 악화되었고, 테오가 아직 살아 있던 시절 위트레흐트에서의 마지막 몇 개월간의 상태를 떠올리게 했다. 그때 빌이 요에게 쓴 편지에는 당시 자

신의 처지도 몹시 쇠약했기 때문에 힘든 결정이었지만 자기 자신을
지키기 위해서 테오의 병간호를 요에게 맡기고 떠날 수밖에 없었다
고 적혀 있다.[9]

한동안 빌은 일과 학업을 병행하며 상태가 악화되는 것을 막
아보려 했지만, 결국 헤이그의 아우더 하흐베흐에 있는 정신 병원
에 들어가게 되었다. 당시 그녀의 나이는 마흔 살이었다.[10] 그해 말
1902년 12월 4일에 빌은 에르멜로에 있는 펠드베이크 정신 병원으
로 옮겨졌고, 헤이그 병원 의사의 소견서에는 이렇게 적혀 있었다.
"계속해서 분노에 차 있고 종종 거칠게 행동함. 비명을 지르고, 깨
물고, 할퀴고, 주먹을 휘두름. 다른 때에는 조용하며, 본인의 상황을
모르는 것으로 보임… 음식 먹기를 거부하고 환각 증상이 있음."[11]
빌은 빈센트와 테오와 마찬가지로 자신이 왜 우울에 시달리는지 가
설을 세웠다. 그것은 그들이 성장 과정에서 앞으로 살아가야 할 세
상에서 버티는 법을 배우지 못했고, 사물을 가벼운 마음으로 바라보
는 관점 또한 갖추지 못했기 때문이라는 것이었다.

1880년대 아빠 도뤼스는 평상시에 하던 빈센트에 대한 걱정
외에도 빌과 리스에 관해서 몇 가지 우려스러운 신호를 눈치챘고,
그들의 정신 건강을 염려했다. 당시 뉘넌에서의 생활이 빈센트의
존재로 인해 스트레스가 가득해지자, 1884년에 빌을 미델하르니스
로 보내 그 환경에서 분리시킨 것도 도뤼스였다. 그는 이런 식으로
빌이 바깥바람을 자주 쐴 수 있도록 했는데, 이렇게 함으로써 빌의
상태가 나빠지는 것을 일시적으로나마 막을 수 있다고 생각했다.
그러나 도뤼스는 얼마 지나지 않아 안나와 함께 노르드베이크에서
몇 주간의 시간을 보내고 온 빌을 두고 테오에게 쓴 편지에 이렇게
적었다. "빌이 지쳐 있고, 다시 건강이 좋지 않아 보인다."[12]

1889년 2월, 도뢰스가 세상을 떠나고 남은 가족들과 브레다로 이사할 때 빌은 내면의 고투에 관해 요에게 털어놓았다. "머릿속에 온갖 것들이 뒤섞여 징그러운 벌레가 돌아다니는 느낌이에요. 너무 무서워요. '머리를 정리한다'는 게 뭔지 알 거예요. 지난주에, 완벽하게 혼자인 상태에서 머리를 비웠어요. 지금은 좋아졌고, 이 상태가 유지되기를 바랄 뿐이에요." 빌이 직계 가족 외에 자신의 불안정한 정신 상태에 관해 털어놓은 사람이 요가 처음은 아니었다.[13] 빌은 1887년부터 가장 절친했던 마르하렛하 메이봄과 이따금 이 문제에 관해 얘기했다. 요를 만난 뒤로 빌에게는 자신에 대해 모든 것을 털어놓을 수 있는 또 한 명의 친구가 생긴 셈이다. 빌과 요는 자주 왕래하며 수많은 편지를 주고받았고, 서로를 잘 이해하는 듯이 보였다.

이듬해부터 빌의 정신 상태는 '온갖 종류의 끔찍한 곤충 떼'에 잠식당하는 일이 점점 잦아졌다. 이런 증상에서 회복하기 위해 빌은 몇 달씩 사람들과 연락을 끊고 지내기도 했다. 이런 시기에 빌은 친구나 동료들과의 연락을 일절 끊었으므로 그즈음 그녀의 상황을 제대로 아는 이는 없었다.

에르멜로의 펠드베이크 병원은 몇몇 귀족들의 손을 거치다 1866년에 헤발리르 가문이 매수한 부지에 지어졌다. 헤발리르 부인은 농가 중 하나를 저택으로 바꾸었다. 아들 마틸더 자크 헤발리르 Mathilde Jacques Chevallier는 기독교 신경정신질환 협회의 창단 멤버로 그 건물과 땅이 정신 병원으로 활용하기에 적합하다고 생각했다. 그는 1884년 협회에 땅을 팔았고 병원은 1886년 1월 28일에 개원했다. 처음 석 달 동안엔 서른 명의 환자만이 병원에 머물렀다.[14]

마틸더 자크 헤발리르는 영향력 있는 지역 유지로, 인근 기

차역 건설 유치 사업까지 성공시킨 인물이다. 이는 철도가 비교적 새로운 것이었던 시기에 얻어낸 큰 성과였다. 정신 병원과 세상 밖을 연결시켜 주는 기차역이 생기면서 환자들은 훨씬 쉽게 외부 방문자를 맞이할 수 있었다. 협회는 이러한 용도에 알맞게 병원 부지를 파빌리온식으로 변모시켰다. 나이팅게일이 고안한 이 파빌리온식 병원 건축은 일반 병원에서는 일반적인 것이었으나 정신 병원에서는 혁신적인 시도였다. 별도의 부속 병동이 세워졌고 '정신 질환자'를 치료할 수 있게 준비를 갖추었다. 병원 의사들은 환자들이 병원 담장 밖의 세상에서 보내던 삶과 유사한 일상을 누릴 수 있게끔 했다. 그래서 비록 엄격한 감시하에 있긴 했지만, 이 병원의 환경은 일반적인 정신 병원보다는 훨씬 편안하고 친근했다. 이는 환자를 그저 치료해야 할 대상으로 취급할 것이 아니라 가족의 일원으로 대해야 한다는 생각이 대두되던 시기에 궤를 같이한 방침이었다.[15] 환자들이 비교적 가장 자유롭게 생활하던 벨기에 튀른하우트 인근의 헤일 정신 병원도 이 운영 철학을 따른 것이었다. 헤일 병원은 도뤼스가 빈센트의 치료를 위해 생각했던 병원 중 하나였다.[16] 초기 정신병동의 치료법이 기본적으로 환자들에게 진정제를 투약하면서 침상 안정을 취하게 하는 방식을 채택했었다면, 펠드베이크 병원은 평범한 일상생활과 비슷한 스케줄을 만들었고 그 안에 규칙적인 작업을 포함시켰다. 병원이 급속도로 확장하면서 근방에는 환자가 정기적으로 가족을 만날 수 있는 집들을 포함한 다양한 형태의 빌라와 별장도 지어졌다.

1888년에는 병원 부지에 빌라 파르크지흐트가 완공되었고 입실을 시작했다. 부유한 사람들은 이 새로 지어진 시설에서 개인 치료를 받았다. 그곳은 물질적으로는 풍요로우나 자유가 없다는 의

미에서 '금빛 새장'이라고도 불렀다. 빌은 그 옆의 스파렌회벌 병동으로 배정되었다. 펠드베이크에 도착한 직후부터 빌은 거의 입을 열지 않았다. 담당 의사의 기록에 따르면 빌은 "겨우 알아들을 만큼의 작은 소리로 이해할 수 없는" 말을 속삭이거나 "조심하지 않으면 널 평생 비난할 게다." 같은 사악한 협박을 내뱉거나 자살에 관해 언급했다고 한다.[17] 또한 음식 섭취를 거부해서 억지로 먹여야 했다. 담당 의사는 빌의 상태를 흔히 환각을 보거나 기타 정신 질환을 겪는 환자들에게 붙이는 전문용어 '치매로 인한 손상'이라 표현하면서, 정확한 병명을 진단하는 데 애를 먹었다.[18]

빌레민은 죽을 때까지 펠드베이크에서 지냈는데, 반평생에 가까운 시간을 시설에서 보낸 셈이다. 병원에 있는 동안 그녀의 상태는 전혀 나아지질 않았다. "이 장기입원환자에게서는 눈에 띄는 큰 변화가 발견되지 않음… 완전히 고립된 상태이며, 절대 자발적으로 입을 열지 않고, 질문에도 거의 답하지 않음. 종일토록 가망 없는 상태로 있음. 온종일 같은 자리에서 같은 의자에 앉아 있을 뿐, 어떤 것에도 흥미를 보이지 않고 주변을 의식하지 못함."[19] 빌이 병원에 들어온 지 36년이 지난 1938년에도 빌은 여전히 말없이 고독한 상태였다. "매일 오후 그녀는 혼자 뜨개질을 하고, 그 누구와도 교류하지 않는다."[20]

안나, 리스, 그리고 요는 빌이 있는 병원을 교대로 찾아가며 빌의 상태를 공유했다. 1905년 1월 30일에 안나가 요에게 쓴 편지에는 이렇게 적혀 있다. "지난주에 판 달런 선생님께 편지를 받았는데 빌이 훨씬 안정되었고 어느 정도 분별도 가능해졌다고 해요. 내일 마르하렛하 메이봄과 같이 빌한테 가보려고 해요. 우리를 알아봐야 할 텐데요. 어찌 됐든 의사 선생님이 우리가 방문하는 걸 반대

하지는 않았으니까요. 만나보고 빌이 어떤 상태인지 알려줄게요."[21] 리스는 그해 말 요에게 편지를 썼다. "지난번에는 빌이 눈에 띄게는 아니더라도 차도가 조금 있어 보였는데요. 참 가엾기도 하지!"[22] 서신을 살펴보면 빌을 가장 정기적으로 찾아간 인물이 안나였음을 알 수 있다. 반면 빌의 어머니는 단 한 번도 펠드베이크에 찾아가지 않았다.

첫 아이를 사산하고 남편과 아들 셋을 먼저 떠나보낸 엄마로 서는 정신 질환으로 병원에 입원해 있는 딸까지 감당하기가 벅찼을 것이다. 엄마 안나는 좋은 아내와 엄마로서 가족을 돌보는 데 평생 을 헌신했다. 또한 목사의 배우자로서 병들고 가난한 사람들을 찾 아다니며 돌보는 일도 맡았다. 자투리 시간에는 딸들과 교회 사람 들에게 가르쳤던 뜨개질을 하며 시간을 보냈다. 엄마 안나가 죽은 지 수십 년이 지나서야 그녀에게 또 다른 창조적인 배출구가 있었음

에르멜로 펠드베이크 정신 병원의 스파렌회벌 병동, 날짜 및 사진작가 미상

XIII
빈센트 반 고흐,
〈테오의 집에서 바라본 파리 르픽 거리〉, 1887년,
캔버스에 오일,
45.9 × 38.1cm

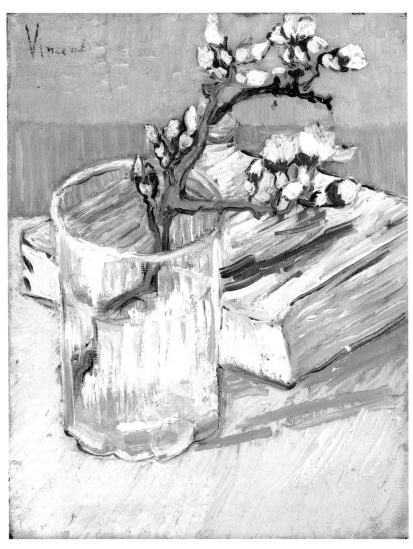

XIV
빈센트 반 고흐,
〈유리잔에 활짝 핀 아몬드 꽃가지와 책〉, 1888년,
캔버스에 오일,
24 × 19cm

XV
빈센트 반 고흐,
〈사이프러스 담장 안 과수원에 핀 꽃〉, 1888년,
캔버스에 오일,
32.5 × 40cm

XVI [위]
빈센트 반 고흐,
〈올리브를 따는 여인〉, 1889년,
캔버스에 오일,
72.7 × 91.4cm

XVII [맞은편 위]
에드가 드가,
〈푸른 옷을 입은 발레리나들〉, 1890년,
캔버스에 오일,
85.3 × 75.3cm

XVIII [맞은 편 아래]
테오 반 고흐에게 보낸 메모가 있는
에드가 드가의 명함

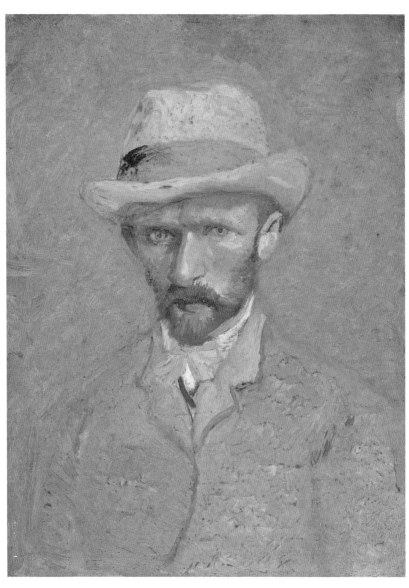

XIX
빈센트 반 고흐,
〈자화상〉, 1887년,
판지 위에 오일,
19 × 14.1cm

XX
빈센트 반 고흐,
〈자화상 혹은 테오 반 고흐의 초상화〉, 1887년,
판지 위에 오일,
19 × 14.1cm

XXI
전국 여성 노동 박람회에서 수상한 쉬저 포커르의 포스터, 1898년

코바늘뜨기하는 안나 반 고흐 카르벤튀스,
1895-1905년 사이, 사진작가 미상

이 밝혀졌다. 1956년에 발견된 가족 사진첩에 엄마 안나가 직접 그
린 스케치와 수채화가 몇 점 들어 있었던 것이다. (참고 I) 엄마 안나
는 1905년에 헤이그를 떠난 후 1907년 4월 29일에 레이던에서 사
망했다. 부고에는 "오랫동안 고통을 겪었다."[23]라고 쓰여 있었다. 그
녀는 5월 2일 레이던에 있는 흐루네스테이흐 묘지에 안장되었다.
반 고흐가 여섯 아이의 엄마였음을 말해주는 문구가 단출한 묘비에
적힌 전부였다.

　　엄마 안나의 장례식으로부터 닷새가 지났을 때 리스는 요에
게 편지를 썼다. "요, 어머니를 떠나보낸 이후로 다시 또 끝없는 날
들이 우리 앞에 놓여 있네요. 그날 어머니의 주검을 바라본 것과 산
자들에게 둘러싸여 있던 것 중에 무엇이 제 마음을 건드린 건지 잘
모르겠어요. 우리의 마음속에는 깊은 바다가 흘려낸 눈물인 단단
한 진주와도 같이 말로는 결코 표현하지 못할 아름다운 것들이 있
지요. 사람들 때문에 어수선하긴 해도 집에 가는 게 좋아요. 기분이

울적한 어린아이들이 있는 그곳으로…. 빌을 만나러 갈 수만 있다면. 근래 들어 몸이 너무 피곤해서 이 상태로 가슴 아픈 만남을 갖는다면 괴로울 것 같아요. 당연히 그 애를 봐야 하지만 만나고 나면 후유증이 너무 커서요. 다행히도 요즘 비가 오면 바깥 공기가 좋아서 빌이 훨씬 자주 밖으로 나갈 수 있다네요."[24] 1907년 6월 26일에 리스는 엄마 안나의 죽음에 대해 요에게 다시 편지를 썼다. "엄마가 우리 옆에 없다는 게 아직도 믿기지 않아요. 엄마는 우리 모두의 삶에 커다란 부분을 차지했었기에 다들 지금도 엄마의 죽음을 실감하지 못하고 있어요."[25] 일 년 뒤에 요는 다시 이런 내용의 편지를 썼다. "엄마가 너무 보고 싶어요. 늘 애정을 쏟아주셨지요. 마지막으로 만나러 갔을 때 엄마가 제게 해주신 말씀이 황금처럼 귀하게 마음속에 새겨져 있어요."[26] 같은 편지에서 리스는 빈센트에 대해서도 언급했다. "빈센트 오빠의 작품이 이렇게 큰 성공을 거두다니 정말 놀라운 일이에요. 오빠는 단 한 번도 스스로를 믿지 않은 적이 없었고, 아빠와 테오 오빠의 금전적 지원에 대해서도 결코 크게 감사히 여긴 적이 없었어요. 그저 잠시 빌려 쓰는 것으로 생각했던 거지요!"[27]

　　요가 이끌어 낸 빈센트의 성공은 누구도 예기치 못한 결과였다. 안나는 1909년 11월 22일에 요에게 편지를 썼다. "요, 빌이 갖고 있던 빈센트 오빠의 그림이 팔렸다는 소식 잘 받았어요. 빌이 빈센트 오빠에게 받은 그림을 걸었던 때와 그 방이 기억나요. 굉장한 그림이었죠! 빈센트 오빠가 이런 식으로 빌을 부양하는 데 도움을 주리라고 누가 생각했겠어요? 테오가 늘 이런 일이 생길 거라고 얘기하긴 했지만, 참 예상치 못하게 상황이 급변했네요. 정말 놀랄 만한 결과예요. 빈센트 오빠의 작품들을 나눠 가지면서 과수원이 그려진 그림을 제가 받았을 때, '이 작품의 수익금은 안나에게 돌아갈

거예요.'라고 요가 말했던 사실을 기억해야 해요. 이런 횡재가 있다니요. 600 플로린이나 되는 돈이 뜻밖에 나한테 올 줄이야!"[28] 안나는 그 돈을 빌한테 썼으면 한다며 얘기를 이어갔다. "혹시 괜찮다면 다음에 함께 빌을 보러 가는 건 어때요? 빌이 우리가 그 애를 위해 할 수 있는 최선을 다하지 않고 있다고 생각할지도 모른다는 점이 견디기 힘들어요. 빌이 가끔 읽는 책이라곤 『오로라 리』가 전부고, 그 외 시간에는 그냥 앉아서 간호사들을 위해 바느질을 할 뿐이에요. 다른 환자들과도 같이 읽을 테니 빌이 좋아할 만한 책을 발견하면 보내주세요. 선물을 보내주면 좋아하거든요. 빌은 우리가 보내준 것을 다른 환자들과 함께 나눈답니다. 지금은 좁다란 방에서 밥도 잘 먹고 잠도 잘 잔대요. 아침에는 현관에 나가 앉아서 새들한테 모이도 주지만 간호사가 정원으로 잠시 산책하러 가자고 하면 그건 거절한다고 하네요."[29] 빌은 거의 방 밖으로 나가지 않았고, 브라반트에서 온 가족이 사랑했던 취미인 '집 주변 산보' 또한 하지 않았다. 안나는 빌의 신발이 따뜻하지 않다거나, 슬리퍼가 너무 작다거나 하는 문제로 인한 것으로 생각해서 빌에게 '모직 안감을 덧댄 편안한 신발'과 '부드러운 가죽 슬리퍼'를 사다 주었다.[30] 하지만, 그 신발을 신지 않겠다고 빌이 거부했고 그런 모습에 안나는 필사적이었다. 내가 할 수 있는 모든 방법을 동원할 거예요. 우리가 빌을 잊지 않는다는 마음이 조금이라도 빌에게 전해져서 도움이 되길 바라요. 빌은 한 번도 내게 고약하게 군 적이 없었어요."[31]

　　해가 갈수록 빌의 상태는 점점 나빠졌고, 두 자매와 요는 서신으로 속상한 마음을 주고받았다. 1910년 3월 25일에 안나가 요에게 쓴 편지는 이러했다. "요! 방금 에르멜로의 병원에서 연락받았는데 빌의 상태가 안 좋다고 해요. 아, 이것이 결말에 다다른 것이길

바라야죠. 빌의 고통이 마침내 끝날지도 몰라요. 신께 어떻게 감사 드려야 할지. 그 아이의 증세에 대해 골똘히 생각해보고 있어요. 빌이 최근에 표현했듯이 빌의 인생은 '아무것도 아닌' 것이었지요. 이 소식은 판 달러 선생님이 급히 편지를 보내 알려준 거예요. 그만큼 빌의 증세가 위독하단 것이겠죠. 그렇지 않았다면 요에게 이 편지를 쓰지도 않았을 거예요."[32] 그로부터 몇 주 뒤에 리스가 요에게 쓴 편지는 지난번보다 차분하게 쓰였다. "사랑하는 자매에게, 빌의 최근 상태를 알리기 위해 편지를 씁니다. 지금 당장 위험한 상태는 아니지만, 그 아이의 기구한 삶이 그리 길게 지속되지 않을 것 같아요. 지금으로써는 빌을 찾아가도 아무것도 바뀌지 않을 거예요. 빌이 이런 상태라면 어차피 병원에서 방문을 허가하지도 않을 거고요."[33]

이 당시에 리스의 남편 예안 필리퍼 뒤 크베스너 또한 정신 질환을 앓고 있어 그녀 역시 힘든 시기를 보내고 있었다. 1891년 결혼할 당시만 해도 이런 일이 있을 거라고는 상상도 못 한 일이었다. 그해 리스와 예안 필리퍼는 더 이상 피고용인과 고용인의 관계가 아닌 아내와 남편으로 수스테르베르흐의 빌라 에이켄호르스트에 돌아왔다. 두 사람이 부부가 된 후 1892년 11월 20일에 아들 테오가 태어났을 때는[34] 노르망디에 사는 그들의 혼외자녀 위베르탱을 낳은 지 6년이 흐른 뒤였다. 그들은 일 년 뒤에 달베흐 10번지에 있는 빌라 엣자르디나로 이사했는데, 이곳은 수스테르베르흐에서 북쪽으로 몇 마일 떨어진 바른에 위치한 작은 집이었다.

이번 이사는 리스에게 새로운 시작처럼 느껴졌다. 리스와 예안 필리퍼와의 부적절한 관계는 리스가 그의 아픈 아내를 돌보던 에이켄호르스트에서부터 시작된 것이었기 때문이다. 이사 후 6년 동안 이들 사이에는 세 명의 아이가 더 생겼다. 1895년생 에아네터 아

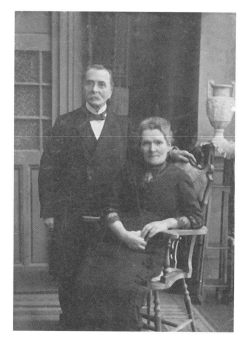

예안 필리퍼 뒤 크베스너와 리스 뒤 크베스너 반 고흐,
1916년 추정, 사진 안톤 코르넬리스 토만

드리에너 앙엘리너[35], 1897년생 로서 빌헬미너(민)[36], 그리고 1899
년생 펠릭스[37]가 차례로 태어났다. 막내를 출산할 당시 리스의 나이
는 마흔 살이었다.[38]

자신의 부모가 그랬던 것처럼 리스도 아이들이 좋은 환경에
서 살아갈 수 있도록 뒷바라지해주고 싶었지만,[39] 그럴 만한 자원이
부족했다. 결혼 초기에는 경제적으로 불안정했다. 예안 필리퍼는 아
메르스포르트 인근 마을의 주 법원 대리판사로 있었지만, 끝내 영
구직을 맡지 못했고, 1897년에 사임했다. 그 후 바른에 법률 사무소
를 차렸으나 무료 변호를 많이 했던 탓에 크게 돈을 벌지 못했다. 그

나마 소유한 주식을 통해 들어오는 수입으로 가족의 생계를 이어갔지만, 러시아 혁명 이후에 주식 시장이 폭락하면서 그마저도 사라졌다.[40] 1916년 예안 필리퍼가 법률 사무소를 그만두면서 가족들은 이자에 전적으로 의존해 살아야 했다. 가족들의 귀중품을 처분하는 일이 불가피해졌고, 이 중에는 점점 더 가치가 높아져만 가던 빈센트의 작품도 포함되어 있었다.

1917년 12월 13일에 리스는 빈센트가 작품 〈묘지로 가는 길〉을 하를럼의 미술상 J.H. 보이스에게 팔아 2천 길더를 받았으며,[41] 1926년에는 암스테르담에 있는 프레데릭 뮐러르 & Co.를 통해 빈센트의 작품을 팔았고 그곳에서 그 그림의 복제품을 받았다.[42] 유리와 은으로 된 식기와 리스가 소장하던 진주도 위트레흐트에 있는 보석상에 팔았다.[43] 또한 그녀는 수십 년간 뒤 크베스너 가문의 소유였던 훅서 바르트 섬에 있던 실라르스훅의 대규모 토지를 임대할 방법을 찾기도 했지만 예안 필리퍼가 그 땅만은 가문의 소유로 지키고 싶어 했다. 하지만 결국 그 땅도 내놔야 하는 상황이 되었다. 돈이 필요했던 리스는 1922년부터 실라르스훅의 땅을 부분적으로 매각했다.[44] 리스 부부는 경제적으로 어려운 상황에도 자녀들을 모두 좋은 학교로 보냈으며 막내딸 빌헬미너를 제외한 나머지 자녀들을 대학까지 보냈다. 테오는 바헤닝언에 있는 농업 대학에 다

바른 달베흐 10번지 빌라 엣자르디나,
날짜 및 사진작가 미상

넜고 펠릭스는 로테르담에서 경제학을, 에아네터는 위트레흐트에서 법학을 전공했다. 하지만 막내 빌헬미너는 다른 형제자매들과는 다른 길을 택했다. 그녀는 위트레흐트에서 '가정경제학' 과정을 수료한 뒤 집으로 와서 엄마를 도와 집안일을 했다.[45]

　　계속되는 경제적인 어려움으로 예안 필리퍼 뒤 크베스너의 정신 상태는 완전히 무너졌다. 매일 뜬눈으로 밤을 지새웠고, 위베르탱으로 추정되는 어린 여자아이의 사진을 앞에 두고 앉아 느닷없이 큰 소리로 신께 기도드리곤 했다. 리스도 위베르탱의 사진을 가지고 있었는데 그녀는 위베르탱이 맏이라는 사실을 함구한 채 다른 자녀들에게 그녀의 사진을 한두 번 보여주었다. 리스는 남편에 대한 걱정으로 괴로워했고, 아이들도 아버지를 걱정하긴 마찬가지였다. 1919년 12월 29일 에아네터가 의사였던 이복 오빠 한 명에

1916년 예안 필리퍼와 리스 뒤 크베스너 반 고흐의 은혼식 사진, 중앙에 앉아 있는 부부를 기준으로 왼쪽에 로서 빌헬미너(민), 오른쪽에 예아네터가 앉아 있다. 사진작가 미상

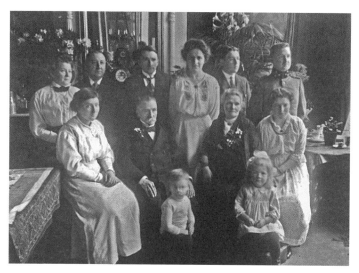

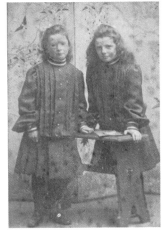

[왼쪽 위] 펠릭스와 테오도러 뒤 크베스너 판 브뤼험, 1905년경 [위] 예아네터와 로서 빌헬미너 뒤 크베스너 판 브뤼험, 1905년경, 사진 아드르. 부르 바른.

로서 빌헬미너(민) 뒤 크베스너 판 브뤼험, 날짜 및 사진작가 미상

게 그들의 아버지 크베스너의 건강 문제로 연락했다. 그는 현재 아버지가 가족을 돌보거나 재산을 관리할 여력이 없을 정도로 상태가 심각하다고 판단했고, 이에 가족들은 1920년에 위임장을 받았다.[46] 1920년 11월 19일에 빌헬미너는 예아네터에게 편지를 썼다. "지금은 상황이 좀 안정된 상태야. 아버지 때문에 지난주에는 집에 난리가 났어. 지금은 좀 진정되서서 그냥 악의 없이 중얼거리시기만 해. 아버지는 할머니가 이번 주에 돌아가셨다고 믿으며 엄청나게 울고 계셔. 할머니의 묘비를 주문하러 나가겠다는 거야,

예안 필리퍼 뒤 크베스너 판 브뤼험,
1916년, 사진작가 미상

글쎄."[47] 집에서 이런 행동을 하는데도 리스는 남편을 입원시키려 하지 않았다. 리스의 손녀 안 베이닝크는 2003년에 발표한『나의 할머니Mijn oma』에서 리스가 남편을 입원시키지 않은 이유는 집안 얘기가 바깥으로 새어 나갈까 봐 두려워했던 것이 아닐까하고 추측한다. 펠드베이크에 있던 여동생 빌에 대한 불안도 한몫했을 것이다. 1921년 크리스마스에 예안 필리퍼가 세상을 떠난 후 리스의 삶은 완전히 바뀔 것이다.[48]

리스는 요와 안나에게 자신의 건강에 대해 장문의 편지를 썼다. 이따금 천식을 앓거나 근육 수축에 시달린다는 것과[49] 특히 야간에 먼 곳으로 이동하는 데 어려움을 겪었기 때문에 암스테르담으로 진료를 받으러 갈 수 없었다는 내용이다. 또, 환절기의 영향을 많이 받고 있다고 전했다. 그러나 예안 필리퍼에 대한 자세한 얘기는 꺼내지 않고 "남편은 보통 때와 다름없이 잘 지내고 있어."[50] 라든가 날씨가 "쌀쌀해진 탓인지 호흡기가 좀 안 좋아. 얼른 나아야 할 텐데 말이야."[51] 라는 정도만 언급했고 남편의 정신 질환이나 어려운 경제 사정을 자세히 말하지 않았다. 이러한 집안 문제로 리스의 삶이 고달팠음은 분명했지만, 한편으로 자신의 삶에 있어 중요한 목표인 문학에 대한 열정을 실현하기 위해 온 힘을 쏟았다.

16장. 냇물처럼 맑은 시

❧

바른, 에르멜로-펠드베이크, 1920-1936

리스는 아이들을 키우면서도 작가가 되겠다는 꿈을 놓지 않았다. "어렸을 때부터 아버지와 가장 사랑했던 오빠 테오에게 테오도라라는 필명으로 편지를 썼다. 내 아이들을 위해 짧은 이야기와 동요를 만들었고, 이 작품들은 어린이 잡지에 들어가 있다…. 계속해서 시를 쓰기 위해 내가 할 수 있는 모든 것을 다했다. 신선한 공기와 우거진 정원이 있는 집에서 가정을 잘 꾸려나가는 것이 무엇보다 중요한 일이었지만… 그래도 난 글쓰기를 한 번도 놓은 적이 없었다. 매일 적어도 한 시간씩은 다른 일을 제쳐 두고 내 방에서 글을 썼다."[1] 1932년에 리스는 헤이그 시립 기록관의 의뢰를 받아 자전적인 기록을 남겼다. 다섯 페이지 분량의 이 기록에서 리스는 자신이 시인으로서 성공했음을 강조하고 있지만, 당시 문단에서 평가하는 리스의 위상과는 다소 차이가 날 수 있다. 당시 리스의 명성은 빈센트의 높아져 가는 위상에 크게 기댄 것이었다.[2] 그러나 시간이 지나면서 리스는 자신의 재능으로 인정받고, 1935년경에는 네덜란드 문학협회가 뽑은 가장 영향력 있는 네덜란드 시인으로 선정되기도 했다.[3]

1906년, 리스는 당대 독자들이 읽기 쉽도록 개작하여 프랑스어로 번역한 브르타뉴 민요 선집을 출판했다. 삽화가 수록된 판은 그로부터 6년 뒤에 나왔다.[4] 또한 리스는 자신의 시를 발표했다. 그녀는 네벨러의 동부 플랑드르 지방에서 나고 자란 로살리Rosalie Loveling와 피르히니 로벨링Virginie Loveling 자매의 작품에서 영향을 받은 것으로 보인다. 로벨링 자매는 시골 마을과 현대적인 도시 생활 모두를 다룬 소설과 센티멘털한 문체로 쓴 통찰력 있는 사실주의 시를 통해 1870년대부터 명성을 얻었다. "플랑드르 출신 로벨링 자매의 시는 이제 막 가지치기를 한 향기 그윽한 자작나무에 앉은 태어난 지 일 년 된 나이팅게일의 노랫소리 같지 않습니까?" 리스는 1907년에 발표한 자신의 첫 시집 『시집 IGedichten I』의 서문에 이렇게 썼다.[5] 리스는 E.H. 뒤 크베스너 반 고흐라는 가명으로 작품을 발표했고, 시인으로 활동하는 내내 이 이름을 사용했다. 시집을 출간한 곳은 1893년 빌라 에이켄호르스트로 이사한 이래로 쭉 살았던 바른의 J.F. 판 더 펜이라는 소규모 출판사였다. 리스는 자신이 영향받은 네덜란드 작가로 시인 폰덜, 헤젤러, 판 데이설을 꼽았다.[6]

네덜란드의 유명 문학 잡지 『더 히츠De Gids』에 글을 쓰는 작가이자 비평가였던 카를 스하르턴은 리스의 작품을 비평한 사람 중의 하나였다. 리스가 영향받은 작가를 언급한 서문을 보고 그는 "이 학생은 위대한 거장들의 가르침을 단편적으로 흡수한 것 같다"며 리스의 작품을 "헤젤러의 수업에서 가장 뒤처지는 학생이 쓴 보잘것없는 시"라고 신랄하게 평했다.[7] 하지만 1909년 봄에 리스가 요에게 보낸 편지를 보면 이 같은 혹평을 어느 정도 모면할 수 있었던 것을 알 수 있다. "제 시집은 적어도 무관심 속에 있진 않아요. 반응이 터무니없이 엇갈리긴 하지만요. 그게 바로 시집이 잘 팔리고 있다

는 증거 아닐까요? 출판사에서 신테르클라스[성 니콜라스] 축일에 맞춰 2쇄를 준비하고 있어요. 이번 인쇄본에는 새로움을 가미하기 위해 제 초상화를 추가하는 조건으로 대금을 지급하려나 봐요."[8]

　　1914년 7월 28일에 제1차 세계대전이 발발하면서 유럽의 상황은 완전히 달라졌다. 프랑스로 진격하던 독일군이 그 길목에서 먼저 벨기에를 침공하면서 수많은 벨기에 사람들이 중립국이었던 네덜란드로 달아났다. 결국에는 백만 명의 벨기에인들이 국경을 넘어 네덜란드로 망명했다. 난민들은 임시 수용시설에 거처를 제공받았는데, 그들 중엔 전쟁에서 패한 조국을 두고 떠난 군인도 상당수 있었다. 그들은 네덜란드 전역에 세운 막사로 보내졌고, 금세 최대 수용 인원에 도달했다. 추가 수용을 위해 목조 건물들이 급조되었는데, 그중에는 수스테르베르흐의 끝자락에 있는 제이스트 수용소가 있었다.

　　리스는 벨기에 난민들과 편지를 주고받았으며 그중에는 하르데르베이크의 수용소에서 억류된 군인들과 뉜스페이트에서 사는 시민들도 포함되었다. 리스의 아이들 예아네터와 민은 난민 아동들을 돌보는 일을 맡았다. 제이스트 수용소에는 벨기에 출신의 조각가이자 화가인 릭 바우터스Rik Wouters가 수용되어 있었고, 리스는 그에게 연락을 취해 시집을 보내 주었다. 리스의 손녀 안 베이닝크는 『나의 할머니』에서 바우터스가 동료 군인들에게 할머니의 시 '황무지의 해가 저물 때'를 낭독했다고 했다. 1915년 3월에 바우터스는 연골육종이 눈으로까지 퍼지는 병에 걸려 아내 넬 되링크스와 함께 치료를 위해 암스테르담으로 이송되었다. 리스는 그에게 편지를 썼다. "저를 비롯해 우리 가족 모두가 당신의 쾌유를 빕니다. 평화가 찾아와서 고국으로 돌아가시게 된다면 다시 이곳에 들러주세요.

릭 바우터스와 그의 아내 엘레느(넬) 뒤링크스,
1908년에 자택에서 촬영, 사진작가 미상

그리 멀지 않은 거리니까요. 어서 평화로운 세상이 다시 왔으면 해요! 신문을 좀 보내줄게요. 제이스트에 다시 돌아오게 되면 말해 줘요."⁹ 바우터스는 답장하지 못했다. 그는 1916년 7월 11일, 불과 서른셋의 나이로 암스테르담에서 눈을 감았다.

전쟁의 참상과 난민 수십만 명의 운명은 리스에게 깊은 잔상을 남겼다. 1915년에 리스는 최전방에 있는 군인들을 위로하고 격려하기 위해 시집『전쟁 시Oorlogsgedichten』를 발표했다.¹⁰ 리스에 따르면 이 시집은 참호에 있는 군인들 사이에 열렬한 호응을 얻으며 널리 읽혔다고 했다. "내가 가장 뿌듯하다 여기는 것은 소박한 사람

들이 내 시를 읽고 감동한 것이다. 늘 하는 얘기지만, 사람들의 갈증을 달래주기 위해서는 시가 냇물처럼 맑아야 한다."[11] 또한 리스는 플랑드르 지방의 수호를 강력하게 주장했다.

리스는 말년에 추가로 『크리스마스 장미Kerstrozen(1915)』, 『시집 ⅡGedichten Ⅱ(1919)』, 『포도나무 잎Wingerdbladeren(1921)』, 『후발주자 Latelingen(1926)』, 『후발주자 ⅡLatelingen Ⅱ(1932)』, 『영원Tijdlozen(1932)』 이렇게 여섯 권의 시집을 발표했다. 일부는 출판사의 지원을 받았고, 나머지는 자비로 출간했다. 첫째 손자 펠릭스가 태어난 후에는 '첫 웃음'이라는 시도 썼다. 또 만년에 이를 때까지 리스는 바른 지역의 일요 신문 『더 바른스허 쿠란트De Baarnsche Courant』에 매달 시를 기고했다. 여기에 실린 시들은 대부분 바른의 풍경에 감명받아 지은 것들이었는데, 간혹 자신의 감정과 기분에 관해 쓴 시도 있었다.[12]

리스는 동시대 작가들의 작품을 많이 읽었다. 1934년 5월 15일 일흔다섯 번째 생일을 기념한 신문 인터뷰에서는 아르트휘르 판 스헨덜Arthur van Schendel의 『물병자리』를 읽었다고 했다. 그녀는 아르트휘르 판 스헨덜과 아르트 판 데르 레이우Aart van der Leeuw의 엄청난 팬이었다.[13] 또한 리스는 1934년 네덜란드 교육부 장관 헨리 마르한트Henri Marchant의 철자 개혁과 관련해 새로운 언어체계에 완전히 몰두해 가능한 이것을 빨리 습득하고자 했다. 이러한 조치로 네덜란드어에서 불필요한 문법 용례가 상당수 퇴출당했다. 네덜란드어 새 맞춤법은 1934년 9월 1일에 공식적으로 승인되었다.[14]

리스의 시집이 크게 주목받지 못하는 동안 1910년 그녀가 쓴 『빈센트 반 고흐: 예술가에 관한 개인적인 기억』은 큰 관심을 받았고, 출간되자마자 독일어, 영어, 프랑스어로 번역되어 엄청난 성공을 거뒀다. 이 책에서 리스는 오빠 빈센트에 대한 연민을 드러낸다.

"오빠의 천재성은 쉬이 통제되지 않았고, 제한된 일상의 환경에서는 제대로 발휘되지 못했다. 그의 천재성은 평범함을 거부했다."[15]

리스는 빈센트의 편지를 보관하지 않았기에 모든 이야기를 순전히 기억에 의존해 써 내려갔다. 그녀가 쓴 책은 날짜, 상황, 장소가 모두 뒤죽박죽이었기 때문에, 다른 반 고흐 가족들은 이 책의 내용에 의구심을 가질 수밖에 없었고,[16] 특히 빈센트의 이야기를 쓰는 방식을 두고 요와 갈등을 빚었다. 또한 이 책은 빈센트의 정신적 문제를 대폭 축소했다는 점에서 비판받았다. 다만 이 부분은 고의가 아닌 것으로 보이는데, 리스는 빈센트의 인생이 오로지 예술을 향한 열정을 중심으로 돌아갔다고 믿었기 때문이다. 인터뷰에서 리스는 빈센트에 관한 자신의 개인적인 경험은 그의 타오르는 열정에 비하면 중요하지 않다고 말한 바 있었다. 1923년에 제목을 바꿔 다시 출간한 개정증보판에서도 리스는 자신의 주장을 거듭 반복했고, 역시 같은 문제점을 안고 있었다. 리스가 빈센트 옆에서 그의 평생을 지켜본 것은 아니라는 점도 한몫했다.[17]

그렇다고 빈센트에 대한 인물평이 전연 담겨 있지 않은 것은 아니었다. 리스의 글에 따르면 빈센트는 겸손한 사람이었지만 상대방에 대한 예의가 없었고 사람들과도 잘 어울리지 못했다. 그뿐만 아니라 가족에게 등을 돌렸고, 괴팍한 행동으로 부모님의 가슴에 수없이 못을 박았다. 그리고 빈센트는 자신이 인정하지 않는 사람들을 무시하는 버릇도 있었다. 그래서 친구나 이웃, 지인들은 사회 부적응자처럼 혼자 고립해서 세상과 벽을 두고 사는 그런 빈센트의 모습을 두고 리스에게 불만을 토로하기도 했다. "어릴 때 선생님들의 칭찬을 한 몸에 받았던 소년이 그렇게 될 줄 누가 알았겠는가! 빈센트가 잘되기만을 바랐던 가족들의 심정은 오죽할까." 빈센트의 생애

마지막 5년 동안 서로 만난 적 없던 리스는 빈센트의 마지막 몇 시간, 그의 죽음이 불러온 불행, 장례식 현장에 관해서는 오빠 테오가 보내준 편지를 참고해 자신만의 문체로 다듬어 책을 마무리했다.[18]

　　이 책을 출간한 이후 리스와 요의 관계에 심각한 균열이 생겼다. 요는 빈센트의 편지에 짧은 일대기를 더한 글을 엮어 출간을 준비 중이었는데, 그 직전에 리스가 회고록을 출간해버린 사실이 실망스러웠다. 리스 또한 빈센트의 편지를 출간하겠다는 요의 방식에 반대하던 입장이었다. 리스는 테오가 빈센트에게 보낸 편지를 제외하고 빈센트가 테오에게 보낸 편지만 들어가는 구성은 너무 일방적인 이야기가 될 것으로 생각했고, 무엇보다 가족의 비밀이 탄로 나는 것이 두려웠을 것이다. 과거 우정을 나눈 벗이었던 둘 사이에 이제 냉랭한 기류만이 감돌았다. 이런 불편한 관계가 최고조로 달했던 때는 요가 1914년에 『형제에게 보내는 편지Brieven aan zijn broeder』를 출간하고, 그 책에서 빈센트가 리스에 관해 언급한 내용은 빠져 있다는 걸 리스 본인이 알게 됐을 때였다. 1885년부터 문학으로 끈끈하게 이어져 온 두 사람의 관계는 결국 이렇게 끝이 나고 말았다.[19]

　　1927년 10월 26일에 뉘넌에 있는 빈센트 기념관의 설립자 중 한 명인 J. 페르빌에게 쓴 편지에 리스는 요와의 갈등에 관한 얘기를 다시 꺼냈다. "고(故) 테오 반 고흐와 사별한 코헌 호스할크[요 봉어르가 재혼한 남편의 성] 여사가 빈센트의 편지를 출간한 것은 전부 돈 때문입니다. 그야말로 최고의 낙찰가로 팔렸습니다. 예술에 있어 겸허하고 은둔적인 태도를 취했던 내 형제들이 여태 살아 있었다면, 그들 중 누구도 이 솔직한 편지들을 대중에게 공개하는 것에 동의하지 않았을 것이기 때문에 저는 이 책이 출간되는 것을 반대했습

니다."[20] 1934년에 『알헤메인 한델스블라트Algemeen Handelsblad』 신문과의 인터뷰에서는 이렇게 이야기했다. "오빠의 편지요? 네, 빈센트 오빠는 편지를 많이 썼어요. 일부 편지는 세 번이나 베껴 써두었고 어머니께서도 아버지 모르게 사본을 보관하셨지요. 가족 간에 오고 간 내밀한 얘기들로 가득한 편지를 출간한 일은 우리 가족에게 크나큰 슬픔을 불러일으켰지요. 오빠들도 질색했을 겁니다. 신중하게 편지를 골랐더라면 훨씬 나았겠죠. 만약 편지를 출간한 목적이 빈센트 오빠의 예술 세계를 알리는 데 있었다면 예전에 근무했던 화랑의 상사 테르스테이흐 씨에게 보낸 편지를 엮어서 출간하는 편이 좀 더 효과적이었을 겁니다. 테르스테이흐 씨가 헤이그에서 바른으로 이사할 때 보니 그분의 책장 서랍이 편지로 꽉 차 있더군요. 지금은 전부 버렸을 테죠."[21] 리스가 세상을 떠나고 몇 년 뒤에 빈센트 빌럼 반 고흐는 어머니 요 봉어르가 리스 고모와 사이가 틀어진 것을 두고두고 후회했다고 리스의 자녀들에게 전했다.[22]

　　1923년 리스는 『오빠에 관한 기억Herinneringen aan haar broeder』이라는 제목으로 회고록 개정판을 출간했다. 이 책에는 빈센트의 자화상을 비롯한 그의 작품들이 삽화로 들어갔고, 위트레흐트에서 열린 빈센트의 전시에 다녀온 후 리스가 쓴 시도 함께 실었다. 이 시의 제목은 '형제에게'[23] 였으며 이 시의 마지막 연은 다음과 같다.

　　　　축하하라, 그녀의 것을, 그녀의 아들을, 그 태어난 날을.

　　　　가장 온전한 사랑 처음 그녀에게 안겨준 자여.

　　　　그리고는 죽어버렸네, 위로부터 추락하며,

　　　　내가 다정한 인사를 건넨 곳에서,

　　　　당신의 주름까지

사랑하는 오빠,

부디 편히 잠드소서

출판사의 출간 목록에는 책의 가격(문고본 1.75 길더, 양장본 2.60길더)과[24] 일부 신문사에서 발췌한 기사의 일부가 실려 있었다. "뒤 크베스너 부인, 애정을 듬뿍 담아 오빠의 삶을 그려내다!『더 네덜란더De Nederlander』, 섬세한 감성으로 쓴 글『아메르스포르츠 다흐블라트Amersfoorts Dagblad』"[25]

이 신판에는 빈센트 반 고흐 연구자 베노 J. 스토크비스의 서문이 수록되어 있다. 빈센트 사후 30년이 지나 스토크비스는 빈센트를 렘브란트 이후 가장 위대한 화가라고 선언했으며, 육신은 쇠약했으나 영혼만은 '삶에 취한 자의 악마적인 힘'을 지닌 선각자라 칭했다.[26] 그는 빈센트를 지칭하며 '광기'라는 단어를 사용했고 그의 자살을 지옥 같은 고통으로부터 그 자신을 구원한 것, 즉 스스로를 해방시킨 용감한 행위라고 말했다.[27] 스토크비스는 요가 엮은 빈센트의 서신집과 함께 리스의 책이 빈센트 반 고흐를 이해하는 데 있어 가장 핵심적인 자료라고 생각했고, 리스가 '품위 있는 예술가'로서 자신의 기억을 글로 옮겼다고 말했다.[28]

1929년 7월에 리스는 산문시를 엮은『산문』을 발간했다. 그 중에 리스의 자전적 이야기를 담은 것으로 보이는 '모든 가정에는 비밀이 있다'라는 시가 눈에 띈다. "낯선 집에 들어서자, 온 사방에 깔린 비밀들이 소리 없이 엄습해왔다."[29] 이 시는 결혼 전 비밀스러운 관계, 노르망디에 두고 온 혼외자녀, 남편의 정신질환, 재정난 등의 문제를 안은 자신의 집안 이야기를 내포한 것일 가능성이 있다. 시집에 이 주제를 다룬 작품이 더 있긴 하지만, 사생활을 자세하게

풀어놓지는 않았다.

뷔쉼에 있는 에밀 베헬린이라는 출판사는 1932년에 『후발주자 II』와 『영원』을 출간했다. 『영원』은 리스가 도서관 몇 곳에 직접 배포했다. 이때까지 리스의 작품 활동은 부진했던 것으로 보인다. 1931년 국영 라디오에서 리스의 시가 나간 후 얼마 되지 않아 더 많이 전파를 타기에는 방송 시간이 부족하다는 말을 들었다.[30] 그러나 리스는 1934년에 네덜란드 문학과 작가를 지원하는 빌럼 클로스 재단으로부터 100길더를 지원받았다.[31] 또한, 일흔다섯 번째 생일에도 언론의 상당한 관심을 받는다. 나이가 들어서도 그녀는 매일 아침 침대에서 일어나면 몇 시간이나 글을 쓸 만큼 글쓰기에 대한 열정이 식지 않았다. 『더 바른스허 쿠란트』에 매달 시를 기고하는 일도 쉬지 않고 계속했으며, 일곱 번째 책을 준비하던 중 1936년에 세상을 떠났다.[32]

또한, 리스는 건강이 악화되기 시작했음에도 불구하고 여전히 펠드베이크 병원에 있는 동생 빌레민을 만나러 가는 노력을 이어갔다. 1934년 말 무렵 심각한 심장질환을 앓던 리스는 건강을 회복한 후 새해를 맞아 빌을 찾아갔다. 리스의 손녀 안 베이닝크는 이때의 방문에 대해 이렇게 기록했다. "신기하게도 평소 아무런 반응이 없던 빌 이모할머니가 [할머니를 오랫동안 못 봤던] 사실을 소환했다."[33] 다른 가족들은 리스의 이런 노력을 고맙게 여겼으나 리스가 세상을 떠난 후 안나의 남편 요안 판 하우턴은 리스의 딸 에아네터에게 다음과 같은 편지를 보냈다. "네 어머니는 에르멜로에 있는 빌 이모를 참 부지런히도 만나러 다녔어. 상황이 안 좋았을 때도 말이다."[34]

리스의 경제적 상황은 말년에 더 궁핍해졌다. 바른에 있는 집을 팔았지만 은행 대출금을 갚기엔 역부족이었고, 남은 빚을 메꾸

기 위해 자녀들이 도울 수밖에 없었다.[35] 리스는 이후 지인들의 집을 전전하며 다시는 자유롭게 혼자 살지 못한다. 리스의 딸 빌헬미너는 1930년 12월 22일에 언니 예아네터에게 이렇게 편지를 썼다. "엄마가 평소보다 훨씬 씩씩하게 구시지만, 날로 쇠약해지는 게 눈에 보이고 안색도 좋지 않아. 거의 드시지도 않아. 불안정한 마음이 몸을 지배해 가까스로 버티고 계신 느낌이야."[36] 1933년 리스는 "아무런 채비도 하지 않은 채로… 짐을 가득 채운 승합차에 몸을 싣고 아메르스포르트의 카펠베흐에 있는 딸 빌헬미너의 집으로 이사했다."[37] 손녀 안나는 처음 할머니를 만났을 때 영양 상태가 나쁜 리스의 모습에 충격을 받긴 했지만, 할머니와 가까이 지내게 되어 얼마나 기뻤는지 썼다. "우리는 할머니의 취향에 맞춰 방을 꾸몄다. 집안이 꽤나 어수선하고 분주했다…. 할머니는 집안일에 이것저것 간섭을 하시는 편이었지만… 몇 가지 분명한 규칙들을 세운 후부터는 잔소리가 줄어들었다. 할머니는 손주들과 가깝게 지내셨다. 아침이면 할머니는 나를 데리고 늘 우체국까지 산책했다."[38] 안나의 언니 헬레나는 할머니를 이렇게 기억했다. "아름다운 백발의 할머니답게 존경을 요구한 괴팍하고 엄격한 작은 숙녀."[39]

리스가 딸 가족과 생활한 것은 겨우 넉 달 정도였다. 1933년 6월 말 리스는 아메르스포르트에 있는 다른 옆 동네에 방 하나를 구해서 이사했다. 1929년 대공황으로 갖고 있던 주식이 폭락한 이후에 리스의 자금 사정은 더욱 여의치 않았다. 이 시기 캐나다에 살던 리스의 친아들 펠릭스와 의붓아들 니코가 동시에 리스를 경제적으로 지원을 하고 있었는데 두 사람은 서로가 어머니를 돕고 있다는 사실을 몰랐던 것으로 보인다.[40] 1931년 10월 6일에 니코는 리스에게 쓴 편지에서 "요즘 어머니께서 이자로 겨우 버티시는 상황이라

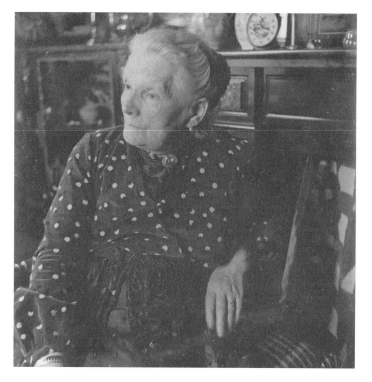

리스 뒤 크베스너 반 고흐, 1934년 5월 9일, 사진작가 미상

사정이 좋지 않다고 알고 있어요. 뭐라도 도움을 드리고 싶은데 그러기 전에 어머니께 한번 여쭤보는 것이 맞을 것 같아서요."[41] 니코의 편지를 보면 리스는 이전에 니코의 도움을 거절한 듯하다. "어머니가 이런 제안을 어떻게 해서든 거절하실 거라는 걸 잘 알지만, 부디 그러지 마세요. 어머니는 언제나 저희를 든든하게 지켜주셨고, 그런 어머니께 늘 감사할 따름입니다. 어머니가 필요하시다면 제가 할 수 있는 한 언제든 도와드리고 싶어요. 다른 가족들도 저와 같은 마음이겠지만 지금 다들 그럴 만한 형편이 아니잖아요. 이 얘기는

아무도 모르고, 나중에도 아무한테도 말하지 않을 겁니다."[42] 니코
는 리스의 자존심이 상하지 않도록 조심스럽게 그녀를 설득했다.

성인이 된 리스의 삶에서 빈센트라는 존재는 그다지 많은 부
분을 차지하지 않았지만, 그가 유명해지고 나서부터 상황은 달라졌
다. 리스는 유명 화가의 여동생이자 반 고흐 가족을 대표하는 사람
으로서 자신을 소개하고 다니기 시작했다. 또한, 빈센트에 관한 회
고록을 썼을 뿐만 아니라 1924년에는 네덜란드 일간지『더 텔레흐
라프De Telegraaf』에 암스테르담에서 열린 반 고흐 전시에 관해 기고
하기도 했다.[43] 일 년 뒤에 리스는 빈센트가 전도사가 되려고 갔던
보리나주 바스머스라는 마을의 장 밥티스트 드니의 집에 세워 놓은
대리석 기념 명판 제막식에도 참석했다.[44]

언니 안나가 세상을 떠난 해인 1930년, 리스는 빈센트의 40
주기를 맞아 뉘넌 목사관 정원의 빈센트의 작업실 벽에 설치한 명판
제막식에도 참석했다.[45] 그다음 해에는 뉘넌의 기념 명판 제작을 주
최했던 에인트호번시 예술협회의 초청으로 빈센트에 관한 특별 강
연을 하기도 했다. 리스는 이 협회의 회원이 되었고, 1932년에 있었
던 뉘넌 시장 광장 기념비 제막식에도 모습을 드러냈다. 기념사를
하는 동안 리스는 빈센트의 작품을 두고 "슬픔이 깃든 위대한 작품"
이라고 했다.[46] 지역 브라스 밴드의 연주를 끝으로 이날 행사는 마
무리되었다.

리스는 1933년 6월 11일에 빌이 종이 상자 위에 그린 스케
치에다 조카를 위해 짧은 메모를 남겼다. "안니Annie야, 5월 16일에
너와 사르가 보내준 사랑스러운 선물에 나도 뭐라도 보내고 싶었단
다. 내가 아주 소중하게 간직해온 물건이긴 하지만 그렇다고 못 줄
것도 없지. 이 그림의 원본은 본디 빈센트 삼촌이 그린 것이란다.

아주 섬세한 작품이었지. 이건 그 그림을 빌 이모가 열심히 베껴 그
린 작품이란다. 뉘넌의 오래된 목사관 그림을 이미 갖고 있으니 이
그림도 좋아할 것 같구나."[47] 리스가 말한 그림은 뉘넌이 아닌 에턴
의 목사관을 그린 스케치였는데 1876년에 빈센트가 그린 그림을 보
고 빌이 따라 그린 것이었다. 시간이 흐르면서 어떤 이들은 리스가
조카들에게 준 그림이 빈센트의 작품이라고 주장했는데, 빌이 어떤
식으로 빈센트의 작품을 모사했는지 적혀 있는 리스의 편지는 그 주
장을 확실하게 불식시킨다. 그렇지만 빌이 야심 찼던 화가의 모델
이었을 뿐만 아니라 그림을 직접 그리기도 했다는 사실은 알려지기
까지 시간이 걸렸다.

　　1934년 5월 16일 리스는 일흔다섯 살 생일을 맞이하여 실린
지역 신문 기사에 "은백색 곱슬머리에 다정한 얼굴을 한 노부인"[48]
으로 소개되었다. 그때 그녀는 바른의 칸톤란 6번지에서 셋방살이

리스 뒤 크베스너 반 고흐와 딸 예아네터,
뉘넌의 목사관의 기념비 제막식에 참석한 모습, 1930년, 사진작가 미상

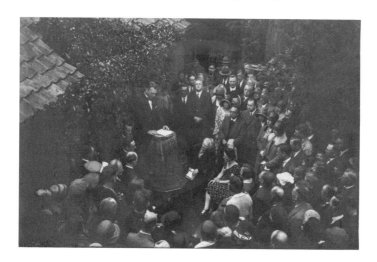

[왼쪽] 바른 집에 있는 리스 뒤 크베스너 반 고흐의 모습, 1930년대,
사진작가 미상　[오른쪽] 확대 이미지

를 하고 있었다. 그녀가 살던 방문에는 소장하고 있던 빈센트의 작
품이 걸려 있었다. 어린 시절 살았던 뉘넌의 집을 그린 스케치였
다.[49] 1936년 11월 30일 새벽 5시, 리스 반 고흐는 바른의 하숙집에
서 일흔일곱의 나이로 생을 마감했다. 필시 그녀는 엄마 안나가 목
에 걸던 십자가 목걸이를 하고 있었을 것이다. 사흘 뒤 그녀는 바른
의 공원묘지에 묻혔다. 리스의 사위 얀 코이만이 추도문을 읊었다.
그는 장례식에 참석한 모든 사람에게 리스가 세상을 떠나기 전 마지
막 몇 달 동안 살펴준 것에 대해 감사를 표했다.[50] 당시 지역 신문이
빈센트 반 고흐의 마지막 남은 여동생이 사망했다고 보도한 것으로
미루어 보아 펠드베이크에 생존해 있던 빌레민의 존재는 알려지지
않았던 것으로 보인다.[51]

17장. 마지막 날들

❦

레이던, 바른, 디런, 에르멜로-펠드베이크, 1925-1941

안나와 요안은 딸들과 함께 1890년부터 레이던에 거주했고, 그 지역 내에서 여러 번 이사했다. 안나 가족은 주테르바우드서 운하를 따라 쫙 펼쳐진 공원이 보이는 플란춘 19번지에서 3년을 지낸 다음 브레이스트라트 72번지에 집을 구했다. 그런데 그다음 뭔가 특이한 일이 벌어졌다. 1896년 4월 25일에 안나는 딸들을 데리고 뷔쉼으로 이사를 하고, 요안은 레이던의 같은 거리의 브레이스트라트 156a번지로 거처를 옮긴 것이다. 그리고 일 년이 지나서 요안은 다시 혼자 브레이스트라트 1번지로 이사한다.[1]

1898년 5월 2일에 요안이 니우어 레인 17번지로 이사를 하면서 안나와 아이들도 그 집으로 들어와 가족이 다시 함께 살게 되었다. 두 사람이 왜 이렇게 자주 이사를 했고 이혼한 것도 아니면서 따로 떨어져 살았는지에 대해 반 고흐 가족의 어떠한 편지에서도 분명한 이유가 밝혀져 있지는 않다. 하지만 그 이유를 빈센트가 세상을 떠난 후 1890년 8월 1일에 안나가 요에게 보낸 편지에 숨어 있는 힌트를 통해 유추해볼 수 있는데, 바로 아이들의 건강 문제 때문이

Dat lief en luid nog eens een groet,
U Bruidspaar! tegenruisch:
Wij doen het met een blij gemoed,
Gedenk somtijds dit huis!
Ras juicht Uw huis U 't welkom toe,
't Geluk blijve ongestoord:
En zingen we allen wel te moê:
Leef daar in vrede voort!

O, Bruidspaar! ga zoo hand aan hand
En Zegen volg' uw paân,
Waar gij ook zijt in stad of land,
De reis vangt spoedig aan.
Houd liefde en vrede vroeg en spa —
Vergeet, vergeet ons niet!
En ruisch altijd de galm U na
Van ons welmeenend lied!

안나 테오도라(안) 판 하우턴의 결혼 축시와
빌라 세실리아의 사진, 1906년 2월 15일,
사진작가 미상

었다. 그들은 유달리 폐가 약하고 허약 체질이었던 막내 안의 건강을 생각해 공기 좋은 시골로 간 것이었다. 안이 10대가 되어서도 건강이 좋지 않았는지는 정확히 알 수 없지만 미트여 고모의 노트에는 그들 가족의 잦은 이사가 자녀들의 건강 때문이라고 적혀 있다. 요안이 석회 가마 제조 회사를 운영하느라 레이던에 머물 수밖에 없던 때에 안나는 안을 푸른 평원으로 둘러싸인 헷 호이로 데려가는 것이 최선이라고 생각했을 것이다. 요 봉어르도 테오가 죽은 후에 건강을 생각해 최적의 장소를 찾던 중 헷 호이의 매력에 끌려 그곳에 여름 별장을 지었다. 뷔쉼의 코닝슬란에 있는 빌라 헬마에서 아이는 아주 건강에 좋은 신선한 공기를 마실 수 있었다. "뷔쉼에서의 체류비를 감당하기 위해 하숙집을 운영하고 있어요."[2]

안나의 편지에는 수도 없이 이사를 다닌 모습이 그려져 있다. 이사할 때마다 겪는 시행착오, 정원이 있는 새집으로 입주하며 흥분됐던 기억, 짐을 쌌다 풀기를 반복했던 상황들, 가족들을 초대했던 얘기들이 쓰어 있다. 레이던에 다시 정착한 뒤에도 안나는 가족들과 '여러 지역을 전전했던' 때를 생생히 기억했다. 1901년 4월

에 안나는 라런으로 이사 준비를 하던 요에게 편지를 썼다. "지금 한 창 이삿짐을 싸고 있겠네요. 살던 곳을 떠나면 꽤 많은 추억이 떠오를 거예요. 짐을 하나씩 정리할 때마다 다른 시간과 추억에 빠져들겠죠."[3] 그리고 자신의 근황도 전했다. "우리도 거의 다 정리되어 가요. 카트베이크로 5월 중순쯤에 떠날 예정이에요…. 배꽃이 만개한 우리의 작은 정원이 지금 얼마나 아름다운지, 눈앞에 자라나는 모든 풍경을 눈에 담고 있어요. 내일 사르는 아는 집에 바느질하러 갈 거예요. 두 아이 제 나름대로 바쁘게 잘 지내고 있답니다. 안은 아마 올 9월부터 내년 5월까지 오스테르베이크의 판 베멜런 여학교에 다닐 것 같아요. 좋은 학교라는 평판이 자자한 곳이에요. 특히 외국 어와 음악을 잘 가르친다고 하더군요. 그리고 토요일에는 헤이그로 가서 미트여 고모님을 모시고 와 우리 집에서 한 일주일 같이 지내려고 해요."[4]

당시 스물한 살이던 막내 안에 따르면 안나는 1904년에 다시 이사 계획을 세웠다. 안은 10월에 요 숙모에게 편지를 썼다. "어머니께서 도시 근교로 이사하고 싶어 하세요. 그래서 집을 몇 군데 보러 가긴 했는데 적당한 집을 찾기가 쉽지가 않네요. 그곳의 신축 가옥들은 정원이 가까스로 딸려 있거나 아예 없어요. 전반적으로 너무 작아요."[5] 안은 가족들의 소식을 이어나갔다. "아버지는 거의 온종일 밖에 계시고 사르는 집안일을 하거나 편지를 쓰느라 바빠요. 전 지금 장부 정리를 하느라 정신이 없어요. 이것 때문에 피아노 레슨도 몇 달 만에 관뒀어요. 피아노 치는 데 시간을 많이 할애하지 못해서, 얼마간은 이를 만회해보고자 열심히 연습했었지만… 시간이 여의치 않아서 편지를 마무리해야겠네요. 아홉 시 전에 우체국에 편지를 부쳐야 하거든요."[6]

안나 가족이 마음에 드는 집을 찾기까지는 그리 오랜 시간이 걸리지 않았다. 1904년 12월 3일에 안나가 요에게 보낸 편지에는 "요의 집이 채광도 좋고 참 근사했잖아요. 봄에 우리도 그런 집으로 이사하게 됐어요. 지금 사는 곳보다 훨씬 작긴 해도 사방으로 경치가 너무 좋아요. 위치는 주테르바우데싱얼이에요. 3월쯤 이사할 거니까 날씨가 풀리기 시작할 때쯤이면 거기서 생활할 수 있겠죠."[7] 라고 적혀 있다. 그녀는 1905년 1월 말에 다시 또 편지를 보냈다. "전할 소식이 있어요. 사르가 브루르 더 용과 곧 약혼해요. 현재 신학박사 논문을 쓰고 있는 사람인데 아마도 이번 주말에 논문을 발표할 것 같아요. 지금 거의 마무리 단계이고 지난주에는 '설교 시험'을 통과했다고 하네요. 프리슬란트 사람으로 태어난 곳은 마큄이에요. 처음엔 그냥 알고 지내다가 지난해 5월부터 사귀었나 봐요. 지난 몇 개월 동안 브루르는 랜들 해리스 교수와 같이 영국 우드후크에서 지

사르 판 하우턴과 부루르 더 용의 결혼식 날, 1905년 11월 9일, 사진작가 미상

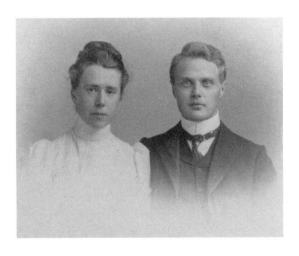

냈어요. 교수들 사이에서 평판이 좋고, 소박하고 믿음직한 사람이에요. 성격이 절대 활기차다고는 할 수 없지만 사르와 잘 맞는답니다. 둘이 행복하게 잘 살았으면 좋겠어요."[8]

1905년 11월에 사르와 브루르는 레이던에서 결혼식을 올렸고, 주테르바우데싱얼에 있는 가족들의 집에서 피로연을 열었다. 두 사람은 그즈음 네덜란드 개혁교회의 목사로 임명된 부루르가 회중의 부름을 받게 되자 노르트브라반트의 되르너와 인접한 마을 헬레나베인으로 이사했다. 그렇게 도뤼스와 안나 반 고흐의 장손녀는 브라반트에서 조부모와 같은 길을 뒤따르게 되었다. 사르와 브루르는 슬하에 다섯 명의 자녀를 두었다.

안나의 장녀 사르가 요 숙모에게 보낸 편지에 그녀에게서 빌린 수많은 책을 언급하는데 그중에는 『샬럿 브론테의 인생The Life of Charlotte Brontë』, 『미들마치』, 『행복을 찾아서À la recherche du bonheur』

빌라 세실리아, 주테르바우데싱얼과 더 라트 더 칸테르스트라트의 모퉁이에 있는 판 하우턴 반 고흐 집. 1905년, 사진작가 미상

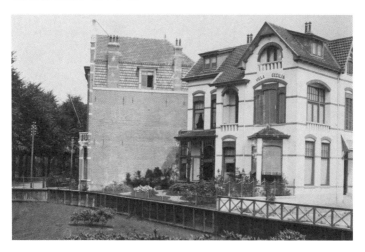

가 있었다. 사르는 잠시 방문한 어머니가 할머니를 걱정했다는 말도 덧붙였다. "겨우 몇 시간 있다가 가셨을 뿐이지만 엄마를 봐서 너무 좋았어요. 오실 거라고 생각도 못 했거든요. 엄마는 그날 바로 떠나서야 했는데, 다리가 불편해서 종일 피곤하셨을 거예요. 그다음 날 밤에는 할머니가 편찮으셔서 밤새도록 간호해드렸대요. 가엾은 우리 할머니, 그렇게 오랫동안 고생하시니 이를 어쩌면 좋아요."⁹ 사르가 요에게 편지를 보낸 지 닷새 후 안나 카르벤튀스 반 고흐가 눈을 감았다. 한편에서는 새로운 생명이 세상으로 나올 준비를 하고 있었다. "앞으로 5주 후에 아기가 우리 집에 오게 된다는 게 실감 나지 않아요. 아직 마음의 준비가 안 됐는데 시간이 점점 다가오고 있어요. 안의 아기 사진은 보셨나요?"¹⁰ 이 편지에는 4대에 걸친 반 고흐가 여성들의 이야기가 담겨 있다.

사르의 여동생 안은 1906년에 목사 요안 파울 스홀터와 결혼했다. 결혼식은 주테르바우데싱얼의 판 하우턴 가족의 집에서 열렸다. 신혼부부는 드렌터주의 드빙엘로라는 마을로 이사했다. 그들은 슬하에 프레데리카 안토니아, 안나 코르넬리아 테오도라, 욥이라고도 불리는 요안 마리위스, 파우트여라는 애칭으로 불린 요한나 파울리나 이렇게 네 명의 자녀를 두었다.

수십 년이 흐른 뒤인 1926년 3월 24일에 안은 사촌 빈센트 빌럼에게 편지를 썼다. 빌럼의 어머니 요 봉어르가 바로 그 전해에 세상을 떠나고 나서 유명한 화가가 된 빈센트의 유산은 친척들에게 분배됐다. 안은 편지에 이렇게 썼다. "숙모가 이런 호의를 베풀어 주셔서 얼마나 감사한지 모르겠어요. 아버지께 그 얘기를 전해 듣고 깜짝 놀랐어요… 이렇게까지 신경을 써주다니 정말 고마워요. 우리 부부는 아이들 이름으로 받는 게 나을 것 같아 그리하기로

했어요. 그중에 일부는 아버지께 주시면 저희한테 보내주실 거에요…. 아이들이 쑥쑥 자라고 있는 이때 돈 걱정을 덜어서 정말 다행이지 뭐에요."[11]

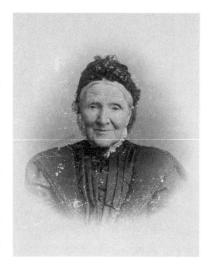

안나 반 고흐 카르벤튀스(엄마 안나), 1905년경, 사진 안토니위스 요아너스 판 데르 스톡

딸들을 모두 출가시키고 엄마 안나도 세상을 떠나자 안나 부부에게 요안의 사업 외에는 레이던에서 계속 살아야 할 이유가 딱히 없었다. 안나 부부는 1909년 3월 25일 요안이 어린 시절 대부분을 보냈던 헬데를란트주의 디런으로 이사했다. 1920년에는 디런 내에서 빌라 뤼스토르트에서 빌라 올데하르트로 옮겼다.[12] 안나는 세월의 흐름에 야속함을 느꼈고, 세상과 단절된 느낌을 자주 받곤 했는데 특히 레이던의 어린 학생들을 보면 더 그랬다. 안나는 레이던에 자주 들르며, 엄마 안나 노년의 모습을 많이 닮은 미트여 고모의 집에도 정기적으로 방문했다. 또한 빌이 어린 시절 잠시 일했던 발론 병원으로 아픈 다리를 치료받으러 다녔다. 1911년에는 미트여 고모가 세상을 떠났고, 엄마 안나 반 고흐와 마찬가지로 흐루네스테이흐 공동묘지에 묻혔다. 요, 빈센트 빌럼, 안나가 미트여 고모의 장례식에 참석했다.[13] 이제 안나에게는 그녀의 넓은 정원과 평화를 누릴 수 있는 자연이 펼쳐진 디런만이 편안한 장소였다. 레이던은 서서히 추억으로 접어들었고, 레이던의 과거와 현재는 기억 속에서 점차 희미해져만 갔다.[14]

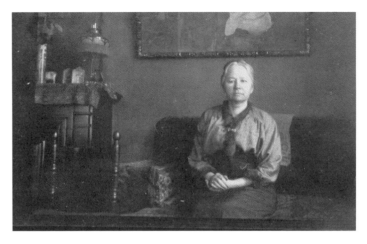

암스테르담 코닝이네베흐 77번지의 집 거실에 앉아 있는 요 봉어르의 모습, 1915년,
사진 베르나르트 에일러르스

펠선에 살던 안나의 지인 H.J.칼쿤은『네덜란드 개신교 연
합주간지Weekblad van de Nederlandse Protestanten Bond』에 아내와 함께
1920년대에 안나 부부가 살았던 빌라 올레하르트에 자주 방문했던
일을 기고했다.[15] 이 글에서 그는 안나 부부의 집에 걸려 있던 빈센
트의 몇몇 작품에 대해서도 언급하는데, 뉘넌 교회의 모습을 그린
초기 작품과 꽃병에 담긴 붉은 제라늄을 그린 정물화("두껍게 덧칠한
물감의 반짝거림이 아직도 생생하게 기억납니다."),[16] 갈대와 수련이 어우
러진 습지 풍경을 그린 펜드로잉화, '아주 진하게 표현된'[17] 〈감자 먹
는 사람들〉 등에 대한 소회였다. 그중에서 칼쿤 부부는 갈색 잉크를
사용해서 자작나무가 가득한 봄 풍경을 그린 커다란 펜드로잉화가
가장 마음에 들었다고 했다. 그는 또 남아 있는 가족들에게 빈센트
의 그림자가 여전히 짙게 드리워져 있었고, 이것이 수십 년간 어떻
게 전해졌는지도 썼다. "대화를 마치고 나서야 비로소 우리는 반 고
흐의 천재성이 주변에 미친 영향과 그로 인해 평화로운 목사 가정에

빌라 올데하르더의 발코니에 앉아 있는 안나 판 하우턴 반 고흐와
두 딸 사르와 안, 1924년, 사진작가 미상

안나 판 하우턴 반 고흐(검정 드레스를 입고 중앙에 선 인물)와 그 양 옆에
두 딸 사라와 안(흰 드레스를 입은 인물들), 안의 약혼식, 레이던, 1905년
5월 12일, 사진작가 미상

정원에 앉아 있는 마리아 요한나(미트여 고모) 반 고흐,
1911년 이전, 사진작가 미상

일어났던 비극적인 행로를 이해하게 되었다. 빈센트의 별난 기질로
인한 반복된 실망, 걱정, 갈등, 그 모든 것에 우리가 발을 담그고 있
는 것만 같았다. 비록 빈센트가 사후에 명성을 얻고 많은 이들이 그
의 작품을 알아보고 있음에도 불구하고, 그의 비극적인 삶과 그가
세상을 떠난 방식은 가족들에게 오랜 시간이 흘러도 씻을 수 없는
상처를 남겼다."[18]

　　칼쿤이 적은 바에 의하면 안나는 외모는 물론 성격이나 기질
도 빈센트와 많이 닮았다. 종교에 대한 깊은 관심, 자연을 향한 동
경, 다부진 마음, 그리고 인류를 향한 따뜻한 마음씨와 사랑 말이다.
안나는 칼쿤 부부에게 출판으로 공개되지 않은 편지 일부를 읽게 해

마지막 날들

안나와 요안 마리위스 판 하우턴 반 고흐가 디런에 있을 때의
모습, 1908년, 사진작가 미상

안나 판 하우턴 반 고흐가 손녀 파우트여를 안고 있는 모습, 빌라 뤼스토르트의
정원, 디런, 1915년, 사진작가 미상

주었다고 한다. 칼쿤은 안나에게 선물로 받은 앨범에 대해서도 언급했다. 거기에는 빈센트가 파리에 있을 때 수집한 여러 작가의 에칭, 판화, 석판화 작품들이 마흔 점가량 들어 있었다.[19] 그리고 뜻밖에도, 칼쿤은 요안에게 자신이 가장 마음에 들어 했던 자작나무 펜 드로잉화를 선물 받았다.[20]

1930년 9월 20일에 안나 판 하우턴 반 고흐는 짧은 투병 끝에 일흔다섯을 일기로 디런에서 눈을 감았다.[21] 아내를 저세상으로 먼저 떠나보낸 요안 판 하우턴은 곧바로 디런에서 멀지 않은 엘레콤의 비넨베흐 49번지로 거처를 옮겼고 그곳에서 클라저스 베일스마라는 여인의 도움을 받으며 살았다. 수년간 빌레민의 법정 후견인으로서 재산을 도맡아 관리해오던 요안은 얼마 후 처조카 빈센트 빌럼에게 그 일을 넘겨주었다.[22]

1925년 어머니 요 봉어르가 세상을 떠난 후 빈센트 빌럼은

빈센트 삼촌의 유산을 분배하는 책임을 맡았고, 이전까지 알려지지 않았던 상속인의 존재로 인해 문제가 다소 복잡함을 알게 된다. 안나와 리스의 자녀들은 한 번도 만나보지 못한 삼촌이 네덜란드를 넘어 세계적으로 명성을 얻어가는 모습을 지켜보았다. 반 고흐 집안의 이 세대 아이들은 대부분 리스와

안나 판 하우턴 반 고흐, 1929년,
사진작가 미상

예안의 혼외자녀 위베르탱의 존
재를 모르고 있었다. 리스는 1921
년에 남편 예안이 사망한 지 석
달이 지나고 딸 예아네터에게 언
니가 한 명 있음을 말해주었지
만, 나머지 자녀는 그로부터 3년
이 지난 후에 그 사실을 알게 되었
다. 그러나 막내 빌헬미너는 부모
가 무언가 숨기고 있음을 대충 눈
치채고 있었다. 집 우편함이 항상
잠겨 있었고(아이들이 프랑스에서 온
편지를 우연히라도 발견하지 못하도록
하기 위한 것이었다.) 부모가 늦은 밤
에 소리를 죽인 채 말다툼하는 모
습을 보면서 짐작했던 것이다.[23]

로서 빌헬미너(민) 뒤 크베스너 판 브뤼험,
1922년, 사진작가 미상

　　　사실 리스는 남편이 세상을 떠난 직후 노르망디에 다녀왔었
다. 그녀는 1922년 봄에 딸 예아네터와 함께 침대칸이 있는 열차를
타고 생 소베르 르 비콩트로 갔다. 두 사람은 리스가 35년 전에 첫
째 딸을 낳았던 빅투아 호텔에 묵었다. 리스는 위베르탱을 하인으
로 신분을 가장해 네덜란드로 데려오길 바랐지만, 위베르탱과 양어
머니 발레 부인의 사이가 얼마나 끈끈한지를 미처 몰랐다. 위베르
탱은 네덜란드에서 온 '낯선 여인들'과 별로 알고 지낼 생각이 없었
으므로 그냥 생 소베르 르 비콩트에 남았다.[24] 리스는 예아네터와
함께 오베르 쉬르 와즈에 있는 빈센트와 테오의 무덤을 방문한 뒤
집으로 돌아왔다. 노르망디에서 위베르탱을 데려오지 못한 리스는

리스와 예아네터가 묵었던
노르망디 빅투아 호텔 영수증,
1922년 5월 26일

절망감에 몹시 괴로워했다. 다음은 그 후로 여러 해가 흐른 1936년 1월에 리스가 예아네터에게 보낸 편지이다. "해가 바뀌는 동안 내가 누구를 생각하는지 넌 알고 있을 거다. 그 아이한테 무슨 소식이라도 들었니? 어떻게 지낸다던? 소식을 좀 더 알고 싶구나." 리스가 그 뒤에 이어서 쓴 글엔 실망한 기색이 역력하다. "우리한테 너무 벽을 쌓는 것 같아. 그렇게 따뜻하게 대했는데도 꿈쩍도 하지 않으니 말이야."[25]

어릴 적부터 위베르탱은 양어머니 발레 부인의 손에서 자랐다. 발레 부인은 일찍이 남편을 여의고, 그녀를 친자식처럼 길러주었다. 발레 부인은 예안 필리퍼 뒤 크베스너에게 정기적으로 양육비를 받았다. 예안은 20세기에 막 들어섰을 무렵 리스에게 알리지 않고 발레에게 1,000길더에 상당한 차용증서도 주었다. 차용증을 위탁받은 벨렛 박사는 1905년에 세상을 떠났는데, 발레 부인이 이를 받았는지는 알려지지 않았다.

위베르탱과 발레 부인은 위베르탱이 수녀원에 들어간 후에도 여전히 가깝게 지냈다. 그곳에서 위베르탱은 시를 지었고, 교회 오르간 연주법을 익혀서 지역 교구를 위해 봉사했다. 위베르탱은 반 고흐 가문의 최초이자 엄마 안나와 아빠 도뤼스 반 고흐의 손주 중에서도 유일한 가톨릭 신자였다. 말년에는 이모 빌레민이 했던 것처럼 교구 아이들을 대상으로 성경을 가르쳤는데, 가르치는 일을 천직이라 여기게 된 듯하다. 그녀는 가르치는 일을 계속하고자 했고, 캉에서 정식 자격증을 취득한 후 파리와 리옹에서 교사로 활동했다. 그러나 심한 독감을 앓은 후로 영구적인 청력 손상과 만성 피로를 겪게 되어 예기치 않게 진로를 전환할 수밖에 없게 되었다. 위베르탱은 요양을 위해 발레 부인의 집으로 돌아가 함께 지냈다.

위베르탱 반 고흐, 1930년경,
사진 E. 파슬롯

1922년 양어머니 발레 부인이 세상을 떠나자 그녀는 완전히 홀로 남았다.[26] 다시 한번 파리로 간 위베르탱은 일반 무역 회사에서 판매 보조로 일하게 됐으나 버티지 못했고, 이후 프랑스 남부 마르세유에서 행상 일을 시작했다. 그녀처럼 교육을 받은 사람으로서는 상당히 좌절할 만한 상황이었다. 그녀는 집집마다 다니면서 사탕이나 필기구, 달력을 팔았는데 가끔은 빈센트 삼촌의 그림이 실린 사진 같은 것들을 팔기도 했다. 후에 루르드에 가서도 같은 일을 했다.[27]

예아네터는 자신의 자매 위베르탱의 앞날을 염려했다. 얀 코이만과의 결혼을 앞둔 그녀는 부모님에게 버림받다시피 한 언니에게 조금이라도 보상하고 싶은 마음에 1923년 10월 16일에 위베르탱을 찾아가서 자신의 상속분을 나누어주겠다고 했다. 위베르탱은 예아네터의 마음을 고맙게 여겼지만, 훗날 태어날 예아네터의 자녀들을 위해 아껴두라며 제안을 끝내 고사했다.[28]

그 이후로, 위베르탱은 리스가 죽기 전까지는 반 고흐 집안과 일절 연락을 취하지 않았다. 하지만 1936년에 리스가 사망하자 그녀는 리스가 세상을 떠나기 전 마지막 순간들을 함께한 사람의 주소를 물어 애도의 편지를 보냈다. 리스가 세상을 떠난 지 1년 후 그녀의 딸 위베르탱, 예아네터, 빌헬미너 세 자매의 만남이 성사됐다.

그들은 위베르탱이 다시 교편을 잡은 파리에서 만남을 가졌고,[29] 그 이후에도 서로 연락을 이어가려고 했지만, 제2차 세계대전이 발발하면서 결국 소식이 끊어졌다. 그로부터 약 15년이 지나, 예순다섯 살의 위베르탱은 사촌 빈센트 빌럼이 아를에서 주관한 빈센트 반 고흐의 전시회에 나타나 빈센트 빌럼을 만났다. 이 전시회는 빈센트가 아를과 생 레미에서 작업한 작품을 중심으로 한 전시였다. 리스의 손녀 안 베이닝크는 이렇게 기록했다. "그의 앞에 서 있는 왜소하고 허름한 복장의 그러나 위대한 화가의 핏줄로 자부심이 가득한 한 여인이 '제가 당신의 사촌 위베르탱입니다.'라고 말했다."[30]

이전에 단 한 번도 만난 적이 없던 사이였기에 두 사람의 첫

리스 뒤 크베스너 판 브뤼험 반 고흐, 1920년대, 사진작가 미상

만남은 어색할 수밖에 없었다. 두 사람은 가족으로 묶여 있으나 살아온 내력을 나눈 적이 없었기에 서로를 이해하기란 쉽지 않았다. 그렇더라도 빈센트 빌럼은 이 관계를 이어가기 위해 애를 썼다. 아를에서 빈센트 빌럼은 위베르탱에게 저녁 식사를 대접했고, 전시회장 개장 전에 그녀가 방해받지 않고 혼자서 전시를 관람할 수 있도록 배려했다. 빌럼의 아내도 그녀가 개막식에서 사람들에게 좋은 인상을 줄 수 있도록 의복을 빌려주었다. 빌럼은 위베르탱에게 좋은 보청기를 고르도록 하고 금액을 지불했고, 네덜란드로 돌아가는 길에는 그녀가 묵는 하숙집까지 데려다주었다. 빈센트 빌럼은 위베르탱에게 매달 400프랑을 보내기로 했고, 나중에는 600프랑을 보냈는데[31] 당시 이 사실을 아는 사람은 극히 드물었다. 위베르탱은 죽는 날까지 네덜란드의 가족들에게 이러한 지원을 받은 것으로 보인다. 말년에 이르러서야 겨우 위베르탱은 삼촌 빈센트의 그림과 명성으로 얻은 경제적인 혜택을 부분적으로나마 누리게 되었다. 그녀가 이전에는 빈곤한 생활을 하다가 이렇게 뒤늦게서야 빈센트의 영광을 함께 누리게 된 건, 단순하지만 그로 인해 엄청난 파장을 불러일으킬 만한 이유 때문이었다. 위베르탱이 태어날 당시 그녀의 아버지 예안 필리퍼 뒤 크베스너는 캇하리나 판 빌리스와 결혼한 유부남이었기 때문에 그녀를 법적인 자녀로 밝힐 수 없었던 것이다. 몇 년 후 리스와 예안 필리퍼가 정식으로 부부가 됨으로써 그들에겐 이 상황을 바로잡을 기회가 생겼다. 그러나 가족들 중 그 누구도 집안에 혼외자식을 두었다는 사회적 평판을 감당할 만한 엄두를 내지 못했다. 심지어 그녀의 존재가 가족들 사이에서 공공연한 비밀이 된 이후에도 말이다. 이로 인해 위베르탱은 그 어떤 종류의 유산도 법적으로 요구할 권리를 갖지 못했다. 남편과 마찬가지로 리스도 자신

의 맏딸과 나머지 자녀들 사이의 불공평함을 조금이나마 해소하고
자 유언으로 위베르탱에게 1,000길더를 남겼다. 그러나 리스는 이
돈을 따로 준비해 놓지 않았고, 다른 자녀들에게 그들이 받는 상속
분에서 그 금액을 떼어 전해줄 것을 요청했다.[32] 예안 필리퍼의 차
용증처럼, 이 '의향서'가 제대로 지켜졌는지는 확인할 길은 없다.

위베르탱에 관한 얘기는 1960년대에 가서야 세상에 알려졌
다. 마르세유에 살던 어느 기자의 아내가 어느 날 길에서 반 고흐 그
림 달력을 샀는데, 물건을 판매한 여성이 자신을 빈센트 반 고흐의
조카라고 하더라는 얘기를 남편에게 전한 것이다. 그 기자는 아내
가 만난 여성을 찾아 나섰고, 그가 만난 위베르탱은 최소한의 생필
품을 소지한 채 누추한 다락방에서 힘들게 살아가고 있었다. 그는
삼촌의 명성과 대비되는 그녀의 빈곤을 기사 주제로 잡았다.[33] 그들
이 만난 이야기는 1965년 2월에 기자의 칼럼을 통해 발표됐다. 그
로부터 일 년 뒤에 이 이야기는 잡지 『파노라마Panorama』에 '명예박
사와 말썽꾸러기'라는 제목으로 네덜란드 전역에 퍼졌다.[34] 위베르
탱은 빈센트 빌럼이 매달 보내주는 돈으로 최악의 가난은 모면했
지만, 결코 반 고흐 가문에 완전히 편입되지 못했고(이 말인즉슨 빈센트
의 상속 재산을 제대로 누릴 수 없다는 뜻이다), 남은 여생 동안 허름한 하
숙집을 전전했다. 위베르탱은 여든셋 생일을 불과 사흘 앞둔 1969
년 8월 6일에 가톨릭의 성지 순례지 마을 루르드에서 눈을 감았다.

안나와 리스가 세상을 떠난 후 빌은 마지막 남은 빈센트의
누이였다. 그녀는 1941년 막냇동생 코르의 생일과 같은 5월 17일에
죽기 전까지 펠드베이크 정신 병원에 입원해 있었다. 빌레민은 인
생의 마지막 38년간을 의사와 간호사, 가족 외의 사람들은 거의 만
나지 못한 채 정신 병원에서만 살았다. 해가 거듭될수록 병원을 찾

아오는 사람들도 줄어들었다. 빌레민이 가족들이 하나둘씩 세상을 떠난 것을 알아차렸는지는 알 수 없다. 그녀와 같은 세대에서는 형부 요안이 가장 오랫동안 생존했다. 빌이 사망하자 아흔 살의 요안이 빌의 장례를 치르고 나머지 현실적인 문제들을 처리했다. 병원 마당에 묻힌 그녀의 묘비는 지금도 그곳에 남아 있다. 그리고 요안은 1945년 1월에 10일에 세상을 떠났다.

빌의 장례식에 대해서는 알려진 바가 없다. 요안 판 하우턴은 빌의 방에 남은 소지품 목록을 처조카 빈센트 빌럼에게 적어 보냈다. 편지에서 그는 빌의 얼마 남지 않은 소지품들을 인계받을 것인지 물어보았다.

펠드베이크 공동묘지에 있는 빌레민 반 고흐의 묘비

컵과 받침 12개 2.5길더

접시 7개 1.50길더

금으로 된 잠금장치가 있는 기도서 16길더

필기구와 박스 1.5길더

브로치 2개, 금으로 만든 카메오 1개 18길더

금팔찌 1개 30길더

금반지 2개 10길더

낡은 은 제품(버클, 팔찌, 끈), 냅킨 고리, 시계, 브로치 2개 7.5길더

상자 2개, 화분 1개, 구리로 만든 그릇 2개 4길더

거푸집 4개, 서빙 트레이 1개, 덮개 1개 2.5길더

빈센트 반 고흐의 펜드로잉화와 일본 판화 250길더

반달 모양의 작은 탁자 50길더

구리로 만든 그릇 2개, 쇠붙이 수거업체로 보냄.[35]

이것이 빌이 남기고 떠난 전부다.

에필로그

✿

이제는 내 눈과 마음으로
그의 작품 안에서 빈센트를 발견할 겁니다.[1]

1941년 5월 빌레민의 죽음으로 반 고흐 카르벤튀스 목사 가정의 마지막 남은 일원이 세상을 떠났다. 빈센트, 테오, 코르 삼 형제는 모두 19세기 말엽에 요절했고, 세 명의 누이는 모두 20세기를 지켜보며 노년에 생을 마감했다. 빈센트의 남자 형제들과 부모님은 빈센트와 그의 작품이 세계적으로 명성을 얻는 모습을 보지 못했고, 오직 그의 누이들과 세상 물정에 밝은 제수씨 요 반 고흐 봉어르만이 진정으로 위대한 화가가 되고자 했던 그의 깊은 열망이 이루어진 것을 목격했다.

안나와 리스의 자녀들은 그들 중 누구도 빈센트를 만나본 적이 없었을 뿐만 아니라 반 고흐라는 성을 물려받지도 않았다. 그렇지만 그들은 어릴 적부터 자신들이 목사, 미술상, 서적상, 그리고 무엇보다도 세계적으로 유명한 화가로부터 그 기질과 가치관을 물려받았으며, 그 훌륭히 뻗어 나간 가계의 구성원이라는 사실을 이해하고 있었을 것이다.

빈센트가 사망한 후에 그의 편지와 그림 대다수는 테오가 물

려받았다. 안나와 남편 요안, 리스와 빌이 동의했고 1890년 8월 레이던에서 보낸 편지에도 그렇게 쓰여 있었다.[2] 테오는 빈센트가 사망한 지 반년도 채 되지 않아 형의 뒤를 따랐고, 혼자 남은 요는 남편이 물려받은 작품과 편지들을 관리했다. 오늘날 잘 알려졌듯이, 빈센트 작품(그림과 편지 모두)의 가장 열렬한 지지자는 빈센트의 누이 안나, 리스, 빌이 아닌 암스테르담 출신으로 예술계에 인맥을 지닌 요 봉어르였다. 빈센트의 세 누이는 그의 작품과는 다소 거리가 있어 보였다. 드물게 그들의 편지에서 빈센트의 작품이 언급되는데, 오빠의 작품에 관해 특별한 감상은 없었다.

안나와 빈센트는 영국에 있던 몇 년간 미술관에 함께 가기도 하고, 예술에 관해 토론하기도 했었다. 그러나 안나는 빈센트의 작품을 어떻게 감상해야 할지 애를 먹었다.[3] 안나는 누군가의 해석이 필요했고, 1909년에 디런으로 이사한 지 얼마 되지 않아 화가를 꿈꾸던 목사 야코프 니베흐에게 그림에 대한 설명을 들을 수 있었다. 그 둘은 니베흐가 설교를 전하는 개신교 모임에 안나가 참석하면서 알게 된 사이로, 야코프 목사는 안나에게 빈센트의 작품을 제대로 감상하는 법을 가르쳐주고, 작품에 담긴 깊은 의미를 이해하게끔 도와주었다.[4] 안나에게 그의 해설은 값진 길잡이가 되어주었다. 감사의 의미로 안나는 그에게 빈센트의 그림을 선물하려 했지만 니베흐는 정중히 이를 거절했다. 나중에 그는 빈센트가 안나에게 선물로 준 엽서 크기의 오스틴 프라이어스 교회를 그린 스케치 한 점을 받았는데 이 그림은 남매가 런던에 같이 있을 무렵에 그린 것이다(71쪽 참고). 빈센트가 죽은 후로부터 안나가 오빠의 작품을 잘 이해하고자 마음먹기까지는 약 25년이 걸렸다. 니베흐 목사를 집으로 초대했던 몇 번의 시간이 안나가 빈센트의 작품을 이해하는 데 값진

일보를 내딛게 한 것이다.

리스는 빈센트와 나이 차가 많이 난 데다가 빈센트가 어릴 적부터 기숙학교에 다니고 나중에는 일하기 위해 집을 떠나 있었던 탓에 자신의 어린 시절에 빈센트와 함께 보낸 시간이 그다지 많지 않았다. 두 사람이 문학에 관한 생각을 나누긴 했으나, 그 주제에 관해서라면 빈센트는 빌레민, 그리고 특히 테오와 더 많은 이야기를 나누었다. 리스는 1880년대부터 요와 편지를 주고받으면서 책에 관한 얘기를 나누었다.[5] 리스는 테오를 많이 따랐고 빈센트는 대하기 어려워했으며, 종종 그에 대해 불만을 토로했다. 빈센트는 빌과 테오와 나눌 문학작품이나 특히 미술과 관련된 생각들은 늘 따로 생각해 두었다. 영국에 머물 때도 그랬지만 안나, 리스와 연락이 끊긴 후 프랑스에 있는 동안에 빈센트는 특히 빌레민이나 테오와 문학과 예술에 관한 생각을 나눴다. 대신 엄마와 안나나 리스와는 주로 손님을 맞이한 일이나 어디에 다녀왔는지, 가족이나 경제적인 문제, 건강이나 날씨와 같은 일상의 소소한 일에 관해 주고받은 서신이 많았다. 안나와 리스는 빈센트의 작업에 거의 관심을 두지 않았다. 그래서 이들이 빈센트의 작품을 다량 소유하고 있었음에도, 그의 작품을 어떻게 생각했는지는 단정하기 어렵다.

빈센트의 세 여동생 중에서 빈센트와 마음이 가장 잘 맞았던 사람은 막내 여동생 빌레민이었다. 빌도 빈센트처럼 문학과 미술을 사랑했는데, 그저 수동적으로 감상하기만 한 건 아니었다. 그녀가 절친한 친구였던 마르하렛하 메이봄에게 보낸 편지에 직접 그린 스케치나 그림을 공유했던 사실이나 작가가 되려고도 마음먹었던 걸 보면 알 수 있다. 작품에 대한 주제는 빈센트의 영향을 크게 받았다.[6] 빌이 친구 마르하렛하와 그러했듯이, 빈센트와 빌의 편지를 보

면 두 남매가 서로의 정신 질환에 대해 터놓고 얘기 나눈 것을 알 수 있다. 빌은 빈센트가 자신에게 보내온 편지를 마르하렛하에게 보여 주었고, 마르하렛하는 빈센트의 편지를 읽으며 감탄했고, 영감을 얻었다.[7] 그녀가 오빠와 같이 얘기를 나눴던 수많은 작품은 빈센트가 동생 빌을 위해 생각했던 작품들이었고 대부분 소품 위주였지만 당시 부모님 집에서 지내고 있던 빌이 집에서 모으는 소장품의 일부가 되었다.[8] 빌이 펠드베이크 병원에 입원한 이후에는 요 봉어르가 테오가 빈센트에게 받은 그림들과 함께 이 작품들을 관리했다.

요가 1925년에 세상을 뜨면서 그의 아들 빈센트 빌럼은 아버지와 빌 고모의 컬렉션을 같이 물려받게 되었다. 빌럼은 어머니가 했던 것처럼 작품들을 신중하게 관리했고, 때로는 고모를 대신해 작품을 팔기도 했다. 빌 소유의 작품들은 펠드베이크 병원에 있는 그녀를 부양하기 위해 필요할 경우에만 팔았다. 하지만 안나와 리스에게 배당된 작품들은 빠른 속도로 줄어들었다. 안나는 빈센트의 작품을 종종 다른 사람들에게 거저 나눠주었고, 리스는 말년에 경제적인 사정 때문에 하는 수 없이 그림을 팔아야만 했다. 리스는 이로 인해 크게 상심했을 것이다. 이 시기 리스는 유명 화가의 여동생으로서 자리매김했으나, 그녀의 상황은 부유함과는 거리가 멀었고, 경제적 곤궁에서 벗어나기 위해 오빠 빈센트의 작품들을 팔아야만 했다. 1917년 리스의 딸 빌헬미너가 언니 예아네터에게 쓴 편지에는 '노예의 삶'이라는 표현과 함께 "엄마의 초라하고 작은 손을 보면 마음이 너무 아파."[9] 라고 적혀 있다. 1920년대와 30년대에 빈센트의 명성이 점점 더 높아지면서 리스에게 있어 사람들의 관심을 받은 책 출간과 외부 활동이 그녀에게 상당한 기쁨이 되었음이 분명하나, 이로 인해 리스의 경제 사정이 크게 나아진 것은 없었다. 한편, 놀랍게

도 리스가 사망한 후 그녀에게도 여러 군데 흩어져 있는 증권 수익이 발견되었다.[10]

리스와 예안 필리퍼 뒤 크베스너 판 브뤼험의 다섯 자녀인 위베르탱, 테오, 에아네터, 빌헬미너, 펠릭스는 빈센트 반 고흐의 작품을 단 한 점도 가지고 있지 않았으며 그의 작품에 거의 신경 쓰지 않았는데 이는 사촌 빈센트 빌럼이 이미 적절하게 관리하고 있었기 때문이다.[11] 그들은 빈센트를 한 번도 만난 적이 없었으며 반 고흐가 아닌 뒤 크베스너 판 브뤼험이라는 성을 따랐지만 빈센트는 그들에게 외삼촌이자 어머니의 친오빠였다. 안나와 요안 판 하우턴의 두 딸 사르와 안은 모두 목사와 결혼해 여러 방면에서 외증조부와 외조부가 걸어간 전통적인 삶의 방식을 이어갔다. 사르와 브루르 더 용 판 하우턴은 두 딸(안, 푸크여)과 세 아들(존, 요안, 브람) 이렇게 총 다섯 자녀를 두었다. 안 판 하우턴은 요하네스 파울뤼스 스홀터와 결혼한 뒤 프레이, 안나 코르넬리아 테오도라, 요안 마리위스(욥), 파우트어를 낳았다. 막내딸 파우트어는 네 살이 채 되기 전에 세상을 떠났고 아들 욥은 흐로닝언 의대를 다닐 무렵 결핵에 걸려 스무 살의 나이에 사망했다.

작은 마을 혹은 소도시의 목사 부부는 지역에서 유명한 사람들이었다. 사회를 위해 봉사하며 기독교의 가치와 규범을 실천하고 이웃 사람들을 보살피는 일은 그들의 삶에서 중요한 위치를 차지했다. 선조들처럼 그들 또한 많은 존경과 기회를 얻었지만, 이들은 특별히 풍요로운 생활을 하지 않았다. 반 고흐라는 성을 물려받지는 않았어도 그들 또한 진정한 반 고흐 가문의 후손이었다.

암스테르담에서는 1960년에 빈센트 빌럼이 빈센트 반 고흐 재단을 세웠고 1973년에는 반 고흐 미술관Van Gogh Museum이 개관

하게 된다. 빈센트 빌럼은 어머니 요 봉어르가 그동안 모아둔 편지와 스케치, 그림을 한 곳에 모두 모아 놓고 대중과 학자들이 볼 수 있게끔 했다. 빈센트 빌럼은 재혼한 아내 넬리 판 데르 호트와 아이들 중 세 명의 자녀와 함께 일했다.[12] 지금까지도 반 고흐의 후손들은 재단과 관련된 일을 이어가고 있다.

20세기에 빈센트의 명성이 날로 높아지면서 그의 작품가는 꾸준히 상승했고, 책이 출판되고 전시가 열렸으며, 그의 삶과 작품 세계를 담은 영화도 만들어졌다. 20세기 후반에 접어들자 그의 작품가는 최고가를 경신하게 된다. 이 모든 건 요 반 고흐 봉어르와 아들 빈센트 빌럼의 예술적인 안목, 사업가로서의 통찰력과 인내가 이루어낸 성과로 이 두 사람 덕분에 지금의 세계적인 화가 빈센트가 존재할 수 있었다. 한편, 빈센트는 부모와 형제자매로부터 다음과 같은 것들을 받았다. 그건 바로 사랑, 성장 배경, 가족의 가치, 인간에 대한 사랑, 자연과 예술과 문학에 대한 애정, 그리고 무엇보다도 자신이 마음먹은 대로 움직였던 신념이다. 이는 비단 빈센트만이 가진 자질은 아니었다. 리스와 빌도 마찬가지로 미술과 시 분야에서 자신만의 독자적인 길을 추구했다. 또한 빌은 당시 사회 개혁을 위해 앞장서기도 했다.

반 고흐의 여동생들은 대중에게 이렇게 기억될 것이다. 첫째 안나는 경건하고 순종적인 성품을 지녔고, 어린 시절에는 빈센트와 가까이 지냈으나 빈센트가 고향을 떠나 다른 나라를 전전하며 다시는 집으로 돌아오지 않게 만든 장본인이다. 둘째 리스는 큰 비밀을 간직했던 괴짜 시인이자 작가였으며, 자신을 유명 화가의 여동생으로 소개하고 다녔지만 빈센트나 그의 작품을 진정으로 이해하지는 못했던 인물이었다. 그리고 빈센트가 가장 아끼고 많은 작품을 헌

정한 여동생 빌은 빈센트와 마찬가지로 '남달랐으며' 그 누구보다도 미술과 문학에 관한 열정과 생각을 빈센트와 나누었던 인물이었다.

가족 앨범

[오른쪽] 안나 스홀턴 판 하우턴의
아이들 안나, 프레이, 욥 스홀터,
1922년, 사진작가 미상

[아래] 아들과 함께 있는 안나
테오도라 스홀터 판 하우턴,
1915년, 사진작가 미상

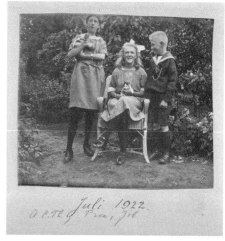

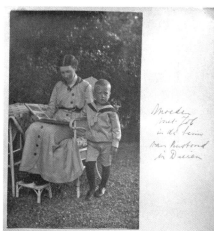

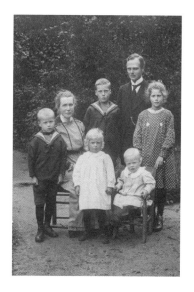

[오른쪽] 사르와 부루르 더 용 판 하우턴 부부와
다섯 자녀들 존, 안, 요안, 푸크여, 브람,
날짜 및 사진작가 미상

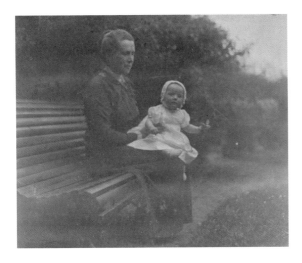

[위] 딸 푸크여를 안고 앉아 있는
사르 더 용 판 하우턴, 1915년,
사진작가 미상

[오른쪽] 리스 뒤 크베스너 반 고흐와
딸 예아네터와 아들 테오, 1930년경,
사진작가 미상

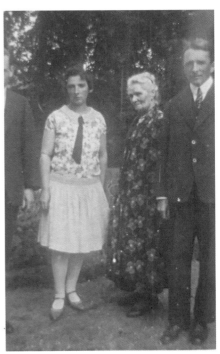

가족 앨범

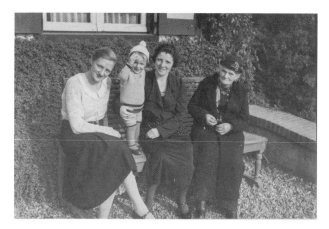

[위] 리스 뒤 크베스너 반 고흐(오른쪽),
로서 빌헬미너 림 피스 뒤 크베스너,
예아네터 코이만 뒤 크베스너, 하위스 더
빌(왼쪽), 날짜 및 사진작가 미상

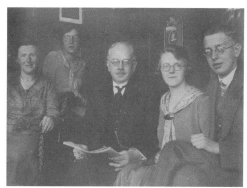

[오른쪽] 안 판 하우턴과 얀 파울
스홀터, 그리고 자녀 안나 코르빌리아
테오도라, 프레데리카 안토니아, 요안
마리위스(요한나 파울리나), 1919년
이후, 사진작가 미상

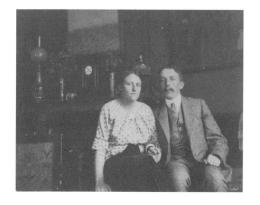

[왼쪽] 요시나 반 고흐 비바우트와
빈센트 빌럼 반 고흐, 암스테르담
코닝이네베흐 77번지 거실, 1915년,
사진작가 미상

가계도

빈센트 반 고흐(1789-1874) — 엘리사벗 휘베르타 프레이다흐(1790-1857)
1811년 결혼

요하나 빌헬미나(안트여) 반 고흐 (1812-1883)	헨드릭 빈센트 반 고흐 (1814-1877) — 요한나 사뮐러 더 회스 (1818-1839) 1837년 결혼 재혼 마리아 본 (1891-1885) 딸 1명	도로테아 마리아(토르티어) 반 고흐 (1815-1882)	요하네스(얀) 반 고흐 (1817-1885) — 빌헬미나 헤르마나 엘리사벗(엘리자) 브라윈스 (1819-1864) 1843년 결혼 딸 1명, 아들 3명	빌럼 다니엘 반 고흐 (1818-1872) — 마흐달레나 쉬잔나(레나) 판 스토큄 (1828-1903) 1855년 결혼 딸 2명, 아들 2명	빈센트(센트) 반 고흐 (1820-1888) — 코르넬리아 (코르넬리) 카르벤튀스 (1829-1913) 1850년 결혼

빈센트 반 고흐 (1852-1852)	빈센트 빌럼 반 고흐 (1853-1890)	안나 코르넬리아 (안나) 반 고흐 (1855-1930) — 요안 마리위스 판 하우턴 (1850-1945) 1878년 결혼	테오도뤼스(테오) 반 고흐 (1857-1891) — 요한나 헤지나(요) 봉어르 (1860-1925) 1889년 결혼	엘리사벗 휘베르타(리스) 반 고흐 (1859-1936) — 예안 필리퍼 테오도러 뒤 크베스너 판 브뤼험 (1840-1921) 1891년 결혼	빌레민 야코바(빌) 반 고흐 (1862-1941)

	사라 마리아(사르) 판 하우턴 (1880-1977) — 브루르 더 용 (1881-1957) 1905년 결혼	안나 테오도라(안) 판 하우턴 (1883-1969) — 요하네스(얀) 파울뤼스 스홀터 (1879-1963) 1906년 결혼	빈센트 빌럼 반 고흐 (1890-1978) — 요시나 비바우트 (1890-1933) 1915년 결혼 재혼 넬리 판 데르 호트 (1897-1967)	휘베르티나 마리 노르만서 반 고흐 (1886-1969)	테오도르 루이 힐러스 뒤 크베스너 판 브뤼험 (1892-1939) — 아르놀다 코르넬리아 잇제르다 (1900-1975) 1920년 결혼

	존 렌덜 더 용 (1907-1994), 안나 코르넬리아(안) 더 용 (1909-1997), 요안 마리위스 더 용 (1912-2001), 푸크여 더 용 (1914-2004), 아브라함(브람) 더 용 (1916-1978)	프레데리카 안토니아 (1907-2002), 안나 코르넬리아 테오도라 (1909-1998), 요안 마리위스(용) 스홀터 (1911-1932), 요하나 파울리나 (파우트여) (1915-1919)	테오 반 고흐 (1920-1945), 요안 반 고흐 (1922-2019), 플로렌티위스 마리위스 반 고흐 (1925-1999), 마틸더 요하나 반 고흐 (1929-2008)		리스 뒤 크베스너 판 브뤼험 (1921-1982), 미너 뒤 크베스너 판 브뤼험 (1922-2020), 니콜라스 프레데릭 뒤 크베스너 판 브뤼험 (1923-2018)

가계도

테오도뤼스
(도뤼스) 반 고흐
(1822-1885)
— 안나 코르넬리아
카르벤튀스
(1819-1907)
1851년 결혼

엘리사벗
휘베르타(베르트타)
반 고흐
(1823- 1895)
— 아브라함 폼퍼
(1835-1856)
1867년 결혼

코르넬리스 마리뉘스
(코르) 반 고흐
(1824-1908)
— 프우버 엘리자베트
레인홀트(1855-1856)
1855년 결혼
..................................
재혼
요한나(얀스)
프랑컨(1836-1919)
딸 1명, 아들 2명

헤이르트라위다
요한나(트라위트여)
반 고흐(1826-1891)
— 아브라함 안토니
스흐라우언
(1824-1903)
1858년 결혼

빌럼 프레데릭
반 고흐
(1828-1829)

마리아
요한나(미트여)
반 고흐
(1831-1911)

코르넬리스
빈센트(코르) 반
고흐 (1867-1900)
— 안나 캇하리너
퓌흐스 (1877-1944)
1898년 결혼

프란시나(파니)
스흐라우언
(1859-1935)

엘리사벗
휘베르타(베트여)
스흐라우언
(1862-1898)

아브라함
안토니(브람)
스흐라우언
(1868-1913)
— 엘리사벗
조네벨트
1898년 결혼

예아네터
아드리에너
앙엘리너 뒤
크베스너 판 브뤼험
(1895-1952)
— 얀 코이만
(1873-1939)
1923년 결혼

로서 빌헬미너(민)
뒤 크베스너 판
브뤼험(1897-1972)
— 요섭 레인더르트
아리 림 피스
(1900-1975)
1922년 결혼

펠릭스 예안
필리퍼 뒤
크베스너 판
브뤼험(1899-1993)
— 아르놀다
안나 코르넬리아
페르우프(1903-?)
1923년 결혼

안니 코이만
(1916-2008),
앙엘리너
휘베르티나
(티네커) 코이만
(1924-1998),
빈센트 빌럼
코이만 (1927-?),
헨드릭 (1932-?),
빌헬미나 코이만
(1935-?),
안니 코이만(1936-?)

헬레나(레니)
트보소라 림 피스
(1922-2004),
안나 코르넬리아
(아네트여) 림 피스
(1927-2011)

니콜라스 뒤
크베스너 판 브뤼험
(1934-1995),
빈센트 뒤 크베스너
판 브뤼험
(입양, ?-?),
펠리스 뒤 크베스너
판 브뤼험 (?-?)

감사의 글

혼자서는 결코 이 책을 쓸 수 없었을 것이다. 조사하러 다니는 내내 힘들다는 생각조차 못 할 만큼 아낌없는 협조와 지원을 해준 많은 분과 기관에 이 영광과 감사를 전하고 싶다.

　　우선, 네덜란드 출판사 쿠에리도와 암보|안트호스의 직원들에게 감사의 인사를 전한다. 무엇보다 영국의 템스앤허드슨 출판사 관계자 로저 소프, 젠 무어, 모하라 길, 아나벨 나바로, 카롤리나 프리마카와 파피 데이비드와 관계자들에게도 고마움을 전하고 싶다. 이렇게 훌륭한 팀과 일을 할 수 있었다니! 또한, 암스테르담의 세버스 앤 비셀링 문학 협회 관계자들의 협조에 감사를 드리며 편집을 도와주신 빌럼 비셀링에게 특별히 고마움을 전한다. 소피 페르뷔르흐에게도 마찬가지다. 마지막으로 초기에 원고의 편집 방향에 대해 말씀해 주신 리즈 판 호서에게 심심한 감사를 표한다.

　　기록보관소, 박물관 및 미술관 등 각 기관에서 언제나 친절하게 답변을 해주고 모든 자료를 흔쾌히 공개해 준 모든 관계자께도 감사의 말을 전한다. 특히 암스테르담의 반 고흐 미술관의 이솔더 칼,

즈비호니브 도브호빌로, 한스 라위턴, 알베르틴 릭크로스 리비위스와 아니타 프린트와 무엇보다 아니타 호만의 놀라운 일 처리에 감사한다. 아메르스포스트 에임란트 기록 보관소, 암스테르담 아트리아 여성사 및 해방 지식연구소, 브라반트에 대한 자료를 제공해 준 틸뷔르흐 대학 에미 토리선, 스헤르토헨보스 브라반트 역사자료관의 아네마리 판 헬로번과 마리에트 브뤼흐만, 브레다 시청 기록 보관소, 헤이그의 도서 박물관, 스헤르토헨보스시청 기록 보관소, 도르드레흐트시청 기록보관소, 레이던역사문화유산및환경보호센터, 네덜란드왕립도서관, 크뢸러르 뮐러르 미술관, 레이우아르던 역사 센터의 클라스 잔드베르흐, 니클러 데이크스트라, 헤이그문학박물관, 레이던라켄할시립박물관의 니콜러 루퍼르스, 스헤르토헨보스 박물관의 헬레비서 베르허르, 에르멜로 펠드베이크의 파르크지흐트 박물관, 에인트호번 역사 센터, 에텐-뢰르 빈센트 반 고흐 재단의 코르 케르스턴스, 쥔더르트 빈센트 반 고흐 하우스 박물관의 론 디르번, 뉘넌 빈센트 센터의 시모너 판 데르 헤이던과 페터르 판 오버르브뤼헌, 서브라반트 지역 기록보관소의 모든 관계자와 찾고 헤맸던 사진들과 자료를 제공해 준 바우트 얀 발하위전에게 감사함을 전한다.

　이 책을 쓸 수 있게 도움을 주신 분들께도 고마움을 전하고 싶다. 가족과 친구들뿐만 아니라 반 고흐 가족들, 특히 안타깝게도 2019년 타계하신 요안 반 고흐에게 감사의 마음을 전한다. 늘 반갑게 맞아주시고 내가 찾고 있던 내용을 기억에서 소환해 들려주신 분이다. 빌럼 반 고흐에게도 감사를 표한다.

　이 책과 관련된 조사는 니코 판 베이크와 연락이 되면서 처음부터 수월하게 진행할 수 있었다. 빈센트 반 고흐 가족에 관해 이미 두 권의 책을 낸 바 있는 그가 보내준 미트여 반 고흐의 노트 사

본은 아주 귀중한 자료로 사용되었다. 무엇보다 반 고흐 자매의 후손들에게 깊이 감사를 표하고 싶다. 그들이 보내준 신뢰 덕분에 반 고흐 가족이 주고받은 수백 통이 넘는 편지를 읽을 수 있었다.

그중에서 가장 아름답고 감동적인 부분을 발췌해 있는 그대로 인용했다. 독자의 이해를 돕기 위해 문장을 다듬거나 요약하기도 했는데, 가족들만이 알 법한 생략된 말 등 별도의 해석이 필요한 경우가 특히 그러했다. 이렇게 선별한 글을 통해 빈센트 누이들의 목소리가 독자들에게 더욱 생생히 전달되기를 소망한다.

아울러 하리 스밀더르스(1916-1995)와 크리스티너 흐룬하르트에게 특별한 감사를 전하고 싶다. 하리 스밀더르스는 헬보이르트에 살며 그곳과 관련된 내용의 기본 틀을 잡아 준 지역 역사가이다. 어린 시절에 그분의 집에서 헬보이르트 역사에 관해 이야기 나누곤 했는데, 그중 반 고흐 목사와 그 집안이 중요한 화제였다. 크리스티너 흐룬하르트는 2012년에 『*How I Love London: Walking through Vincent van Gogh's London*』이라는 책을 같이 쓰자고 제안해주었던 분이다.

나의 부모님 얀 헤인 페를린던과 빌레메인 페를린던 판 데이크가 아니었다면 우리 형제가 헬보이르트의 몰렌스트라트에서 멋진 어린 시절을 보낼 수 없었을 것이고, 이 책 또한 이렇게 순조롭게 쓸 수 없었을 것이다. 두 분께 글로 다할 수 없는 감사를 보낸다. 또한, 조부모님 마르티어 판 베이먼과 픽 판 데이크께 가족의 끈끈한 연대를 배울 수 있게 해주신 데 대해 감사한다.

끝으로, 지난 17년 동안 아낌없는 지원을 보내준 나의 남편, 동시에 가장 예리한 독자인 파울 세버스에게 늘 함께해주어 고맙다는 말을 전하고 싶다.

주석

여기에는 반 고흐 여동생들이 주고받았거나 그들에 관해 쓴 편지의 날짜와 관련된 장소를 적어두었다. 나는 빌레민 반 고흐가 주고받은 약 170통의 편지와 리스 반 고흐의 200여 통의 편지와 엽서, 그리고 안나 반 고흐의 약 90통에 담긴 모든 내용을 다 읽었다. 글을 쓸 당시, 이 편지들은 반 고흐 여동생들의 편지로 다 알려진 상황이었다(지금도 여전히 그럴 것이다). 뿐만 아니라, 미트여 고모와 요 봉어르 그리고 다른 친척들과 친구들이 쓴 도뤼스와 엄마 안나, 테오, 코르와 다른 가족에 관한 수많은 편지를 읽었다. 이 편지들은 도서관과 박물관, 책, 인터넷 그리고 반 고흐 집안의 자손들과 이야기를 나누는 과정에서 발견되었다. 마르하렛하 메이봄과 빌레민 반 고흐 사이에 오고갔던 편지를 포함해 수많은 편지들은 본 책의 참고자료로 사용되었다. 여기에 소개되는 편지들은 그동안 독자들에게 거의 소개되지 않았거나 처음 공개되는 것으로 반 고흐 가족들과 저자만 알고 있는 내용들이 대부분이다.

　　빈센트가 주고받은 모든 편지는 네덜란드 암스테르담에 있는 반 고흐 박물관의 공식 웹사이트(www.vangoghletters.org)에서 확인할 수 있다. 『고흐의 편지 Vincent van Gogh - The Letters』는 반 고흐 박물관과 암스테르담 대학, 그리고 템스 앤 허드슨 출판사에서 2009년에 6쇄로 발간된 책으로 이 역시 아주 유용한 자료였다. 대부분의 편지는 반 고흐 박물관에 소장되어 있으며 이곳 직원들의 도움으로 빈센트의 누이들에 관한 이야기를 한 데 묶을 수 있었다.

　　한편, 빈센트가 세상을 떠난 후 이를 애도하는 가족들의 편지는 로널드 피크반스의 『큰 별이 지다: 빈센트 반 고흐의 죽음을 애도하는 편지 "A Great Artist is Dead": Letters of Condolence on Vincent van Gogh's Death』(샤르 판 회흐턴, 피커 팝스트 편집)에서 찾을 수 있었다. 테오와 그의 아내 요 봉어르의 서신은 H. 판 크림펀의 『찰나의 고통, 불멸의 행복-테오 반 고흐와 요 봉어르의 편지 Brief Happiness: The Correspondence of Theo van Gogh and Jo Bonger』(암스테르담, 즈볼러 출판사, 1999)에서 찾았다. 반 고흐 집안에서 요 봉어르가 차지했던 역할은 물론 빈센트의 사후 그의 작품이 재평가되는 데 기여한 그녀의 삶이

www.bongerdiaries.org에 상세히 정리되어 있으며 특히 서신을 통해 자세히 나타나 있다.

1장

1　요하네스 반 고흐가 미트여 반 고흐에게 보낸 편지, 뉘넌, 1885년 3월 28일.

2　앞의 편지

3　빈센트 반 고흐가 안톤 판 라파르트에게 보낸 편지, 뉘넌, 1884년 3월 13일 혹은 그 무렵.

4　Beek, N. A. van, De Aantekeningen van tante Mietje van Gogh, The Hague 2010, p. 74.

5　빌레민 반 고흐가 리너 크라위서에게 보낸 편지, 브레다, 1886년 8월 26일.

6　마르하렛하 메이봄이 빌레민 반 고흐에게 보낸 편지, 헤이그, 1887년 7월 14일; 마르하렛하 메이봄이 빌레민 반 고흐에게 보낸 편지, 아센, 1887년 9월 27일.

7　빌레민 반 고흐가 리너 크라위서에게 보낸 편지, 브레다, 1886년 8월 26일. 리너 크라위서가 암스테르담 바위텐하스트하위스 병원의 부원장으로 있던 이곳은 영국식 의료 체계를 도입해 정신질환자들을 돌보던 병원이었다.

8　빈센트 반 고흐가 테오 반 고흐에게 보낸 편지, 헤이그, 1881년 12월 29일.

9　빈센트 반 고흐가 테오 반 고흐에게 보낸 편지, 뉘넌, 1885년 4월 6일.

10　앞의 편지

11　앞의 편지

12　빈센트 반 고흐가 테오 반 고흐에게 보낸 편지, 뉘넌, 1885년 6월 2일.

13　앞의 편지

14　빈센트 반 고흐가 테오 반 고흐에게 보낸 편지, 뉘넌, 1885년 4월 6일; '너무나 고통스러운 여름이었어': 1923년쯤 안나 반 고흐가 여동생 리스 반 고흐를 추억하며 쓴 편지이다.

15　빈센트 반 고흐가 빌레민 반 고흐에게 보낸 편지, 파리, 1887년 10월 말.

16　빈센트 반 고흐가 테오 반 고흐에게 보낸 편지, 파리, 1885년 11월 17일이나 그 무렵.

17　Gogh-Bonger, J. van, Brieven aan zijn Broeder, Amsterdam 1923, p. xliv

2장

1 Beek, N. A. van, *Het geslacht Carbentus*, The Hague 2011, pp. 5, 10, 15; Naifeh, S. and G. White Smith, *Vincent van Gogh, De Biografie*, Amsterdam 2011, p. 33.

2 Naifeh, S. and G. White Smith, *Vincent van Gogh, De Biografie*, Amsterdam 2011, pp. 31-34; Beek, N. A. van, *Het geslacht Carbentus*, The Hague 2011, pp. 29-30.

3 Beek, N. A. van, *Het geslacht Carbentus*, The Hague 2011, pp. 24-25; Naifeh, S. and G. White Smith, *Vincent van Gogh, De Biografie*, Amsterdam 2011, p. 34; *Carbentus-kroniek*, p. 12

4 안나 반 고흐 카르벤튀스가 테오 반 고흐에게 보낸 편지, 브레다, 1888년 12월 29일, 빈센트 사망 후(본문 227쪽 참조); Naifeh, S. and G. White Smith, *Vincent van Gogh, De Biografie*, Amsterdam 2011, p. 34.

5 Naifeh, S. and G. White Smith, *Vincent van Gogh, De Biografie*, Amsterdam 2011, p. 35; Beek, N. A. van, *Het geslacht Carbentus*, The Hague 2011, p. 31.

6 Naifeh, S. and G. White Smith, *Vincent van Gogh, De Biografie*, Amsterdam 2011, p. 35.

7 앞의 책., p. 34.

8 Beek, N. A. van, *De Aantekeningen van tante Mietje van Gogh*, The Hague 2010, pp. 17-18.

9 앞의 책., pp. 7-19.

10 앞의 책., p. 104.

11 Uitert, E. van, *Van Gogh in Brabant. Schilderijen en tekeningen uit Etten en Nuenen*, Zwolle 1987, pp. 77-78; Beek, N. A. van, *De Aanteekeningen van Tante Mietje van Gogh*, The Hague 2010, pp. 45-46.

12 Naifeh, S. and G. White Smith, *Vincent van Gogh, De Biografie*, Amsterdam 2011, pp. 83-85; Beek, N. A. van, *De Aanteekeningen van Tante Mietje van Gogh*, The Hague 2010, p. 45.

13 Hamoen, G. and J. van Dijk, *Maatschappij van welstand: 175 jaar steun aan kleine protestantse gemeenten*, Bekking Amersfoort 1997, pp. 33-34.

14 Kools, F., *Vincent van Gogh en zijn geboorteplaats. Als een boer van Zundert*, Zutphen 1990, pp. 10-11; Beek, N. A. van, *De Aanteekeningen van Tante Mietje van Gogh*, The Hague 2010, p. 27; Vries, W., *150 Jaar Welstand.*

De Maatschappij tot Bevordering van Welstand, voornamelijk onder landlieden, 1822-1972. Bijdragen tot de Geschiedenis van het Zuiden van Nederland, XXIII, Tilburg 1972, pp. 217-18.

15 Beek, N. A. van, *De Aanteekeningen van Tante Mietje van Gogh*, The Hague 2010, p. 107.

16 앞의 책., p. 108.

17 Kools, F., *Vincent van Gogh en zijn geboorteplaats. Als een boer van Zundert*, Zutphen 1990, pp. 11-14; Beek, N. A. van, *De Aanteekeningen van Tante Mietje van Gogh*, The Hague 2010, pp. 45-46, 107-8.

18 Naifeh, S. and G. White Smith, *Vincent van Gogh, De Biografie*, Amsterdam 2011, pp. 36-37; Beek, N. A. van, *De Aanteekeningen van Tante Mietje van Gogh*, The Hague 2010, p. 46.

19 Naifeh, S. and G. White Smith, *Vincent van Gogh, De Biografie*, Amsterdam 2011, pp. 36-37; Beek, N. A. van, *De Aanteekeningen van Tante Mietje van Gogh*, The Hague 2010, p. 46

20 안나 코르넬리아 반 고흐 카르벤튀스, 일기(복사본), 쥔더르트, 1852년 3월 20일, 빈센트 반 고흐 하우스 박물관 소장품, 쥔더르트.

21 앞의 글

22 앞의 글

23 Poppel, F. van, *Trouwen in Nederland. Een historisch-demografische studie van de 19e en vroeg-20e eeuw*, Wageningen 1992

24 안나 코르넬리아 반 고흐 카르벤튀스의 일기장(복사본), 쥔더르트, 1852년 3월 20일, 빈센트 반 고흐 하우스 박물관 소장품, 쥔더르트.

25 앞의 글

26 앞의 글

27 앞의 글.; Beek, N. A. van, *De Aanteekeningen van Tante Mietje van Gogh*, The Hague 2010, pp. 47, 109; Naifeh, S. and G. White Smith, *Vincent van Gogh, De Biografie*, Amsterdam 2011, pp. 36-37

28 Du Quesne-van Gogh, E. H., *Vincent van Gogh. Persoonlijke herinneringen aangaande een kunstenaar*, Baarn 1910, p. 37.

29 앞의 글., pp. 35-37.

3장

1 Kools, F., *Vincent van Gogh en zijn geboorteplaats. Als een boer van Zundert*, Zutphen 1990, p. 26.

2　Beek, N.A. van, *De Aanteekeningen van Tante Mietje van Gogh*, The Hague 2010, p. 109.

3　Uitert, E. van, *Van Gogh in Brabant. Schilderijen en tekeningen uit Etten en Nuenen*, Zwolle 1987, p. 7.

4　Vincent van Gogh to Hermanus Gijsbertus Tersteeg, Amsterdam, 3 August 1877; F. Kools, *Vincent van Gogh. Als een boer van Zundert*, Zutphen 1990, p. 27.

5　Naifeh, S. and G. White Smith, *Vincent van Gogh, De Biografie*, Amsterdam 2011, p. 35.

6　빈센트 반 고흐가 테오 반 고흐에게 보낸 편지, 암스테르담, 1877년 8월 27일; E. van Uitert, *Van Gogh in Brabant. Schilderijen en tekeningen uit Etten en Nuenen*, Zwolle 1987, pp. 59-60.

7　Kools, F., *Vincent van Gogh en zijn geboorteplaats. Als een boer van Zundert*, Zutphen 1990, pp. 16-20.

8　Naifeh, S. and G. White Smith, *Vincent van Gogh, De Biografie*, Amsterdam 2011, p. 35.

9　앞의 책

10　Du Quesne-Van Gogh, E.H., *Vincent van Gogh, Herinneringen aan haar broeder*, Baarn 1923, p. 16.

11　Kools, F., *Vincent van Gogh en zijn geboorteplaats. Als een boer van Zundert*, Zutphen 1990, pp. 39-40.

12　Beek, N.A. van, *De Aanteekeningen van Tante Mietje van Gogh*, The Hague 2010, pp. 108-9.

13　Berkelmans, F.A., 'Vincent van Gogh en Zundert', in *Jaarboek der Oranjeboom* (1953), p. 55, though note that mayor Van de Wall (1890-1925) is incorrectly given for mayor Gaspar van Beckhoven (1840-1888).

14　Kools, F., *Vincent van Gogh en zijn geboorteplaats. Als een boer van Zundert*, Zutphen 1990, pp. 46-47.

15　앞의 책., pp. 39-40.

16　Druick, D.W. and P. Kort Zegers, *Van Gogh en Gauguin. Het atelier van het zuiden*, Zwolle 2002, pp. 11-12.

17　빈센트 반 고흐가 테오 반 고흐에게 보낸 편지, 웰린, 1876년 6월 17일.

18　Kools, F., *Vincent van Gogh en zijn geboorteplaats. Als een boer van Zundert*, Zutphen 1990, pp. 93-94.

19　앞의 책., p. 98.

20　앞의 책., pp. 96-97.

21　앞의 책., p. 102.

22　빈센트 반 고흐가 테오 반 고흐에게 보낸 편지, 아일스워스, 1876년 10월 3일.

23　빈센트 반 고흐가 테오 반 고흐에게 보낸 편지, 아를, 1889년 1월 22일.

24　Du Quesne-van Gogh, E.H., *Vincent van Gogh. Persoonlijke herinneringen aangaande een kunstenaar*, Baarn 1910, pp. 15-17.

4장

1　Kools, F., *Vincent van Gogh en zijn geboorteplaats. Als een boer van Zundert*, Zutphen 1990, pp. 117-20; Smulders, H., 'Van Gogh in Helvoirt', *De Kleine Meijerij*, 41 (1990: 1), p. 8; Uitert, E. van, *Van Gogh in Brabant. Schilderijen en tekeningen uit Etten en Nuenen*, Zwolle 1987, pp. 79-82.

2　Mast, M. van der and Ch. Dumas, *Van Gogh en Den Haag*, Zwolle 1990, pp. 10-11.

3　Beek, N.A. van, *De Aanteekeningen van Tante Mietje van Gogh*, The Hague 2010, p.110.

4　빈센트 반 고흐가 테오 반 고흐에게 보내는 편지, 헤이그, 1872년 9월 29일; 빈센트 반 고흐가 테오 반 고흐에서 보내는 편지, 헤이그, 1872년 12월 13일

5　Smulders, H., 'Van Gogh in Helvoirt', *De Kleine Meijerij*, 41(1990: 1), p. 10; De Noo, H. and W. Slingerland, *Helvoirt, De Protestantse Gemeente en de Oude Sint Nikolaaskerk*, Helvoirt-Haaren 2007, p.43; Wuisman, P.J.M.,'Mariënhof te Helvoirt', *De Kleine Meijerij*, 23 (1972: 1), p. 4.

6　Beek, N.A. van, *De Aanteekeningen van Tante Mietje van Gogh*, The Hague 2010, p. 72.

7　Smulders, H., 'Van Gogh in Helvoirt', *De Kleine Meijerij*, 41,(1900: 1) p. 2; 안나 반 고흐 카르벤튀스가 테오 반 고흐에게 보낸 편지, 헬보이르트, 1874년 7월 10일.

8　Smulders, H., 'Van Gogh in Helvoirt', *De Kleine Meijerij*, 41,(1900: 1), p. 12

9　*Helvertse schetsen: geïllustreerde beschrijvingen van historische en monumentale gebouwen*, Helvoirt 1985, p. 8; Smulders, H., 'Van Gogh in Helvoirt', *De Kleine Meijerij*, 41,(1900: 1), pp. 11-13; Uitert, E. van, *Van Gogh in Brebant. Schilderijen en tekeningen uit Etten en Nuenen*, Zwolle 1987, p. 80; De Noo, H. and W. Slingerland, *Helvoirt, De Protestantse Gemmente*

ed de Oude Sint Nikolaaskerk, Helvoirt-Haaren 2007, pp. 53-55..

10 Smulders, H., 'Van Gogh in Helvoirt', *De Kleine Meijerij*, 41,(1900: 1), p.13; De Noo, H. and W. Slingerland, *Helvoirt, De Protestanse Gemmente ed de Oude Sint Nikolaaskerk*, Helvoirt-Haaren 2007, p. 44

11 안나 반 고흐, 프랑스 여자 기숙학교 학생기록부(1855년-1874년경), 레이우아르던 역사보존관리소, acc. 1312, inv. no. 612.

12 Eoekholt, P.Th.F.M. and E.P. De Booy, *Geschiedenis van de School in Nederland, vanaf de Middeleeuwen tot aan de huidige tijd*, Assen/Maastricht 1987, p. 130: '시민 사회에서 여성이 직업을 구하는 것은 적절하지 않아서…. 프랑스 여자 기숙학교의 목적은 여성의 가장 이상적인 미래인 결혼 준비를 하는 것이며, 이곳에서 극히 드물긴 하지만 학생들은 교사라는 직업을 구할 수도 있다.'

13 안나 반 고흐가 테오 반 고흐에게 보낸 편지, 레이우아르던, 1874년 1월 6일

14 안나 반 고흐, 프랑스 여자 기숙학교 학생기록부(1855-1874년경),레이우아르던 역사보존관리소, acc. 1312, inv. no. 612. 헬보이르트에서 1871년 2월에 니콜라스 요하네스 파르텔로뮈스 란드만(1815-1902)에게 우두 접종을 받았다는 안나의 접종 기록이 적혀 있다.

15 이런 경우는 우두 백신을 접종해야 했다.

16 레베카 플라트(1828-1905)는 레이우아르던 프랑스 여자 기숙학교의 교장이자 1859년부터 1894년까지 역사 교사였다(1875년부터는 여자중등학교 교사로 재직).

17 도뤼스 반 고흐가 테오 반 고흐에게 보낸 편지, 헬보이르트, 1874년 11월 18일

18 Boekholt, P.Th.F.M. and E.P. De Booy, *Geschiedenis van de School in Nederland, vanaf de Middeleeuwen tot aan de huidige tijd*, Assen/Maastricht 1987, p. 130.

19 안나 반 고흐가 테오 반 고흐에게 보낸 편지, 레이우아르던, 1873년 2월 4일

20 앞의 편지

21 앞의 편지

22 안나 반 고흐가 테오 반 고흐에게 보낸 편지, 레이우아르던, 1874년 1월 6일

23 앞의 편지

24 Uitert, E. van, *Van Gogh in Brabant. Schilderijen en tekeningen uit Etten en Nuenen*, Zwolle 1987, p. 80.

25 안나 반 고흐가 테오 반 고흐에게 보낸 편지,

레이우아르던, 1874년 2월 24일; 안나 반 고흐가 테오 반 고흐에게 보낸 편지, 레이우아르던, 1874년 1월 6일

26 안나 반 고흐가 테오 반 고흐에게 보낸 편지, 레이우아르던, 1874년 1월 20일

27 Beek, N. A. van, *De Aanteekeningen van Tante Mietje van Gogh*, The Hague 2010, pp. 67, 111, 115.

28 리스 반 고흐가 테오 반 고흐에게 보낸 편지, 브레다, 1873년 날짜 미상

29 리스 반 고흐가 테오 반 고흐에게 보낸 편지, 헬보이르트, 1873년 날짜 미상

30 리스 반 고흐가 테오 반 고흐에게 보낸 편지, 헬보이르트, 1873년 6월 20일.

31 리스 반 고흐, 프랑스 여자 기숙학교 학생기록부(1855-1874년경),레이우아르던 역사보존관리소, acc. 1312, inv. no. 612

32 리스 반 고흐가 테오 반 고흐에게 보낸 편지, 레이우아르던, 1874년 10월 18일

33 안나 반 고흐가 테오 반 고흐에게 보낸 편지, 레이우아르던, 1873년 날짜 미상

34 리스 반 고흐가 테오 반 고흐에게 보낸 편지, 레이우아르던, 1875년 4월 11일

35 리스 반 고흐가 테오 반 고흐에게 보낸 편지, 레이우아르던, 1875년 4월 26일

36 리스 반 고흐가 테오 반 고흐에게 보낸 편지, 틸, 1875년 9월 26일

37 리스 반 고흐가 테오 반 고흐에게 보낸 편지, 레이우아르던, 1875년 4월 11일; 리스 반 고흐가 테오 반 고흐에게 보낸 편지, 레이우아르던, 1875년 4월 26일

38 리스 반 고흐가 테오 반 고흐에게 보낸 편지, 틸, 1875년 8월 15일; Tilborgh, L. van and F. Pabst, 'Notes on a donation: the poetry albums for Elisabeth Huberta van Gogh', *Van Gogh Museum Journal* 1995, p. 89

39 리스 반 고흐가 테오 반 고흐에게 보낸 편지, 레이우아르던, 1875년 4월 11일

40 같은 편지

41 안나 반 고흐 카르벤튀스가 테오 반 고흐에게 보낸 편지, 헬보이르트, 1875년 4월 9일

42 Smulders, H., 'Van Gogh in Helvoirt', *De Kleine Meijerij*, 41 (1990: 1), p. 9; 도뤼스 반 고흐가 헬보이르트 시장에게 보낸 편지, 1873년 7월 19일, 스헤르토헨보스 브라반트 역사자료관

43 앞의 책, Uitert, E. van, *Van Gogh in Brabant*.

Schilderijen en tekeningen uit Etten en Nuenen, Zwolle 1987, p. 80..

44 Beek, N. A. van, *De Aanteekeningen van Tante Mietje van Gogh,* The Hague 2010, pp. 66-67, 110.

45 앞의 책., p. 111

46 도뤼스 반 고흐가 테오 반 고흐에게 보낸 편지, 헬보이르트, 1875년 4월 29일

47 Hoffman, W.,ʻDe tantes: wederwaardigheden van een paar "van Goghjes"ʼ, *Noord-Brabant: tweemaandelijks magazine voor de provincie,* March/ April 1987, pp. 61-64.

48 리스 반 고흐가 테오 반 고흐에게 보낸 편지, 헬보이르트, 1873년 5월 1일경

49 앞의 편지

50 빌레민 반 고흐가 테오 반 고흐에게 보낸 편지, 헬보이르트, 1874년 4월 말

51 도뤼스 반 고흐가 테오 반 고흐에게 보낸 편지, 헬보이르트, 1873년 5월 11일

52 빈센트 반 고흐가 테오 반 고흐에게 보낸 편지, 아일스워스, 1876년 8월 26일

53 리스 반 고흐가 테오 반 고흐에게 보낸 편지, 틸, 1875년 9월 26일

54 도뤼스 반 고흐가 테오 반 고흐에게 보낸 편지, 헬보이르트, 1875년 8월 11일

5장

1 Beers, J. van, *Levensbeelden: Poezij…,* Amsterdam/ Antwerp 1858, p. 99; 빈센트 반 고흐가 카롤리너와 빌럼 판 스토큄 하네베이크에게 보낸 편지, 런던, 1873년 7월 2일

2 코르넬리스 판 스하이크(1808-1874)는 네덜란드와 수리남의 파라마리보에서 목회활동을 한 목사이자 시인, 산문작가였다.

3 빈센트 반 고흐가 테오 반 고흐에게 보낸 편지, 헤이그, 1873년 5월 9일.

4 빈센트 반 고흐가 테오 반 고흐에게 보낸 편지, 런던, 1873년 7월 20일.

5 Groenhart, K. and W.-J. Verlinden, *Hoe ik van Londen houd. Wandelen door het Londen van Vincent van Gogh,* Amsterdam 2013, pp. 18-19.

6 앞의 책., pp. 59-60.

7 안나 반 고흐가 테오 반 고흐에게 보낸 편지, 레이우아르던, 1874년 2월 24일

8 빈센트 반 고흐가 카롤리너와 빌럼 판 스토큄 하네베이크에게 보낸 편지, 런던, 1874년 3월 3일.

9 빈센트 반 고흐가 테오 반 고흐에게 보낸 편지, 런던, 1874년 7월 31일

10 Beek, N. A. van, *De Aanteekeningen van Tante Mietje van Gogh,* The Hague 2010, pp. 23, 64.

11 Oosterwijk, B., ʻVincent van Gogh en Rotterdamʼ, *Rotterdams Jaarboekje*(1994), pp. 329-89.

12 빈센트 반 고흐가 베치 테르스테이흐에게 보낸 편지, 헬보이르트, 1874년 7월 7일; Bruin, G., *Van Gogh en de Schetsboekjes voor Betsy Tersteeg,* graduation thesis, University of Leiden 2014, p. 28.

13 안나 반 고흐 카르벤튀스가 테오 반 고흐에게 보낸 편지, 1876년 2월 17일. 엄마 안나는 빈센트가 네덜란드에 있는 동안 시험 공부를 전혀 하지 않았기 때문에 공부에 흥미를 갖고 있는 것인지 의문을 가졌지만, 본인이 판단해서 자기 길을 선택하는 것이 중요하다고 생각했다.

14 빈센트 반 고흐가 도뤼스와 안나 반 고흐 카르벤튀스에게 보낸 편지, 램스게이트, 1876년 4월 17일

15 빈센트 반 고흐가 테오 반 고흐에게 보낸 편지, 런던, 1874년 7월 31일.

16 도뤼스 반 고흐가 테오 반 고흐에게 보낸 편지, 헬보이르트, 1874년 8월 4일

17 안나 반 고흐가 테오 반 고흐에게 보낸 편지, 런던, 1874년 7월 30일.

18 엄마 안나 반 고흐가 테오 반 고흐에게 보낸 편지, 헬보이르트, 1874년 8월 15일.

19 빈센트 반 고흐가 테오 반 고흐에게 보낸 편지, 런던, 1874년 7월 31일.

20 안나 반 고흐가 테오 반 고흐에게 보낸 편지, 웰린, 1875년 4월 28일.

21 안나 반 고흐가 테오 반 고흐에게 보낸 편지, 웰린, 1875년 4월 28일; 빈센트 반 고흐가 테오 반 고흐에게 보낸 편지, 에턴, 1877년 4월 7일.

22 안나 반 고흐가 테오 반 고흐에게 보낸 편지, 웰린, 1875년 4월 28일

23 앞의 편지

24 안나 반 고흐가 테오 반 고흐에게 보낸 편지, 웰린, 1875년 4월 28일; 빈센트 반 고흐가 테오 반 고흐에게 보낸 편지, 에턴, 1877년 4월 8일.

25 안나 반 고흐가 테오 반 고흐에게 보낸 편지, 웰린, 1875년 4월 28일

26 앞의 편지

27 앞의 편지.; 빈센트 반 고흐가 테오 반 고흐에세 보낸 편지, 에턴, 1877년 4월 8일.

28 빈센트 반 고흐가 테오 반 고흐에게 보낸 편지, 파리, 1875년 8월 13일.

29 도뤼스 반 고흐가 테오 반 고흐에게 보낸 편지, 헬보이르트, 1875년 8월 11일.

30 앞의 편지.

31 앞의 편지.

32 엄마 안나 반 고흐가 테오 반 고흐에게 보낸 편지, 에턴, 1876년 2월 17일.

33 빈센트 반 고흐가 테오 반 고흐에게 보낸 편지, 램스게이트, 1876년 4월 26일. G.H.M.는 중앙우체국을 의미한다.

34 빈센트 반 고흐가 테오 반 고흐에게 보내는 편지, 램스게이트, 1876년 4월 28일.

35 앞의 편지

36 앞의 편지

37 빈센트 반 고흐가 테오 반 고흐에게 보내는 편지, 램스게이트, 1876년 5월 6일.

38 안나 반 고흐가 테오 반 고흐에게 보내는 편지, 웰린, 1876년 6월 17일.

39 빈센트 반 고흐가 테오 반 고흐에게 보내는 편지, 웰린, 1876년 6월 17일.

40 안나 반 고흐가 테오 반 고흐에게 보내는 편지, 아이비 코티지, 웰린, 1876년 10월 12일.

6장

1 빌레민 반 고흐가 테오 반 고흐에게 보낸 편지, 헬보이르트, 1875년 8월 11일.

2 엄마 안나 반 고흐가 테오 반 고흐에게 보낸 편지, 헬보이르트, 1875년 3월 13일. Rozemeyer, J.A. (ed.), *Van Gogh in Etten*, Etten-Leur 1990, p. 31; Smulders, H., 'Van Gogh in Helvoirt', *De Kleine Meijerij*, 41 (1990: 1), p. 12; Beek, N.A. van, *De Aanteekeningen van Tante Mietje van Gogh*, The Hague 2010, pp. 67, 111.

3 엄마 안나 반 고흐가 테오 반 고흐에게 보낸 편지, 헬보이르트, 1875년 3월 13일. Rozemeyer, J.A. (ed.), Van Gogh in Etten, Etten-Leur 1990, p. 31; Smulders, H.,'Van Gogh in Helvoirt', *De Kleine Meijerij*, 41 (1990: 1), p. 12; Beek, N.A. van, *De Aanteekeningen van Tante Mietje van Gogh*, The Hague 2010, pp. 67, 111.

4 도뤼스 반 고흐가 테오 반 고흐에게 보낸 편지, 헬보이르트, 1875년 7월 30일.

5 도뤼스 반 고흐가 에턴의 장로회에 보낸 편지, 헬보이르트, 1875년 7월 31일. Rozemeyer, J.A.

(ed.), *Van Gogh in Etten*, Etten-Leur 1990, p. 31.

6 Rozemeyer, J.A. (ed.), *Van Gogh in Etten*, Etten-Leur 1990, pp. 30-31.

7 1876년 당시 75길더는 현재 연간 803.95 유로나 736.95 파운드 정도였다.

8 Rozemeyer, J.A. (ed.), *Van Gogh in Etten*, Etten-Leur 1990, p. 29; 'Voor u is…veel voor heeft.' 도뤼스 반 고흐가 테오 반 고흐에게 보낸 편지, 헬보이르트, 1875년 7월 30일.

9 리스 반 고흐가 테오 반 고흐에게 보낸 편지, 틸, 1875년 8월 15일, 리스 반 고흐가 테오 반 고흐에게 보낸 편지, 틸, 1875년 9월 26일.

10 리스 반 고흐가 테오 반 고흐에게 보낸 편지, 틸, 1875년 8월 15일.

11 리스 반 고흐가 테오 반 고흐에게 보낸 편지, 틸, 1875년 9월 26일.

12 Rozemeyer, J.A. (ed.), *Van Gogh in Etten*, Etten-Leur 1990, pp. 30-31, 33; Uitert, E. van, *Van Gogh in Brabant. Schilderijen en tekeningen uit Etten en Nuenen*, Zwolle 1987, p. 82.

13 Beek, N.A. van, *De Aanteekeningen van Tante Mietje van Gogh*, The Hague 2010, p. 111.

14 Rozemeyer, J.A. (ed.), *Van Gogh in Etten*, Etten-Leur 1990, p. 31.

15 빈센트 반 고흐가 테오 반 고흐에게 보낸 편지. 에턴, 1878년 7월 22일.

16 Rozemeyer, J.A. (ed.), *Van Gogh in Etten*, Etten-Leur 1990, p. 31.

17 앞의 편지., p. 26.

18 엄마 안나 반 고흐가 테오 반 고흐에게 보낸 편지, 에턴, 1876년 3월 6일.

19 Rozemeyer, J.A. (ed.), *Van Gogh in Etten*, Etten-Leur 1990, pp. 33-34.

20 빌레민 반 고흐와 안나 반 고흐가 테오 반 고흐에게 보낸 편지, 1876년 1월 30일.

21 앞의 편지

22 빌레민 반 고흐가 테오 반 고흐에게 보낸 편지, 웰린, 1876년 4월 날짜 미상

23 Beek, N.A. van, *De Aanteekeningen van Tante Mietje van Gogh*, The Hague 2010, p.111.

24 1875년 레이우아르던의 지역 의회 보고서 및 회의록 부록, acc. 1002, inv. no. 288, pp. 2-3. 레이우아르던역사센터.

25 교육위원회 보고서, 틸, 1872년 2월, pp. 5-12.

26 Nelemans, R., Van Gogh en Brabant, Schiedam

2012, p. 27, n. 24.

27 *교육위원회 보고서*, 틸, 1872년 2월, p.7.

28 리스 반 고흐가 테오 반 고흐에게 보낸 편지, 틸, 1878년 1월 13일.

29 리스 반 고흐가 테오 반 고흐에게 보낸 편지, 틸, 1877년 12월 7일.

30 도뤼스와 안나 반 고흐 카르벤튀스가 테오 반 고흐에게 보낸 편지, 에턴, 1877년 12월 5일.

31 리스 반 고흐가 테오 반 고흐에게 보낸 편지, 틸, 1877년 12월 7일.

32 리스 반 고흐가 테오 반 고흐에게 보낸 편지, 틸, 1877년 9월 23일.

33 *앞의 편지.*

34 도뤼스 반 고흐가 테오 반 고흐에게 보낸 편지, 에턴, 1878년 5월 10일; 도뤼스 반 고흐가 테오 반 고흐에게 보낸 편지, 에턴, 1878년 5월 12일.

35 리스 반 고흐가 테오 반 고흐에게 보낸 편지, 틸, 1878년 9월 23일.

36 *앞의 편지*

37 *앞의 편지*

38 리스 반 고흐가 테오 반 고흐에게 보낸 편지, 도르트레흐트, 1878년 12월 7일.

39 *앞의 편지*

40 *앞의 편지*

41 안나 반 고흐가 빈센트 반 고흐에게 보낸 편지, 헬린, 1875년 12월 30일.

42 리스 반 고흐가 테오 반 고흐에게 보낸 편지, 도르드레흐트, 1879년 2월 21일.

43 *앞의 편지*

44 안나 반 고흐 카르벤튀스가 테오 반 고흐에게 보낸 편지, 에턴, 1879년 4월 18일.

45 Beek, N. A. van, *De Aanteekeningen van Tante Mietje van Gogh*, The Hague 2010, p. 112; Weenink-Riem Vis, A., *Mijn oma Elisabeth Huberta van Gogh (1859-1936)*, De Bilt 2003, p. 25.

7장

1 빌레민 반 고흐가 빈센트와 테오 반 고흐에게 보낸 편지, 헬린, 1875년 12월 19일.

2 Beek, N. A. van, *De Aanteekeningen van Tante Mietje van Gogh*, The Hague 2010, p. 111; Uitert, E. van, *Van Gogh in Brabant. Schilderijen en tekeningen uit Etten en Nuenen*, Zwolle 1987, p. 83.

3 Beek, N. A. van, *De Aanteekeningen van Tante Mietje van Gogh*, The Hague 2010, p. 111.

4 빈센트 반 고흐가 도뤼스와 안나 반 고흐 카르벤튀스에게 보낸 편지, 램스게이트, 1876년 4월 17일.

5 *앞의 편지*, 빈센트 반 고흐가 테오 반 고흐에게 보낸 편지, 램스게이트, 1876년 4월 17일.

6 빈센트 반 고흐가 도뤼스와 안나 반 고흐 카르벤튀스에게 보낸 편지, 램스게이트, 1876년 4월 17일.

7 빈센트 반 고흐가 테오 반 고흐에게 보낸 편지, 아일스워스, 1876년 11월 25일.

8 빈센트 반 고흐가 테오 반 고흐에게 보낸 편지, 아일스워스, 1876년 10월 7일-8일.

9 Beek, N. A. van, *De Aanteekeningen van Tante Mietje van Gogh*, The Hague 2010, p. 111.

10 도뤼스 반 고흐가 테오 반 고흐에게 보낸 편지, 에턴, 1876년 5월 12일.

11 빈센트 반 고흐가 테오 반 고흐에게 보낸 편지, 램스게이트, 1876년 5월 12일, Janssen, H. and W. van Sinderen, *De Haagse School*, Zwolle 1997, pp. 88-93.

12 Rozemeyer, J. A. (ed.), *Van Gogh in Etten*, Etten-Leur 1990, p. 35; Kools, F., *Vincent van Gogh en zijn geboorteplaats - als een boer van Zundert*, De Walburg Pers 1990, pp. 121-22.

13 빈센트 반 고흐가 테오 반 고흐에게 보낸 편지, 아일스워스, 1876년 10월 3일.

14 빈센트 반 고흐가 테오 반 고흐에게 보낸 편지, 아일스워스, 1876년 11월 25일.

15 *앞의 편지*

16 *앞의 편지*

17 빌레민 반 고흐가 테오 반 고흐에게 보낸 편지, 에턴, 1876년 12월 17일경.

18 빈센트 반 고흐가 테오 반 고흐에게 보낸 편지, 에턴, 1876년 12월 31일.

19 안나 반 고흐가 테오 반 고흐에게 보낸 편지, 헬린, 1876년 10월 12일.

20 빈센트 반 고흐가 테오 반 고흐에게 보낸 편지, 에턴, 1876년 12월 31일.

21 리스 반 고흐가 테오 반 고흐에게 보낸 편지, 틸, 1876년 8월 18일.

22 도뤼스 반 고흐가 테오 반 고흐에게 보낸 편지, 에턴, 1877년 2월 19일.

23 Beek, N. A. van, *De Aanteekeningen van Tante Mietje van Gogh*, The Hague 2010, p. 112.

24 도뤼스 반 고흐가 테오 반 고흐에게 보낸 편지, 에턴,

1877년 7월 9일.

25 빈센트 반 고흐가 테오 반 고흐에게 보낸 편지,
암스테르담, 1877년 7월 15일.

26 도뤼스 반 고흐가 테오 반 고흐에게 보낸 편지, 에턴,
1877년 7월 9일.

27 도뤼스 반 고흐와 안나 반 고흐 카르벤튀스가 테오
반 고흐에게 보낸 편지, 에턴, 1878년 8월 5일.

28 빈센트 반 고흐가 테오 반 고흐에게 보낸 편지, 에턴,
1878년 8월 5일.

29 도뤼스 반 고흐가 테오 반 고흐에게 보낸 편지, 에턴,
1878년 6월 24일.

30 도뤼스 반 고흐와 안나 반 고흐 카르벤튀스가 테오
반 고흐에게 보낸 편지, 에턴, 1878년 8월 5일.

31 도뤼스 반 고흐와 안나 반 고흐 카르벤튀스가 테오
반 고흐에게 보낸 편지, 에턴, 1878년 8월 5일.

32 앞의 편지

33 앞의 편지

34 앞의 편지

35 도뤼스와 안나 반 고흐 카르벤튀스가 테오 반
고흐에게 보낸 편지, 에턴, 1878년 8월 21일

36 요안 판 하우턴이 테오 반 고흐에게 보낸 편지, 에턴,
1878년 8월 14일.

37 안나 반 고흐 카르벤튀스가 테오 반 고흐에게 보낸
편지, 에턴, 1878년 8월 날짜 미상; 요안 판 하우턴이
테오 반 고흐에게 보낸 편지, 에턴, 1878년 8월 14일.

38 요안 판 하우턴이 테오 반 고흐에게 보낸 편지, 에턴,
1878년 8월 14일.

39 요하네스 베르나르뒤스 판 하우턴은 1805년 10월
21일에 암스테르담에서 태어나서 안나 반 고흐와
그의 아들이 1878년 8월 22일에 에턴에서 결혼하기
2개월 전인 1878년 6월 30일 행엘로에서 사망했다.

40 도뤼스 반 고흐가 테오 반 고흐에게 보낸 편지, 에턴,
1878년 8월 15일.

41 도뤼스와 안나 반 고흐 카르벤튀스가 테오 반
고흐에게 보낸 편지, 에턴, 1878년 8월 21일.

42 앞의 편지

43 도뤼스 반 고흐에게 테오 반 고흐에게 보낸 편지,
에턴, 1878년 8월 24일.

44 안나 반 고흐 카르벤튀스가 테오 반 고흐에게 보낸
편지, 에턴, 1878년 8월 24일.

45 Beek, N. A. van, *De Aanteekeningen van Tante
Mietje van Gogh*, The Hague 2010, p. 111.

46 앞의 책

47 빈센트 반 고흐가 테오 반 고흐에게 보낸 편지,
암스테르담, 1877년 6월 12일; 빈센트 반 고흐가

헤르마뉘스 테르스테이흐에게 보낸 편지,
암스테르담, 1877년 8월 3일.

48 빈센트 반 고흐가 테오 반 고흐에게 보낸 편지,
암스테르담, 1877년 7월 27일.

49 빈센트 반 고흐가 테오 반 고흐에게 보낸 편지,
브뤼셀, 1880년 10월 15일.

50 Beek, N. A. van, *De Aanteekeningen van Tante
Mietje van Gogh*, The Hague 2010, p. 112.

51 Rozemeyer, J. A. (ed.), *Van Gogh in Etten*, Etten-
Leur 1990, p. 42.

52 Beek, N. A. van, *De Aanteekeningen van Tante
Mietje van Gogh*, The Hague 2010, p. 112.

53 Uitert, E. van, *Van Gogh in Brabant. Schilderijen
en tekeningen uit Etten en Nuenen*, Zwolle
1987, pp. 196-97; Nelemans, R. and R. Dirven,
De Zaaier, het begin van een carrière, Vincent
van Gogh in Etten, Uitgeverij Van Kemenade
- Breda 2010, p. 110; Tilborgh, L. van, 'Letter
from Willemien van Gogh', *Van Gogh Bulletin* 3
(1992-93), p. 21.

54 리스 반 고흐가 사르와 안 판 하우턴에게 보낸 편지,
1920년대.

55 Beek, N. A. van, *De Aanteekeningen van Tante
Mietje van Gogh*, The Hague 2010, p. 112.

56 앞의 책, 빈센트 반 고흐가 테오 반 고흐에게 보낸
편지, 에턴, 1881년 6월 말.

57 빈센트 반 고흐가 테오 반 고흐에게 보낸 편지, 에턴,
1881년 6월 말.

58 Beek, N. A. van, *De Aanteekeningen van Tante
Mietje van Gogh*, The Hague 2010, p. 113.

59 빈센트 반 고흐가 빌레민 반 고흐에게 보낸 편지,
아를, 1888년 11월 12일; 빈센트 반 고흐가 테오 반
고흐에게 보낸 편지, 아를, 1888년 12월 1일.

60 빈센트 반 고흐가 빌레민 반 고흐에게 보낸 편지,
아를, 1888년 11월 12일.

61 앞의 편지

62 빈센트 반 고흐가 테오 반 고흐에게 보낸 편지, 아를,
1888년 10월 9일 혹은 10일.

8장

1 Uitert, E. van, *Van Gogh in Brabant. Schilderijen en
tekeningen uit Etten en Nuenen*, Zwolle 1987, p. 84.

2 앞의 책

3 Beek, N. A. van, *De Aanteekeningen van Tante
Mietje van Gogh*, The Hague 2010, p. 70.

4 Uitert, E. van, *Van Gogh in Brabant. Schilderijen en tekeningen uit Etten en Nuenen*, Zwolle 1987, p. 84; Beek, N.A. van, *De Aanteekeningen van Tante Mietje van Gogh*, The Hague 2010, p. 113.

5 도뤼스 반 고흐가 테오 반 고흐에게 보낸 편지, 뉘넌, 1884년 7월 19일.

6 앞의 편지

7 앞의 편지

8 앞의 편지

9 Uitert, E. van, *Van Gogh in Brabant. Schilderijen en tekeningen uit Etten en Nuenen*, Zwolle 1987, p. 84.

10 Beek, N.A. van, *De Aanteekeningen van Tante Mietje van Gogh*, The Hague 2010, p. 70.

11 Uitert, E. van, *Van Gogh in Brabant. Schilderijen en tekeningen uit Etten en Nuenen*, Zwolle 1987, pp. 102-27.

12 앞의 책

13 빈센트 반 고흐가 테오 반 고흐에게 보낸 편지, 뉘넌, 1885년 4월 9일.

14 빈센트 반 고흐가 테오 반 고흐에게 보낸 편지, 암스테르담, 1877년 5월 28일; 마르하렛하 메이봄이 빌레민 반 고흐에게 보낸 편지, 지역 미상, 1889년 9월 10일 이후.

15 마르하렛하 메이봄이 빌레민 반 고흐에게 보낸 편지, 헤이그, 1887년 3월 6일.

16 앞의 편지

17 미트어 반 고흐가 테오 반 고흐에게 보낸 편지, 뉘넌, 1883년 2월 12일.

18 앞의 편지

19 Beek, N.A. van, *De Aanteekeningen van Tante Mietje van Gogh*, The Hague 2010, p. 113.

20 리스 반 고흐가 테오 반 고흐에게 보낸 편지, 뉘넌, 1883년 12월 9일.

21 Beek, N.A. van, *De Aanteekeningen van Tante Mietje van Gogh*, The Hague 2010, pp. 74-75, 113.

22 빈센트 반 고흐가 테오 반 고흐에게 보낸 편지, 뉘넌, 1884년 3월 2일.

23 앞의 편지

24 Beek, N.A van, *De Aanteekeningen van Tante Mietje van Gogh*, The Hague 2010, p. 113.

25 앞의 책

26 앞의 책 pp. 75, 113.

27 도뤼스 반 고흐에게 테오 반 고흐가 보낸 편지, 뉘넌, 1884년 12월 30일.

28 앞의 편지

29 안나 반 고흐 카르벤튀스가 테오 반 고흐에게 보낸 편지, 뉘넌, 1885년 1월 21일.

30 빈센트 반 고흐가 테오 반 고흐에게 보낸 편지, 뉘넌, 1884년 7월 2일.

31 도뤼스 반 고흐가 테오 반 고흐에게 보낸 편지, 뉘넌, 1884년 7월 19일.

32 빈센트 반 고흐가 테오 반 고흐에게 보낸 편지, 뉘넌, 1884년 2월 3일.

33 도뤼스 반 고흐가 테오 반 고흐에게 보낸 편지, 뉘넌, 1884년 12월 30일.

34 앞의 편지

35 Du Quesne-van Gogh, E.H., *Vincent van Gogh-persoonlijke herrinneringen aangaande een kunstenaar*, Baarn 1910, pp. 75-76; Du Quesne-van Gogh, E.H., *Vincent van Gogh - herrinneringen aan haar broeder*, Baarn 1923, p. 55.

36 도뤼스 반 고흐가 테오 반 고흐에게 보낸 편지, 뉘넌, 1885년 2월 19일.

37 빈센트 반 고흐가 테오 반 고흐에게 보낸 편지, 뉘넌, 1884년 4월 30일.

38 안나 반 고흐 카르벤튀스가 테오 반 고흐에게 보낸 편지, 뉘넌, 1885년 9월 날짜 미상.

39 안나 반 고흐 카르벤튀스와 빌레민 반 고흐가 테오 반 고흐에게 보낸 편지, 뉘넌, 1885년 3월 25일.

40 앞의 편지

41 Du Quesne-van Gogh, E.H., *Vincent van Gogh. Persoonlijke herinneringen aangaande een kunstenaar*, Baarn 1910, p. 95; Du Quesne-van Gogh, E.H., *Vincent van Gogh, Herinneringen aan haar Broeder*, Baarn 1923, pp. 53-54.

42 Du Quesne-van Gogh, E.H., *Vincent van Gogh, Herinneringen aan haar Broeder*, Baarn 1923, pp. 39-40.

43 빌레민 반 고흐가 리너 크라위서에게 보낸 편지, 뉘넌, 1886년 8월 26일.

44 Original document at RHC Eindhoven, coll. no. 10237; Notary Archives, Nuenen 1811-1898, inv. no. 95.

45 헤이그에서 1851년 5월 21일에 코르넬리스 요하네스 판 더 바테링의 입회하에 작성한 테오도뤼스 반 고흐의 유언장; Uitert, E. van, *Van Gogh in Brabant. Schilderijen en tekeningen uit Etten en Nuenen*, Zwolle 1987, p. 89.

46 Uitert, E. van, *Van Gogh in Brabant. Schilderijen en tekeningen uit Etten en Nuenen*, Zwolle 1987,

pp. 86-89.

47 앞의 책., p. 88.

48 빈센트 반 고흐가 테오 반 고흐에게 보낸 편지,
안트베르펜, 1886년 1월 29일.

49 앞의 편지

9장

1 리스 반 고흐가 요 반 고흐 봉어르게 보낸 편지,
수스테르베르흐, 1885년 11월 17일.

2 Beek, N. A. van, *De Aanteekeningen van Tante
Mietje van Gogh*, The Hague 2010, p. 112.

3 요 봉어르가 리스 반 고흐에게 보낸 편지, 엘뷔르흐,
1885년 10월 13일.

4 리스 반 고흐가 요 봉어르에게 보낸 편지,
수스테르베르흐, 1885년 10월 21일.

5 앞의 편지

6 앞의 편지

7 리스 반 고흐가 요 봉어르에게 보낸 편지,
수스테르베르흐, 1885년 11월 6일.

8 요 봉어르가 리스 반 고흐에게 보낸 편지, 엘뷔르흐,
1885년 11월 15일.

9 리스 반 고흐가 요 봉어르에게 보낸 편지,
수스테르베르흐, 1885년 11월 17일.

10 리스 반 고흐가 요 봉어르에게 보낸 편지,
수스테르베르흐, 1885년 11월 6일.

11 리스 반 고흐가 요 봉어르에게 보낸 편지,
수스테르베르흐, 1885년 11월 17일.

12 리스 반 고흐가 요 봉어르에게 보낸 편지,
수스테르베르흐, 1885년 11월 15일.

13 요 봉어르가 리스 반 고흐에게 보낸 편지, 엘뷔르흐,
1885년 10월 13일.

14 요 봉어르가 리스 반 고흐에게 보낸 편지, 엘뷔르흐,
1885년 11월 1일.

15 앞의 편지

16 리스 반 고흐가 요 봉어르에게 보낸 편지,
수스테르베르흐, 1885년 11월 6일.

17 리스 반 고흐가 요 봉어르에게 보낸 편지,
수스테르베르흐, 1886년 1월 21일.

18 요 봉어르가 리스 반 고흐에게 보낸 편지,
암스테르담, 1886년 2월 21일.

19 리스 반 고흐가 요 봉어르에게 보낸 편지,
수스테르베르흐, 1885년 11월 17일.

20 리스 반 고흐가 요 봉어르에게 보낸 편지,
수스테르베르흐, 1885년 10월 21일.

21 앞의 편지

22 테오 반 고흐가 리스 반 고흐에게 보낸 편지, 파리,
1885년 10월 13일.

23 요 봉어르가 리스 반 고흐에게 보낸 편지,
암스테르담, 1885년 11월 1일.

24 리스 반 고흐가 요 봉어르에게 보낸 편지,
수스테르베르흐, 1886년 1월 10일.

25 요 봉어르가 리스 반 고흐에게 보낸 편지,
암스테르담, 1886년 1월 19일.

26 리스 반 고흐가 요 봉어르에게 보낸 편지,
수스테르베르흐, 1886년 1월 21일.

27 요 봉어르가 리스 반 고흐에게 보낸 편지,
암스테르담, 1886년 2월 21일.

28 빈센트 반 고흐가 빌레민 반 고흐에게 보낸 편지,
파리, 1887년 10월 말.

29 빈센트 반 고흐가 테오 반 고흐에게 보낸 편지,
램스게이트, 1876년 5월 12일.

30 빈센트 반 고흐가 테오 반 고흐에게 보낸 편지, 에턴,
1881년 8월 5일.

31 빈센트 반 고흐가 테오 반 고흐에게 보낸 편지, 에턴,
1881년 12월 23일이나 무렵; 빈센트 반 고흐가 테오
반 고흐에게 보낸 편지, 헤이그, 1882년 5월 16일.
인용문은 에듸아르트 다우어스 데커르(물타툴리)의
'믿지 않는 자의 기도, 부인의 일기에서', 헤이그,
1861년.

32 빈센트 반 고흐가 테오 반 고흐에게 보낸 편지,
헤이그, 1883년 2월 15일이나 그 무렵.

33 빈센트 반 고흐가 테오 반 고흐에게 보낸 편지,
헤이그, 1882년 12월 11일 월요일이나 그 무렵;
Groenhart, K. and W.-J. Verlinden, *Hoe ik van
Londen houd*, Amsterdam 2013, pp. 34-36.

34 빈센트 반 고흐가 빌레민 반 고흐에게 보낸 편지,
아를, 1889년 4월 28일에서 5월 2일 사이.

35 빈센트 반 고흐가 빌레민 반 고흐에게 보낸 편지,
생 레미 드 프로방스, 1889년 12월 23일이나
그 무렵, 토마스 무어(1779-1852)의 '그 아가씨는
누구인가'라는 시다.

36 빈센트 반 고흐가 빌레민 반 고흐에게 보낸 편지,
아를, 1888년 8월 26일이나 그 무렵.

37 앞의 편지

38 빌레민 반 고흐가 테오 반 고흐에게 보낸 편지,
미델하르니스, 1888년 10월 19일

39 빈센트 반 고흐가 빌레민 반 고흐에게 보낸 편지,
파리, 1887년 10월 말.

40 빈센트 반 고흐가 빌레민 반 고흐에게 보낸 편지,
아를, 1888년 11월 12일 혹은 그 무렵

41 리스 반 고흐가 테오 반 고흐에게 보낸 편지, 틸, 1875년 9월 26일.

10장

1 Van Overbruggen, P. and J. Thielemans, *Van Domineeshuis tot van Goghhuis 1764-2014*, Protestantse Gemeente Nuenen 2014, p. 95.

2 Dirven, R. and K. Wouters, *Verloren vondsten, het mysterie van de Bredase kisten*, Breda 2003, p. 12.

3 앞의 책., pp. 14-15.

4 앞의 책., pp. 15, 16; Beek, N. A. van, *De Aanteekeningen van Tante Mietje van Gogh*, The Hague, 2010, p. 83.

5 테오 반 고흐가 리스 반 고흐에게 보낸 편지, 1885년 10월 13일.

6 Dirven, R. and K. Wouters, *Verloren vondsten, het mysterie van de Bredase kisten*, Breda 2003, p. 12; Beek, N. A. van, *De Aanteekeningen van Tante Mietje van Gogh*, The Hague 2010, p. 110; Uitert, E. van, *Van Gogh in Brabant. Schilderijen en tekeningen uit Etten en Nuenen*, Zwolle 1987, p. 76.

7 Weenink-Riem Vis, A., *Mijn oma Elisabeth Huberta van Gogh (1859-1936)*, De Bilt 2003, pp. 22, 29.

8 리스 반 고흐가 엄마 안나와 코르, 빌레민 반 고흐에게 보낸 편지, 쿠탕스, 1886년 7월 8일.

9 리스 반 고흐가 무와 코르, 빌레민 반 고흐에게 보낸 편지, 카르테레, 1886년 7월 8일.

10 Stokvis, B., *Lijden zonder klagen. Het tragische levenslot van Hubertina van Gogh*, Baarn 1969, pp. 5-11.

11 Du Quesne-van Gogh, E.H., *Proza*, Baarn 1929; Weenink-Riem Vis, A., *Mijn oma Elisabeth Huberta van Gogh (1859-1936)*, De Bilt 2003, p. 50.

12 Weenink-Riem Vis, A., *Mijn oma Elisabeth Huberta van Gogh (1859-1936)*, De Bilt 2003, pp. 29-30.

13 리스 반 고흐가 엄마 안나 반 고흐에게 보낸 편지, 라 에뒤뤼, 1886년 8월 7일; Weenink-Riem Vis, A., *Mijn oma Elisabeth Huberta van Gogh (1859-1936)*, De Bilt 2003, p. 29.

14 안나 반 고흐 카르벤튀스가 테오 반 고흐에게 보낸 편지, 에턴, 1878년 8월 날짜 미상.

15 마르하렛하 메이봄이 빌레민 반 고흐에게 보낸 편지, 헤이그, 1887년 4월 28일.

16 마르하렛하 메이봄이 빌레민 반 고흐에게 보낸

편지, 1887년 4월 28일 이후.

17 Willemien van Gogh, *De Hollandsche Lelie, Weekblad voor Jonge Dames*, September 1887 (1)

18 마르하렛하 메이봄이 빌레민 반 고흐에게 보낸 편지, 헤이그, 1887년 4월 22일.

19 Dirven, R. and K. Wouters, *Verloren vondsten, het mysterie van de Bredase kisten*, Breda 2003, p. 18.

20 앞의 책., pp. 16-17.

21 앞의 책.; 빈센트 반 고흐가 빌레민 반 고흐에게 보낸 편지, 아를, 1888년 6월 16일에서 20일 사이.

22 마르하렛하 메이봄이 빌레민 반 고흐에게 보낸 편지, 헤이그, 1887년 4월 25일.

23 Dirven, R. and K. Wouters, *Verloren vondsten, het mysterie van de Bredase kisten*, Breda 2003, pp. 16-18.

24 빈센트 반 고흐가 빌레민 반 고흐에게 보낸 편지, 아를, 1888년 6월 16일에서 20일 사이.

25 빈센트 반 고흐의 유언장, 프린센하허의 공증인 J.C.L. 에서의 사본, 1889년 10월 10일.

26 Dirven, R. and K. Wouters, *Verloren vondsten, het mysterie van de Bredase kisten*, Breda 2003, pp. 16-18.

27 마르하렛하 메이봄이 빌레민 반 고흐에게 보낸 편지, 헤이그, 1889년 10월 1일.

28 앞의 편지

29 빌레민 반 고흐가 테오 반 고흐에게 보낸 편지, 미델하르니스, 1889년 10월 19일.

30 코르 판 데르 슬리스트도 시인 중의 하나로 빌레민의 시집에 나온다.

31 Dirven, R. and K. Wouters, *Verloren vondsten, het mysterie van de Bredase kisten*, Breda 2003, p. 18; 안나 반 고흐 카르벤튀스가 테오 반 고흐에게 보낸 편지, 브레다, 1888년 10월 25일.

32 빌레민 반 고흐가 요 봉어르에게 보낸 편지, 브레다, 1889년 2월 10일.

33 테오 반 고흐가 요 봉어르에게 보낸 편지, 파리, 1889년 2월 22일.

11장

1 테오 반 고흐가 리스와 빌레민 반 고흐에게 보낸 편지, 파리, 1889년 1월 24일.

2 Beek, N. A. van, *De Aanteekeningen van Tante Mietje van Gogh*, The Hague 2010, p. 93; 빌레민 반 고흐가 요 봉어르에게 보낸 편지, 브레다, 1889년 10월 2일.

3 빌레민 반 고흐가 테오 반 고흐에게 보낸 편지, 브레다, 1889년 3월 16일.

4 리스 반 고흐가 요 봉어르에게 보낸 편지, 수스테르베르흐, 1886년 1월 21일.

5 요 봉어르의 일기장, 1887년 7월 25일.

6 앞의 글

7 1889년 1월 9일 요 봉어르의 집에서 약혼식을 하기 전까지 테오 반 고흐가 요 봉어르에 대한 감정을 어머니에게 직접적으로 얘기한 적은 없어 보인다.

8 Druick, D. W. and P. Kort Zegers, *Van Gogh en Gauguin. Het atelier van het zuiden*, Zwolle 2002, p. 260.

9 빈센트 반 고흐와 펠릭스 레이 박사가 테오 반 고흐에게 보낸 편지, 아를, 1889년 1월 2일.

10 1889년 1월 6일에 테오 반 고흐와 요 봉어르가 빈센트에게 약혼 서약서 사본을 우편으로 보냈다.

11 빌레민 반 고흐가 테오 반 고흐에게 보낸 편지, 브레다, 1889년 3월 16일.

12 앞의 편지

13 앞의 편지

14 Beek, N. A. van, *De Aanteekeningen van Tante Mietje van Gogh*, The Hague 2010, p. 92.

15 요 봉어르가 리스와 빌레민 반 고흐에게 보낸 편지, 파리, 1889년 4월 26일.

16 앞의 편지

17 앞의 편지

18 Naifeh, S. and G. White Smith, *Vincent van Gogh, De Biografie*, Amsterdam 2011, pp. 598-602: Stolwijk, C. and R. Thomson, *Theo van Gogh, 1857-1891. Kunsthandelaar, verzamelaar en broer van Vincent*, Zwolle 1999, pp. 39-40.

19 빈센트 반 고흐가 빌레민 반 고흐에게 보낸 편지, 아를, 1888년 9월 9일에서 14일 사이.

20 빈센트 반 고흐가 빌레민 반 고흐에게 보낸 편지, 아를, 1888년 8월 21일 또는 22일.

21 빈센트 반 고흐가 빌레민 반 고흐에게 보낸 편지, 아를, 1888년 9월 3일.

22 빈센트 반 고흐가 테오 반 고흐에게 보낸 편지, 아를, 1888년 4월 3일., 반 고흐는 파리 클리시와 몽마르트르 로셰슈아르 거리에서 활동하는 젊은 화가들을 일컬어 '프티 불바르'라고 했다. 쇠라, 기요맹, 고갱과 같은 젊은 화가와 드 툴루즈 로트레크, 폴 시냐, 루이상 피사로, 빈센트는 카페에서 작업을 하고 전시를 열었다. Homburg, C. et al., *Vincent van Gogh and the Painters of the Petit Boulevard*, New York/Frankfurt 2001.

23 빈센트 반 고흐가 빌레민 반 고흐에게 보낸 편지, 아를, 1888년 3월 30일. 이 그림은 빌레민이 소장하고 있었다: Stolwijk, C. and H. Veenenbos, *The Account Book of Theo van Gogh and Jo van Gogh-Bonger*, Amsterdam/Leiden 2002, p. 20, n. 33. 참조

24 Stolwijk, C. and H. Veenenbos, *The Account Book of Theo van Gogh and Jo van Gogh-Bonger*, Amsterdam/ Leiden 2002, p. 20, n. 33.

25 빈센트 반 고흐가 빌레민 반 고흐에게 보낸 편지, 아를, 1888년 3월 30일.

26 마르하렛하 메이봄이 빌레민 반 고흐에게 보낸 편지, 1888년 날짜 및 발송지 미상.

27 빌레민 반 고흐가 테오 반 고흐에게 보낸 편지, 미델하르니스, 1888년 가을.

28 마르하렛하 메이봄이 빌레민 반 고흐에게 보낸 편지, 발송지 미상, 1888년 10월 19일.

29 빌레민 반 고흐가 테오 반 고흐와 요 봉어르에게 보낸 편지, 미델하르니스, 1889년 9월 13일.

30 빌레민 반 고흐가 요 봉어르에게 보낸 편지, 브레다, 1889년 10월 2일; Dirven, R. and K. Wouters, *Verloren vondsten, het mysterie van de Bredase kisten*, Breda 2003, pp. 21-22.

31 빈센트 반 고흐가 안나 반 고흐 카르벤튀스에게 보낸 편지, 생 레미 드 프로방스, 1889년 9월 19일.

32 안나 반 고흐 카르벤튀스가 테오 반 고흐와 요 봉어르에게 보낸 편지, 레이던, 1889년 11월 26일에서 29일 사이.

33 U. Vroom, *Stoomwasserij en kalkbranderij*, Unieboek Bussum 1983, pp. 24-30.

34 테오 반 고흐가 빌레민 반 고흐에게 보낸 편지, 파리, 1890년 1월 2일 이전.

35 요 봉어르가 빈센트 반 고흐에게 보낸 편지, 파리, 1889년 7월 5일.

36 빈센트 반 고흐가 빌레민 반 고흐에게 보낸 편지, 아를, 1889년 3월 30일과 빈센트 반 고흐가 빌레민 반 고흐에게 보낸 편지, 아를, 1888년 16일에서 20일 사이. 빈센트는 《만국박람회》에 대한 소회를 밝혔다. '내년은 그 어떤 때보다 중요할 거야. 프랑스가 문학 분야를 잡고 있는 것은 말할 것도 없고 현대 미술사에서 회화 분야에서도 분명 그럴 거야. 들라크루아, 밀레, 코로, 쿠르베, 도미에와 같은 훌륭한 화가들의 이름이 다른 나라로 알려질 게 분명하거든. 하지만 지금 공식적으로 미술계에 선두에 있는 화가들은 앞선 화가들의 영예에만

안주하고 있어서 내부적으로는 역량이 이전만 못해. 그래서 다가오는 만국박람회에서 프랑스가 지금껏 보여줬던 역할을 하는데 그다지 많은 도움이 되지는 못할 거야. 내년은 일반인들을 포함해 말할 것도 없이 역사적인 순간들을 자연스럽게 보게 되겠지만 특히 미술을 조금 안다고 하는 사람들이 눈여겨보는 한 해가 될 거야. 이미 고인이 된 대가들의 회고전이나 인상주의 화가들의 전시에 관심이 집중될 거야.'

37 빈센트 반 고흐가 빌레민 반 고흐에게 보낸 편지, 아를, 1889년 3월 30일.

38 빈센트 반 고흐가 빌레민 반 고흐에게 보낸 편지, 아를, 1888년 8월 21일 혹은 22일.

39 빈센트 반 고흐가 빌레민 반 고흐에게 보낸 편지, 생 레미 드 프로방스, 1890년 1월 4일.

40 빈센트 반 고흐가 빌레민 반 고흐에게 보낸 편지, 아를, 1890년 1월 20일.

41 앞의 편지

42 빈센트 반 고흐가 빌레민 반 고흐에게 보낸 편지, 생 레미 드 프로방스, 1890년 1월 4일.

43 앞의 편지

44 앞의 편지

45 앞의 편지

46 빈센트 반 고흐가 빌레민 반 고흐에게 보낸 편지, 생 레미 드 프로방스, 1890년 2월 19일.

47 Stolwijk, C. and R. Thomson, *Theo van Gogh, 1857-1891. Kunsthandelaar, verzamelaar en broer van Vincent*, Zwolle 1999, pp. 107-10.

48 빈센트 반 고흐가 빌레민 반 고흐에게 보낸 편지, 생 레미 드 프로방스, 1890년 2월 19일; Stolwijk, C. and R. Thomson, *Theo van Gogh, 1857-1891. Kunsthandelaar, verzamelaar en broer van Vincent*, Zwolle 1999, pp. 107-10.

49 테오 반 고흐가 빈센트 반 고흐에게 보낸 편지, 파리, 1890년 2월 9일.

50 앞의 편지

51 Stolwijk, C. and R. Thomson, *Theo van Gogh, 1857-1891. Kunsthandelaar,verzamelaar en broer van Vincent*, Zwolle 1999, pp. 108-9.

52 Beek, N.A. van, *De Aantekeningen van Tante Mietje van Gogh*, The Hague 2010, p. 93.

53 테오 반 고흐가 엄마 안나와 빌레민 반 고흐에게 보낸 편지, 파리, 1890년 4월 15일.

54 안나 판 하우턴 반 고흐가 요 봉어르에게 보낸 편지, 데네노르트, 1890년 8월 1일.

55 테오 반 고흐가 빈센트 반 고흐에게 보낸 편지, 파리, 1890년 2월 9일.

12장

1 빈센트 반 고흐가 빌레민 반 고흐에게 보낸 편지, 아를, 1888년 6월 16일에서 20일 사이.

2 안나 반 고흐가 빈센트 반 고흐에게 보낸 편지, 헬린, 1875년 12월 30일.

3 빈센트 반 고흐가 테오 반 고흐에게 보낸 편지, 암스테르담, 1877년 9월 4일.

4 리스 반 고흐가 테오 반 고흐에게 보낸 편지, 에턴, 1877년 9월 23일.

5 빈센트 반 고흐가 빌레민 반 고흐에게 보낸 편지, 파리, 1887년 10월 말.

6 앞의 편지

7 빈센트 반 고흐가 테오 반 고흐에게 보낸 편지, 뉘넌, 1885년 6월 2일.

8 빈센트 반 고흐가 안톤 판 라파르트에게 보낸 편지, 뉘넌, 1884년 1월 20일; 빈센트 반 고흐가 빌레민 반 고흐에게 보낸 편지, 아를, 1889년 4월 28일에서 5월 1일 사이.

9 빈센트 반 고흐가 빌레민 반 고흐에게 보낸 편지, 아를, 1889년 4월 28일과 5월 2일 사이.

10 마르하렛해 메이봄이 빌레민 반 고흐에게 보낸 편지, 아선, 1887년 9월 27일.

11 마르하렛해 메이봄이 빌레민 반 고흐에게 보낸 편지, 아선, 1887년 11월 14일.

12 마르하렛해 메이봄이 빌레민 반 고흐에게 보낸 편지, 헤이그, 1888년 날짜 미상.

13 마르하렛해 메이봄이 빌레민 반 고흐에게 보낸 편지, 아선, 1887년 11월 14일.

14 빈센트 반 고흐가 빌레민 반 고흐에게 보낸 편지, 파리, 1887년 10월 말; 마르하렛해 메이봄이 빌레민 반 고흐에게 보낸 편지, 아선, 1887년 11월 14일.

15 빈센트 반 고흐가 빌레민 반 고흐에게 보낸 편지, 아를, 1888년 7월 31일.

16 Beek, N.A. van, *De Aanteekeningen van Tante Mietje van Gogh*, The Hague 2010, pp. 74, 113.

17 빈센트 반 고흐가 빌레민 반 고흐에게 보낸 편지, 아를, 1889년 4월 28일에서 5월 2일 사이.

18 앞의 편지

19 앞의 편지,; 찰스 디킨스, 『니콜라스 니클비』 채프만 앤 홀 출판사, 런던, 1838년, 6장, 'The Baron of Grogzwig', p. 80: 'And my advice to all men is, that if ever they become hipped and melancholy from

similar causes (as very many men do), they look at
both sides of the question, applying a magnifying
glass to the best one; and if they still feel tempted
to retire without leave, that they smoke a large
pipe and drink a full bottle first, and profit by the
laudable example of the Baron of Grogzwig.'

20 빈센트 반 고흐가 빌레민 반 고흐에게 보낸 편지, 생
레미 드 프로방스, 1889년 10월 21일.

21 카르벤튀스 가족 연대기에 클라라 카르벤튀스(1817-
1866)에 관해 분명하게 언급한 내용은 없다.

22 빈센트 반 고흐가 빌레민 반 고흐에게 보낸 편지, 생
레미 드 프로방스, 1890년 1월 20일.

23 빈센트 반 고흐가 빌레민 반 고흐에게 보낸 편지,
아를, 1888년 6월 16일에서 20일 사이.

24 앞의 편지

25 빈센트 반 고흐가 빌레민 반 고흐에게 보낸 편지,
아를, 1888년 7월 31일.

26 앞의 편지

27 빈센트 반 고흐가 빌레민 반 고흐에게 보낸 편지,
아를, 1888년 3월 30일.

28 빈센트 반 고흐가 빌레민 반 고흐에게 보낸 편지,
아를, 1888년 6월 16일에서 20일 사이.

29 빈센트 반 고흐가 빌레민 반 고흐에게 보낸 편지, 생
레미 드 프로방스, 1889년 9월 19일.

30 Stolwijk, C. and H. Veenenbos, *The Account
Book of Theo van Gogh and Jo van Gogh-Bonger*,
Leiden 2002, p. 20.

31 빈센트 반 고흐가 빌레민 반 고흐에게 보낸 편지, 생
레미 드 프로방스, 1889년 10월 21일.

32 앞의 편지

33 빈센트 반 고흐가 빌레민 반 고흐에게 보낸 편지, 생
레미 드 프로방스, 1889년 12월 9일 혹은 10일.

34 빈센트 반 고흐가 빌레민 반 고흐에게 보낸 편지,
생 레미 드 프로방스, 1889년 12월 19일; 빈센트
반 고흐가 테오 반 고흐에게 보낸 편지, 생 레미
드 프로방스, 1889년 9월 28일; 빈센트 반 고흐가
테오 반 고흐에게 보낸 편지, 생 레미 드 프로방스,
1890년 1월 4일.

35 빈센트 반 고흐가 테오 반 고흐에게 보낸 편지, 생
레미 드 프로방스, 1899년 9월 28일.

36 빈센트 반 고흐가 빌레민 반 고흐에게 보낸 편지, 생
레미 드 프로방스, 1889년 12월 23일.

37 빈센트 반 고흐가 빌레민 반 고흐에게 보낸 편지, 생
레미 드 프로방스, 1890년 1월 4일.

38 빈센트 반 고흐가 빌레민 반 고흐에게 보낸 편지, 생

레미 드 프로방스, 1890년 1월 20일.

39 빈센트 반 고흐가 테오 반 고흐에게 보낸 편지,
오베르 쉬르 와즈, 1890년 6월 24일.

40 빈센트 반 고흐가 빌레민 반 고흐에게 보낸 편지, 생
레미 드 프로방스, 1890년 2월 19일.

41 빈센트 반 고흐가 빌레민 반 고흐에게 보낸 편지, 생
레미 드 프로방스, 1889년 6월 16일.

42 빈센트 반 고흐가 빌레민 반 고흐에게 보낸 편지,
오베르 쉬르 와즈, 1890년 6월 13일.

13장

1 마르하렛하 메이봄이 빌레민 반 고흐에게 보낸 편지,
헤이그, 1889년 3월 20일.

2 테오 반 고흐가 빈센트 반 고흐에게 보낸 편지,
파리, 1890년 3월 29일; 빈센트 반 고흐가 테오 반
고흐에게 보낸 편지, 생 레미 드 프로방스, 1889년
10월 5일; 테오 반 고흐가 빈센트 반 고흐에게 보낸
편지, 파리, 1889년 10월 4일. 테오가 빈센트와
오베르 쉬르 와즈의 폴 페르디낭 가셰 박사를 연결해
사람이 카미유 피사로(1830-1903)라고 했다.

3 빈센트 반 고흐가 테오 반 고흐와 요 봉어르에게 보낸
편지, 오베르 쉬르 와즈, 1890년 5월 20일.

4 빈센트 반 고흐가 안나 반 고흐 카르벤튀스에게 보낸
편지, 생 레미 드 프로방스, 1890년 2월 19일; 빈센트
반 고흐가 빌레민 반 고흐에게 보낸 편지, 생 레미 드
프로방스, 1890년 2월 19일; 빈센트 반 고흐가 테오
반 고흐에게 보낸 편지, 생 레미 드 프로방스, 1890년
3월 17일.

5 빈센트 반 고흐가 테오 반 고흐와 요 봉어르에게 보낸
편지, 오베르 쉬르 와즈, 1890년 6월 10일.

6 빈센트 반 고흐가 테오 반 고흐에게 보낸 편지,
오베르 쉬르 와즈, 1890년 6월 3일.

7 빈센트 반 고흐가 빌레민 반 고흐에게 보낸 편지,
오베르 쉬르 와즈, 1890년 6월 5일.

8 테오 반 고흐가 빈센트 반 고흐에게 보낸 편지, 파리,
1890년 6월 30일과 7월 1일.

9 Druick, D. W. and P. Kort Zegers, *Van Gogh en
Gauguin. Het atelier van het zuiden*, Zwolle 2002, p.
331.

10 빈센트 반 고흐가 테오 반 고흐와 요 봉어르에게
보낸 편지, 오베르 쉬르 와즈, 1890년 7월 10일.

11 앞의 편지

12 *Naamlijst van de verpleegsters en dienstpersoneel
(List of names of the nurses and staff) 1887-
1924*, Erfgoed Leiden en Omstreken (ELO),

Archieven Waalse Gemeente Leiden (Archives of the Walloon Community in Leiden), acc. 0535, inv. no. 401.

13 빈센트 반 고흐가 빌레민 반 고흐에게 보낸 편지, 오베르 쉬르 와즈, 1890년 6월 5일.

14 빈센트 반 고흐가 안나 반 고흐 카르벤튀스와 빌레민 반 고흐에게 보낸 편지, 오베르 쉬르 와즈, 1890년 7월 10일에서 14일 사이.

15 Lunsingh Scheurleer, Th.H., C. Willemijn Fock and A.J. van Dissel, *Het Rapenburg. Geschiedenis van een Leidse gracht*, Leiden 1989, vol. 4a, pp. 147-48; Rijksdienst voor het Cultureel Erfgoed (Cultural Heritage Agency of the Netherlands).

16 빌레민 반 고흐가 테오 반 고흐에게 보낸 편지, 레이던, 1890년 6월 날짜 미상.

17 빌레민 반 고흐가 요 봉어르에게 보낸 편지, 레이던, 1890년 6월 26일.

18 앞의 편지

19 폴 페르디낭 가셰 박사가 테오 반 고흐에게 보낸 편지, 오베르 쉬르 와즈, 1890년 7월 27일, Pickvance, R., *'A Great Artist is Dead'*, Zwolle/ Amsterdam 1992, pp.26-27)

20 Pickvance, R., *'A Great Artist is Dead'*, Zwolle/ Amsterdam 1992, pp.27.

21 Stolwijk, C. and R. Thomson, *Theo van Gogh 1857-1891*, Amsterdam/Zwolle 2000, p. 56, n. 164; John Rewald, 'Theo van Gogh, Goupil and Impressionists', *Gazette des Beaux-Arts* 81 (1973) pp. 9, 72 76-77.

22 안나 반 고흐 카르벤튀스가 테오 반 고흐에게 보낸 편지, 레이던, 1890년 7월 31일, Pickvance, R., *'A Great Artist is Dead'*, Zwolle/ Amsterdam 1992, pp.48-51; Beek, N.A. van, *De Aantekeningen van tante Mietje van Gogh*, The Hague 2010, p. 94.

23 안나 반 고흐 카르벤튀스가 요 봉어르에게 보낸 편지, 레이던, 1890년 7월 31일.

24 요안 판 하우턴이 테오 반 고흐에게 보낸 편지, 레이던, 1890년 7월 31일, Pickvance, R., *'A Great Artist is Dead'*, Zwolle/ Amsterdam 1992, pp.45-47

25 안나 반 고흐 카르벤튀스가 테오 반 고흐에게 보내는 편지, 레이던, 1890년 7월 31일, Pickvance, R., *'A Great Artist is Dead'*, Zwolle/ Amsterdam 1992, pp.48-51

26 빌레민 반 고흐가 테오 반 고흐에게 보낸 편지, 레이던, 1890년 7월 31일.

27 안나 판 하우턴 반 고흐가 요 봉어르에게 보낸 편지, 마스트보스, 1890년 8월 1일.

28 리스가 얀 아르선(1805-1877)에 대해 언급했으며 성은 아르천으로도 나온다.

29 리스 반 고흐가 테오 반 고흐에게 보낸 편지, 레이던, 1890년 8월 2일, Pickvance, R., *'A Great Artist is Dead'*, Zwolle/ Amsterdam 1992, pp.67-71

30 앞의 책

31 테오 반 고흐가 리스 반 고흐에게 보낸 편지, 파리, 1890년 8월 5일, Pickvance, R., *'A Great Artist is Dead'*, Zwolle/ Amsterdam 1992, pp.72-73

32 Naifeh, S. and G. White Smith, *Vincent van Gogh, De Biografie*, Amsterdam 2011, p. 972.

33 에밀 베르나르가 구스타브 알베르 오리에에게 보낸 편지, 파리, 1890년 7월 31일, Pickvance, R., *'A Great Artist is Dead'*, Zwolle/ Amsterdam 1992, pp.32-34

34 앞의 책, pp. 32-38.

35 안나 반 고흐 카르벤튀스가 테오 반 고흐에게 보낸 편지, 1888년 12월 29일.

36 테오 반 고흐가 안나 반 고흐 카르벤튀스에게 보낸 편지, 파리, 1890년 8월 1일.

37 코르 반 고흐가 테오와 요 반 고흐 봉어르에게 보낸 편지, 요하네스버그, 1890년 10월 8일.

38 Pickvance, R., *'A Great Artist is Dead'*, Zwolle/ Amsterdam 1992, pp.74-79.

39 폴 고갱이 테오 반 고흐에게 보낸 편지, 파리, 1890년 8월 2일.

40 안톤 판 라파르트가 안나 반 고흐 카르벤튀스에게 보낸 편지, 산트포르트 노르트, 날짜 미상, Pickvance, R., *'A Great Artist is Dead'*, Zwolle/ Amsterdam 1992, pp.102-103.)

41 이사크 라자뤼스 이스라엘스가 테오 반 고흐에게 보낸 편지, 암스테르담, 1890년 8월 17일, Pickvance, R., *'A Great Artist is Dead'*, Zwolle/ Amsterdam 1992, pp.94.

42 이사크 드 헨 메이어르가 테오 반 고흐에게 보낸 편지, 1890년 8월 2일 무렵, Pickvance, R., *'A Great Artist is Dead'*, Zwolle/ Amsterdam 1992, pp.83-84.

43 Rabinow, R.A. (ed.), *Cézanne to Picasso: Ambroise Vollard, Patron of the Avant-Garde*, New York 2006, p. 374.

44 Naifeh, S. and G. White Smith, *Vincent van Gogh, De Biografie*, Amsterdam 2011, pp. 976-79; Stolwijk, C. and R. Thomson, *Theo van Gogh, 1857-*

1891. Kunsthandelaar, verzamelaar en broer van Vincent, Amsterdam/Zwolle 1999, pp. 56-57; Beek, N. A. van, *De Aantekeningen van tante Mietje van Gogh*, The Hague 2010, p. 94.

45 Naifeh, S. and G. White Smith, *Vincent van Gogh, De Biografie*, Amsterdam 2011, p. 981; Stolwijk, C. and R. Thomson, *Theo van Gogh, 1857-1891. Kunsthandelaar, verzamelaar en broer van Vincent*, Amsterdam/Zwolle 1999, p. 189.

46 Beek, N. A. van, *De Aanteekeningen van Tante Mietje van Gogh*, The Hague 2010, pp. 95-96.

47 Weenink-Riem Vis, A., *Mijn oma Elisabeth Hubertina Van Gogh, (1859-1936)*, De Bilt 2003, pp. 31, 33; the marriage certificate of J.P. du Quesne van Bruchem and E.H. van Gogh, Leiden, 2 December 1891: Erfgoed Leiden en Omstreken, marriage certificates 1891: acc. 0516, inv. no. 4887, deed 329.

48 구스타브 알베르 오리에, '고독한 화가, 빈센트 반 고흐 Les Isolés: Vincent van Gogh',『메르퀴르 드 프랑스』(1890년 1월호) pp. 24-29.

49 Wintgens Hötte, D. and A. de Jongh- Vermeulen, *Dageraad van de Moderne Kunst. Leiden en omgeving 1890-1940*, Zwolle/ Leiden 1999, p. 13.

50 앞의 책,, pp. 13-14, 19-24, 30-31, 60, 95-99; Kools, F., *Vincent van Gogh. Als een boer van Zundert*, Zutphen 1990, p. 38.

51 Verster, C. W. H., 'Vincent van Gogh', *Leidsch Dagblad*, 26 April 1893; Wintgens Hötte, D. and A. de Jongh-Vermeulen, *Dageraad van de Moderne Kunst. Leiden en omgeving 1890-1940*, Zwolle/ Leiden 1999, pp. 97-99.

52 Wintgens Hötte, D. and A. de Jongh- Vermeulen, *Dageraad van de Moderne Kunst. Leiden en omgeving 1890-1940*, Zwolle/ Leiden 1999, pp. 95-97.

53 에밀리 크나퍼르트가 요 봉어르에게 보낸 편지, 레이던, 1904년 2월 9일; Wintgens Hötte, D. and A. de Jongh- Vermeulen, *Dageraad van de Moderne Kunst. Leiden en omgeving 1890-1940*, Zwolle/Leiden 1999, p. 116, n. 87.

54 Wintgens Hötte, D. and A. de Jongh- Vermeulen, *Dageraad van de Moderne Kunst. Leiden en omgeving 1890-1940*, Zwolle/Leiden 1999, p. 99.

55 요안 반 고흐, 바세나르, 인터뷰, 2016년 3월 10일.

14장

1 1894년 9월 25일 헤이그에서 안나 반 고흐 카르벤튀스와 빌레민 반 고흐가 아브라함 요하네스 테틀라크(1850-1918) 공중인의 입회하에 유언장을 작성했다. 엄마 안나와 빌은 요안 판 하우턴을 유언집행자로 지명했다. 엄마 안나는 요 봉어르와 막내딸 앞으로 많은 돈을 남겼다. 빌의 유언장의 내용은 아주 광범위했다. 그녀는 친구인 리너 크라위서, 에밀리 크나퍼르트, 아네터 더 흐라우, 그리고 요양 시설과 레이던의 오란예흐라흐트 70번지에 진행 중인 '신실-희망-영광'이라는 네덜란드 개신교 프로젝트에 기부를 원했고, 가족들도 포함되었다(헤이그시청기록보관소 0373-01-2816, 394 및 395). 1899년 2월 18일에 빌은 이전의 유언장을 폐기하고 좀 더 간결하게 새로 작성했다. 유산은 어머니에게 맡기고 나중에 남은 친인척들이 나뉘 갖는 것으로 했다. 이번에도 요안 판 하우턴을 유언집행자로 지목했고 100플로린의 보상금을 남겼다(헤이그시청기록보관소,0373-01-2813-5, 1133).

2 Grever, M. and B. Waaldijk, *Feministische Openbaarheid. De nationale tentoonstelling van Vrouwenarbeid in 1898*, Amsterdam 1998, pp. 41, 288, n. 111.

3 Duyvendak, L., *Het Haags Damesleesmuseum 1894-1994*, The Hague 1994, pp. 31, 33.

4 *Onze Roeping* (Our Calling), the journal of the Algemeene Nederlandsche Vrouwenvereeniging 'Arbeid Adelt' (General Dutch Women's Society 'Labor Nobels'), was published between 1871 and 1873. Relleke, J., *Een bibliografische en analytische beschrijving van drie fikie-bevattende vrouwtijdschriften uit de negentiende eeuw: Onze Roeping (1870-1873), Lelie-en Rozeknoppen (1882-1887) en De Hollandsche Lelie (1887-1890)*, Amsterdam 1982, pp. 53; Jensen, L., *'Bij uitsluiting voor de vrouwelijke sekse geschikt': Vrouwentijdschriften en journalistes in Nederland in de achttiende en negentiende eeuw*, Hilversum 2001, p. 186; Jensen, L., 'De Nederlandse vrouwenpers in een internationaal perspectief', *Nederlandse Letterkunde* 6 (2001), pp. 231-33.

5 Streng, T., *De roman in de negentiende eeuw,*

Hilversum 2020, pp. 65-66, 113-16.

6 Bosch, M., *Een onwrikbaar geloof in rechtvaardigheid: Alletta Jacobs 1854-1929*, Amsterdam 2005.

7 Bel, J., 'Amazone in domineesland: Het hardnekkige streven van Betsy Perk', in Honings, R. and O. Praamstra, *Ellendige Levens*, Hilversum 2013, pp. 207, 210.

8 Grever, M. and B, Waaldijk, *Feministische Openbaarheid. De nationale tentoonstelling van Vrouwenarbeid in 1898*, Amsterdam 1998, pp. 10, 46.

9 리스 반 고흐가 테오 반 고흐에게 보낸 편지, 레이우아르던, 1875년 4월 11일; 리스 반 고흐가 요 봉어르에게 보낸 편지, 빌라 에이켄호르스트, 수스테르베르흐, 1885년 10월 21일.

10 Steen, A. van, 'De gehuwde vrouw moet maatschappelijk voelen: de tentoonstelling "de vrouw 1813-1913" en het maatschappelijk werk van leidse vrouwen', *Leids Jaarboekje* 1976, pp. 154, 181, n. 47; Eerdmans, B.D., 'In memoriam Dr. H. Oort', *Leids Jaarboekje* 1928, pp. xcii-xcv; Steen, A. van, 'Vol moed en Blakende van Ijver: Alletta Lorenz - Kaiser en de vrouwenbeweging in Leiden (1881-1912)', in *Jaarboek der sociale- en economische geschiedenis van Leiden en Omstreken* (23) 2011, p. 144.

11 Bomhoff-van Rhijn, M.L., 'Leidse jaren van Emilie C. Knappert', *Leids Jaarboekje* 1976, pp. 142-50.

12 빌레민 반 고흐가 요 봉어르에게 보낸 편지, 레이던, 1893년 날짜 미상.

13 Grever, M. and B. Waaldijk, *Feministische Openbaarheid. De nationale tentoonstelling van Vrouwenarbeid in 1898*, Amsterdam 1998, pp. 58-59.

14 앞의 책., p. 254.

15 Bomhoff-van Rhijn, M.L., 'Leidse jaren van Emilie C. Knappert', *Leids Jaarboekje* 1976, pp. 142-50.

16 앞의 책., pp. 142-44.

17 Grever, M. and B. Waaldijk, *Feministische Openbaarheid. De nationale tentoonstelling van Vrouwenarbeid in 1898*, Amsterdam 1998, p. 41; Hofsink, G. and N. Overkamp, *Grafstenen krijgen een gezicht*, Ermelo 2011, p. 59.

18 Grever, M. and B. Waaldijk, *Feministische*

Openbaarheid. De nationale tentoonstelling van Vrouwenarbeid in 1898, Amsterdam 1998, pp. 54, 271; Wezel, G. van, *Jan Toorop zang der tijden*, The Hague/Zwolle 2016, p. 126, ill. 214.

19 Grever, M. and B. Waaldijk, *Feministische Openbaarheid. De nationale tentoonstelling van Vrouwenarbeid in 1898*, Amsterdam 1998, pp. 274-75.

20 앞의 책., p. 273.

15장

1 Schoeman, C., *The Unknown Van Gogh. The Life of Cornelis van Gogh from the Netherlands to South Africa*, Cape Town 2015, pp. 69, 122-23.

2 앞의 책., p. 152.

3 앞의 책., p. 155.

4 앞의 책., p. 156.

5 빌레민 반 고흐가 요 봉어르에게 보낸 편지, 헤이그, 1901년 4월 22일.

6 안나 반 고흐 카르벤튀스가 요 봉어르에게 보낸 편지, 헤이그, 1901년 4월 25일 혹은 그 무렵

7 안나 반 고흐 카르벤튀스가 요 봉어르에게 보낸 편지, 헤이그, 1901년 12월 19일.

8 안나 반 고흐 카르벤튀스와 빌레민 반 고흐가 요 봉어르에게 보낸 편지, 헤이그, 1902년 5월 9일. 빌레민은 1902년 7월 초에 덴마크를 방문할 예정이었다.

9 안나 반 고흐 카르벤튀스와 빌레민 반 고흐가 요 봉어르에게 보낸 편지, 레이던, 1890년 11월 25일. 리스는 위트레흐트에 있는 테오를 만나러 갈 수가 없었고 빌레민에게도 마찬가지였다.

10 Dr. Reering Brouwer, The Hague, 4 December 1902.

11 앞의 글., Hofsink, G. and N. Overkamp, *Grafstenen krijgen een gezicht*, Ermelo 2011, p. 140.

12 도뤼스 반 고흐가 테오 반 고흐에게 보낸 편지, 뉘넌, 1884년 7월 19일.

13 빌레민 반 고흐가 요 봉어르에게 보낸 편지, 브레다, 1889년 2월 10일.

14 Hofsink, G. and N. Overkamp, *Grafstenen krijgen een gezicht*, Ermelo 2011, pp. 7-9.

15 앞의 책.

16 빈센트 반 고흐가 테오 반 고흐에게 보낸 편지, 쿠스머스, 1880년 7월 22일에서 24일 사이,; Druick, D.W. and P. Kort Zegers, *Van Gogh*

en Gauguin. *Het atelier van het zuiden*, Zwolle 2002, pp. 21, 356, n. 54; 빈센트 반고흐가 테오 반 고흐에게 보낸 편지, 에턴, 1881년 11월 18일.

17 Hofsink, G. and N. Overkamp, *Grafstenen krijgen een gezicht*, Ermelo 2011, p. 140; Dr. Reering Brouwer, The Hague, 4 December 1902.

18 앞의 글.

19 헬드베이크 보고서, 1938년

20 앞의 글.

21 안나 판 하우턴 반 고흐가 요 봉어르에게 보낸 편지, 레이던, 1905년 1월 30일.

22 리스 반 고흐가 요 봉어르에게 보낸 편지, 바른, 1905년 11월 21일.

23 일간지 『레이츠 다흐블라트』에 나온 부고, 1907년 4월 30일.

24 리스 반 고흐가 요 봉어르에게 보낸 편지, 바른, 1907년 5월 7일.

25 리스 반 고흐가 요 봉어르에게 보낸 편지, 바른, 1907년 6월 26일.

26 리스 반 고흐가 요 봉어르에게 보낸 편지, 바른, 1907년 5월 19일.

27 앞의 편지.

28 안나 판 하우턴 반 고흐가 요 봉어르에게 보낸 편지, 디런, 1909년 11월 22일.

29 앞의 편지.

30 앞의 편지.

31 앞의 편지.

32 안나 판 하우턴 반 고흐가 요 봉어르에게 보낸 편지, 디런, 1909년 3월 25일.

33 리스 반 고흐가 요 봉어르에게 보낸 편지, 바른, 1910년 4월 4일.

34 Beek, N. A. van, *De Aanteekeningen van Tante Mietje van Gogh*, The Hague 2010, p. 96.

35 앞의 책., p. 98.

36 앞의 책., p. 100.

37 앞의 책., p. 101.

38 Weenink-Riem Vis, A., *Mijn oma Elisabeth Huberta van Gogh (1859-1936)*, De Bilt 2003, p. 33.

39 앞의 책.

40 앞의 책., pp. 33-34.

41 J.H. 드 보이스가 리스 반 고흐에게 보낸 편지, 하를렘, 1917년 12월 13일.

42 W.M. 멘싱이 리스 반 고흐에게 보낸 편지, 암스테르담, 1926년 5월 19일.

43 Weenink-Riem Vis, A., *Mijn oma Elisabeth Huberta*

44 앞의 책., pp. 37-39.

45 앞의 책., p. 34.

46 앞의 책., p. 37.

47 로서 빌헬미너(민) 뒤 크베스너가 에아네터 뒤 크베스너에게 보낸 편지, 바른, 1920년 11월 19일.

48 Weenink-Riem Vis, A., *Mijn oma Elisabeth Huberta van Gogh (1859-1936)*, De Bilt 2003, p. 38.

49 리스 반 고흐가 요 봉어르에게 보낸 편지, 바른, 1910년 7월 18일.

50 리스 반 고흐가 요 봉어르에게 보낸 편지, 바른, 1909년 5월 20일(승천일).

51 리스 반 고흐가 요 봉어르에게 보낸 편지, 바른, 1910년 4월 4일.

16장

1 Weenink-Riem Vis, A., *Mijn oma Elisabeth Huberta van Gogh (1859-1936)*, De Bilt 2003, p. 45, 헤이그 문학 박물관, 헤이그 시청 기록 보관 담당자였던 빌럼 몰 박사의 요청으로 리스 반 고흐가 직접 구술(G 00504 H1, 1932.)

2 헤이그 문학 박물관, 헤이그 시청 기록 보관 담당자였던 빌럼 몰 박사의 요청으로 리스 반 고흐가 직접 구술(G 00504 H1, 1932.)

3 Weenink-Riem Vis, A., *Mijn oma Elisabeth Huberta van Gogh (1859-1936)*, De Bilt 2003, p. 45.

4 앞의 책., p. 47.

5 앞의 책.

6 헤이그 문학 박물관, 헤이그 시청 기록 보관 담당자였던 빌럼 몰 박사의 요청으로 리스 반 고흐가 직접 구술(G 00504 H1, 1932.)

7 Scharten, C., 'Naschrift bij De Stand onzer hedendaagsche Dichtkunst', *De Gids*, Amsterdam 1909 (73), pp. 151, 155.

8 리스 반 고흐가 요 봉어르에게 보낸 편지, 바른, 1910년 5월 20일(승천일).

9 리스 반 고흐가 릭 바우터스에게 보낸 편지, 바른, 1915년 3월 5일; E., *Rik Wouters, een biografie*, Amsterdam 1909, pp. 381-82; Hautekeete, S. and S. Bedet, *Rik Wouters, de menselijke figuur*, Mechelen 1999, pp. 26-28; Weenink-Riem Vis, A., *Mijn oma Elisabeth Huberta van Gogh (1859-1936)*, pp. 35-37.

10 Weenink-Riem Vis, A., *Mijn oma Elisabeth Huberta van Gogh (1859-1936)*, De Bilt 2003, p. 49.

11 헤이그 문학 박물관, 헤이그 시청 기록 보관
담당자였던 빌럼 몰 박사의 요청으로 리스 반
고흐가 직접 구술(G 00504 H1, 1932.); Weenink-
Riem Vis, A., *Mijn oma Elisabeth Huberta van
Gogh (1859-1936)*, De Bilt 2003, p. 46.

12 Scharten, C., 'De Stand onzer hedendaagsche
Dichtkunst', *De Gids*, Amsterdam 1909 (73), p. 155.

13 헤이그 문학 박물관, 헤이그 시청 기록 보관
담당자였던 빌럼 몰 박사의 요청으로 리스 반
고흐가 직접 구술(G 00504 H1, 1932.)

14 Weenink-Riem Vis, A., *Mijn oma Elisabeth Huberta
van Gogh (1859-1936)*, De Bilt 2003, p. 54.

15 앞의 책., pp. 47, 49; Du Quesne-van Gogh,
E.H., *Personal Recollections of Vincent van
Gogh*, Boston/ New York 1913 (translated by
Katherine S. Dreier; foreword by Arthur B.
Davies)..

16 Weenink-Riem Vis, A., *Mijn oma Elisabeth Huberta
van Gogh (1859-1936)*, De Bilt 2003, pp. 47, 49.

17 Du Quesne-van Gogh, E.H., *Vincent van
Gogh,Herinneringen aan haar Broeder*, Baarn 1923.

18 헤이그 문학 박물관, 헤이그 시청 기록 보관
담당자였던 빌럼 몰 박사의 요청으로 리스 반
고흐가 직접 구술(G 00504 H1, 1932.), Weenink-
Riem Vis, A., *Mijn oma Elisabeth Huberta van
Gogh (1859-1936)*, De Bilt 2003, p. 49.

19 Weenink-Riem Vis, A., *Mijn oma Elisabeth Huberta
van Gogh (1859-1936)*, De Bilt 2003, p. 49.

20 리스 반 고흐가 J. 베르빌에게 보낸 편지, 바른,
1927년 10월 26일.

21 리스 반 고흐 인터뷰, 일간지 『암스테르담 종합 무역
저널』, 1934년 5월 5일.

22 Weenink-Riem Vis, A., *Mijn oma Elisabeth Huberta
van Gogh (1859-1936)*, De Bilt 2003, p. 49.

23 앞의 책., p. 48.

24 앞의 책., p. 45., 특히, '중요한 책'의 삽화 참조.

25 앞의 책.

26 Stokvis, B.J, 'Introduction', in E.H. Du
Quesnevan Gogh, *Vincent van Gogh, Memories of
her Brother*, Baarn 1923, pp. 8-10.

27 앞의 책.

28 앞의 책., pp. 10-11.

29 Weenink-Riem Vis, A., *Mijn oma Elisabeth Huberta
van Gogh (1859-1936)*, De Bilt 2003, p. 50.

30 앞의 책., p. 54.

31 앞의 책.

32 앞의 책.

33 앞의 책. pp. 56-57.

34 앞의 책., p. 57.

35 앞의 책., p. 41.

36 로서 빌헬미너(민) 뒤 크베스너가 에아네터 뒤
크베스너에게 보낸 편지, 아메르스포르트, 1930년
12월 22일.

37 Weenink-Riem Vis, A., *Mijn oma Elisabeth Huberta
van Gogh (1859-1936)*, De Bilt 2003, p. 55.

38 앞의 책.

39 앞의 책. pp. 55-56.

40 앞의 책., p. 55.

41 니코 뒤 크베스너가 리스 반 고흐에게 보낸 편지,
1931년 10월 6일, 발송지 미상.

42 앞의 편지.

43 Du Quesne-van Gogh, E.H., 'Tentoonstelling
Vincent van Gogh Vondelstraat Amsterdam', *De
Telegraaf* ('Kunst en Letteren'), 13 September 1924.

44 Weenink-Riem Vis, A., *Mijn oma Elisabeth Huberta
van Gogh (1859-1936)*, De Bilt 2003, p. 43.

45 앞의 책.

46 앞의 책., 톤 더 브라위어르가 빈센트 반 고흐 사망
40주기를 맞아 리스 뒤 크베스너 반 고흐의 방문을
기념하는 책을 만들었다.

47 리스 반 고흐가 사르 더 용 판 하우턴과 안 스홀터 판
하우턴에게 보낸 편지, 바른, 1933년 6월 11일.

48 Weenink-Riem Vis, A., *Mijn oma Elisabeth Huberta
van Gogh (1859-1936)*, De Bilt 2003, p. 56.

49 앞의 책.

50 앞의 책., pp. 57-58.

51 'Ter aardebestelling mevr. Du Quesne-van
Gogh', *Baarnsche Courant*, 5 December 1936.

17장

1 Beek, N.A. van, *De Aanteekeningen van Tante
Mietje van Gogh*, The Hague 2010, p. 99.

2 안나 판 하우턴 반 고흐가 요 봉어르에게 보낸 편지,
히네컨(브레다 근처), 1890년 8월 1일; Beek, N.A.
van, *De Aanteekeningen van Tante Mietje van
Gogh*, The Hague 2010, p. 99.

3 안나 판 하우턴 반 고흐가 요 봉어르에게 보낸 편지,
레이던, 1901년 4월 15일.

4 앞의 편지

5 안나 판 하우턴 반 고흐가 요 봉어르에게 보낸 편지,

레이던, 1904년 10월 4일.

6 같은 편지

7 안나 판 하우턴 반 고흐가 요 봉어르에게 보낸 편지,
 레이던, 1904년 12월 3일.

8 안나 판 하우턴 반 고흐가 요 봉어르에게 보낸 편지,
 레이던, 1905년 1월 30일.

9 사르 더 용 판 하우턴이 요 봉어르에게 보낸 편지,
 헬레나베인, 1907년 4월 24일.

10 앞의 편지

11 안 스홀터 판 하우턴이 빈센트 빌럼 반 고흐에게
 보낸 편지, 베이딤, 1926년 3월 24일.

12 Calkoen, H.J., 'Notities rondom Vincent
 van Gogh', *Weekblad van de Nederlandse
 Protestantenbond*, 1963 (1).

13 Beek, N.A. van, *De Aanteekeningen van Tante
 Mietje van Gogh*, The Hague 2010, p. 120.

14 Calkoen, H.J., 'Notities rondom Vincent
 van Gogh', *Weekblad van de Nederlandse
 Protestantenbond*, 1963(1).

15 H.J. 칼쿤 2세는 안나와 요안과 같은 거리에
 살았는데, 그는 디런의 오플란 28번지에 살았고,
 안나와 요안은 36번지에 살았다.

16 Calkoen, H.J., 'Notities rondom Vincent
 van Gogh', *Weekblad van de Nederlandse
 Protestantenbond*, 1963 (1).

17 앞의 글.

18 앞의 글.

19 앞의 글.

20 앞의 글.

21 안나 코르넬리아 판 하우턴 반 고흐의 부고기사는
 일간지 『레이츠 다흐블라트』 1930년 9월 23일
 화요일 자에 실렸다.

22 G. 클라저스 베일스마가 빈센트 빌럼 반 고흐에게
 보낸 편지, 뤼스토르트, 1941년 8월 7일.

23 Weenink-Riem Vis, A., *Mijn oma Elisabeth Huberta
 van Gogh (1859-1936)*, De Bilt 2003, pp. 31, 38.

24 앞의 책. p. 39.

25 리스 반 고흐가 에아네터 코이만 뒤 크베스너에게
 보낸 편지, 바른, 1936년 1월 말.

26 Weenink-Riem Vis, A., *Mijn oma Elisabeth Huberta
 van Gogh (1859-1936)*, De Bilt 2003, p. 30.

27 앞의 책

28 앞의 책. p. 39.

29 앞의 책. p. 32.

30 앞의 책. p. 30; Capit, L.J., 'De eredoctor en het

zwarte schaap', *Weekblad Panorama*, Haarlem,
12 March 1966.

31 Capit, L.J., 'De eredoctor en het zwarte schaap',
 Weekblad Panorama, Haarlem, 12 March 1966.

32 Weenink-Riem Vis, A., *Mijn oma Elisabeth Huberta
 van Gogh (1859-1936)*, De Bilt 2003, p. 32.

33 Gimel, R., *Le Provencal*, Marseille, 10 February
 1965.

34 Capit, L.J., 'De eredoctor en het zwarte schaap',
 Weekblad Panorama, Haarlem, 12 March 1966.

35 G. 클라저스 베일스마가 빈센트 빌럼 반 고흐에게
 보낸 편지, 뤼스토르트, 1941년 8월 7일.

에필로그

1 Pickvance, R., *'A Great Artist is Dead'*, Zwolle/
 Amsterdam 1992, pp. 132-33

2 안나와 요안 판 하우턴 반 고흐, 리스 반 고흐와
 빌레민 반 고흐가 테오 반 고흐에게 보낸 편지,
 1890년 8월 레이던에서 보낸 것으로 추정하나
 정확한 날짜 미상, 요안 판 하우턴 소장.

3 Calkoen, H.J., *Vacantie-schetsboek van een
 schilder*, Delft 1963, p. 131.

4 Linde-Bijns, R. van der and O. Maurer, J*akob
 Nieweg: in stille bewondering*, Amersfoort 2001, p.
 14.

5 "리스에게, 저는 요라고 해요. Lieve Lize...Ik heet
 Jo", 요 봉어르가 리스 반 고흐에게 처음 보낸 편지,
 엘뷔르흐, 1885년 10월 13일

6 마르하렛하 메이봄이 빌레민 반 고흐에게 보낸 편지,
 아선, 1887년 9월 27일.

7 마르하렛하 메이봄이 빌레민 반 고흐에게 보낸 편지,
 아선, 1887년 11월 14일.

8 빈센트 반 고흐가 빌레민 반 고흐에게 보낸 편지, 생
 레미 드 프로방스, 1889년 10월 21일.

9 로서 빌헬미너(민) 뒤 크베스너가 에아네터 뒤
 크베스너에게 보낸 편지, 1917년 2월 21일; Weenink-
 Riem Vis, A., *Mijn Oma Elisabeth Hubertina van
 Gogh 1859-1936*, De Bilt 2003, p. 37.

10 Weenink-Riem Vis, A., *Mijn oma Elisabeth Huberta
 van Gogh (1859-1936)*, De Bilt 2003, p. 56.

11 안 스홀터 판 하우턴이 빈센트 빌럼 반 고흐에게
 보낸 편지, 스혼데이커, 1926년 3월 24일

12 2차 세계대전 당시 레지스탕스 활동을 하던 장남
 테오도르 반 고흐는 1945년 3월 8일 독일 나치군에
 의해 사망했다.

더 읽어보기

이 책을 쓰기 위해 빈센트와 반 고흐 가문, 당대 문화예술계를 조사하면서 책, 전시 도록 등 방대한 양의 자료를 찾아 읽었다. 특히 19세기 문학사의 주요 작가와 작품들은 www.literaryhistory.com/19thC/Outline.htm에서 찾을 수 있었고, 네덜란드 작가와 네덜란드어로 된 책은 https://www.literatuurgeschiedenis.nl/19de/literatuurgeschiedenis/index.html, 에서 찾을 수 있었다. 네덜란드 문학 검색 디지털 사이트(www.dbnl.nl)는 19세기 네덜란드 문학 자료를 찾기에도 유용한 곳이지만 전 시대에 걸친 네덜란드어, 문학 및 문화사의 방대한 자료를 소장하고 있다.

편지 외에도(본 책 242쪽에 보면) 책은 물론 반 고흐 후손들과의 대화, 이 책에서 언급했던 마을과 도시들을 거의 직접 찾아갔는데 빈센트의 여동생들과 연관이 있는 집과 교회, 학교가 여전히 그 자리에 남아 있었다. 또한, 지역 도서관과 박물관 및 미술관, 기록 보관소의 관계자들에게 정말 많은 도움을 받았다. 덕분에 이곳의 수많은 문서철에서 발췌본, 사진, 스케치, 세례 및 결혼 관련 기록, 학생기록부, 세금 내역 관련 자료들을 찾을 수 있었다.

영어권 독자들이 쉽게 찾을 수 있는 대부분의 관련 서적은 아래와 같다. 이 책을 집필하며 참고한 모든 참고문헌은 본 사이트(www.thevangoghsisters.com.)에서 찾을 수 있다.

Aurier, G.-A., "Les Isoles": Vincent van Gogh', *Le Mercure de France*, January 1890.

Bailey, M., *The Sunflowers Are Mine: The Story of Van Gogh's Masterpiece*, London 2013.

Bailey, M. and D. Silverman, *Van Gogh in England: Portrait of the Artist as a Young Man*, London 1992.

Beek, N.A. van, *De Aanteekingen van Tante Mietje van Gogh*, The Hague 2010.

Beek, N.A. van, *Het geslacht Carbentus*, The Hague 2011.

Beers, J. van, *Levensbeelden: Poezij···*, Amsterdam/ Antwerp 1858.

Bell, J., *Van Gogh: A Power Seething*, Boston 2015.

Boekholt, P.Th.F.M. and E.P. de Booy, *Geschiedenis van de school in Nederland vanaf de middeleeuwen tot aan de huidige tijd*, Assen/Maastricht 1987.

Bomhoff-van Rhijn, M.L., 'Leidse jaren van Emilie C. Knappert', *Leids Jaarboekje* 1976 (68), pp. 142-50.

Bosch, M., *Een onwrikbaar geloof in rechtvaardigheid: Aletta Jacobs 1854–1929*, Amsterdam 2005.

Bruin, G., 'Van Gogh en de schetsboekjes voor Betsy Tersteeg', PhD thesis, University of Leiden 2014.

Calkoen, H.J., 'Notities rondom Van Gogh', *Weekblad van de Nederlandse Protestantenbond* 1963.

Calkoen, H.J., *Vacantie-Schetsboek van een Schilder*, Delft 1963.

Capit, L.J., 'De eredoctor en het zwarte schaap', *Weekblad Panorama*, 12 March 1966, pp. 17-19.

Crimpen, H. van et al., *Brief Happiness: The Correspondence of Theo van Gogh and Jo Bonger*, Amsterdam/Zwolle 1999.

Denekamp, N., R. van Blerk, T. Meedendorp and L. Watkinson, *The Vincent van Gogh Atlas*, Amsterdam 2015.

Dirven, R. and K. Wouters, *Vincent van Gogh: het mysterie van de Bredase kisten. Verloren vondsten*, Breda 2003.

Du Quesne-van Gogh, E.H., *Bretonsche volksliederen: bloemlezing uit den bundel Barzaz Breiz*, Baarn 1906.

Du Quesne-van Gogh, E.H., *Gedichten*, Amersfoort 1908.

Du Quesne-van Gogh, E.H. *Latelingen*, Baarn 1928.

Du Quesne-van Gogh, E.H., *Proza*, Baarn 1929.

Du Quesne-van Gogh, E.H., *Tijlozen*, Bussum 1932.

Du Quesne-van Gogh, E.H., *Vincent van Gogh: Persoonlijk herinneringen aangaande een kunstenaar*, Baarn 1910 (new edition translated by K.S. Dreier, *Personal Reflections of Vincent van Gogh*, New York 2017).

Du Quesne-van Gogh, E.H., *Vincent van Gogh. Herinneringen aan haar Broeder*, Baarn 1923.

Du Quesne-van Gogh, E.H., *Volkslied en volksdicht: volksliederen uit verschillende landen met begeleidend proza*, Baarn 1908.

Duyvendak, L., *Het Haags Damesleesmuseum: 1894–*

1994, The Hague 1994.

Druick, D.W. and P. Zegers, *Van Gogh en Gauguin. Het atelier van het zuiden*, Zwolle 2002.

Gogh, W.-J. van, 'Boeketten Maken', *De Hollandsche Lelie*, 14 September 1887, 1.

Gogh-Bonger, J. van, *Brieven aan zijn broeder*, Amsterdam 1924; published in English as *The Letters of Vincent van Gogh to his Brother*, London 1927.

Grever, M. and B. Waaldijk, *Feministische Openbaarheid: De Nationale Tentoonstelling van Vrouwenarbeid in 1898*, Amsterdam 1998.

Groenhart, K. and W.-J. Verlinden, *Hoe ik van Londen houd. Wandelen door het Londen van Vincent van Gogh*, Amsterdam 2013.

Hamoen, G. and J. van Dijk, *Maatschappij van welstand: 175 jaar steun aan kleine protestantse gemeenten*, Amersfoort 1997.

Hautekeete, S. and S. Bedet, *Rik Wouters: De menselijke figuur*, Gent 1999.

Heugten, S. van and F. Pabst, *'A Great Artist is Dead', Letters of Condolence on Vincent van Gogh's Death*, Zwolle 1992.

Heugten, S. van et al. *Vincent van Gogh: The Drawings*, 2 vols, Amsterdam 1996 and 1997.

Hoffman, W., 'De tantes: wederwaardigheden van een paar "van Goghjes"', *Noord-Brabant: tweemaandelijks magazine voor de provincie*, March/ April 1987, pp. 61-64.

Hofsink, G. and N. Overkamp, *Grafstenen krijgen een gezicht: Stichting begraafplaatsen Ermelo-Veldwijk*, Ermelo 2011.

Homburg, C. et al., *Vincent van Gogh and the Painters of the Petit Boulevard*, New York/Frankfurt 2001.

Honings, R. and O. Praamstra, *Ellendige Levens*, Hilversum 2013.

Hulsker, J., *The Complete Van Gogh: Paintings, Drawings, Sketches*, New York 1984.

Jacobi, C. (ed.), *The EY Exhibition Van Gogh and Britain*, London 2019.

Janssen, H. and W. van Sinderen, *De Haagse School*, Zwolle 1997.

Koldehoff, S. and C. Stolwijk, *The Thannhauser Gallery: Marketing Van Gogh*, Brussels/Amsterdam 2017.

Kools, F., *Vincent van Gogh en zijn geboorteplaats. Als een boer van Zundert*, Zutphen 1990.

Kramer, W. 'De Hervormde Kerk te Helvoirt', *Bulletin van de Koninklijke Nederlandse Oudheidkundige Bond*, February 1976, pp. 19-34.

Kröger, J. (ed.), *Meijer de Haan: A Master Revealed*, Paris 2009.

Luijten, J. *Everything for Vincent: The life of Jo van Gogh-Bonger*, Amsterdam 2019.

Luijten, J., L. Jansen and N. Bakker, *Vincent van Gogh – The Letters: The Complete Illustrated and Annotated Edition*, 6 vols, London/Amsterdam 2009.

Lunsingh Scheurleer, Th.H., C. Willemijn Fock and A.J. van Dissel, *Het Rapenburg: Geschiedenis van een Leidse gracht*, vol. 4a, Leiden 1989.

Naifeh, S. and G. White Smith, *Vincent van Gogh, De biografie*, Amsterdam 2011; published in English as *Van Gogh: The Life*, New York 2011.

Nelemans, R. and R. Dirven, *De Zaaier: Het begin van een carrière – Vincent van Gogh in Etten*, Breda 2010.

Nelemans, R., *Van Gogh & Brabant*, Schiedam 2012.

Noo, H. de and W. Slingerland, *Helvoirt. De Protestantse Gemeente en de Oude Sint Nikolaaskerk*, Helvoirt-Haaren 2007.

Oosterwijk, B., 'Vincent van Gogh en Rotterdam', *Rotterdams Jaarboekje*, 1994 (2), pp. 329-89.

Overbruggen, P. van and J. Thielemans, *Van domineeshuis tot Van Goghhuis 1764–2014. 250 jaar pastorie Nuenen en haar bewoners*, Nuenen 2014.

Poppel, F. van, *Trouwen in Nederland. Een historischdemografische studie van de 19e en vroeg 20e eeuw*, Wageningen 1992.

Rabinov, R.A. (ed.), *Cézanne to Picasso: Ambroise Vollard, Patron of the Avant-Garde*, New York 2006.

Rewald, J., 'Theo van Gogh, Goupil, and the impressionists', *Gazette des Beaux-Arts*, January/ February 1973.

Rozemeyer, J.A. (ed.), *Van Gogh in Etten*, Etten-Leur 1990.

Scharten, C., 'Naschrift bij "De Stand onzer hedendaagsche Dichtkunst"', *De Gids*, 1909 (73).

Schoeman, C., *The Unknown Van Gogh: The Life of Cornelis van Gogh, from the Netherlands to South Africa*, Cape Town 2015.

Smulders, H., 'Van Gogh in Helvoirt', *De kleine Meijerij* (1990: 1).

Smulders, H. et al., *Helvertse schetsen: geïllustreerde*

beschrijvingen van historische en monumentale gebouwen, Helvoirt 1985.

Stokvis, B.J., *Lijden zonder klagen. Het tragische levenslot van Hubertina van Gogh*, Baarn 1969.

Stolwijk, C. and R. Thomson, *Theo van Gogh 1857–1891*, Zwolle 1999.

Stolwijk, C. and H. Veenenbos, *The Account Book of Theo van Gogh and Jo van Gogh-Bonger*, Amsterdam 2002.

Stolwijk, C. *et al.*, *Van Gogh: All works in the Kröller-Müller Museum*, Otterlo 2020.

Streng, T., *De roman in de negentiende eeuw*, Hilversum 2020.

Suh, A. (ed)., *Vincent van Gogh: A Self-Portrait in Art and Letters*, London 2011.

Thomson, B., *Gauguin*, London 1997.

Tilborgh, L. van, 'Letter from Willemien van Gogh', *Van Gogh Bulletin*, (1992-93: 3), p. 21.

Tilborgh, L., 'Vincent van Gogh or Willemina Vincent?' in G.P. Weisberg *et al.*, *Van Gogh: New Findings, Van Gogh Studies, #4*, pp. 125-32.

Tilborgh, L. van and F. Pabst, 'Notes on a donation: the poetry albums for Elisabeth Huberta van Gogh', *Van Gogh Museum Journal*, 1995.

Toorians, L., 'Op zoek naar Lies van Gogh. Bretonse volksliederen in het Nederlands,' *Brabant Cultureel*, 4 April 1997, p. 19.

Uitert, E. van (ed.), *Van Gogh in Brabant. Schilderijen en tekeningen uit Etten en Nuenen*, Zwolle 1987.

Vogelaar, C., *Floris Verster*, Leiden 2003.

Vroom, U., *Stoomwasserij en kalkbranderij*, Bussum 1983.

Weenink-Riem Vis, A., *Mijn oma, Elisabeth Huberta van Gogh (1859–1936)*, De Bilt 2003.

Wezel, G. van, *Jan Toorop: Zang der tijden*, The Hague 2016.

Wintgens Hötte, D. and A. De Jongh-Vermeulen (eds), *Dageraad van de Moderne Kunst, Leiden en omgeving 1890–1940*, Zwolle 1998.

Zemel, C., *Van Gogh's Progress. Utopia, Modernity, and Late Nineteenth-Century Art*, Berkeley 1997

4 Private collection, Canada; 8 Private collection; 9 Van Gogh Museum, Amsterdam (Vincent van Gogh Foundation); 11원 Collection Kröller-Müller Museum, Otterlo, The Netherlands. Photo The Picture Art Collection/Alamy Stock Photo; 11오., 18, 20 Van Gogh Museum, Amsterdam (Vincent van Gogh Foundation); 21 Private collection; 22 Van Gogh Museum, Amsterdam (Vincent van Gogh Foundation); 27 Van Gogh Museum, Amsterdam; 28 Collection Haags Gemeentearchief, The Hague; 35 Van Gogh Museum, Amsterdam; 37 Van Gogh Museum (Tralbaut archive); 40 Private collection; 44 Vincent van GoghHuis, Zundert; 45 Private collection; 48 Van Gogh Museum, Amsterdam (Vincent van Gogh Foundation); 49, 50 Private collection; 51 Van Gogh Museum, Amsterdam (Vincent van Gogh Foundation); 52 Brabants Historisch Informatiecentrum, 's-Hertogenbosch; 54 Private collection; 56 Van Gogh Museum, Amsterdam (Vincent van Gogh Foundation); 58 Collection Historisch Centrum Leeuwarden; 59 Private collection; 63, 65 Van Gogh Museum, Amsterdam (Vincent van Gogh Foundation); 71 Van Gogh Museum, Amsterdam, gift of H. Nieweg; 72 Private collection; 73 Heritage Image Partnership Ltd/Alamy Stock Photo; 75 Look and Learn/Bridgeman Images; 78 Courtesy of Welwyn & District History Society, UK; 93, 102, 103 Van Gogh Museum, Amsterdam (Vincent van Gogh Foundation); 105 Private collection; 108, 109, 110 Van Gogh Museum, Amsterdam (Vincent van Gogh Foundation); 121 Private collection; 122위 Norton Simon Museum, Pasadena, USA; 122아래 Private collection; 127, 130 Van Gogh Museum, Amsterdam (Vincent van Gogh Foundation); 131 Private collection; 141 Collection Regionaal Historisch Centrum Eindhoven, RHCe; 149 National Portrait Gallery, London; 150 Van Gogh Museum, Amsterdam (Vincent van Gogh Foundation); 159 National Portrait Gallery, London; 160 Foto collection Historical College FNI, Culemborg; 163, 164, 166 Van Gogh Museum, Amsterdam (Vincent van Gogh Foundation); 167, 169 Private collection; 172 The Digital Library for Dutch Literature (DBNL); 173 From the booklet In memory of Margaretha Meyboom, published by her friends, 1928; 181 Van Gogh Museum, Amsterdam (Vincent van Gogh Foundation); 185 Private collection; 187 Bridgeman Images; 194 Private collection; 198, 201 Van Gogh Museum, Amsterdam (Vincent van Gogh Foundation); 211 The Pushkin State Museum of Fine Arts, Moscow; 228 Van Gogh Museum, Amsterdam (Vincent van Gogh Foundation); 232 Private collection; 234 Erfgoed Leiden en Omstreken; 236, 238, 242, 244, 246 Collection IAV-Atria, Amsterdam; 250 Van Gogh Museum Amsterdam (Vincent van Gogh Foundation);

256 Erfgoed Gelderland, the Netherlands; 265 Van Gogh Museum, Amsterdam (Vincent van Gogh Foundation); 269, 270, 271, 272, 273 Private collection; 277 Collectie Stad Antwerpen, Letterenhuis; 285 Van Gogh Museum, Amsterdam (gift of Engelbert L'Hoest); 287, 288, 290, 292, 293, 295, 296, 297 Private collection; 298 Van Gogh Museum, Amsterdam (Vincent van Gogh Foundation); 299, 300, 301, 302, 304, 305, 308, 317, 318, 319위, 319아래 Private collection; 319중간 Van Gogh Museum, Amsterdam (Vincent van Gogh Foundation); I Van Gogh Museum, Amsterdam (Vincent van Gogh Foundation); II Bibliotheque National de France, Paris; III, IV, V Van Gogh Museum, Amsterdam (Vincent van Gogh Foundation); VI The State Hermitage Museum, Saint Petersburg; VII, VIII Van Gogh Museum, Amsterdam (Vincent van Gogh Foundation); IX Het Noordbrabants

Museum, 's-Hertogenbosch, acquired with the support of the Province of Noord-Brabant, Mondriaan Fonds, Vereniging Rembrandt (thanks in part to the Alida Fonds and the Jheronimus Fonds), and the bequest of H.M.J. van Oppenraaij. Photo Peter Cox; X, XI Van Gogh Museum, Amsterdam (Vincent van Gogh Foundation); XII Collection Mr and Mrs Frank, Gstaad, Switzerland; XIII Van Gogh Museum, Amsterdam (Vincent van Gogh Foundation); XIV Christie's Images/Bridgeman Images; XV Yale University Art Gallery, New Haven, CT; XVI Metropolitan Museum of Art New York, The Walter H. and Leonore Annenberg Collection, Gift of Walter H. and Leonore Annenberg, 1995, Bequest of Walter H. Annenberg, 2002; XVII Bridgeman Images; XVIII, XIX, XX Van Gogh Museum, Amsterdam (Vincent van Gogh Foundation); XXI Collection IAV-Atria, Amsterdam

옮긴이 김산하 대학에서 국문학을, 대학원에서 문화예술정책을 전공했다. 문화재단 및 국제교류 기관, 독립 기획자를 거쳐 해외 공공 기관에서 일하고 있으며 바른번역 소속 번역가로도 활동하고 있다. 옮긴 책으로 『당신이 편안했으면 좋겠습니다』가 있다.

반 고흐의 누이들

초판 1쇄 인쇄 2022년 3월 20일
초판 1쇄 발행 2022년 4월 5일

지은이 빌럼 얀 페를린던
옮긴이 김산하
펴낸이 배다혜

편 집 배다혜, 배인혜
디자인 윤지은, 배다혜
인 쇄 청산인쇄

펴낸곳 만복당
출판등록 2018년 6월 26일 제2018-000041호
주소 [05272] 서울시 강동구 상암로251
전자우편 manbok-dang@naver.com
홈페이지 www.manbokdang.com
인스타그램 @manbokdang_booksta

25,000원
ISBN 979-11-964607-7-8 [03600]